현대철학의
예술적
사용

현대철학의
예술적
사용

예술을 일깨우는 철학
철학을 일깨우는 예술

홍명섭 지음

아트북스

예술적 사유의 미시정치학,
또는 사용의 정치학

미술 작업을 하는 사람으로서 젊어서부터 가끔 글을 쓰고, 또 두 권의 책을 냈다고 해서 나를 두고 이론을 겸비한 작가라고 부르는 사람들이 있다. 이런 사람들을 만날 때마다 참 난감했다. 어째서 이론과 실천이 꼭 따로 있는 듯이 생각할까? 우리의 머리와 몸이 분리된 것이 아니듯, 작가의 일상이란 것도 먹고 마시고 싸듯 그렇게 읽고 쓰며 생각하고 작업을 한다. 머리는 이론/이상이고, 몸은 실천/현실이란 말인가?

나에겐 어떤 쓰기나 생각하기도 작업하기와 분리된 일상은 아니었다. 읽고 쓰고 생각하기가 이론이고 작업하기를 실천이라 하지 않는다면, 쓰기 또한 내 작업 노선의 한 행태가 아닐 수 없다. 우리가 아는 바와 달리 이론과 실천도, 이상과 현실도, 결코 분리되는 것은 아니라 생각한다. 나는 이 책을 통해서 지금까지 우리가 알고 있듯 이론/실천, 이상/현실이라는 분리의 통념을 '사용'이라는 문제로 (또 그 효과라는 문제로) 무너뜨릴 수 있음을 중점적으로 보여주고자 한다.

이 책은, 미술대학 실기 강의에서 학생들과 작업을 크리틱하며 함께 고민하고 떠들었던 징후로 나의 예술적 '사유'와 '입장'을 드러내고자 한 것이다. 만나는 학생마다 같은 눈높이로 이야기한 것은 아니기에 미진한 것들이나 빠뜨린 것들을 수습하여 한데 엮어보고자 하였다. 물론 이 '입장'은 미술 교육 현

장에서 발생하는 다양한 작업 사태들의 사례 연구나 주제를 논하고 예술 이론들을 소개하는 일과는 다른 것이며, 그렇다고 사유에 국한하는 것도 아니다. 지금까지 현대예술가/철학자들에게 나타나는 전향적 사유가 확보한 '역설'의 시선은 사실 일상 도처에서도 요구되는 것이다. 그런 의미에서 이 강의로 펼쳐진 미시적 예술/철학적 생각들은 평소에도 전공 실기실 바깥까지 뻗어나가길 바라던 것들이다.

무엇보다 이 강의는 나이나 하는 일에 상관없이 언제나 예술과 철학에 호기심을 갖는 사람들을 위한 것이다. 그 호기심의 효과는 마르셀 프루스트의 다음과 같은 말로 대신할 수 있으리라.

우리는 오로지 예술을 통해서만 우리 자신으로부터 벗어날 수 있다. 또 오로지 예술을 통해서만 우리가 보고 있는 세계와는 다른, 딴 사람의 눈에 비친 세계에 관해서 알 수 있다. 예술 덕분에 우리는 하나의 세계, 즉 자신의 세계만 보는 것이 아니라 세계가 증식하는 것을 보게 된다.[*]

말하자면 '타자'를 느끼게 하는, 타자의 세계가 어떻게 가능한지를 일깨우게 하는 힘이 예술적 호기심이라는 말일 것이다.

이 강의에 소개된 사유의 형태/용법들은 이미 현대적 사유 세계에 어느 정도 안착된 것이다. 그럼에도 이 강의를 따라가다가 부대끼거나 낯설다면, 이

● 질 들뢰즈, 『프루스트와 기호들』(서동욱 · 이충민 옮김), 민음사, 2004, 73쪽, 재인용.

런 논의가 우리의 상식과 통념에 저항하기 때문일 것이다. 간혹 그렇다 하더라도 이 강의를 통해서 잠시라도 생각을 달리 해보는 경험을 맛보았으면 한다. 그동안 생각해온 것과는 다른 방식으로 생각해보는 압박감을 그때그때 감당한다면, 또 다른 무언가를 느낄 수 있을 것이기 때문이다. 그리고 이 강의는 굳이 처음부터 따라오지 않아도 된다. 도입부가 전체를 아우르는 모습으로 출발하고 있기에, 오히려 시작부터 소원하게 들린다면 건너뛰면서 읽어나가다가 다시 돌아와도 좋을 것이다. 우리 감성의 근육도 반복되는 운동으로만 키워질 것이기 때문이다. 또한 미술 작업 과정상의 사례들을 소개할 때는 가능한 한 복잡다단한 현대미술 작업들은 피하고 보다 단순한 회화적 문제들로 국한하였다. 예술적 사유를 되도록 쉽게 펼쳐놓기 위해서다.

이 책의 초고가 만들어진 지 벌써 일 년이 흘렀다. 하여 어떤 부분(거론)은 시의적으로 맥 풀린 감이 없지 않을 것이다. 감안하여주었으면 한다.

그리고 이 '로드-강의'가 책으로 만들어지게 된 데는 아트북스 정민영 대표의 각별한 관심 덕이었다. 내내 정성을 쏟아준 정 대표께 어찌 감사해야 할지 모르겠다. 물론 아트북스의 편집팀에게도 감사의 말을 전한다.

2017년 정월
홍명섭

기생 선언

명사로서의 예술/동사로서의 예술:
지시되는 예술/작동하는 예술

꼭 철학책에 의존해야만 철학적 사고라는 (뜻밖의/다층적) **'역설'**이 가능한 것은 아닐 것이다. 여기서 말하는 역설이란 '바텀-업' 사고만이 아니라, 당대의 표준이 되는 기존의 가치나 의미가 설정되기 이전의 차원을 넘겨다보려는 것이다. 그러나 앞으로 만나게 될 예술적/철학적 사유는 독자에 따라 그리 낯설지 않을 수도 있다. 하지만 처음 접하는 이에게는 다소 생경할 수도 있으리라.

이를테면 누군가가 '예술을 사랑한다'라는 말을 할 때, 예술이 사랑의 대상이 되는데 그리 어색하지 않게 들리기도 한다. 하지만 사랑을 사랑한다는 말처럼, 예술을 (사랑의 대상으로) 사랑한다는 말이 이상하게 들린다면, 사랑과 예술이 무엇인지는 몰랐어도 그것과 얽히게 된 사람들만의 몫으로 체험해보았기 때문일 터. 그래서 여기서 주로 말하는 '예술'은 마치 동사로 작동하는 사랑과도 같다. 그것은 실체인 듯 손안에 넣거나 개별적으로 지시될 수 있는 고정된 의미 대상이 아니다. 그 얽힘에서 헤매고 시달리며 치이거나 매료됨과 같은 환희를 절감하는, 그런 사태가 창출하는 '힘의 밀당'을 '운동'이라는 몫으로 말하고자 하였기 때문이다.

그리고 정치와도 같다. 니체의 말로, **'삶을 변형시키는 문제인 한 모든 것은 정치'**라니까.

경우에 따라 사랑이 명사로 지시될 수도 있는 것처럼, 예술이라는 말을 관행상 지시되는 것으로 사용하기도 할 것이다. 나 자신도 이해하기가 쉽지 않은 번역본에만 기대고 인용하기보다는 가능한 한 우리나라의 학자들이 연구한 성과를 활용/인용할 것이다. 그래야 좀더 친근하게 철학적 사고에 접근하기가 좋을 것 같기 때문이다. 이를 계기로 보다 많은 이들이 (나처럼) 현대예술/철학적 사유를 한층 쉽게 접할 수 있기를 바란다. 이를테면, 인문-사회 운동가라고 불릴 만한 고병권 같은 이의 책에 빌붙거나 원용하고자 한 경우가 그렇다.

나의 예술적 사유의 언저리는 대체로 현대철학적 사유의 모서리들과 어느 면에서나 물려 있다. 그렇다고 이 로드-강의가 꼭 미술 전공 학습자들만을 염두에 둔 것은 아니다. 다만 누구에게나 예술/철학에 대한 생각이 (교양 학습 수준으로) 답습된 틀을 넘어서서 자유롭게 작동되기를 바란다. 여기서는 니체에서 비롯된 현대철학, 특히 들뢰즈(/가타리)처럼 방대한 철학을 가로지르며 탁월한 사유를 일구어내는, 절묘하고 정치해서 전문적으로 천착해야만 하는 어려운 개념들은 제외하였다. 따라서 이 강의에서 선보이는 철학의 현대적 사유의 풍경은 물론 빙산의 일각에 지나지 않을 것이다. 그럼에도 일각을 내보일 수 있다면, 미처 만나보지는 못했지만 '잠재된' 빙산을 느끼게 하는 호기심을 촉발시킬 계기를 주게 되는 것은 아닐까. 그래서 이 강의가 **어떤 작은 '부분'도 항상 온전한 '전체'를 반영하면서 내포하고 있다는 프랙탈/홀로그램(온-그림)** 같은 파편적 투영체가 되기를 꿈꾸어본다.

세상에 아무리 새로운 주장과 진취적인 사고라 해도 전적으로 받아들이도록 설득되거나 오로지 저항만을 조장할 수는 없을 것이다. 어떤 바람직한 사고도 얼마간은 그늘을 드리운다. 그러나 어떤 그늘이든 주목할 여지가 있음을 인정하지 않을 수 없다. 다만 그 기운과 그늘이 발동되는 '때와 장소'가 생성의 변수여서, **독이 되기도 하고 약이 되기도 할 것이다.**

예술/철학적 사유에 어색하지만 목말라하는 나처럼 누구나 부대끼기도 할 사유의 문제란, 비록 까칠하지만 모든 세상사에 적용되는 절실한 문제라고 보기에, 굳이 미술의 내적 문제로만 한정지을 수는 없었다. 그래서 우리가 평소 감당/사용하여야 할 철학적 사유의 폭에 보다 많이 기대게 되리라는 점을 또한 밝힌다.

오묘하고 파격적이어서 몹시 난해하기도 한, 종횡무진하는 철학사의 재/해석과 좌충우돌하는 현대적 사유들을 나 또한 따라잡기 어려웠으나, 내가 '사용' 가능한, '효과'를 본 범위에서 누구나 넘겨다보고 무언가를 나눌 수 있기를 바란다. 그래서 한편으로는 내가 경험한 바에 따라 특정한 눈높이를 항상 염두에 두겠지만 어떨 때는 마치 철학자인 양 심각한 포즈로 개념을 펼쳐놓기도 할 것이다.

이 글을 읽는 이라면 누구나 이 여정에서 펼쳐질 생각/사유들을 실질적으로 '사용'하고 응용하여 각자 생각의 층위가 바뀌는 색다른 파장을 경험할 수 있기를 바란다. 그 색다른 경험의 결이란 기존 입맛에 길들여진 이에게는 조금은 역겹거나 거슬릴 수도 있겠다. 하지만, 지금까지 들어보았어도 잘 들

리지 않고 보았어도 눈에 잘 띄지 않았기에 느끼지도 못했던 것을 새로이 느끼고 듣게 된다면, 이런 경우가 바로 자신의 감각이 달리 건드려지고 충혈되기 시작한다는 의미에서 **지각**-변동이 아닐까.

파라-사이트

작가로서 평소 '기생parasite'이라는 단어의 사용을 즐겼다. 기생의 생태는 숙주를 찾아 헤매는 것이지만 숙주가 따로 있을까? 오히려 숙주가 기생을 유혹하기도 하는 것은 아닐까? 기생할 수만 있다면 그 기생의 자리site가 숙주로 **되게-하는**para- 기생의 위력!

상대에게 성욕을 품고 먼저 상대의 몸에 찔러 넣기를 감행하는 놈이 수컷이 된다는 어느 벌레[•]의 생리처럼, 기생이란 숙주에 붙어먹는 단순한 양태가 아니다. 철학자 김진석은, 기생의 '기寄'는 '붙어 있음'만을 지시하지 않고, 반대로 '준다(기부)'는 착종의 상태도 지시하고 있다고 본다.[••]

기생의 시간은, 기생으로 인해 **기생과 숙주의 원/인-시간의 흐름을 바꾸어버리기도** 한다. 그래서 숙주의 시간이 도리어 기생보다 늦게 만들어지는 착오적ana-/para- 시간은, 기생에 의해 매개되고 탄생하여, 숙주 본래 의미는 물론 기생 스스로의 의미조차 더불어 달리 짜이는 시간의 혼돈을 일으킨다.

기생에 기생을 거듭하다보면 어느덧 숙주와 기생의 위계는 둔갑하여 상호 원인을 제공하며 변이가 오고 변태가 된다. 이것이야말로 우리 생명체가 살아가는 기술이며, 우리의 사유와 예술이 생성되는 과정이고 그 양태라고 본다.

자, 이제 기생, 'parasite'라는 단어를 '파라-사이트para-site'로, 단어 사이를

[•] 페니스 펜싱, 상대를 먼저 찌르는 것이 수컷의 역할로 갈라진다는 바다 편충. 학명: '프세우도케로스 비푸르쿠스'.

[••] 김진석, 『니체에서 세르까지』, 솔, 1994, 303쪽.

임의로 벌려본다. '장소site'가 탄생한다. [기생할 장소가 마련된다는 것이 아니라, 기생함으로써 '장소(숙주)'가 (뒤늦게) '탄생'하는 것이다. 이는 칼 안드레의 작업에 나타나는 '장소성' 개념과 매우 밀착된다.] 나는, 장소에 달라붙어 장소를 달리 배치하고 변질시켜 나가는 접두사들을 무던히 애용했다. **'확고한' 명사들에 기생하는 접두사들**, para-, meta-, ana- ……, 그래서 명사들의 '고정된' 의미들을 흔들어, 변태ana-morphosis를 일으키고 뒤집기ana-chronism까지 하는 인식의 토폴로지는 바로 기생 생태가 이루어내는 역–설para-dóx의 발생적 매너 중 하나가 될 것이기에.

'작가-되기'와 '관객-되기'의 등가성

유랑 노점처럼

미술대학을 퇴직하면 유랑-노점처럼 텐트 하나 싣고 전국을 배회하며, 젊은 미술 학도들을 만나 작업들을 보고/보여주면서 (늙은이일수록 지갑은 열고, 말은 줄이라고 했음에도 불구하고) 잡다한 얘기를 나누고 싶었다.

이를테면 오늘 이 땅에서 작가로, 예술가로 살고자 한다는 것은 어떤 의미이고 어떤 모습이어야 하는가? 예술/적 소비란 어떻게 이루어져야 할까? 문화민주주의란 어떻게 되어야 하는가? 예술이 공공서비스로 기능하는 모습은 (어떻게) 가능할 수 있을까?

또는, 시각중심주의 미학의 쇠퇴, 시각 중심의 미술이 갖는 퇴행적 문제점을 눈치채고 있는가? 미술에서의 의미나 소통이란 뭘 말하는가? (이 땅에서) 예술과 자본은 어떻게 창의적으로 만날 수 있을까? 작가에게 현실은 어떻게 설정되고 있는가? 마치, 선과 악이 (실체적) 존재인 것처럼 착각하듯, 예술도 작가의 확고부동한 결과물이라는 (실체적) 존재로 생각하는 것은 아닌지?

건드리고, 또 집적대고 싶었다.

왜 창작자 중심의 미학과 비평만이 요구되고 말해지는가. 왜 **'관객의 미학과 비평'**은 말하지 않는가. 관객은 두 손 놓고 그저 '눈으로' 바라보기만 하면 되는 사람인가? 물론 이것은 수용미학을 말하자는 것과는 다른 차원의 이야기여야 한다.

예술이란 특정한 체제 안에서 행해지는 제도적 산물이기 앞서 체험의 문제이기 때문에, 누구나 예술가일 수 있다는 말은 일견 그럴듯해 보이나 실제로는 무기력한 주장을 하기보다 창작자와 관객이 서로 다른 차원으로 나뉘어 있다는 관념이 당연시되는 현실에 의문을 제기해야 하리라. 남/여의 구분조차 당연한 일로 받아들이기가 주저/금기시되는 이 시대에, 창작자와 관객은 같은 위상에서 논해져야 하는 것은 아닐지? 왜냐하면 오늘의 미술이 제도적 틀(규범)을 넘어 공공적 노출로 해방된다 해도 문제는 역시 예술적 '체험(사용)'으로 통섭/귀결되는 매너에 달려 있다고 보기 때문이다.

사실 당신이 작업을 하는 동안에도 수시로 '관객-앓이'를 일으키고 있지 않은가. 작가는 작가이기 전에 그 또한 대중이고 관객이지 않은가.

당신은 언젠가 남의 작업에 관객으로 몰입하고 있을 때, 갑자기 또는 슬그머니 끓어오르던 어떤 감각이 뭔가를 달리 주물러대는 또 다른 층위로 솟구치는 '해석'을 허다하게 경험하지 않았던가?

(어떻게) 한 몸에 관객과 창작자라는 두 시선을 포갤 수는 없는가. 나아가서 창작자를 제외한 모든 사람을 관객으로 환영/방치할 수 없는 현실에서 관객 또한 창작자 못지않은 '관객-앓이/관객-되기'를 실현해야 하지 않겠는가? 제대로 된 관객이란 창작자들에게 작업을 하게끔 기생/선동하는 사람이어야 하지 않겠는가? 창의적 기운을 선동/압박하는 관객의 시간이야말로 창작자의 시간보다 먼저 작동하고 있는 것이 아닐까?

창작 현장에서 '작가-앓이/작가-되기'만 요구할 것이 아니라 '관객-앓이/관객-되기' 또한 요구되어야 한다면, 창작 교육에서 감상의 개념을 능가하는

관객-되기의 교육 또한 절실하지 않은가. '관객-경영학'이라는 전공을 신설하는 건 어떨까?

일찍이 중등 교과과정에서 가정-가사 과목이야말로 (가사를 분담하는/해야 하는) 남학생에게, 기술 과목은 (홀로 살 경우를 대비해서) 여학생에게 가르쳐야 했다. 이런 현실감이 한동안 뒤바뀌었듯이, 창작자와 관객으로 나누어진 전통적 범주야말로 예술적 체험(사용)이라는, 몸의 감각적 교섭/분배가 따르는 장(현실) 앞에서 대등해야 할 모든 이들을 여태껏 불편하게 한 장애물이 아니었을까? 관객이야말로 창작-감상에 개입/관여함으로써, 창작하는 자와 창작물과의 '구조적 접속structural coupling'을 통해 인식론적 시선을 넘어 존재론적 '사건'을 겪어내야 하지 않겠는가? **창작의 발생**에 작가 못지않게 투신해야 하는 하나의 조건으로 변신이 필요한 관객-시대라면? 전시란 이미 창작자들만으로 이루어지는 필드가 아니듯이.

오늘날 많은 의미 있는 전시 기획은 이미 창작자들의 단독성을 기획이라는 매개(탈/영토화)를 통해 또 다른 문맥을 창출하는(재영토화하는) '반죽'을 불사함으로써 하나의 (다른) '사건'을 만들어내고 있지 않는가. (이미 전시 기획에서 신화가 된, 고 하랄트 제만이 선구적으로 보여준 바 있듯이) 기획자들의 관점과 영향력이 작가들보다 더 밀도 높은 존중과 주목을 받아야 할 것이다. 기획자야말로 작가-되기와 관객-되기를 매개하고 넘나드는, 가장 진보적인 예술적 사유를 창출하는 사람이어야 하기 때문이다.

작가로서 내 작업도 이미/또한 남이 주물러주는 '애무'와 마사지가 그립고 필요한 것이다.

텐트 하나 꾸려서 전국을 떠돌다가 발 닿는 데 풀어놓고, 여러 작업 자료를 노점상 좌판처럼 늘어놓고 누구에게나 말을 붙이고 (그래도) 말을 나누고 싶었다. 교직을 지나오며 겪었던 문제들로 미루어봐서 아직은 그 누구와도 말을 섞을 의미가 있다고 (스스로는) 생각하기 때문이다.

말하자면 미술대학이란 데를 (학생으로도 교수로도) 겪으면서 느낀 여러 부담과 맺혀 있는 것들을 풀어헤치고 싶었다. 나의 학창 시절은 너무나 끔찍하고 견디기 어려웠을 뿐 아니라, 어쩌다 교수가 되어 치렀던 돌이킬 수 없는 미진한 강의 때문에, 그냥 정년을 다했노라 돌아앉기가 너무나 찜찜하고 안타까웠다. 젊은 시절, 그다지도 은사들을 저주해왔던 내가 아닌가. 내가 치르고 갚아야 할 일이 무엇일까를 생각해본다.

그러나/또한 꿈꿈과 동시에 내가 실천해보고 싶었던, 늙은 날의 낭만이 될 유랑-노점 같은 행각도 생각처럼 될 수 없는 몸과 나이가 되어버렸다. 어쩌어찌 꾸물대고 쫓기다보니 금세 세월이 만만치 않게 흘러버렸다. 불과 10년 전만 해도 캠핑으로 단련된 몸이었지만, 이제 자신이 없다. 해서 미진한 교직 생활을 어떤 식으로든 '청산'하고 싶은 생각이 이렇게 뒤숭숭한 강의 형식으로 만들어지는 것 같다.

이 글을 읽는 사람들은 내 지난한 트래킹에 동행하여 이런저런 담소를 나눈다고 생각하면 되지 않을까. 그렇다면 이번 로드 트립 동안, 복합적인 자아로서의 '나'를 서로 만나보게 될 수 있을지도 모르겠다. 게다가 미리 일러둘 것은, 지금부터 노상에서 벌어지는 이야기들은 세상의 모든 일이 그렇듯 서로 얽히고설켜 이어지고 되물리는 그런 모양새-리좀^{rhyzome}일 수밖에 없음을

밝히고 양해를 구해야겠다.

그러고 보니 이런 것을 일러 '로드-강의', '로드-철학'이라 불러볼까?

철학적 사심

나는 이 책이 논리적인 글로 채워지길 바라지 않는다. 그렇게 쓰고 싶지도 않았고 그렇게 쓸 자신도 없지만, 이 로드-강의를 통해서 길 위에 따라나선 이들이 무엇인가를 '느끼게' 하고 싶었다. 느끼게 한다는 말은 문학적 감성으로 어떤 정서를 엮어내서 감흥을 일깨우게 한다는 말이 아니라, 마치 어떤 경험을 함께하고 난 듯한 착각을 일으키게 하고 싶다는 말이다. 이는 미술작품-감상이란 로고스를 읽어내려는 것이 아니라, 낯선 장소에 끼어들어 느끼는 초조한 긴장감만큼, 더불어 나누는 **이질적 체험**이면 좋겠다는 뜻이다. 내 이야기 또한 느낌의 '뒤끝'을 나누게 되길 바란단 말이다. 따라서 내 생각은 철학적 환경에 신세지고 있다 해도 이론 같은 것은 아니라고 본다. 물론 작업을 크리틱하는 경우와도 다르다. 그저 어떤 환상이나, 무엇을 보고 지나간 후의 기운 같은 것이 추후에 미심쩍게 작용하게 된다면 더할 나위 없겠다.

니체나 들뢰즈 같은 철학자의 저작을 읽고 났을 때, 나는 그들의 논리나 이론을 받아들였다고 생각하지 않았다. 그것들은 그냥 내가 뭔가에 홀려서 다른 세계를 다녀온 듯하거나, 열에 들떠서 몸살을 앓고 난 것 같은 육체적 후유증에 사로잡혀, 본적이 없는 세계를 본 것처럼 내 생각이 휘둘린 모습과 대면하게 했다. 나도 이처럼 내가 경험했던 이상한 느낌들을 나누고 싶었다. 따라서 내 글이 어떤 금단 증후 같은, 뒤틀리는 환각을 일으키길 바랐기에 논리

적 체계 같은 구성이 필요하지는 않을 것이다. 아니, 오히려 논리나 스타일의 일관성을 해치고 싶은 마음이다.

사실 내가 보아도 나는 글을 제대로 구사할 줄 모르는 사람이다. 그런 내가 이렇게 어렵사리 철학을 이야기하는 글을 굳이 쓰고자 하는 이유는, 철학에 몸 던져 천착하지도 않은 나 같은 비전공자도 철학적 '사심'('interested'에 대한 심보선의 해석처럼)*만 있다면 얼마든지 철학적 사유를 누리고 이끌어내는 책까지 만들 수도 있다는 만용/허영을 보여주고 싶었기 때문이다. 그래서 현대 철학의 '독자―되기'란 이런 모습일 수도 있겠구나……를 실천해보는 것이다.

마사지/긁어―주기

나는 이 로드―강의의 모습이 꼭 학구적인 스타일이 되기를 원치 않았다. 평소 그랬듯 그냥 학생들과 나누던 어지러운 기운, 오히려 세월이 갈수록 지랄을 떨듯 열에 떠서 소리 지르고 흔들며 헤매던 강의를 꿈꾼다. 그러나 글이란……, 더구나 책상 앞에 얌전히 앉아 쎄근대는 호흡으로 자판을 두들기는 것과는 퍽이나 다른 생기를 바랐지만…… 지겹도록 떠들어댔던 그 많던 말들도 다소곳이 앉아서 쓰려니 다 도망가기 시작하고, 꼭 사정한 자지처럼 죽어버린다.

그들과 서로 눈동자를 맞추며 다가서는, 발기된 '몸씀'의 동작 속에서만 촉발되고 풀어냄이 가능하던, 막말들과 구분 안 되지만 저항감에 떨리던 역설의 논리들……. 본의든 아니든 그들이 생각하는 미술에 대한 이미 굳어져가는 인식을 주무르던 뒤끝이 학생들의 심기를 어지럽혔던 패설적 논리들. (틈

● 심보선, 『그을린 예술』, 민음사, 2013, 194쪽.

프롤로그 2

만 보이면, 감격하는 나의 기질대로 학생들의 작업 속에서 난 정말 행복을 발견할 줄도 알았지만) 크리틱의 소심함과는 대조되는, 그 뒤집힌 언사들이란!

때론 더러운 인내심을 시험에 들게 하던, 젊지만 꽉 막힌 '생각'들을 마주할 때, 그래서 울고 싶도록 절망적일 때, 그래서 어느덧 미대 교수질을 회의하게 될 때, 내가 한때 멀리서 환상을 품고 사숙하던 철학 교수 김진석이 『더러운 철학』에서 한탄하던, 이 땅의 취직 시험 중심의 대학 현실에서 내몰리는 '철학과' 교수의 절망적 팔자에 비하면 그래도 내 처지는 호사스러웠던 것. 어떻게든 밥값은 해야 한다는 강박적 윤리로 독려와 재무장을 해볼 때, 느닷없이 나타난 파란 눈의 '비지팅—아티스트'가 하던 말, 우리네 학교 교육에는 '아트'가 빠졌다던 소회를 감내하던 자괴감.(이 새끼가?)

새벽 출근길에 만나는 실기실동 로비 현관의 두꺼운 유리창이 일주일이 멀다 깨져나가던 일도, 어떤 연유로든 교수들에게 덤비는 학생들이 점차 희소해져갈 무렵, 그래서 교수연구실 회색 철문에 가끔은 얼룩진 핏자국을 목격하는 일도 더 이상 없게 될 때, 그래서 온순하고 착해져가기만 하는 해맑은 눈들을 마주보게 될 때, 급기야 그림 그리기를 팔자로 견디기가 너무 힘들어하는 학생들을 만나는 것이 다반사가 되어가기 시작할 즈음, 나는 운 좋게도 정년퇴임을 맞음으로써 미술대학 교수로서의 무/책임을 정당히 회피하게 되었다.

그런데도/그럴수록 뭔가가 찜찜했다. 그간 이십 수년간, 아니 사설 강습을 해먹던 경력까지 친다면 어쨌든, 들쑥날쑥 자기 작업하는 일 외에 어느 형태로든 미술을 가르친다는 명분과 제스처로 한평생 밥을 먹고 있었으니 그냥 돌아서기가 참으로 구렸다. 미술의 길을 간다는 점에서 같은 팔자로 묶였다

고 생각하고 아이들과 술을 퍼마시고 학교 앞 여관에서 함께 쓰러지곤 하던 것도 이제는 아주 옛일이 되어가는 어느 날, 사/제라는 명분이 가증스럽게 다가오기 시작했다. 우리가 숱한 별의별 종의 학생 연/놈들을 만났듯, 학생들 또한 얼마나 숱한 별종의 선생 연/놈들을 만나왔을 것인가. 새삼, 생각만 해도 오싹하다. 내가 평소 가장 싫어했던 말이 "한 번 해병이면 영원한 해병"이었다……. "한 번 사/제이면 영원한 사/제!" 아, 젠장! 이 얼마나 끔찍한 망발이더냐!

반면에, 이제 내가 내뱉고 수습 못했던, 저들이 감당키 어려웠던 말들의 틈에 기대어 뭔가 메워보려는 도리로 일흔 살의 노인네가 자판을 두들긴다. 때론 제 풀에 들떠서 학생들을 헷갈리게 했던 속내를 되찾고 싶어서 내가 저질렀던 강의의 상처로 짓이겨진 시간의 뒷면을 헤집어보고자 한다.

이론 전공자도 이론 선생도 아닌 내가, 실기실 현장에서 맞닥뜨리고 들뜨고 허우적대던 내가 이런 예술 강론을 남기는 것으로 모났던 내 강의를 수습할 수는 없겠지만, 떠나는 길목에 어떤 형태로든 감당은 해야 할 것 같았다.

성장 과정을 통해서 암암리에 훈육되고 다져진 인식의 터전을 흔들어 혼란을 경험하게 할 수 있다면, 바로 이것이 내가 꿈꾸는 예술 교육의 터 잡기라고 생각한 채, 적지 않은 학생들을 혼란에 빠뜨리기를 서슴지 않았다. 그러나 피에르 부르디외의 말마따나, '감성의 계급'이라는 벽만을 더욱 공고히 하지는 않았는지 모를 일이다.(와이 낫?) 물론 그때그때 면면히 다가오는 듯했으나 대체로 '원빵틀'로 돌아가는 형국이 우리 현실이었음을 나도 안다. 그래도, 그런 무모한 처방이 무위로 돌아온다 해도 나는 그렇게밖에 하지 않을 수 없

었다.(스테이 풀리시!)

그 과정에서 적지 않은 학생과 감화를 절감하기도 했다. 그간 만났던 몇몇 '학생 작가'를 잊지 못한다. 그들은 나에게 정말이지 출근하는 기쁨과, 생각을 나누는 매혹적인 경험을 안겨주었다. 돌아보면 얼마나 많은 혼란과 변태의 감성철학이 나를 꿈틀대게 했으며, 저항정신을 굳이 가르쳐야만 하는, 그렇게 순진한 통념의 범주를 얼마나 씹어왔던가. 모난 비판의 구실을 보태서, 내가 씹어댔던 많은 선배/은사와 동료들에게 저주를 대접하던 매너를, 이제는 나 또한 피할 수 없는 운명이리니…….

차례

일러두기

작품 제목은 「 」, 책은 『 』, 전시 제목은 〈 〉로 묶어 표기했다.

내용에서 본문 서체와 같은 크기로 표시된 괄호 속의 단어나 문장은 저자의 복합적/부차적 생각을 반영한다. 따라서 저자의 생각을 온전히 '사용'하고 싶다면 괄호 속의 문장을 함께 읽고, 문장의 흐름을 따라가고 싶다면 괄호 속의 어휘나 문장을 건너뛰고 읽으면 된다. 예를 들면, "임의적 접근인가는 (뻔뻔하게도) 전혀 문제가 되지 않는다고 봅니다"(32쪽)의 경우, 원문대로 읽으면 사유의 밀도를 맛볼 수 있고, "임의적 접근인가는 전혀 문제가 되지 않는다고 봅니다"로 읽으면 문장의 순조로움을 누릴 수 있다.

본문을 포함한 전 인용문에 나타나는 굵은 글씨는 저자가 임의로 강조한 것임을 밝힌다.

이 책에 사용된 인용문은 대부분 저작권자의 동의를 얻어 수록했습니다. 아직 저작권자와 연락이 닿지 못한 경우에는 확인이 되는 대로 수록 동의 절차를 밟겠습니다.

1강

착용 가능한 철학

웨어러블 필로소피

I

필로소피컬 스킨,
또는 '사이-보그' 스킨

옷을 입은 착용감/각처럼.

의상도 어떻게 착용하느냐에 따라 몸의 감각을 달리 살려내듯…… 무엇을 어떻게 착용하느냐에 따라 착용의 질/감이 다르듯 우리 사유 감각도 달라집니다. 마치 몸을 치장하듯, 피부에 달라붙게 화장을 하듯, 옷을 입고 반지와 시계를 차듯 몸과 하나로 밀착되는 철학적 감각. 거의 잊히도록 내가 되어버리는 무/감각.

어떤 공간에 비치되듯 그 공간에 끼어들어 밀도를 높이는 장식을 하듯 끼어드는 맛, 착용감을 느끼기도 하고 못 느끼기도 하면서…….

나는 왜 실기 시간에 현대철학을 '착용'해야 하는가?

자, 어떤 철학 이론에 대한 이해가 온전하지 못하더라도 상관없소.

이 말은, 철학책을 얼마나 읽고 이해했느냐가 중요한 게 아니라, 이해가

부족하면 부족한 대로, 어떻게든 체득한 내 몫을 착용하는 흥미와 그런 효과를 수행하고 있는가를 물어야 한다는 말이지요. 철학을 다면적으로 수행할 수 있다면, 그것이 내 감성의 요구에 이끌려, 여러 갈래로 찢어지다가 만나고 헤쳐 나가는 데 어떻게든 (언캐니uncanny한) '변태'적 이해의 의미가 사후적으로 작동할 것이기 때문이지요.

철학을 전공하지도 않은 한낱 외골수 미술인인 내게 현대철학에 대한 이해가 얼마나 풍부한가/짧은가, 또는 그것들을 얼마나 정합적으로 오류 없이 이해하고 있는가, 아니면 임의적인 접근인가는 (뻔뻔하게도) 전혀 문제가 되지 않는다고 봅니다. 진짜 문제는 나 자신이 얼마나 아는가보다 얼마나 그것들과 매혹됨을 누렸는가, 그 결과 감각과 체질이 어떤 증후를 보이고, 어떤 '이견'을 촉발할 수 있게 되었는가에 달린 문제이기 때문이지요. 어떤 범주로부터도 자유로운 현대철학적 사유란 현대예술마냥 시시때때로 전복적일 수 있지요. 변태적인 문학이기도 하고, 변태적 예술론이기도 하다고 볼 수 있어요. 따라서 어떻게 교접하여 어떤 용법이 탄생되는가는 '사용'에 달린 문제이기에, 그 효과와 매혹됨을 무엇과/누군가와 나눌 수 있느냐/있게 되느냐의 문제로 발전한다고 봅니다. 내가 아는 현대철학은 지적으로 올바르고 논리적이고 총체적인 이해 안의 문제이기에 앞서, 그것의 사용자에게 달린 **학문 바깥의 문제**라는 점을 보여주고 있죠. 이를테면 들뢰즈가, '이해하는 일'은 중요하지 않으며 오히려 '사용하는 일' 쪽이 중요하다고 종종 이야기했다는 말을 전해준 사람은, 파리8대학 시절 그의 제자였던 구니이치입니다. 문제는 우리가 포함되는 이해의 범주 바깥으로 어떻게/어떤 접속을 이행할 수 있는가 하는 것이겠지요. 이는 마치 현대예술이 꿈꾸는 바가 예술의 설득력 있는 이해/보급에 있는 것이 아니라, 그것이 처한 체제를 넘어 어떻게 매

● 우노 구니이치, 『들뢰즈, 유동의 철학』(이정우·김동성 옮김), 그린비, 2008, 18쪽.

1강
작용 가능한
철학

개되고 접속되는가에 따른 모난 경험을 통해서, 삶에 변화를 초래할 (예측하지 못한) 이견이나 관점을 창출할 수 있는가/없는가 하는, 철학 사용자의 몫과 매우 상통한다고 보기 때문이지요. 또한 이러한 접속과 변화가 세계와 세계가 만날 때 우리가 기대하는 바를 함축하고 있을 겁니다. 충돌일 수도, 변화일 수도, 수용일 수도 있겠지요. 모든 사건은 세계와 세계의 표면에서 발생하고, 예술가들은 이 표면의 가장 변두리를 서성이는 자들일 겁니다.

따라서 여기에 현대철학의 사유틀을 도입/인용하고 사용하는 이유는 이와 같은 철학적 성취들이 다른 것들보다 옳아서가 아니란 겁니다. 오늘의 철학은 어떤 사유가 보다 옳다/그르다라는 관점을 허용하지 않기도 하지만요. 다만 입장들의 힘의 배치가 다른, 발생적 차이들을 경험해보자는 것이지요. 그래서 우리의 예술적 사유가 새롭게 조율되고 배치되어, 우리의 삶과 감성이 지금까지와는 다르게 조성될 수 있는가라는 명제를 달리 맛볼 수 있기를 바랍니다. 이러한 전복적 사유를 허용할 수 있는 자유가 보다 진취적인 입장이 아닐까 합니다.

사생아-사이보그의 꿈

니체/들뢰즈가 보여주는 철학이란 당대성과의 불화의 정치/예술학이었고, 초/학제적 문학이고 이질적 감성학이기도 했으니, 삶에 옳고 그름이라는 정답이 없듯, 어떻게 그들을 읽고 헤쳐놓아도 문제는 없어요/있어요. 역시 그들의 철학적 사유는 **'사용'의 정치**이며 그 '효과'에 달렸기 때문이지요. 옷걸이를 가지고 등을 긁는 경우를 떠올려보세요. 가령 당신 삶의 외부와 어떠한 '접속'을 일으키고 있느냐의 문제처럼……. 옷걸이가 내 등과 만난다(접속한다)는 사실(변태)이 의미 있는 또 하나의 현실

(사용)을 만들어낸다고 봅니다.

사실 이지적인 논리로 작용하기보다는 지극히 예술적 사유/감성을 자극하는 현대철학은 언어-인문학도들의 정교한 독해보다도, 흔히 미술 도반들이 겉넘듯 잡아내는 방약무인하는 직관이나 오로지 '삘'로 다가가 멋대로 느끼고 벅차오르는 감흥의 (탁월한 '안-아키스트적 감각'의) 사용이 돋보이는 여러 행태에 더 친근하지요. 사실 뛰어난 현대철학자들이 이미 어느 정도 미술가들로부터 철학적 아이디에이션과 감응들을 이끌어내고 있지 않았던가요? 들뢰즈에 대해 마르셀 프루스트는 물론 프란츠 카프카, 프랜시스 베이컨이 그런 역할을 했지요. 또 르네 마그리트에 대한 미셸 푸코의 접속과 보르헤스와…….

오랫동안 내가 꿈꾸는 '철학으로의 예술론'/'예술론으로서의 철학'은 오히려 온건한 모습의 적자가 아닌 사생아, 나아가서 '변태적 예술론'/'철학적 변태'였죠. 일찍이 들뢰즈는, 니체가 어느덧 자기도 모르는 사이 등 뒤에서 남색질로 겁탈해서 태어나게 된 사람이 바로 자신이라고 말한 바 있어요.

족보가 따로 없는, 귀향길이 지워진 디아스포라의 망령으로 떠도는 철학과 예술의 꿈. 그래서 정박하는 곳이 항구가 '되는', 서자나 사생아들의 방랑과 표류를 언제나 목말라 했지요. 말하자면 도나 해러웨이 Donna Haraway의 비유로 '사이보그' 아티스트를 꿈꿉니다. 어느 인종에도, 어느 성에도, 어느 민족이나 국가에도 포획되지 않는 개인, 그야말로 '탈주'하는 자유의 신-인간상으로서 '사이보그-되기'를 위하여!

보철로, 매뉴얼로

현대철학의 매혹적인 파격성은, 우리를 보다 이지적이고 명료한 사유의 범주로 인도하는 데 있는 것 같진 않아요. 오히려 철학이 우리의 '삶을 강화하는 데' 요긴하게 착용 가능한 보철 같은 '**매뉴얼**'을 나누어주려는 기획에 있다고 봅니다. 따라서 나에게서 현대철학의 착용감이란 내 몸/감각의 다른 배치를 통한 감응의 배양과 관련이 있습니다. 그것들과의 만남과 얽히고설킴은, 다만 내 삶과 체험의 범위에서 얼마나/어떻게 내 입맛을 새롭게 외화시켜서 나를 또 다른 지각과 사유로 변형/구축시키는가의 문제입니다. 이런 예술적 사유로서의 철학은 온전한 학습적 이해이기는커녕 어느 정도 오독이나 왜곡이어도 좋았지요. '잘못된' 소통이나 '왜곡된' 이해라는 말 자체가 오늘날의 소통이론으로 본다면 있을 수 없는 것이 되니까요. '올바른' 소통이란 본래 있을 수 없는 꿈이었을 뿐이지요. 그래서 감응의 작용 같은 '힘의 밀당'이라는 운동과 강도의 차이만을 허용할 뿐입니다. 어떤 오독이어도 그것은 나와 외부의 접촉면이 만들어내는 삶의 '효과'이고, 나의 인지 행위이며 나의 기생 행태와 닮은 협잡의 스타일이었기 때문이지요.

그래서 그것은 문학적 예술론이기도 해요. 이것은 지금껏 작업하는 작가로서 터득한 나의 구성체와 다시 새로운 동질감/이질감을 나눌 수 있게 하는 상호 원인 제공의 문제였습니다. 이는 마치, '이 옷을 내가 입어볼 만한 것일까?'라는 의문을 제기할 때, 판단하기에 앞서 누구든 가져다가 입어볼 수 있고 착용해본 사람만의 느낌에 달린 문제인 거죠. 마치 천 조각처럼, 그것으로 어떤 옷을 지어 입든 무엇을 만들든 그 용도와 사용 방법과 태도는 구사하는 사람, 그의 몫이듯이.

모자를 만들어 쓰고 다니든, 저고리를 만들든, 앞치마를 지어 달

든……, 그러다가 마음이 바뀌면 다시 뜯어내고 잘라서 다른 쓸모로 둔 갑 시키든, 필요에 따른 용처를 누가 규정할 수 있는 것은 아니지요. 이미 하나의 천은 그 생산과 수요가 동시에 어떤 근거/범주에도 얽매이지 않고 자유로운 것이어야 하죠. 의미의 원천도, 근거라는 조상도 고려되거나 얽매여야 할 필요가 없지요. 도리어 의도와 원인의 시간은 얼마든지 역류하니까요. 잡종교배(외부 원인)의 강세만이 스스로의 차이로 이끄는, '사용/자' 스스로 짓는 계열의 인연이 그 몫인 것입니다. 이런 생각이 바로 예술적이고 창의적인 태도가 아닐까요?

어느 날 청바지 하나를 구입합니다. 당시 가격은 2만 6,000원이었던 것 같습니다. 한 2년간 잘 입었지요. 이제 싫증이 날 즈음 청바지 천을 분해하고 실을 빼냅니다. 실은 낡아서 잘 끊어지기도 하지만 억척스레 실을 잣듯 풀어내고 이어갑니다. 이제는 이 실로 다시 조끼를 짭니다. 그럴 수밖에 없는 것이, 실의 손실로 인해 이번에는 훨씬 면적이 작아진 조끼만 만들 수 있었던 거죠. 이 조끼 작업을 전시장에 내놓습니다. 가격은 얼마여야 적당할까요? 당시 대학생이었던 관계로 시중 학생들의 아르바이트 수당이 시간당 2,500원(?)이었던 것을 감안합니다.

실을 풀어서 조끼로 다시 짜는 데 20여 시간은 족히 걸렸거든요. 그러니 가격이 나오네요. 딱 5만원. 미술작품 치고 너무 싼가요? 물론 이 깜찍한 작업은 전시장 벽에 청조끼를 걸고 하나의 청바지를 구입할 당시부터 다른 작업이 되어가는 과정을 사진과 약간의 텍스트를 병치한 것이지요.*

누군가가 다시 조끼를 사 갑니다. 그도 잘 입다가 생각이 바뀌어 조끼의 실을 빼거나 그냥 천을 잘라서 이번엔 장갑이나 아니면 가방을 만듭

● 약 15년 전 한성대/경원대 학생/교수들과의 연합-교류전에 출품된 경원대 여학생의 작업이었지요. 구체적 자료가 아직 입수되지 못한 지금. 순전히 내 기억에 의존된 기술이기에 정확하지 않을 수도 있어요. 작가가 보게 된다면 바로잡아주길 기대합니다.

니다. 그리고 팔려고 내놓습니다. 이번에 사 간 사람은 낡아가는 가방을 잘라내서 핸드폰 파우치를 만듭니다. 그리고 전시회에서 파우치를 구입한 다음 사람은 핸드폰을 바꾼 이후로 파우치에 다시 뚜껑을 달고 꿰매서 동전 지갑을 만들어 내다팝니다. 그 동전 지갑을 구입한 사람은 이제 도장집으로…… 도장집은 다시 골무로 바뀝니다. 골무는 다시……. 나중에는 청바지 실 한 오라기가 겨우 남아서 애초에 청바지 천이었음을 가까스로 증명할 수 있을까요?

유럽이 연합되기 전, 독일 작가 팀 울리히스Timm Ulrichs, 1940~는 100마르크짜리 지폐 한 장을 가지고 은행에서 환전을 시작합니다.

노르웨이 크로네-스웨덴 크로나-덴마크 크로네-영국 파운드-네덜란드 길더-벨기에 프랑- 프랑스 프랑-스위스 프랑- 이탈리아 리라-스페인 페세타-오스트리아 실링-유고슬라비아 디나르-그리스 드라크마-미국 달러-캐나다 달러-멕시코 페소-브라질 헤알-호주 달러-일본 엔-다시 독일 마르크의 순으로 환전합니다. 1984년 한 은행에서 진행된 이 프로젝트는 환율과 환전수수료로 인해 본래의 액면가가 서서히 줄어들

1940년 베를린에서 태어난 팀 울리히스는 1966년 뉴욕의 '길버트와 조지'보다 먼저 살아 있는 신체를 전시하게 되는데, 이 사건을 계기로 미술사에 길이 남을 총체예술total-art의 길을 간다. 그의 초기 '행위 작업'들을 보면 그는 십자가 모양으로 팔을 벌리고 누워 양팔 옆으로 다음과 같은 텍스트를 네온으로 써놓았다. '네 인생을 스스로 결정하고 최후를 스스로 감당하라!' 또한 그는 번개가 치는 벌판에서 벌거벗은 몸으로 4~5미터가량의 쇠꼬챙이 장대를 등에 묶고 유유히 걸었다.

기 시작하다가, 결국 청바지 천 한 쪼가리가 남듯 6마르크 75페니히를 남기고 끝나게 됩니다.

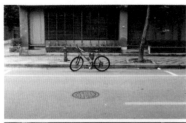

고승욱, 「X」, 1998.
〈미술 주변전(Art in periphery)〉 전시 장면.
"나는 작품 「X」를 〈미술 주변전〉에 가지고 가던 도중 동네 아저씨를 만났다. 그는 X에 관심을 가졌고 일정 기간 그것을 소유하고 싶다는 의사를 밝혔다. 나는 그 부탁을 들어주는 조건으로 X를 대신해서 전시할 만한 것이 필요하다고 했다. 그는 주차금지 표지물로 사용하고 있던 자신의 자전거가 어떠냐고 했고, 나는 그 자전거를 〈미술 주변전〉에 전시하기로 했다."(작가의 말)

삼십대 초반 시절(1998년경) 작가 고승욱은 두꺼운 합판을 X자 모양으로 도려내어 흰 페인트로 칠을 해놓았지요. 다음날 오픈하는 그룹 기획전시회에 출품하기 위해 그대로 들고 동네를 가로질러 갑니다. 막 동네 어귀를 돌았을 때, 거기서 식당을 운영하던 중년 아저씨가 부릅니다. 어이, 이리 와보게. 그걸 갖고!

식당 문 앞에는 중고 자전거 한 대가 세워져 있었지요. 자신의 식당 문 앞에 아무나 차를 대지 못하게 하는, 일종의 심술 말뚝 행세를 하는 자전거였어요. 식당 아저씨가 요구합니다. 자기의 자전거 대신 바로 자네의 X를 여기 놓으면 끝내주겠다는 겁니다. 아무나 주차하면 안 돼!

작가 고승욱은 자신의 X 대신 이제 쓰던 자전거를 들쳐 메고 전

시장으로 향합니다. 물론 전시장에는 자전거 한 대와 그리고 애초 자신의 작업물인 X의 사진과, 작업이 이렇게 바뀌게 된 사연이 담긴 간략한 텍스트만이 붙어 있어요.

이상에 소개한 세 작업들은 우리들의 공통-감성으로는 미처 포획하기 어려운 이질적 소회 위에 내려앉는 **비자발적 우발점들의 연쇄**가 일어난 사례이지요. 그래도/바로 그렇기 때문에 이질감(역설)의 생성을 이끌면서도 다면적 저항(이견)들을 촉발할 수 있다고 봅니다. 세 가지의 작업 이야기 속에 각기 흐르는 '우발성'들의 방향/반응이 촉진하는, 상호 원인에 의해 역류하는 힘(외부성)에 대해서 생각해봅시다. 또 그 우발성이 어떻게 받아들여지고 처리되어 어떤 계열의 이야기들을 불러오는 필연으로 태동되는지도 말해봅시다.

참, 여기에 일인분만 더 추가해볼까요?

폴란드 출신의 작가 로만 오팔카Roman Opalka, 1931~2011. 평생 커다란 캔버스에 아라비아숫자만 이어서 쓰는 작가로 꽤나 유명하지요. 젊은 시절부터 나를 기죽게 하던 작가 중의 한 명이었습니다. 이미 많은 사람이 알고 있을 거예요. 2011년에 작고했으니, 무려 46년 동안 숫자쓰기만을 지속했던 겁니다.

오팔카는 1965년 바르샤바의 작업실에서 1에서 무한대에 이르는 숫자를 적는 일생일대의 프로젝트를 시작했지요. 1965년부터 죽기 전까지 매번 "인생 프로그램 1965/1-∞"라 명명한 단 하나의 시리즈 작업에 전 생애를 투사해, "시간성 표현의 한계에 직면한 '회화'를 적극 개념화시키

는 데서 시간의 시각화를 시도하려 한다"● 는 이야기를 듣습니다.

1에서 시작하여 작고 전까지 무수한 캔버스를 바꿔가며 도달한 숫자는 무려 5,360,000을 넘어선 지 오래였다고 합니다. 196×137센티미터

로만 오팔카, 「1965/1-∞: 부분 I-35327」
그의 홈페이지에는 이렇게 적혀 있다. "로만 오팔카는 2011년 8월 6일 작업을 완성했다."

크기의 캔버스에 0호 크기의 붓으로 흐르는 시간을 하나하나 그려가고 있었지요.

처음 바탕은 먹색으로 시작된 캔버스였으나 1968년 들어 바탕은 회색으로 바뀌었고, 이후 캔버스가 하나씩 바뀔 때마다 바탕에 매번 흰 페인트를 1퍼센트씩 첨가했어요.

갈수록 하얘진 캔버스들, 언젠가는 어떤 숫자도 보이지 않을 정도로 하얗게 된 캔버스를 만나겠지요. 쓰면 쓸수록 더 읽히기 어렵게 하얘지는 캔버스. 결국은 본래 흰 캔버스(였던 출발을 결과)로 되돌리는 행위의…… 반복/지속……. 숫자라는 이미지가 더는 읽힐 수 없는 본래의 흰 캔버스로 돌아가고 마는, 그러나 본래의 캔버스와 같으면서도 다른, 다르면서도 같은 그림-그리기, 영원회귀하는 숫자 쓰기-그림, 끝없는 반복, 반복이면서 한 번도 같지 않은 반복이기도 한……. (여기서는 그의 '셀프 포트레이트 작업'이나 '사운드 작업', 여행용 '포터블 작업' 소개는 생략할게요.)

그는 노년에 이렇게 회고했다: "우리 삶에서 시간은 가장 중요한 요소다. 시간이 죽음을 창출하기 때문이다. 죽음이 없다면 우리들의 삶은

● 김성호, 「로만 오팔카 연구의 한 방법론」, 김달진연구소 칼럼.

밋밋하고 의미 없을지도. (……) 내가 죽어서 더는 숫자를 쓸 수 없게 될 때, 비로소 작품이 완성될 테다. 어떤 의미에서 내가 첫 붓질을 했을 때, 이미 작품은 완성된 것일지도 모르겠다. '시작'에서 '끝'을 내다봤으니까."•

'책상-이데아'보다 먼저 만들어진
'책상-현상'

옷걸이를 등을 긁는 데 쓰는 것이 더 나을 수도 있듯이, 그것은 어디에 어떻게 사용하여야만 효과를 낼 수 있다는 처방전이나 범례나 규칙, 또는 원리에 귀속되는 문제가 아니죠. 마치 살아 있는 생명의 본래 모습처럼, 어떤 '목적'이나 '이유'에도 묶여 있지 않듯이 말이지요. 그렇기 때문에 **'사용'되는 바로 그 순간이 그 존재의 '이유'로 매순간 '새롭게' 탄생하는 거죠.** 그처럼 우리는 항상 무엇엔가 '우발'적으로 엮임으로써 발생하는 삶을 '필연'으로 살아내려 애쓰는 존재가 아니던가요? 뭇 존재에 근원적 본질이란 것이 (따로 있는 것은 아니지만) 있다면 존재 외부와의 접속으로 생성하는 그때그때의 '사용/됨'이라는 용도를 '살아냄'으로써 규정되고 유보되며 제시되는 거란 말이지요. 다시 말해, 옷걸이를 어떻게 '사용'하는가는 곧 옷걸이에 대한 (다른) 인식 행위가 되는데, **인식(앎)이란 곧 삶의 '효과'를 산출하는 행위라는 것**이 현대 인지생물학의 입장이기도 합니다. 이는 하이데거의 다음과 같은 말로 대신할 수도 있지요. **'모든 사물의 존재의 의미는 바로 그것을 이해하려는 현존재에 종속된다!'••** 왜냐하면 옷걸이처럼 사물들의 의미는 그것과 만나고 있는

● 임근준, 『이것이 현대적 미술』, 갤리온, 2009, 399쪽.
● 서동욱, 『철학 연습』, 반비, 2011, 79쪽.

현존재와 어떻게/어떤 시간 속에서 매개되는가에 따라 좌우될 것이기에……

여기서 얼마간은 놀라운, 그러나 난해하지만은 않은 깨달음을 주는 얘기 하나를 꺼내봅시다.

이데아와 인과론의 전복/역류하는 시간

현실의 책상은 '이데아'로서의 책상을 모방한 모사품/피조물에 불과하다는 플라톤의 말, 너무나 잘 알고 있죠? 이데아야말로 모든 사물의 원인, 생산 근거, 즉 원리가 된다는 거죠. 모든 사물은 자신의 이데아를 동경하는 것으로 나타난다는 말이기도 하지요. 그렇다면 이데아는 사물의 영원한 원조이지만 도달할 수 없는 모델이겠지요? 이데아는 항상 현실 사물보다 앞서 위에서 내려다보고 있는, 근거와 원리로서 존재하는 것일 테니까요.

그런데 플라톤이 말하는 하나의 '사물(책상)–이데아'가 상정되려면, 분명히 하나의 구체적 사물(책상)이 (먼저) 만들어진 '후'에야 책상–이데아가 성립한다고 보는 것이 논리적으로 옳지 않을까요? 여태껏 없었던 사물이라면 그것의 이데아도 (아직) 없었을 것이니, 결국 하나의 사물이 새로 만들어지고 나서야 그 사물의 이데아도 가능하지 않겠느냔 말이에요. 그렇겠죠? 그럼에도 불구하고 우리는 '사물–현상'이란 항상 '사물–이데아'를 뒤쫓고 베끼는 모습으로만 나타난다고 배웠지요. 하지만, 하나의 책상–이데아, 즉 이데아로서 책상은 현실의 책상이 만들어지기 전까지 어떻게 설정될 수 있단 말인가요? 어디 숨었다가 한 사물이 만들어진 후에 쓱 나타나나요? 하나의 새로운 사물이 이데아의 피조물로 만들어질 때 베낄 수 있는 원본 사물–이데아가 (먼저) 나타나줘야지

요. 말하자면, 플라톤 생존 당시 없었을 컴퓨터가 본뜰 이데아는 지금껏 2000여 년 동안 따로 숨겨져 있다가 나타났단 말인가요? 이렇게 무식한/영리한 반문은 왜 지금까지 없었지요? 이런 인과론의 (시간) 뒤집기라는 각성은, 한 사물이 자신의 이데아를 베낀 피조물이라고 하기에는 **그 이데아는 사물보다 항상 '뒤늦게' 탄생할 수밖에 없다는 점 때문에, 이데아는 사물의 원인으로 전혀 '새로운 것일 수 없다'**는 것이지요. 이렇게 이데아의 불충분한 점을 알아본 들뢰즈야말로 대단한 전환적 통찰을 하였던 거죠?[*] 어떤가요? 2000여 년 동안 우리는 플라톤의 횡포/고지식함에 놀아난 걸까요? 아니면, 그런 걸 눈치채지 못한 우리가 어리숙했을까요?

모두 아니죠. 당시의 플라톤과는 사유해내고자 하는 세계가 한참 달라진 거죠.[**]

이 로드-강의를 통해 누누이 말하겠지만, 당시 그리스에서 지배적인 철학적 사유는 항상 시간이란 차원이 배제된 채, 정태적 공간으로 상정된 관념 속에서만 가능했던 겁니다. "지능(과학)이라는 것은 연속적 존재를 불연속적이고 고정적으로 파악하는 속성이 있기"[***] 때문이지요. 우리의 삶에서 실제 경험은 언제나 연속적이지만 우리는 이들을 '불연속적인 것'으로 끊어서 (공간화하여) 분석하고 언어화하여 이해하는 것이 바로 전통적인 학문의 태도였지요. 따라서 변화하는 시간의 흐름(연속적인 것)

● 여기까지는 들뢰즈를 전문으로 하는 철학자 신지영의 『들뢰즈로 말할 수 있는 7가지 문제들』(27~28쪽)을 통해서 알게 된 거지만, 이후부터는 내가 더 발전시켜본 겁니다. 이 책은 읽는 자체로도 매혹적이었지만, 이데아를 거론하는 대목에서는, 나는 여태껏 바보였기에…… 눈앞이 갑자기 하얗게 변했던 기억이 납니다. 나도 어지간히 순진했나봅니다.
●● 바로 여기에는 지금 단순히 소개하기 어려운 심도 있는 사유가 내장되기 시작하지요. 생산된 것과 생산 조건을 여전히 동일성과 닮음의 원리에 종속시키려는 플라토니즘 때문에 들뢰즈는 방금 위에서 말한 것처럼 이데아를 전복시키고자 한 것이죠. 여기에 들뢰즈의 차이와 의미의 존재론이라는 뛰어난 구상이 달려 있는데, 이는 당장은 몰라도 된다고 봅니다. 그러나 관심 있는 분들은 신지영의 책에 기꺼이 몰입해보기 바랍니다.
●●● 이정우, 『담론의 공간』, 민음사, 1994, 250쪽 참조.

은 철학적 사유의 대상으로 삼을 수도 없었고 삼기를 외면했던 것이지요. 감성과 같이 변화하는 것은 개념으로 사유할 대상도 아니고 의미도 이념적 가치도 없다고 보았던 겁니다. 즉 개념으로 잡히지 않는 (변화와 운동 같은 연속적인) 것들은 철학적으로 불변하는 진리가 될 수 없었기 때문이죠. 그러나 이제는 신세가 뒤집혀서, 변화와 운동 같은 일시적인 것들을 개념화하지 못하는 개념 자체를 (도리어) 무능하게 보게 된 세상인 겁니다. 그래서 근래 뜨고 있는 철학이 (예술적) '감성학', '아이스테시스aisthēsis'인 거죠. 플라톤이 깔보고 밀쳐놓았던 범주였어요. 이런 얘기는 앞으로도 나옵니다만, 문제는 이겁니다. 플라톤의 '이데아' 사상을 우리의 살아 있는 시간이라는 생생한 흐름 속에 담근다면 어떻게 되는가.

일단, 플라톤의 이데아란 스스로 모든 감각적인 것(사물)을 생산하는 원리/원인이 되면서도 자기원인은 다른 곳(자기 외부)에서 가져올 필요성을 느끼지 않는 형상으로 사유된 것입니다. 이는 마치 '신'과도 같은 차원이 아닌가요? 스스로 만물의 원인이 되지만 자기원인은 무엇에게도 허락지 않는 형상이 바로 '자기원인으로서의 신(이데아)'이 아니겠는지요? 다시 말하면, 신이라는 개념/형상을 제외한 **모든 것은 자기원인을** '자기 (몸) 밖에' 갖는다고 할 때, 이 또한 의미 있게 주목할 일이 되지요. (이 부분은 앞으로 "나란 존재는 내 밖이다"라는 야릇한 언명을 통해 또 만나볼 겁니다.) 따라서 플라톤의 이데아 또한 '신'의 개념처럼, 자기원인을 외부에 두도록 사유된 것이 아니기 때문에 현실 속 현상인 사물이 만들어지는 시간의 영향과는 상관없는, 자기원인만으로 (불변적 공간 안에) 설정된 관념이란 말이지요. 그러나/그럼에도 불구하고 이데아가 생생한 시간의 변화 속에 처할 때는 어떻게 되는지 짐작할 수 있지요?

현대철학적 사유의 특성은 **생성과 변화라는** 운동과 '사건' 자체는 물

론, 그것들이 만들어내는 의미와 가치도 함께 사유하는 입장이란 점을 알고 있어야 하죠(이는 앞으로 많이 이야기하게 됩니다). 바로 이런 현대적 사유 어법을 통해서 본다면, 플라톤의 사물-이데아는 현실에서 사물이 만들어지는 시간의 흐름이 지배하는 운동을 벗어날 수 없게 됩니다.

따라서 하나의 '책상-이데아'가 설정되는 시간은 마땅히 '책상-사물'이 등장하는 시간 이후가 되는 거겠지요? 이제 세속의 시간으로 끌어내려진 오늘의 이데아는 자기원인을 자기 외부(시간)에서 찾아야 할 운명에 처했습니다. 따라서 이데아의 자기원인이 외부에서 온다는 것, 책상-이데아가 책상-현상이 나타난 다음에 온다면 이 부실한 이데아는 이제 우리의 사유에 아무 쓸모도 의미도 없어지겠죠. 다만, 이렇게 사유의 전복이라는 지각변동의 의미는 우리가 그동안 세뇌 받아 인식해온 세계를 (놀랍게도) 다른 차원으로 들여다보게-한다는 짜릿한 감성의 분배에 있지요. 이를테면, 여기서 우리는 **결과(사물)의 시간이 원인(이데아)의 시간에 개입하는, 인과론이 뒤집히는 역류 현상**을 본다는 사실이죠. 지금껏 절대적인 원인이었던 이데아는 세속적인 시간의 운동 속에서는 뒤늦게 나타나는 결과물에 의해 빚어지게(규정) 된다는 사실입니다. 이렇게 마술과도 같은 인식론의 위상적 반전은 도리어 **근원이나 원인을 결과물이 창조하기도 하는**, 이상하면서도 놀랄 만한 전향적 사유를 가르치기 시작합니다. 그럼, 여기서 공간과 시간의 반전을 보여주는 위상학적 고리의 한 간단한 예를 보여드릴 테니 앞으로 진행될 강의와 연관 지어 생각해보도록 하죠.

우리가 잘 알고 있는 전치사 'before'와 'after'를 떠올려봅시다. 이것들은 전/후, 앞/뒤라는, 어떤 명사들의 공간적 위치와 시간적 정황을 넘나드는 단어들이지요? 이를테면 'after you'라는 구절 하나를 떠올려보죠.

상대를 (내) 앞으로 위치지우겠다는 의미지요? 이것들을 사용하여 간단한 시간적 어구로 만들어보죠.

10 years before / 10 years after. 어떤가요? 이 한 쌍의 **전치사**들이 공간에 접속되었을 때와 시간에 접속되었을 때, 어떻게 변하는지 보았지요? 의미가 완전히 뒤집히죠? 공간상으로 앞(전)을 지시하는 의미가 시간적 상황에서는 뒤(후: 미래)로 변환되고 말죠? 놀랍지 않나요? 이 전치사들은 원래 시간과 공간을 넘나드는 기능을 다 갖고 있는 것을 알고 있었다고요?(ㅠㅠㅠ) 하지만 별로 의식하고 있지는 않았던 바죠? 이것은 시간을 내 눈 앞에 놓으면 돌아보는 시간(과거)이 되고, 반면에 뒤에 놓으면 내가 아직 돌아볼 수 없는 시간(미래)으로 반전이 된다고 풀이할 수 있네요. 말하자면 우리 몸의 공간성은 미래를 향한 시간 속에서는 뒷걸음질 하는 꼴이 되는군요.

플라톤이 말하는 절대공간 속의 이데아도 시간이라는 지속하는 움직임이 부여되는 순간, 자기(이데아)를 모방하는 데 불과하다는 바로 그 '사물–현상'의 탄생보다 밀려서 멋쩍게도 뒤로 가서 줄서야만 하는 **공간과 시간의 반전**을 보게 된다는 겁니다. (이렇게 역류하는 인과론은 잠시 뒤에 제시할 보르헤스의 선구적 깨침을 통해 다시 전개됩니다.)

창의적 재/매개:
빌리기와 훔치기

나는 여기서 어찌 보면 아주 위험한, 후학들에게 멋대로 이해하게 하는 선동적 언사로 몹쓸 부작용을 선사할지도 모릅니다. 그것은 소위 '표

절'처럼, 멋대로 도용한 것이 자신의 표현이고 자신의 논리인 듯한 태도를 보여주는 사례로 조장/작용하지 않을까 하는 우려이기도 하지요.

일찍이 극작가 오스카 와일드가 말했지요. **"재능 있는 사람은 빌리고 천재는 훔친다."** 이 고혹적인 잠언은 시뮬라크르의 시대인 오늘날 더욱 생동감 있게 들릴 겁니다. 이런 말은 과연 어떤 마음을 일으킬까/일으켜야 할까요?

얼핏 빌리는 것이 훔치는 것보다 온건해 보이지만, 빌린 것은 온전한 자기 것이 아닐뿐더러 언젠가는 돌려줘야 하니 부담인 것이지요. 자기 것이 될 수 없는 잠정적인 빌림은, 되돌려주지 않으면 도리어 윤리적으로 더 비겁한 꼴을 보이게 될 것입니다. 빌림은 언제라도 되돌림을 전제로 한 것이기에 탈/재/영토화란 일어날 수 없지요. 그러나 훔침에는 일종의 '탈/영토화'를 통하여 자기 것으로 만들고자 하는, 탐욕적인 위력을 실험하는 정신이 있지요. 그런 각오를 앞세워 '재/영토화' 해내는 짜릿한 모험의 부담과 '자기원인으로' 바꾸는 창의적 접속의 자만감, 그리고 '재/영토화'의 능력이 보장되어야 합니다. 따라서 표절이라는 의혹도 훔치는 자의 윤리적 문제이기 앞서, 접속의 감성적 양태와 외부 사유의 방법적 양태가 보다 앞선 참조물/원본을 무색케 하는(재/정의하는) 기생 형태와 같은 창의적 배치 여부에 달린 문제라고 볼 수 있지요. 따라서 표절의 수준을 못 벗어나는 빌리기/훔치기란 그 접속의 맥락에 있어서, '재영토화'의 위력을 보여주지 못한 베끼기/흉내 내기라는 결과로 나타날 겁니다. 이는 마치 얼굴 성형과도 흡사합니다. 연예인 같은 얼굴의 통속적 복사본의 연이은 복사의 복사로 드러나는 복사/표절−성형이 그렇지만, 손상된 자기 '원본'조차 어색하게/마지못해 드러냄으로써 불쾌를 노출하게 되는 불행이 그렇지요.

사실 우리가 매사에 사용하는 숱한 개념어들과 어법들만 보아도, 배움이라는 명분 아래 무/의식적 **기억의 형식으로 빌리고 훔치는 일**을 외면하는 것이 가능할까요? 또한 빌리기/훔치기를 기생의 양상으로도 볼수 있다면, 기생하는 대상이 되는 숙주가 '보다' 원본이고 기원이라 주장할 수 있을까요? 이미 숙주는 또 다른 기억에 기생하는 기생의 기생……에 의한, 기생으로 매개되고 비롯되는 (상호) 숙주/기생일 수밖에 없지 않을까요? 기생을 통하여 앞선 숙주의 의미(역할)를 되/찾아줌으로써 뒤늦게 숙주의 시간을 재/발굴해낸다면 기생의 시간이란 도리어 앞서가는 창의적 행태일 수도 있음을 말해주는 (놀라운) 일이 아닐까요? 기생의 시간이 앞선 숙주의 시간을 (뒤늦게) 쫓아 달라붙는 것이아니라, 기생이 기생을 통하여 숙주를 만들어냄으로써 기생보다 숙주는 (졸지에/언제든지) 어리게(새롭게) '되어'갈 것입니다. 위에서 이야기했듯이, 플라톤의 '사물-이데아'가 설정될 때는 먼저 만들어진 '사물-현상'보다 뒤늦게, 결과적으로 사물에 의해 이데아로 탄생되는 아이러니로나타날 수밖에 없듯이, 그렇게 숙주는 먼저 존재했던 것이 아니라 기생같은 (창의적) 매개를 통해서 **뒤늦게 만들어지는** 꼴이지요. 잠시 후 이야기하게 될 「카프카와 그의 선구자들」에서 보르헤스가 이르듯, 선구자는 자신의 영향을 받은 후배에 의해 달리 '새롭게 발굴되는' 형국으로 **후배보다 늦게 재/탄생되는** 자입니다. 마치, 일등이 된다는 것은 이등이나타난 이후여야 하듯…….

기생-창조적 간섭

내가 내 부모에게 붙어 기생하여 자라났다면, 내 부모 또한 그의 부모에게 기생을 거듭하였듯 '원래'의 숙주라는 기원의 개념이 가능할까요?

물론 앞에서 말한 들뢰즈의 '재영토화'라는 개념의 창출 덕에 '훔치기라는 영향/배움' '영향/배움이라는 훔치기'가 어떻게 '사용'되는가로 끊임없는 '탈/재/영토화'가 일어나는 오늘이지요. 따라서 **기생이야말로 변화와 발명의 원동력으로 창조적 간섭을 지칭하는 것**이라면, 기생은 그 기생의 기생…… 장소(숙주)에 붙어 중심을 해체하고 소음을 내고 변질시키기를 불사하여 마침내는 창의적이기조차 한 지층 가꾸기에 성공하기 때문일 테지요. 이것은 기생의 행태가 아니면 발생하지 않거나, 발생한다 해도 오랜 시간이 걸리게 되는 진화를 촉진한다는 의미와 상통합니다. 결국 기생/훔치기에 대한 우리의 '인식'이란 '사용'의 효과에 달린 문제로 귀결될 수밖에 없게 되겠지요. '인식(앎)'이란 자기 존재 영역에서 수행하는 작업 '효과'라는 현대 인지생물학적 관점으로 보더라도 그렇지요. 따라서 기생/훔치기의 효과가 창의적으로 생겨나지 않는다면 우리의 표절 '인식'은 윤리적 의식을 덮을 수 없을 것입니다.

　여기서 '빌리기/훔치기'의 보다 수동적인 모방 유형 하나를 더 살펴봅시다. 그것은 군사 용어에서 비롯된 소위 '카무플라주'라고 하는 **위장/의태술**을 말합니다. 자신이 처한 환경과 동화되는, 일종의 눈속임 효과입니다. 동식물들, 특히 곤충들의 생태에서 보이는 변신술이라고 할 수 있는 위장 무늬나 보호색이라고 부르는 것이지요. 평론가 김원방이 2014년에 출간한 『몸이 기계를 만나다』를 통해 알게 된, 카이유아가 말하는 의태 이론은 우리가 지금껏 알고 있었던 것과는 다른 의외의 의견을 제시합니다.

　카이유아는 의태를 '개체의 능동적 적응 행위'라고 규정하는 고전적 생물학 이론을 부인한다. 대신 그는 주변 환경을 완벽히 모방하는 행동

이 '개체(곤충)가 개체이기 위해 존속시켜야 하는 차이의 상실', 즉 '자기 소유의 상실'이며, 외부로부터 밀려들어오는 **강한 유혹에의 굴복**이라고 규정한다. 달리 말해 이것은 **'매혹'의 과정**이라고 할 수 있는데 (중략) 외부의 강렬한 분위기에 취하여 감각적으로 '동화'된다는 말이다. (중략) 자아의 실체성의 상실이며 (중략) 이것을 카이유아는 '시선의 매혹'이라 부른다. 여기서 **개체와 환경 사이의 '형식적 경계'는 와해되고** (하략)[*]

즉 의태란, 생명이라는 하나의 개체가 자기가 처한 주변 환경에 매혹되어 자기를 주변에 동화해버린 결과라는 말입니다. 이것은 마치 자신이 받은 감동에 자신을 맡겨 **자신과 자신의 감동 대상**(환경)**과 하나가 되려는 자기 상실의 경향**으로, 자신과 자신이 받은 영향과 구분 짓지 못하는/않으려는 모습이 '의태(흉내/모방)'로 나타나는 경우라고 볼 수 있습니다. 따라서 소위 '모방'이라는 측면의 한 생태를 생물의 의태 행위로 새롭게 설명하는 관점이 될 겁니다.

여기서 우리는 표절의 능동성과는 다른 의태의 수동성, **비자발성**을 염두에 두어야 합니다.

그렇다면 모방/영향과 달리 창의적인 빌리기/훔치기의 고리는?

'견물생심見物生心'. 물건을 봄으로써 (탐하는) 마음이 동한다는 이 경구는, 내 바깥을 경계하라고 읽는 측면과, 내 마음의 동함을 다스려야 된다는 측면의 이중 의미로 읽을 수 있을 것입니다. 어쨌든 마음이 일어나는 생심(동기)의 원인을 바깥 사물에 돌리는 입장으로 풀이될 수 있어요. 다시 새겨보면, 주체는 필히 주체 바깥의 조건과 만남에 의해서만

● 김원방, 『몸이 기계를 만나다』, 예경, 2014, 46~47쪽.

일어날 수밖에 없다는 생심의 구조를 보편적인 것으로 인정하고 있는 셈이지요. 따라서 나를 만들어가는, 마음을 일으켜 나를 세우는 조건은 내 몸 밖의 사태에 대한 끊임없는 반응과 감응이 아닐 수 없다는 말입니다. 즉 **나를 만드는 것은 내 바깥이다!** 내 몸의 모든 기관은 내 밖을 향해 열려 있기 때문이지요. **'다른 이의 기억에 오염되고 얼룩져 있는 것이 문학'**[•] 이라는 장정일의 생각도, 이런 의미에서 나를 나로서 작동하게 공부시키는 것은 기억에 의한 나와 밖의 끊임없는 빌리기/훔치기라는 만남과 접속의 행태를 말하는 게 아닐까요?

작가는 단순한 번역자이거나 재독자일 뿐이며, 그들의 글은 물려받은 전통과 언어의 조작이며 주해이다. 따라서 작가와 독자를 구분하기란 불가능하다.(보르헤스)[••]

우리는 이런 정황을 서로 '영향'이라는 범주로 녹여내고 있는 것이 아닐까요? 어쨌든 그것은 윤리적 측면으로 보든, '탈/영토화'를 거쳐 창의적으로 작동케('재영토화') 하는 능력으로 보든, 과연 '어떻게' '사용'되는가의 문제로 돌아올 것입니다. 그래야 참조(기생/훔치기)의 참조를 선행하는, 내 밖의 숱한 매개와의 접속과 재/배치야말로 끊임없이 세계를 달리(새롭게) 구성하도록 작동할 테니까요.

그러나 훔치기/기생하기가 아직도 전복적 괴력이라는 매혹으로 다가오기보다는 윤리적으로 껄끄럽게 느껴진다면, 이 시대의 논객 김규항의 글에서 훔쳐낸 문장으로 나의 '괴담'을 일단 걸러봅시다.

요컨대, 예술가는 '무책임한 상상력'으로 새로운 세상의 형상을 그려내는 존재다.(여기서 '무책임한 상상력'이란 음악가 정태춘에 기생하였다는 김규

● 「장정일의 독서 일기」, 『말과 활』(2015년 8~9월), 『실천문학』(2015년 가을호).

●● 그레고리오 울마르, 「보르헤스와 개념예술」, 『보르헤스』(김춘진 엮음), 문학과지성사, 1996, 201쪽에서 재인용.

항의 말에 다시 빌붙어본 것입니다.)

금세기, 아니 지난 세기를 거쳐 세상의 지성과 문학/예술인들에게 (전
대미문의) 전복적 창작론을 제시하고, 시간에 대해 오히려 공간을 부차
적인 것으로 보고 시간을 새롭게 상상하고 축적하는 꿈을 꾸도록 영감
을 자극했던 문학인 보르헤스는 말합니다.(여기서 '문학인'이라 칭한 이유는
저자-되기로서만이 아니라, 독자-되기로서도 뛰어난 비평적 독후감을 남긴 보
르헤스가 빼어난 다독가였기 때문이지요.)

모든 작가는 영향을 받습니다. 저는 문학을 하나의 대화라고 생각합니
다. 나는 그들에게 빚지고 있으며 아마 또한 그들도 나에게 빚지고 있을
겁니다. **중요한 것은 다른 작가의 영향이 아니라 어떻게 작품을 창작하
는가 입니다.**[*]

'누구나 단순히 변화를 부림으로써 어떠한 작품도 써낼 수 있다.' (중
략) 예술의 진정한 창조자는 '예술가-생산자'가 아니라 지각하는 자라
는 것이다.[**]

사기

아직도 한국 땅에서 제대로 평가를 받고 있지 못한 작가 고 백남준
선생이 1986년 한국에 처음 공식 귀국했을 때, 쇄도하던 대중매체와의
한 인터뷰에서 이렇게 말합니다.
예술이 뭐라고 생각하시나요?

● 대담: 리타 기버트, 「보르헤스가 보르헤스에 대해 얘기하다」, 『보르
헤스』(김춘진 엮음), 문학과지성사, 1996, 329쪽, 강조는 필자.
●● 그레고리오 울마르, 「보르헤스와 개념예술」, 같은 책, 201~203쪽.

(예술은) 사기지!

이때, 『피카소의 달콤한 복수』의 저자 에프라임 키숀이 이 소릴 들었더라면 쾌재를 불렀을 것입니다.

그것 봐라, 내가 뭐라 했었나. 관객을 무시-경멸하고 지들끼리만 아는 척하던 교활한 현대미술이란 역시 사기였다잖아! 백남준이야말로 말년에 이른 현대판 피카소같이 솔직히 고백하지 않더냐! 무모한 사기꾼들이 하는 짓이 맞지 않냐구! 스스로 고백을 하는 꼴을 보라구!

키숀은 현대미술이 애꿎게 평범한 사람들을 기죽이게 하느라고 '자신들도 모르는' 짓을 하며 '엘리트인 척한다'는 실태를, 각별히 재기 넘치는 언변으로 고발하는 책을 써서 독자들의 동감과 갈채를 받았던 인물이죠. 난해한 현대미술로 고매한 척 일반인들을 무시하고 따돌리던 현대미술가들의 행태는 결국 '자기도 모르는' 짓으로 '사기'친 거라고 해서, 일반 독자/관객들뿐 아니라, 뜨지 못하고 있던 적지 않은 동업자들부터 신진 미술학도들에 이르기까지 꽤 공감했던 것을 기억합니다. 그래서 예술은 사기인가? 예술이 사기일 수도 있다는 진단은 무엇을 확인하기 위한 의혹이 되어야 했을까요? (물론, 현대미술이 자본시장에 잠식되고 있는 어떤 측면의 비판은 이해되지만 말이죠.)

작동하는 힘으로서의 예술

세상의 모든 응답은 내가 품는 의문과 내가 던지는 질문만큼만 돌아오는 법이라는 사실을 적용해보면, 내가 던지고 품는 의문과 회한과 원망은 모두 (그렇게밖에 투영할 수 없는) 내 마음의 됨됨이(원인, 카르마)

이상을 넘지 못한다는 말이 되지요.

그러나 잠깐, 모든 일이 다 그렇지만 질문/의문의 동기나 원인을 내 안에 둘 때, 즉 나의 답답함이라는 이유 – 원인이 질문을 만들 때, 이렇게 내게서 비롯된 (자발적/선택적) 질문이란 언제나 나의 동어 – 반복일 뿐, 나를 넘어서는 질문을 만나기는 어렵게 되겠지요. 그렇다면 내 질문 – 의문은 내 밖에서, 내 외부가 압박하는 '비자발적' 의문에서 비롯되어야 마땅히 바람직한/새로운 질문이 되는 것이 아닐까요?

그러나 아래와 같은 키슌의 의혹은 바로 자신으로 비롯되는 (자발적인) 반문에 기초한 거라는 점입니다. [그러나 반대로, 내 외부가 (비자발적으로) 나를 질문으로 건드릴 때 우리는 어떨까요? 준비되지 않은 압박을 받게 되겠죠? 비자발성에 대한 이야기는 곧 이어서 거론되지만 지금부터 마음에 새겨두기 바랍니다.]

예술을 감상하는 **관객에 대한 사랑** 없이 **진정한 예술**은 존재하지 않는다. 남을 위하는 배려나 애정이 빠지게 되면 이기주의나 오만, 허영심, 아니면 효과만을 노리는 마음만이 중요하게 된다. 예술은 관객이 작품에 접근할 수 있고, **인간의 영혼과 정신에 호소할 수 있어야**만 비로소 가능할 수 있다. 현대예술이 저지르고 있는 최악의 죄악이 있다면, 그것은 바로 관객을 무시하거나 심지어 경멸하고 있다는 점이다. 이렇게 됨으로써 아름다움은 예술로부터 추방당하고 있을 뿐만 아니라 예술에 대한 사랑 역시 사라져버릴 운명에 처해 있다.●

이와 같은 키슌의 생각과 믿음을 갖고 있는 적지 않은(?) 사람들에게 나는 과연 어떻게/이렇게 대응해야 할까요?

● 에프라임 키슌, 『피카소의 달콤한 복수』(반성완 옮김), 마음산책, 2007, 168쪽, 강조는 필자.

무엇보다도 예술은 당신이 단정하듯이 그렇게 아름다움을 나누게 되는, 애틋하게 아름다운 오브제가 아닙니다. 아름다움으로 예술이 되지 않는 이유는 간단하지요. 아름다움은 누구나 다 흠모하고 좋아하는 것이니까요. 누구나가 다 좋아할 **일반화된 아름다움에 대한 동질적 감성**, 그런 지배적 가치에 함몰되어 있으면서도 창의적 예술이 되긴 어렵기 때문입니다. 폭넓은 소통을 위한다는 명분 아래 하향평준화된 감성에서 무엇을 기대할 수 있을까요? 어떤 측면으로든 바로 그런 동일화되는 감성의 표준과 불화하는 부대낌 속에서 촉발되고 있는 것이 현대미술이라고 봅니다. 그렇지 않다면 예술이 오락과 달리 굳이 예술로 작동할 이유나 의미가 없을 테니까요.

게다가 예술이란 착하고 선한 놀음과는 거리가 멉니다. 이를테면 '선'하다는 이념의 연원을 생각해보았나요? 누구나 선함, 착함을 지고한 것으로 의혹 없이 생각하고 바라고 있다는 믿음이, 실은 우리네 생명이라는 욕망과 꼭 어울린다는 근거가 전혀 없다는 과학과 철학의 새로운 사유에 잠시라도 귀 기울여 보았는지요? '진리'와 더불어 '선함'이란, 헬레니즘과 헤브라이즘이 만나 서구의 철학적 전통과 종교적 믿음이 결탁하는 과정에서 만들어진 로고스일 뿐입니다. 즉 이성의 절대화라는, 누구나 동의할 수밖에 없는 이상적이고 궁극적인 모델로 채택된 서구의 '임의적인' 이데아였을 뿐임을 모른다는 말일까요?

또 영혼이란 뭘까요? 영혼? 왜 이런 이념과 종교적 신념을 자극하는 관념적/형이상학적 언사에 시달려야만 하지요? 또한 예술은 당신이 생각하는 것처럼 예술'품'으로 '존재'하는 것이 아니라고 봐야죠. 물질과 관념이 지속되고 누적된 문화적인 면(인위성)과 자연적인 면(우발성)이 만나고 엮이는 '사건'이 발하는, 의미(형상)로 현현되는 과정에서 우리의 삶

을 사로잡는 힘의 작용태임을 어떻게 납득시킬까요?

그러나 '자신들도 모르는' 짓을 예술이랍시고 취하는 엘리트적 포즈에 대한 키숀의 나무람은 꽤나 타당해 보입니다. 왜냐하면 무엇보다 예술 작업이나 감상이란, '예측 불가능성'과의 한판 게임이기도 하니까요. 게다가 특히 현대예술 작업이란 이성으로 판단하듯 '안다/모른다'로 갈리는 '이해'의 차원에서 지배될 성질이 아님을 몰랐나봅니다. 또 관객을 어떻게 대하는 것이 관객에 대한 사랑이라고 생각하는 걸까요.(우리가 떠나는 이 로드-강의의 여정이야말로 어쩌면 관객에 대한 애정론으로 상당 부분 채워질 터인데.)

오히려 키숀의 문제란 무엇보다도 작가나 작업에 대한 임의적이고 일방적인 (관습적) 관념으로, 관객의 입장에서만 기대하고 투영한 결과, 결국 작가들에 대한 (당연한) 몰/이해만을 털어놓고 있다는 점이죠. 그러나 현대철학과 예술이란 우리의 공통 감성에 호소하는 것이 아니라, 도리어 그것과의 어떤 '인식론적 단절'을 초래/불사하는 문턱에서 비롯된다는 사실을 깨닫지 못하고 있다고 봅니다. 게다가 키숀은, 관객들 또한 작가들에 의해 어떻게 기대/요구되고 있는지에 대해서, 관객의 인식이나 태도는 전혀 고민/감당하지 않고 있어요. 실제로 관객 또한 작가들 못지않게, 그냥 자신의 시각 습관을 중심에 두고 바라보는 존재는 아니어야 하지 않을까요? 관객 또한 마땅히 창작에 대응할 만한 부담을 더불어 나눌 수 있어야 하는 카운터파트라면? 관객은 미술작품 감상에 자신의 느낌만을 기준으로 판단/소비해도 된다는 자유는 어디서 나오고, 이에 대한 책임은 누가 지는 걸까요?

예술적 사유란 작가의 전유물이 아니라 관객 또한 마땅히 나누고 누릴 수 있어야 한다는 이야기입니다. 말하자면 예술이란 특정한 제도 안

의 창작 활동에서 발생한 결과물이기 앞서, 어디서든/어떤 조건에서든 창작자와 관객이 한 짝으로 엮임을 경험할 때 발생하는 힘의 유형이 아닐까 하는데……. 그러니까 관객과 작업이 만나서 입을 맞추듯 그렇게 접촉할 때 피어나는 사랑의 감정처럼 떨리고 흔들리는 경험이 아닐까 합니다. 따라서 짝사랑이 동정은 가되 자기 느낌대로 성취되지 않는다 하여 남을 탓하는 것은 못난 일이 아닐까요?

사과의 맛은 사과 자체에도 있지 않고 먹는 사람의 입안에도 없다. (중략) 그 맛은 사과와 먹는 사람 간의 접촉을 필요로 합니다.●

참고로 소개하자면, 달콤한 맛은 본래 그 맛을 구성하는 '탄소, 수소, 산소에는 전혀 포함되어 **있지 않다**'는 겁니다.

따라서 세 원자의 상호작용에서 나타나는 패턴에 달콤한 맛이 있다고 말할 수 있다. 바로 발현 속성이라는 것이다. 게다가 엄격하게 말할 때 달콤한 맛은 화학결합의 속성이 아니다. 당분자가 (혓바닥) 미뢰의 화학과 상호작용을 일으키고, 미뢰가 일련의 뉴런들을 특정한 방식으로 자극할 때 일어나는 **감각 경험**이다. 결국 **달콤한 맛의 경험은 신경 활동에서 일어난다**고 말할 수 있다.●●

이처럼 예술의 체험 또한 관객과 창작자가 상호 원인을 제공하는 '접속'이 필요한 것이라는 윤리를 습득한다면, 비록 관객으로서 자신이 어떤 감흥을 느낄 수 없었다 하더라도 (누구도) 상대방만 원망할 일은 아니겠지요.

● 호르헤 루이스 보르헤스, 『보르헤스, 문학을 말하다』(박거용 옮김),
르네상스, 2008, 13쪽, 버클리 주교가 한 말을 보르헤스가 인용.
●● 프리초프 카프라, 『히든 커넥션』(강주헌 옮김), 휘슬러, 2003, 67쪽,
괄호와 강조는 필자.

『피카소의 달콤한 복수』를 내 강의에서 거론하며 흥분하게 된 이유가 있지요. 오래전에 이 책을 읽게 되었을 때, 키숀의 충정 어린 듯하나 야유에 가까운 비난과 현대미술에 대한 그의 순진하고 통념적인 우려에 동감하는 많은 독자를 위해서라도, 언젠가는 이에 응답이 될 만한 성격의 책을 (누군가는) 써야 하지 않을까 하는 의무감 비슷한 감정을 품은 적이 있었기 때문이지요. 물론 지금 내 강의는 그런 것을 의식한 것은 아닙니다. 하지만, 오늘의 예술이 어떻게 '발생'되고 있는지를 알리는 효과가 있다면, 키숀의 우려가 옳았다/틀렸다라는 평가를 넘어, 그의 인식이나 많은 관객의 생각이 어디서부터 겉돌고 엇갈려 간극이 커지게 되었는지를 일깨울 수 있지 않을까 하는 기대도 품게 되었던 겁니다. 따라서 앞에서 열거한 키숀 같은 사람들의 우려와 그들이 가진 예술에 대한 관념과 견해가 얼마나 뒤떨어진 수준의 교양이고 순진한 신화인지를 안다면, 그래서 우리의 정신보다 앞서는 실제적 감성이 우리 삶을 확장해가는 또 다른 길을 일깨울 수 있지 않을까 기대해보면서 하는 말이지요.

'진정한' 예술은 없다
다만, 갈라지고 가지 치는 예술만이 있을 뿐이다.

'게으른' 나무늘보는 없다. '그냥 그렇게' 움직이는 나무늘보만이 있을 뿐이다. 그러나 나무늘보에게 '게으름sloth'이라는 이름을 붙이는 사람/사전적 명칭이 있을 뿐이다.

그렇듯, 우리는 자신이 외화되는 바깥과의 각별한 감응을 통해서 예술을 느껴보기 전에 '진정한' 예술이라는 자기 이유를 '선택'적으로 투

영/확인하고자 하는 자기 증상만을 드러내고 있을 뿐이지 않나요? 그렇다면 내 밖과 어떻게 접속해야 예술이-되는가라는 문제의 시달림과는 아주 다른 것일 수 있겠지요.

「**진정한 예술가**」, 두 팔이 없이 태어난 스물세 살의 폴란드 청년 초상화가가 입으로 붓을 물고 그림을 그리는 사진과 함께 소개된 기사의 제목입니다. '진정한'이란 언제나 사태를 바라보는 사람의 심정적인 자기 이유의 선택적 반응과 그 투영 아래서나 가능한 수사가 아닐까요? 게다가 누구라도 외면하기 어려운 공감을 자아낼 만한, 소위 '인간적'으로 진지한 정황을 두고 진정성을 기준으로 삼듯 말하는 의식은 그 반대 사정에 대한 모함일 수도 있다는 사실은 무시하네요. 온 힘을 다하는 노고와 땀을 기준으로 삼을 수 없는 여타의 예술은 허위일까요? 오히려 '의외의' 창의적 예술이란 자신의 심정적 정서를 동일성으로 생각하는 마음과는 언제나 갈등하고 저항하는 경험에 매료되는 시각일 수 있어야 하는 게 아닐까요? 왜냐하면 '그림은 우리의 일상적 비전과의 투쟁'˙이란 점에서 '예측 가능한' 일상적 노고와는 다른 길을 걷기 때문이지요.

그렇다면 '진정한'이라는 수사는 자신의 시선을 자신의 근거로 환원하는 것일 뿐, 그가 말하고자 하는 대상과는 더욱 겉돌게 될 겁니다. 따라서 자기 이유만을 투영하고 확인하려는 '진정한' 예술 대신, 자신의 바깥을 '해석'하도록 압박하는 힘에 매혹되어야겠죠. 이때 '해석'은 **능동적인 자기 '선택'적 이유 바깥에서 오는 '비자발성'을 통해서만 이유를 (뒤늦게) 창출하게 되는** 독특한 경험일 겁니다. 그렇다면 우리가 일반적으로 심취하고 열광하듯, 예술 작업에 얼마나 땀과 열정을 들였는가를

● 서동욱, 『차이와 타자』, 문학과지성사, 2000, 372쪽 재인용.

기준으로 예술의 '진정성'을 평가하려는 생각부터가 좀 우스운 일이겠지요.

예술은 평평한 땅 위에 곧추세워진 조각 같은, 소위 심혈을 기울여 깎고 다듬어낸 '존재'가 아니라, 그것이 놓인 필드를 비틀고 흔들어 확장해나가는 어떤 힘이라면? 단지 여기에 관여하는 이들의 교감과 충돌로 준비되지 않은 어떤 체험이 나누어지고 교착하는, 그래서 낯선 예술적 기호들이 해석을 압박해오는 힘들의 흐름일 뿐이지 않을까요?

나는 그저 키슌의 글에서 위로받은 독자/관객들이 내 글에서는 어떤 '통증' 같은 것을 느낄 수 있기를 바랍니다. 내가 아는 한 예술에는 우리를 위로하기보다 우리의 생각을 뒤집고 기울여 보여주고 우리 감성을 흔들어 '불편함'을 촉발하는 '이질적' 성향이 있기 때문이지요.

거꾸로
가는
인과론의
시간

사실을 생산하는
감응력

이제 시간이 역류되기도 해서, 원인이 결과에 의해 영향을 받을 수 있다는 상호 인과적 관점에서 창작의 유일성, 원본성을 바라본다면 어떻게 보일까요?

우리는 이미 앞에서 기생이 굴절하는 생태와 뒤집힌 이데아의 팔자를 통해 이러한 인과론적 시간의 역류 현상을 상호 의존적 기생 행태로 살펴본 바 있지요.

그러나/다시, 결과의 시간이란 나중이지만 앞선 원인에 영향을 줄 수 있다는 사태를 또 다른 사례를 통해서 더 이야기해봐야죠.

시간은 한쪽으로만 흐르지요? 과거에서 현재로, 현재에서 미래로 흐른다는 직선적인 시간의 흐름, 당긴 화살처럼 한 방향으로만 흐르지요. 이런 물리적 시간의 흐름이란 당연한 현상이지만 이런 자연적 시간의 흐름에 문화적 시간/기운이라 할 감응과 해석, 기억과 경험의 의미가 접

속한다면 어떻게 될까요?

시간의 단선적 인과론은 되돌릴 수 없다는 근대 과학의 기계론적 사실 인식과 결정론적 관념이라는 것도, 하나의 사실이라는 현상에 제압당하고 따라붙는 통념적 관점(인식)이 아닐까요? 그렇다면 아무리 사실이어도 다르게 경험할 수 있다는 또 다른 관점은 허용될 수 없을까요? 도리어 사실을 이끌기도 하고, 나아가서 사실을 생산하기도 하는 '관점'이 가능하다면, 우리는 실제로 어떤 변화를 누리게 될까요? 관념이 사실까지도 만들어낸다는 보르헤스적 발상은 그냥 환상이었을까요? 바로 여기서 '사실'이라는 것은 기억이나 영향이 만들어내는 생생한 감응의 결과물(효과)이라고 생각할 수 없을까요? 인식이 곧 삶의 효과라는 인지과학의 입장은 또 어떻고요?

이미 이야기된 기생의 효과나, 항상 앞선 시간으로 사물을 생산하는 이유가 되었던 이데아조차 나중에 오는 결과의 사물이 도리어 자기를 닮은 이데아를 생산해내는 시간으로 역류도 한다는 사실. 사실/현실이란 말보다 '효과'라는 말이 더 어울리겠지만, 거짓말 같았나요? 인문학적/예술적 감성이란 환원될 수 있는 증명의 세계가 아니듯, 맞다/틀리다라는 범주나 경계란 **현실/삶이라는 효과의 세계**에서는 의미가 없어지겠지요. 그런 점이 여타의 학문과 달리 '무모한 쓸모'라는 차이이자 짜릿하고 흥미로운 (인과적 역류를 사유해내는) 감응의 세계이겠지만……눈을 뜨고도 꾸는 꿈! 얼마나 절실하고 소중한 영역입니까. 보르헤스가 한 말이 있지요. 어찌됐든 **문학이란 하나의 인공적인 꿈**'이라고. 꿈을 입증하거나 검증할 수가 있나요? 그럴 필요가 있을까요? 사실 우리에게 중요한 것은 '효과'와 같은 의미의 세계와 체험이 아닙니까? 체험이란 환원될 수 없는 인식의 힘이기도 하죠. 되돌릴 수 없다는 특이성이 체험과

감응을 끌어내는 것이겠지요. 바로 **차이라는 새로움이란 되돌릴 수 없다는 지점에서만 생산** 가능한 거죠. 그렇지만 체험은 되돌릴 수 없는 시간이기도 하지만, 체험이 생산해내는 효과(인식, 영향)나 관점은 얼마든지 물리적 시간을 거스르고 **역류가 가능한 (인식적) 힘의 작용**이란 말이지요. 즉 기운으로 작동한다는 점을 말하는 것이죠. 기운, 힘이란, 정지된 힘을 상상할 수 없듯이 무엇에 대해 움직이는/작용하는 (불균형한) 힘의 관계(영향)인 것이지요. 차이로 작용하는 힘, 그러니까 '힘의 논리'라고 보면 되죠. 좀 이상하게 쓰이는 뉘앙스가 있지만, 모든 것이 그렇듯 양면적인 거죠. 세상의 모든 것은 힘의 작용, 힘의 논리를 벗어나지 못한다는 니체의 말은 너무 유명하지요. 이때 힘의 작용이란 (좋은 의미로든 나쁜 의미로든) '영향/력'으로 봐야지요.

창작 개념의
외부 의존적 변양

우리가 과연 시간을 체험합니까? 움직임만을 느낄 뿐이지요. 움직임이란 뭡니까? 움직임이란 항상 어떤 장소와 뗄 수 없이 일어나지 않나요? 그러나 우리는 시간이나 공간이라는 말을 틈틈이 나누어서 잘도 쓰지요. 아니, 전통적으로 철학자들이야말로 시간과 공간을 분리하여 일종의 관념으로 사용해왔어요. 근데, 이 기회에 잠간 이야기를 보태자면, 전통적으로 미술이야말로 시간 차원을 제거하는 데서부터 발생하고 있었다는 정태적 특성*을 어떻게 (되돌아) 보아야 할지 앞으로 (다시) 생각해봐야 할 겁니다. 현대예술의 폭은 정태적 공간을 넘어서 우리

● 전통적 의미에서 그림(재현)이란 신화적 유래로 보자면, 그 발생적 연원이 이미지의 고정됨에 있었다. BC 6세기경 고대 그리스의 도공 뷰타데스의 딸로 알려진(빅토르 I. 스토이치타, 『그림자의 짧은 역사』, 이윤희 역, 현실문화, 2006, 14쪽 참조.) 한 여성이, 날이 밝으면 머나먼 전장으로 떠나야 하는 자신의 연인과 안타까운 밤을 지새우게 된다. 이제 떠나면 언제 돌

몸에 직접 운동을 일으키는 작업들로 넘쳐나고 있는 실정이니까요. 뉴미디어 미술을 논하지 않더라도 설치 스타일의 작업*이란 이미 우리의 시각을 고정된 이미지에 투영하는 것이 아니라, 아예 관객의 몸을 작업을 구성하는 장과 문맥 안으로 끌어들이는 장치로 발전하고 있었지요. 이는 시/공간을 분리하여 보는 전통적 인식이 현대철학자들에 의해 심각하게 도전을 받게 되는 정황과 어떤 관련이 있는 것일까요?

공간과 시간을 함께하지 않는 인식/체험이란 가능한가요? 어떤 존재함에서 시간을 떼어내고 말한다는 것 자체가 허구 아닌가요? 그래서 현대미술이나 특히 현대철학이란 이러한 생각, 즉 시간과 공간을 따로따로 생각하는 관념을 비판할 뿐 아니라 이에 반항하면서 출발한 것이었다고 봐도 되죠.

말하자면 **설치미술의 발생적 양태란 마치 생명의 주기와 닮은 '일시적' 신체성**으로 나타난 것으로 봐야지요.

시간이 항상 날아가는 화살처럼 한 방향으로만 흘러간다는 인식은 우리의 상식이면서 기독교의 종말론적 시간이기도 하죠? 원인이 있으면 반드시 결과를 낳기 때문에 원인의 시간은 결과를 향해 (한 방향으로) 흐르게 되어 있다는, 단선적 인과론의 (돌이킬 수 없는) 시간 속에서 우리가 아는 '창조'라는 개념과 '종말'이라는 개념이 탄생하게 되는 것이지요. 보다 선행하는 이유/근거만이 결정적 '오리지널'이 되는, 그래서 앞

아울지 모를 이별을 앞둔 연인의 모습을 조금이라도 더 눈에 담아두고자 그녀는 마침내 숯덩이를 들고 벽에 떨어진 연인의 옆얼굴 모습의 그림자를 따라 긋는다. 내일이면 부재하는 연인의 모습을 간직/기억하기 위한 방법은 그 자리에다 이미지로 굳히는 일이었다. 말하자면 변해가는 현실의 시간을 비현실로 방부 처리하여 '영원히' 붙잡는 일은 시간을 뺀 의태로 간직하는 일뿐이었다.

그러나 이와 대조적으로, 설치작업들로 대표되는 현대의 미술 작업들의 양상은 대체로 시간과 공간이 분리될 수 없는 생명과 같은 조건을 미술의 장에서도 그대로 받아들이는 데 그 특성이 있다고 보아야 한다. 따라서 현대 미술의 특성은 생명의 주기처럼 '일시적인temporary 경향'이 두드러진다고 하겠다. 이는 이미지로 전달하려는 근대까지의 미술과 크게 다르며 보다 액추얼한 것이다. 즉 실제적이고 직접적이다.

선 시간만이 뒤에 따라오는 결과를 창조하게 된다는 거죠. 말하자면 무에서 유로, 한쪽 방향으로만 흐르는 창조론/종말론의 시간은 돌이킬 수 없는 시간의 흐름에 따른 순위가 동시에 탄생/창조되는 거란 말입니다. 그러나 이런 종말론적 시간관이나 근대적 의미의 기계론적 인과론이 맞냐 틀리냐, 사실이냐 아니냐를 따지는 것은 전혀 생산적이지 않지요. 그렇지만 '영향/효과'라는 힘의 작용 문제로 바꾸어놓고 본다면 그 관점은 당대에 어떤 사유를 생산하고 있는가/할 수 있는가, 그래서 어떤 인식과 사유의 효과를 창발하게 되는가라는 문제로 뒤바뀌게 될 겁니다. 따라서 그 '관점'이 뒤집힌다면 직선상의 인과적 창조성, 오리지널이란 개념 또한 성립될 수 없을 뿐 아니라 무의미하다는 사실을 받아들여야겠죠? 탄생에서 죽음으로 달려가는 시간의 엔트로피를 벗어날 수는 없겠지만……, '사용과 효과의 시간'은 다르게 작동된다는 점을 생각해보자는 겁니다.

● 설치작업의 발생적/신체적 특성은 일단 작가의 작업실을 벗어나서 작업이 만들어진다는 점에 있다. 스튜디오 안에서는 작업이 완성될 수 없는 작업의 신체적 조건 때문이다. 즉 작업이 설치될 장소에서만 작업이 이루어질 수밖에 없는 것이다. 따라서 전시가 끝나면, 잠정적으로 작업을 이루던 조건들은 해체되기 마련이다. 이렇게 운반 불가능한 작업 조건이 사실 설치작업의 모습이라 할 수 있다. 따라서 이는 예술이 자본/상품화되는 지배적인 추세에 대한 반작용의 정신으로도 드러난다.

또한, 설치작업의 기법/형식상 현대적 요청은 조각의 좌대와 회화의 액틀의 문제 제기와 그것에서의 해방과 대안이라는 측면으로 등장하게 된 기술상의 문제로도 볼 수 있다. 즉, 관람자의 실제 영역에 뛰어들어 현실로의 융화와 확장이라는 액추얼한 추이를 보게 된다. 따라서 관객을 작업의 영역 속으로 끌어들이는 성과를 낳게 되는데, 이런 액추얼한 점이 당시 모더니스트 비평가 마이클 프리드에 의해서 오히려 부정적으로 진단되었던 측면이기도 하였다.

이런 설치작업의 양상을 가장 현대적 전형으로 보여주었던 작가가 칼 안드레(1935~)였다면, 설치작업의 현대적 시원을 보여준 작가는 역시 마르셀 뒤샹(1887~1968)이었다. 〈초현실주의 (미국) 입국허가서 1942〉라는 미국 전시를 통해서 전시장 천장과 벽, 바닥까지 약 26킬로미터 길이의 흰 끈을 사용하여, 여러 작품이 부착되어 있는 전시 공간을 어지럽게 가로질러 엮은 설치 광경을 보여준 바 있다.

마르셀 뒤샹, 「16마일의 끈」, 1942.

인과론의 직선적 시간관이 지배하는 세상에서는 당연히 '갱생'을 향한 역류라는 희망사항은 고려될 수 없다는 절망 또한 벗어날 수 없겠지요? 이런 경우를 두고 일어나는 하나의 생각이 있을 수 있어요. 기독교적 구원을 신에 대한 인류의 영원한 빚으로 본다면, 이 빚이라는 결과는 돌이킬 수 없는 단선적 인과론의 시간관이라는 흐름 아래서는 영원히 갚을 수 없는 부채가 되고 만다는 사실이지요. 과연 신이란 존재는 인류를 이렇게 돌이킬 수 없는 빚쟁이로 만드는 것이 목적이었을까요? 아니, 스스로 갚을 길 없는 빚쟁이라는 관념이 신앙의 위상인지도 모르지만요. 불교적 맥락에서 보더라도 우리에게 잘 알려진 연기법, 즉 모든 것이 인연으로 일어나고 맺어진다는 연기법도 직선적인 인과론의 (돌이킬 수 없는) 시간 관념으로만 풀이한다면, 한 번의 과오는 다시는 회복 불가능하다는 근대적/기계론적 니힐리즘에 빠지게 된다는 말이지요. 결국 우리는 현실적 삶을 부정적으로 보게 되는 이런 비관적 결정론/운명론에 굴복하여야 할까요? 아니라면, 이런 비관적 관점을 갖게 하는 결정적 문제가 어디에 있는지 먼저 살펴야 하지 않을까요?

그렇지요. 단선적 인과론의 흐름에만 기대고 있는 시간관이 원칙적으로 전제하고 있는 생각이란 **원인과 결과를 각각 상호 배타적인 '독립적 실체'로 규정하고 있다**는 점이겠지요. 즉 원인과 결과를 개별적 요소로 인식하고 있다는 사실입니다. 그렇다면 원인과 결과는 어떠한 외부적 조건에서도 서로에게 영향을 주지 못하는, 변치 않는 존재로 결정되어 있다는 말이 되죠. 따라서 원인은 원인으로만, 결과는 결과로만 각각 존재하기 때문에 한 번 발생한 원인과 결과는 돌이킬 수 없게 됩니다. 바로 그 지점이 비관적이란 말입니다.

새롭게 창조되는
선구자들의 시간

그러나 이번 로드-강의에서 시작과 더불어 강조한 것은, 현대철학이란 모든 사물과 사태의 본질 같은 변치 않는 실체성의 존재를 인정하지 않았다는 점이지요. 실체성 자체는 어떤 의미로도 작동할 수 없다는 거였지요? 철학적 실체성은 변화해선 안 되니까요. 대신 움직임으로 나타나는, 생성하는 순간/사건을 사유하게 되었다는 점이었지요? 따라서 현대철학적 관점에서 볼 때, 원인이나 결과가 독립되어 서로 배타적인 관계에 있는 '실체적 요소'가 아니라면, 원인과 결과는 서로 의존하여 상호 영향을 미치고 영향을 나눌 수 있는 '힘의 작용'이란 이야기가 되죠. 여기서 현대적 사유의 어법이 튀는 거죠. 실체성을 인정할 의미나 필요가 없다고 하는 이유는 운동과 같은 '생성'이 일어날 수 없기 때문입니다. 어떤가요? 놀랍지요? 이런 입장이 바로 **원인/결과가 서로 의존하여 서로를 변하게 할 수 있다**는 인과적 힘의 전복과 그 '역류'를 사유해내는 데서 나온 겁니다. 짚고 넘어가야 할 것은, 이런 의미에서 인과적 역류란 환원과는 전혀 다르다는 점입니다. 그럴 것이, 환원이란 그 몫들이 변치 않고 제자리에 (다시) 돌아올 수 있는 것인데 비해, 여기서 말하고자 하는 원인/결과의 상호 의존성이란 서로를 '변화/변질'시키는 힘으로 작용하는 것이라는 점에서 환원적 생태와는 아주 다르니까요.

바로 니체도 이렇게 생각을 하는 사람이었으나, 일찍이 대승불교의 사상가 용수龍樹, Nagarjuna는 불교의 '연기법緣起法'이 인과론의 일방성에 갇히지 않도록 '상호 의존적/상호 인과적 발생'이라는 사유를 제시하게 되었던 겁니다.

이를테면, 세상 일체의 것들은 변치 않는 실체를 갖지 않기 때문에(일체-공-사상), 모든 것은 살아 있듯 변화하며(제법무상) 원인은 결과에 의존하고 결과는 원인에 의존할 수 있다는 말입니다.

두 볏짚단은 서로 상대를 서 있게 하는 **원인이 되는** 동시에 상대에 의해 서 있게 되는 **결과가 된다는 점에서 상호 인과적이다.** 이것은 인과의 의존 관계가 동시적으로 발생하는 경우이다. 이와 달리 **이시적(시간 차이가 나는)** 상호 인과성은 인과가 시간의 흐름 속에서 이시적으로 또는 계기적으로 발생하는 것이다. 이는 **결과가 원인으로부터 영향을 받을 뿐만 아니라, 원인도 결과로부터 (언제라도) 영향을 받는** 상호 인과성 또는 상호 의존성이다.[●]

이를테면 소설가 보르헤스는 「카프카와 그의 선구자들」이라는 짤막한 에세이에서 다음과 같이 깨우칩니다.

독보적으로 보이기만 했던 '카프카적 특질들은 이미 카프카가 나오기 전에 선구적 텍스트들에 나타나고 있었다'는 말이지요.

그러나 **카프카의 작품들이 없었더라면 그것을 인지할 수 없었을 것이며, 아니 차라리 존재하지 않았으리라고** 말할 수 있다. 브라우닝의 "두려움과 조바심"은 카프카의 작품을 예고하지만, 그에 대한 우리의 독서는 브라우닝의 시를 세련되게 그리고 상당히 **다른 방법으로 읽게 만든다.** (중략) (따라서) 작가들은 각자의 선구자들을 (다른 방법으로) **'창조'해낸다.** 그 작업은 우리의 미래를 변화시키게 되는 것처럼 우리의 **과거 개념까지 변화시킨다.**[●●]

● 진은영, 『니체, 영원회귀와 차이의 철학』, 그린비, 2007, 124쪽, 괄호 안은 필자 보충, 강조는 필자.
●● 보르헤스, 『바벨의 도서관』(김춘진 역), 글, 1992, 129쪽, 괄호 안은 필자 보충.

말하자면 우리는 카프카 덕택에 그에게 영향을 끼친 선구자들을 상당히 다른 방법으로 읽을 수 있게 된다는 것입니다. 나아가서 과거에 대한 우리의 생각도 수정된다는 것이지요. 어떤가요?

과거가 미래를 변화시키는 정도가 아니라 우리의 **과거도 변화시킬 수 있다**는 말은 얼마나 놀랄 만합니까? 이렇게 창의적 시간은 얼마든지 거꾸로 흐를 수도 있다는 겁니다. 그렇지 않아도 보르헤스는 뛰어난 불교 학자이기도 했지요. 그래서 그랬겠지만 그의 인과적 역류 논리가『중론』을 쓴 용수의 사유에서 영향을 받았을 것이란 추측도 가능합니다. 또한 그에게도 '연기법'이 작용한 것이겠죠.

사실 나라는 사람은, 무엇으로나 누구에게나 일방적으로 한 쪽에서 영향을 받고만 사는 존재는 아니겠지요. 언제라도/언젠가는 나도 남에게 (어떤 방식으로든) 영향을 주고 있는 존재이기도 하지 않나요? 그러나 그 **영향을 주고받는 시간의 흐름**은 언제나 과거에서 현재로만 흐르는 것이 아님을 보르헤스는 그답게 역설적으로 보여주고 있어요. 오히려 나의 바깥, 다른 사람들의 가려진 시간이 나로 인해 해체/발굴되고 다르게 사유/구축되는 재/탄생의 기회로 역류하며 (다르게) 빚어지는 것입니다. 지나간 그들의 시간이 나로 인해 새롭게 호출/창출된다는 사실은, 그들의 시간이 내 시간보다 뒤늦게 (새롭게) 발생하는 뒤집힌 미래적 현상이라고도 할 수 있지요. 이렇게 볼 때 문화 –예술적 영향/기운의 흐름이란 틈틈이 역류하면서 도리어 현재가 과거를 창조하듯, 타 문화의 선구적 단계조차 변하게 하는 **(다른/새로운)** 시간을 우리가 (뒤늦게) 살려낼 수 있으리라 볼 수 있지 않나요? 이는 참으로 놀라운 일이고 무척 고무적이고 흥미로운 일이 아니겠어요? 마치 죽은 과거의 시간을 사용하는 마술 같은 시간의 유희들이지요. 지나간 역사와 문화에 기

생하여 지나간 시간과 장소를 숙주로 파먹고 살아나는 기생의 시간들 이야말로 숙주의 시간들을 새로운 문화로 일구어낼 수 있다는 말이지요. 이 점이 상호 인과적 연분과 그 기운의 통찰에 달린 문제라는 것입니다. 기생의 행태가 호출해내는 과거의 시간을 강시처럼 활보하게 만드는 지금.

흘러가버린 선배들의 시간을 의미 있게 되살리는 창조적 산출이 앞으로 나타날 내 작업의 매개로 (얼마든지) 가능한 거죠. 어떤가요? 이렇게 '영향/사용/효과'의 시간은 도리어 지나간 시간을 역으로 발굴하고 살려내면서, 거슬러서 만들어내는 힘의 작용을 꿈꿀 수 있는 것입니다. 이렇게 '사용'으로 매개되고 체험되는 창의적 시간이야말로 새롭게 만들어지고 출몰하는 흐름이라고 봅니다. 후배들의 감응에 의해 **다시 창조되는 선배들의 시간**은 후배들의 시간보다 한참 늦을 수 있지요. 갈수록 젊어지는 선배의 시간인 겁니다. 후배가 선배를 잉태하고 (다르게) 탄생시키는 모습이죠. 내 바깥의 시간은 나의 감응력만큼 살아나는 과거로서 현재인 거죠. 미래에 있을 사고를 되돌리려고 과거로 잠입하는 영화 「터미네이터」 시리즈의 시간들처럼 말이지요.

금세기 가장 선구적 철학자로 대두된 들뢰즈의 행보를 보더라도 그렇지요. 들뢰즈는 무수한 독보적 개념들을 창출해냈지만 독불장군 격으로 스스로 탄생한 철학자가 절대 아닙니다. 그렇다고 들뢰즈도 선배 철학자들의 영향을 벗어날 수 없었노라고 당연한 듯 보아 넘길 성질이 아니지요. 오히려 들뢰즈처럼 **자신의 선구자들을 새롭게 '창조'하는** 데 두드러진 철학자도 아마 없을 겁니다. 이 점이 깜찍한 들뢰즈의 대단한 면이고, 지금 우리가 그의 선배들을 달리 읽게 되는 위력이지요.

오늘의 서구 철학계는 들뢰즈로 인해 해묵은 철학자들의 비중을 새롭

게 일깨우고 다듬어 그들의 쓸모와 용법을 달리 발굴 배치하게 되었단 말입니다. 이는 굳이 들뢰즈의 용어를 사용하면, '탈영토화'를 거쳐 '재/영토화'하는 형국입니다. 카프카가 아니었으면, 그의 선구적 존재들이 더 이상 의미 있게 인식되지 않고 묻혀버렸을 것처럼 말이지요. 들뢰즈가 아니었으면 잊히고, 더 이상의 (다른) '사용'이 창출되지 못했을지도 모르는 철학자들로 스피노자, 라이프니츠, 니체, 베르그송 등 무수하지요. 들뢰즈는 그들을 전혀 다르게 읽고 새롭게 요리하고 교배시켜 길어 올린 돌연변이 같은 '괴물적' 사유로 오늘의 철학에 획기적인 힘을 주입하게 된 것이지요. 말하자면, 들뢰즈가 아니었으면 선배들의 의미와 용도는 철학계의 지난 통념 속에서 더 이상의 다른 위력을 발휘하지 못했을지도 모른단 말입니다.

만일 그렇지 않다면, 후배들은 언제나 선배들의 성과(영향) 아래 흡수될 뿐이겠지요. 세월이 갈수록 더 이상 자유롭고 창의적인 생각은 불가능할 겁니다. 어떻게 무에서 유를 창조할 수 있나요? 이제 문제는 창조가 아니라 창의적으로 '돌아볼' 수 있는 능력이겠지요. 따라서 기원이란 '이미' 존재하는 것이라거나, 새로움이란 항상 '아직' 오지 않은 무엇이라고 할 수는 없지요. 그러니 무엇보다도 한 번 후배면 영원한 후배로, 후배는 항상 선배의 뒤꽁무니만 따라가야 하는 돌이킬 수 없는 존재는 아니었던 것이지요?

사실 이등이 나와야 일등이 '탄생'하게 되는 것 아닌가요? 따라서 일등은 오히려 이등보다 뒤늦게 나타나는 존재라면 쉽게 이해되지요? 그러니 카프카에 의해 '선구적' 시간의 흐름이 개척되는 현상은 특별히 이상할 것은 없습니다. 게다가 '새로움'이라는 감성의 힘은 지나간 시간과는 관계없는, 앞선 시간만이 만들어내는 창조가 아니란 점도 깨달아야

지요. 그래서 작업하는 나 스스로도 신작과 구작이라는 단순한 연대기적 구분을 무너뜨리게 됩니다. 소위 구작이란 것이 언제라도 달리 (새롭게) 인식되는 일이 발생하기 때문이지요.

특히 미술 공부를 하는 젊은 학도들이 종종 빠지는 딜레마가 있지요. 죽어라 작업을 하고 열성으로 연구를 하다보면 뭔가 앞서 간/가고 있는 작품들과 비슷한 현상을 보게 되는 경우 말입니다. 또는 언젠가 좋게 보고 깊게 감명 받았던 것이 나도 모르는 사이 내 곁을 맴돌거나 어느덧 우러나오는 모습을 보게도 되지요? 누구나 이런 자존심 상하는 경험들이 있을 겁니다. 어때요? 맥이 풀리고 기가 죽고 붓을 던지고 싶었던 기억이 있을 겁니다. 이때, 지금까지 해온 작업을 포기하나요? 가끔 그런 친구들도 있었지요. 어떻게 해야 될 것 같나요? 내가 좀더 일찍 태어나지 못한 운명을 안타까워해야 하나요?

앞에서 소개한 보르헤스의 「카프카와 그의 선구자들」과 더불어 이야기를 좇다보면 이제부터는 다른 마음을 먹어야겠지요? 내가 누군가의 영향을 받았어도, 또 누군가를 좇아 작업을 해봤어도 결국은 앞으로 내 작업이 지닌 설득력이라는 향방에 따라 내가 신세진 선배의 위상이 (도리어) 달리/특별하게 읽히는 긍정적인 힘으로 얼마든지 작용할 수 있는 겁니다. 이런 점에서 기생의 창의적 효과란 숙주를 다르게 인식케 하는 힘으로, 곧 달리 작용하는 원인으로 스스로를 각별히 입증하는 경우가 되겠지요.

기존의 것과 (상호) 매개에 의존함으로써 '새로움'이 만들어진다는 기술 미디어의 속성을 다음과 같이 말하는 경우도 (위에서처럼) 보다 긍정적/생산적으로 풀이되어야 할 것으로 봅니다.

모든 매개는 다른 미디어의 매개에 의존하며, 재매개란 다른 미디어의 재포장(용도변경)이라는 것을 발견해낸다. 따라서 엄밀히 말하면 진정으로 "새로운" 미디어, 뉴미디어는 없다. 새로이 등장하는 미디어의 새로움은 올드미디어의 재포장이거나 다른 미디어들의 재조합에서 기인할 뿐이다. (중략) 어떤 미디어도 다양한 테크놀로지가 경쟁하고 서로를 참조하는 문화적 컨텍스트로부터 자유로울 수는 없는 것이다.[•]

창조성을 대신하는 '태도'

이제는 누구누구의 독창성이라든가, 오리지널이라는 개념 자체가 일방적 창조성이라는 독단적 관념과 마찬가지로 상당히 빛바랜 관념일 뿐 아니라 불가능하기도 하다는 점을 느끼겠지요? 그렇다면 이제 창조성의 자리를 대신하게 되는 현대적 개념은 무엇이 되어야 할까요?

그 자리에 바로 '태도'가 들어서게 되었다고 볼 수 있지요. 여기서 말하는 태도란, 회화의 평면적 설득력을 서서히 뒤로 밀치게 되는 70년대를 전후하여, 이미 '시각'보다는 (비판적) '태도'가 보다 진보적인 미술을 위해 요구되기 시작했다는 뜻입니다. 이런 현상은 미적 대상물 자체가 갖는 환원적/즉자적 본질에 초점이 맞추어지던 '사물 현상으로의 미술'과 일련의 '평면회화'의 논리적 무기력으로 볼 수 있지요. 이는 미술에서 형태/형식보다는 개념적 문맥을 만들어가는 '기능'을 중히 여기게 된, 소위 '개념미술'의 등장과 겹칩니다. 개념/적 예술가들이 바라고 예술적 의미를 두었던 것은 '물질적' 오브제를 핸들링하는 미술보다는 시각적

● 김상민, 「신체, 어펙트, 뉴미디어」, 『한국학연구 36』(2011. 3. 30), 고려대학교 한국학연구소, 9쪽.

범주를 넘어서 '관념' 자체가 예술이 되는 것이었지요. 미술 작업이 곧 '비평'의 수준이 되어 우리의 사유 방식에 (직접) 영향을 끼치는 '기능적' 몫으로 작동하기 때문입니다. 이런 개념적/기능적 태도는 당연히 사회 문화–정치적 비판의 맥락으로도 확산되어갑니다.

장래의 예술가들에게 미술 제작에는 **재능이나 창조성이 아니라 '비판적 태도'**가 의무적으로 요구된다고 말하기 위해 루카치, 아도르노, 알튀세르가 원용되었다.[•]

요즈음은 예술가를 창조자라고 하는 것 같지는 않아요. 작가에게 기대되는 미술적 재능이란 특별한 (창조적) 시각 효과가 아니라, 정치–사회–문화적 비판 의식으로 대치되고 있었기 때문이지요. 뭔가 새로운 시각적 효과를 개척, 개발하는 것은 아티스트의 몫도 디자이너의 몫도 아니게 돌아가고 있어요. 새롭고 경이로운 시각적 효과란 전자적 하이테크놀로지의 몫으로 넘어가버린 것이지요. 디지털 매체에 의한 시각적 효과/기법의 새로운 창안자는 어느덧 '크리에이터'라는 호칭으로 통하면서 아티스트와는 물론 디자이너로부터도 분리되고 있어요. 이를테면, 새로운 디지털 영상 기법에 의한 새로운 시각적 효과의 개발은 전자–디지털 전문 기술인들의 몫이지 미술 작가의 몫은 아니란 말이지요.
따라서 현대예술은 경이로움과 같은 시각적 효과를 만드는 재능의 세계와는 거리두기를 시작한 셈이죠. (새로운) 시각적 경이로움은 전자적 하이테크에 의한 툴이나 프로그램의 개발에 달린 일로, 자본만이 지배할 수 있는 시장 논리에 따라 얼마든지 누구라도 누릴 수 있는 기술 공유 국면으로 나아가고 있죠. 덩달아, 특정 예술 유파가 한 시대를 풍미

● 티에리 드 뒤브, 「형식이 태도가 되었을 때–그리고 그 너머」, 조야 코커·사이먼 룽 엮음, 『1985년 이후의 현대미술 이론』(서지원 옮김), 두산동아, 2010, 35쪽, 강조는 필자.

하고 버티던 문화 독점 시대도 가버릴 수밖에 없습니다. 특정 유파의 권좌가 오래갈 수 없게 예술의 패러다임도 자본과 시장 논리에 따라 빠르게 흔들렸으며 결국 대치되고 만 겁니다. 다르게 얘기하면 '모든 것이 허용되는' 시대이기 때문이기도 합니다.

돌아보세요. 미술에서도 80년대 후반부터는 모든 스타일이 동시에 출몰하고 동시에 통용되기 시작했지요. 그러나 간혹 시장 논리에 부추김을 받아 (특정 스타일의) 회화가 득세하는 듯한 추세도 있어요. 이는 현대예술이 획득하려는 사유의 위상과는 (언제나) 겉도는 시장의 요구에 부응한 현상일 수 있지만요.

패러다임 시프트

이를테면, 미술의 역사는 그 성과가 연속적으로 이어지는 역사일까, 아니면 단절되었다가 틈틈이 새롭게 발생하는 예술적 변이/변혁의 역사일요? 과학의 역사 또한 꼬리 잇기처럼 전개되는 연속적인 변화의 양상일까, 아니면 단절과 새로운 바뀜(시프트)의 역사일까요? 서로 어떤 관계가 있지는 않을까요?

과학사가인 토머스 쿤은, 서구의 과학적 진리란 소위 점진적/누적적 발전을 거듭해나가다가 변증법적인 개선을 보이며 단계적으로 '진보/변화'하는 것이라는 그때까지의 역사관을 뒤집어버렸어요. 그는 『과학혁명의 구조』(1962)라는 책에서, 오히려 과학적 진리란 점진적으로 변화하는 것이 아니라 (갑자기) '변경-대치'된다고 주장합니다. 여기서 그의 유명한 '패러다임' 이론이 등장하지요.

하나의 권력을 신봉하던 집단이 새 집단과의 이해관계로 갈등을 빚어 쟁탈과 이탈에 의해 구세력이 전복되고 새로운 권력이 출현하듯, 과학적 진리조차도 그렇게 단절되고/바뀌고 이동한다는 것입니다. 마치 권력이 쟁탈되고 이양되는 쿠데타처럼 과학적 진리의 권좌도 그렇게 바뀐다는 사실입니다. (과학적) **진리가 '변화'하는 것이 아니라 '대치'**된다는 말은 이를테면 마치 깡패 집단처럼, 당시에 (우세한 권력으로 대접받던) 과학적 진리라는 이름 아래 뭉치고 세력들을 규합하던 집단이 서서히 힘을 잃어갈 즈음 새로 출현한 다른 집단에 이들이 몰리게 되면 새 집단을 진리로 받들고 개종하듯 과학의 권력이 대치된다는 모습이라는 이야기죠. 놀랍나요? 미셸 푸코도 당대의 진리란 권력이 된 진리라고 말했지요.

마치 기계의 부속품을 갈아 치우듯 당대의 과학적 진리를 바꿔 끼우는(시프트) 것으로 당대를 장악한 과학적 진리(패러다임)가 새롭게 군림하고 떠받들어지게 된다는 겁니다. 놀랍게도 과학조차도 옳고 그름을 서로 납득시키고 문제를 개선하고 점차 보완을 도모하는 매너와는 거리가 멀다는 사실이 지적되었지요. 따라서 과학도 하나의 이데올로기라고 주장하는 진보적인 과학철학자 파이어아벤트의 래디컬한 통찰에 귀 기울여볼까요?

근대과학은 그 반대자들을 이겨냈을 뿐이지, 그들을 납득시킨 것은 아니다. 과학은 힘에 의해 우위에 서게 된 것이지, 논증에 의해서 그렇게 된 것은 아니다. 이러한 사실은 이전에 식민지였던 곳에서 특히 잘 들어맞는다. 그것에서 과학과 형제애를 나누는 종교는 그 지역 원주민과 상담하거나 논의하지 않은 채 도입된 것이다.

● 파울 파이어아벤트, 『방법에의 도전』(정병훈 역), 한겨레, 1987, 336쪽.

어떻습니까, 선동적인 듯하지만 실로 놀라운 통찰이 아닐까요?

이런 경우는 서구 근대 미술의 역사에서도 마찬가지가 아니었나 생각합니다.

내가 고교 시절, 서구 미술사를 처음 접했을 때 얼마나 열광했던가를 잊지 못합니다.

신고전주의 화가 자크루이 다비드와 도미니크 앵그르의 출현 이후, 사실주의, 자연주의, 낭만주의, 인상주의며 표현주의, 입체주의 등. 이다지도 다양하게 예술적 진리들이, 조형의 논리들이 변해오면서 발전했던 유럽의 미술사를 알게 되었을 때, 얼마나 멋져 보이고 부러웠던지! 개성 넘치는 압도적인 스타일들과 경쟁의 흐름들, 각각의 신념에 신들린 듯한 화풍畵風들의 추이. 시대상을 반영하고 시대적 철학에 부응하던 예술적 이념들. 천재적인 개성에 찬 기법들의 연쇄……

그러나 내가 어느덧 대학생이 되고 나서 미술 세계에 눈을 뜨게 되니, 이것은 미술 이념이라는 권력에 대한 패거리들의 투쟁과 다름없게 다가왔습니다. 거기엔 과학의 역사가 그랬듯이 '반대자들을 이겨냈을 뿐이지, 그들을 납득시킨 것은 아니었던' 겁니다. 이를테면 앵그르에게 "천사를 내게 보여라, 그러면 그려주리라!"라고 장담했던 귀스타브 쿠르베의 일화처럼, (서로 싸우는 꼴을 가만 보자면) 미술에서도 무슨 옳고 그름이 있다는 듯 자신의 주장만을 배타적으로 내세우는 옹고집들. 이건 또 일본의 어느 과학사가가 비유했듯이, 마치 자신의 무술 실력이야말로 당대의 어느 누가 와도 이길 수 없다는 듯한 주장과 그런 신념에 대한 추종이 조폭의 위력처럼 제자들을 제압하는 것이었죠. 제자들조차 스승에 대한 믿음과 충성으로 똘똘 뭉쳐 복종적으로 화풍을 추종하여 이어나가고 있었던 도제였어요. 그러다가 자신의 선생이 뭔가 미심쩍어질

무렵 다른 실력자가 나타났다는 소문이 돌거나, 시대적 정황이 변하면서 한 집단이 서서히 통합적 세력을 잃어갈 즈음, 하나의 무리는 일거에 다른 스타일을 보이는 새 권위를 찾아 모여드는 사이비 종교 집단에 가까운 모습을 보였지요. 당시는 단일한 화풍의 권력만이 회화적 진리(패러다임)로 통하고 있었고 또 그렇게 대접받고 있었기에, 이는 충성과 배반의 영욕이 교차하는 '미술거리의 잔혹사'였지요. 어느 정도 유럽의 미술관들을 돌아본다면, 거기 당대의 권력자들을 추종하던 무수한 판에 박은 아류들을 만나게 되죠. 실로 '오야붕'과 구분되기 어려운 아류들의 행진……. 단 한 작가의 이름만으로도 충분한 꼴이었지요.

당대의 거장 오귀스트 로댕은 또 어떠했던가. 언젠가 기회가 되면 살펴보기 바랍니다.

3강

비자발적
감수성,
비자발적
사유,
그리고 우발성

ε

거미처럼
생각하라

이를테면 '자발성'이란 뭔가요?

얼핏, 당연히 능동적인 우리의 주체적 자유의지라는 면에서 바람직하다고 생각하는 편이지요. 창의적 발상이란 바로 자발적인 생각과 그런 자유의지에서 나오는 것이라고 배웠고, 또 그렇게 알고/요구받고 있지요? 사실 우리는 매사에 도처에서 자발성을 권유받고 있지 않나요? 무엇이든 억지로 해서 되겠는가! 능동적인 태도와 수동적인 태도를 극명히 좋고 나쁨으로 대조하면서, 집에서나 학교에서 항상 요구하고 권하는 태도가 바로 자발적인 주체 의식이 아니었나요? 자발성이란 무엇에 의지하지 않는다는 말이니까요. 의지한다, 의존한다는 말은 안 좋아 보이지요? 그러나 그럴까요? (가령, '기댄다'는 행위도 서로 원인과 결과를 촉진하고 나누는 경우가 된다는 점에서 상호 의존성으로 이미 이야기한 바 있지요?)

지금까지 우리가 알고 있는 자발성이란 외부의 영향에 관계없이 내 생각이나 감정이 원인이 되어 일어나는 마음씀이지 않나요? 그렇다면

내 '견해/성향'을 타고 넘어가는 성질은 결코 되지 못하겠지요? 이때 나의 자발적 생각이란 대체로 내 경향성과 습속의 반영일 것입니다. 잘해 봐야 그저 내 생각을 덧씌운 마음씀으로 우러나기 십상일 겁니다. 이러한 생각의 '자발성'이라는 관성에서 벗어나려면 도리어 '비자발적'인 사유 방식이 필요하다, 이게 들뢰즈의 팁이지요.

거미처럼 생각하라!

거미의 '비자발적'인 태도야말로 창의적이라고 권하는 파격적인 생각부터 들어봅시다.

거미는 아무것도 보지 못하고 지각하지 못하고 기억하지 못한다. 거미는 거미줄 꼭대기에 올라앉아서, 강도 높은 파장을 타고 그의 몸에 전해지는 미소한 진동을 감지할 뿐이다. 이 미소한 진동을 감지하자마자 거미는 정확히 필요한 장소를 향해 덤벼든다. 눈도 없고 코도 없고 입도 없는 이 거미는 오직 기호에 대해서만 응답한다. 그리고 미소한 기호들은 거미에게로 침투해 들어간다. 이 기호들은 파장처럼 거미의 신체를 관통하고 그로 하여금 먹이에게로 덤벼들게 만든다.[•]

비자발적 사유

마침, 들뢰즈를 정교하고 엄격하게 소개하는 철학자 신지영의 풀이 글도 읽어봅시다.

자발적 능력은 "우리가 사물 속에 집어넣은 것만을 사물로부터 끄집어 내는(프루스트)" 능력이다. 자발적 기억은 기억하고 싶은 것을 기억하며, 자발적 사유는 사유하고자 하는 것을 사유한다. 이때 발견되는 것

● 질 들뢰즈, 『프루스트와 기호들』(서동욱 · 이충민 옮김), 민음사, 2004, 277쪽.

은 발견하고자 **의도했던** 것뿐이며, 그것은 우리가 이미 알고 있었던 것이다. 거기에 새로운 것도 없으며, 진실도 없다. **우리가 발견해야 할 진실은 오로지 비자발적으로만 우리에게 '찾아온다'.**[•]

부언하자면, 우리가 품고 있는 상식과 다르게 자발성의 피폐를 들추는 것이네요.

위와 같은 들뢰즈의 생각, 이 엄청난 반전이 터무니없게 들리나요? 아니면 실감나게 다가오나요?

우리가 느끼는 자유로운 자발성이란 것도 알고 보면 나에게 '허락된 자유' 속에서, 나에게 '내키는 자발성'을 의미할 뿐인데, 이걸 자유의지로 생각/착각하고 있지는 않았던가요? 도리어 '자유로운 결단에 대한 환상이야말로 우리의 무능력에 대한 증명일 것'이라고, 진보적 인문학의 롤을 보여주는 고병권은 경고합니다.

베르그송은 자유에 대한 우리의 통념이 사실은 자유를 부인하고 있음을 지적했다. '자유'를 말할 때 우리는 선택지 앞에서 고민하는 '자아'를 떠올린다. 자유론자들은 우리가 그중 하나를 택하는 것을 '자유'라고 말한다. 하지만 이런 생각은 결정론자들의 먹잇감이 될 뿐이다. 우리가 어느 하나를 택했다면 거기에는 물리적이든, 심리적이든, 사회적이든 분명히 이유가 있을 것이다. 결정론자들은 그 이유를 밝힘으로써 우리 행동이 이미 결정된 것이었음을 보이려 한다. (중략) 기호나 취향에 따른 선택을 곧바로 자유라고 말할 수 없는 이유는 (중략) **자유란 선택이기보다는 능력(이기 때문)이다.** (중략) 알코올 중독자는 술을 자신의 기호라고 주장할 수 있겠지만 우리는 그의 자유가 술에 대한 예속과 무능력

● 신지영, 『내재성이란 무엇인가』, 그린비, 2009, 6쪽, 강조는 필자.

에서 벗어나는 데 있음을 알고 있다. (중략) 자유란 선택이 아닌 **능력의 문제**라는 걸 깨닫게 해준 사람은 스피노자였다. 내게 그는 자유란 자유로운 정신의 문제이기 이전에 자유로운 **신체의 문제**라는 걸 알게 해주었다. "정신의 자유로운 판단에 의해 우리가 이야기하거나 침묵한다고 믿는 사람, 정신의 자유로운 판단에 따라 우리가 행동한다고 믿는 사람은 눈을 뜨고 꿈을 꾸고 있는 것이다." (중략) 겁쟁이는 자유의지로 도 망친다고 믿는다.

그다지도 소중하게 여겨왔던 정신의 자유의지에 의한 능동적 자발성이란 알고 보면 자기 자신의 생각과 성향을 반복해서 대상에 투영하고, 다시 확인하는 몸짓과 같다는 말이지요. 상대와 라켓으로 공을 주고받는 예측 불가능한 게임의 형국이 아니지요. 마치 홀로 벽에다 대고 공을 날리고 되받는 스쿼시처럼, 자기가 휘두르기 때문에 익숙하게 인지되는 자기 라켓의 강도에 반응하는 공을 되받아치는 정도의 '제한된' 자유를 반복해서 누릴 뿐입니다. 이런 입장은 언제나 자기 확인 이상의 영역을 탐험해내지 못하는 것이겠지요. 남이 쳐서 날아온 공은 그 속도와 강도와 방향이 항상 예측되는 것은 아니지요?

자기 생각과 자기 감각으로 공을 치고 자기가 되받기, 여기서 무슨 모험이나 창의성이 나오겠느냐, 이런 얘기 아닙니까?

그러나 거미 팔자란 스스로 친 거미줄에 갇힌 형국이지만, 쳐놓은 거미줄에 걸려드는 것만 가지고도 자기 먹이가 '되게-한다'는 긍정의 힘을 가지고 있지요. 아니라면, 골라 먹을 수 없는 팔자, 과연 딱해 보이기만 하나요? 어떻습니까? 먹고 싶은 것을 찾아서 마음대로 나다닐 수 없어 자유가 박탈된 듯한 거미는 자기 뜻대로 사는 팔자가 되지 못하니

● 고병권, 『고추장, 책으로 세상을 말하다』, 그린비, 2007, 20~22쪽. 강조와 괄호는 필자.

불쌍합니까? 그러나 이런 생물의 생태야말로 각자 나름의 '최적화된' 삶을 살고 있을 뿐이라 합니다. 우리 감정으로 자유롭지 못하다고 볼 일은 아니지요. 우리의 동일성으로 거미를 끌어들이진 말아야죠. 오히려 거미는 자유란 어디서 나오는가라는 문제까지 던져주고 있죠? 제한된 자유, 보장된 자유, 허용된 자유…… 거미의 자유란 어떤 것일까요?

아, 거미야말로 허용된 만큼의 자유에 갇힌 꼴이라고요?

'허용된 자유'밖에 누리지 못하면서도 자유롭다고 착각하는 꼴과 닮았다고요? 그럴까요?

이 경우에는 두 가지 방향이 포함되어 있다고 봅니다.

먼저, 허용된 자유 안에서 자신이 누리는 자유도 분명히 자유롭다고 생각/착각하는 경우가 있겠죠. 왜냐면, 이때 자유란 허용된 범위 안에서 그래도 자신은 '선택'의 자유를 행사하고 있다고 볼 여지가 있기 때문입니다. 아무리 제한되어 있어도 자기 자신이 볼 때 자신은 (아직도) 무언가 '자발적으로 선택하고 있다'고 생각하죠.

그러나 거미의 경우는 아무런 '자발적 선택'을 할 수 없어요. 다시 말하면, 어떤 '선택'의 조건도 여지도 허락되지 않는 경우입니다. 대단한 압박과 구속이라고도 할 수 있겠지요. 어떤가요? 얼핏 보기에 거미의 조건이 훨씬 불행해 보이죠? 그러나 여기에 큰 차이가 있다고 봅니다. 적어도 거미는 거미줄이라는 이미 (비자발적으로) 제한된 범위가 불러일으킬, 자발적 선택이라는 착각의 씨가 될 선택의 여지를 남겨놓고 있지 지요. 말하자면, 자신의 제한적 조건에 선택이라는 머리를 굴리지도 않고, 굴릴 필요도 없이 모조리 먹이가 되게-하는/되어야만 하는 '몸의 능력' 자체가 자유라는 역설적 사실을 보여줍니다. 얼마나 놀라운 반전입니까?

아무리 거미줄 안에서 선택의 자유가 없다 해도, 아니 바로 **선택의 자유라는 여지가 없기에** 제한된 범위 '모두'가 (본래 자신이 원했던) 자신의 것이 될 수밖에 없는, 즉 인-과를 역류시키는 긍정적 '능력'을 구사하게-되는 경우라는 말입니다. 일단 걸려든 (우발적) 먹잇감만을 먹어야 되는, 선택의 자유라는 (착각의) 여지가 허용되지 않는 거미의 극단적인 팔자는, 자신의 먹거리에 온몸을 던져 모조리 **먹이가 되게-하는 필연**이 바로 몸의 긍정적 능력임을 보여주는 사례지요.

자, 봅시다. 사실 창의적 힘이란, 주어진 조건의 압박과 제한을 뚫고 가로질러 감으로써 (먹어치우는 몸이 되는) 자신의 처지가 도리어 **선택이라는 자신(입맛)의 투영에서 빠져나오는 조건**으로 뒤집히는 역설에서 펼쳐지는 것이 아닐까요? 어떤 제한(먹잇감)에 처해도 (선택이라는 자기 동일성의 범주를 넘어서) 자유-롭게-된다(바꾼다)는 것이야말로 '창의적인 능력'이 아닌가 합니다.

선택에 앞서는 자유

여기서도 주목해야 할 사실을 다시 부각시켜봅시다. 이미 앞에서 드러났듯이, 왜 비자발적인 사유가 창의적일 수 있는가라는 문제에서도 기어코 '인과론의 역류' 현상이 보인다는 점입니다. 내가 먹고 싶은 것을 찾아서 먹을 수 있다는 것은 나의 입맛이 먼저 원인이 되고, 내가 선택한 먹잇감이 일방적/직선적 결과물이 되는 것이겠죠? 그러나 거듭 말하지만, 거미의 경우에는 걸려든 것이 무엇이든지 간에, 모두 먹어치움으로써 자신의 제한된 먹잇감(결과)이 마치 먹고자 했던 것(원인)으로 역류하며 뒤집혀서 **자기 동기-원인을 (몸으로) '창출해낸다'**는 사실입니다. 다시 말해, 무엇이었든 간에 내가 먹어치움으로써 (사후적으로) 나

의 먹잇감이 되게-한다는 필연의 창출이 창의적인 위력적 행위가 아니면 무엇일까요?

나라는 존재가 있어서 이러이러한 것을 한다가 아니라, 이러이러한 것을 함으로써 '나-되기'를 일으키는 게 오늘날 철학이 가르치는 '주체'인 것처럼.

어떻습니까? 이제 와 닿지요? 무엇을 먹을까 머리를 굴리는 선택적 궁리는 자기 자신 안에서 스스로를 제한하지만, 그래도 자유로운 '선택'이라고 착각할 그 어떤 싹수도 허락하지 않는단 점이 바로 거미의 비자발성이란 말이지요.

여기서 또 주목해야 할 것은 '머리'를 쓰는 (능동적) 먹이 찾기가 아니라 '몸'을 써서 먹이가-되게 하는 몸의 (수동적) 능력의 문제라는 점입니다. 이는 몸이 이뤄내는 수행(성취)이라는 결과가 머리를 굴려 선택하는 원인에 개입하고 제어하는 능력인 것입니다. 따라서 우리의 선택에 앞서는 자유란 정신의 자유이기에 앞서 신체의 자유임을 깨우쳐주었다는 스피노자에 대한 고병권의 감화는, 이렇게 자유를 만들어내는 몸의 능력이라는 깨우침을 가리키는 것이겠지요. 거미야말로 선택지 없이 무엇이 되었든 자신의 몸으로 먹이가 되게-하는 (몸의) 수행을 자신의 (회피할 수 없는/비자발적) 능력으로 구현할 수밖에 없었지요.

인-과를 역류시켜 머리의 '선택에 앞서는 자유'를 만들어내는 몸의 능력!

이것은 마치 우리들이 그림을 그릴 때 마주하게 되는 사각 평면, 즉 우리의 시야를 네 면으로 절단하는 프레임이라는 '한계(구속)'를 그림이라는 형식의 자율성으로 소화/전환하여 그림이-되게 하는 매너와 유사하지 않나요? 사각 프레임의 '구속' 안에서 비로소 화면의 자율적 형

식을 창출하고 구사하게 되는 능력과도 유사하지요? 일단 사각 회화에서 프레임이라는 제한과 구속을 평면 형식의 어법으로 바꾸는/누리는 능력이 없다면, 회화라는 신체성의 창의적 자유는 구현되기 어렵겠죠. 화면이라는 사각 형식의 한계를 감당하는 능력이 곧 그림을 만들어(구성)내는 것이지만, 그 사각을 긍정/수용하지 못한다면 그냥 벽면으로 연장되는 낙서처럼 '그림(이미지)'이 아닌 '현실'이 되고 말겠지요. (물론, 현대미술의 매너란 이런 '이미지'와 벽/공간이라는 '현실'과의 경계를 재구축하는 모험을 불사하는 데서 나오고 있지만요.)

결과의 시간이 역류하여 원인이 되게 하거나 원인을 흔들고 바꾸는 능력! 여기서 바로 창의성이 나온다고 했던 사람이 또한 보르헤스였지요? 그렇죠. 뒤늦은 감화의 결과가 뒤집혀 원인(선구자)을 새롭고 다르게 만들어내기도 한다는, 전도된 창의성이 출현하는 것이었죠? 결국 창의성이란 예측하지 못하지만 (우발적으로) 주어진 무엇이든 나의 것이 되게-소화-해내는 능력을 말하겠지요. 즉 비자발적 만남으로 인한 시달림을 감당하는 힘은 결국 나의 생각과 내 입맛을 타고 넘어 **없었던 길을 만드는** 것을 말한다는 뜻이겠지요. 어떻습니까? 이제껏 우리들이 생각해오기에 매우 긍정적이기만 했던 자발성이라는 관념이 전복되는 이 순간이!

전복되는 자발성

방 안에 있던 '링코'가 갑자기 창밖으로 날듯이 튀어 나갑니다. 창 바깥쪽은 평소 링코가 (무서워서) 뛰어내리지 못하는 높이였지요. 링코는 나와 같이 살고 있는, 콧등에 흰 고리 문양이 있는 까만 고양이입니다. 자주 열어둔 창문의 방충망에 뛰어올라 발톱으로 매달리는 재미를

보는 놈이지요. 이 날은 아내가 방충망조차 활짝 열어젖혀둔 뒤였지요. 하도 달라붙는 바람에 방충망이 엉망이 되어서 아내가 짓궂게 열어두었는데, 링코가 평소처럼 방충망이 있는 것으로 여기고 뛰어오르는 순간 몸이 그냥 허공으로 날았던 겁니다. 다행히 본능적으로 안전하게 착지를 했지요. 이후에도/그럼에도 불구하고 링코는 자발적으로는 또다시 창에서 뛰어내리진 않았지요. 그날 충분히 안전한 착지를 했어도 더 이상 '자발적'으로는 몸을 허락할 수 없었나 봅니다. 역시 '선택'에 앞서는 우발성/비자발성만이, 자신의 예측 가능성을 뛰어넘는 뭔가 새로운 모험을 가능하게 할 수 있게 하는 것이 아닐까요?

이와 빗대어 생각나는 구체적 경험을 하나 더 이야기해보죠.

그동안 유럽에서 초청한 전시 기회가 여러 번 있어서 나는 아내와 유럽 여행을 제법 다니게 되었지요. 여행의 재미란 여러 측면이 있겠지만, 특히 쇼핑도 곧잘 즐기게 되더군요. 아내는 유럽의 아울렛 매장에서도 90퍼센트 이상 세일하는 막바지 기회에만 옷 고르기를 즐겼어요. 아내는 때로는 내 옷이라며 골라서 입어보기를 강권했는데, 내가 보기엔 매우 안 어울리는 것들이었지요. 평소 나의 의상 취향은 남의 눈에 잘 띄지 않을 것 같은 무채색 계열이었던 데 비해, 아내는 내가 견디기 어려워할 만한 디자인이나 색상의 옷들을 강추하곤 했어요. 그럴 것이, 거의 막바지 세일 날에는 값은 매우 헐했으나 일반적으로 선호할 색상이나 디자인은 대부분 바닥이 난 뒤라서, 누구라도 꺼릴 만한 색상의 옷들만이 남아 있었던 거죠. 아내는 브랜드에 비해 엄청나게 싼 맛에 이상한 색깔들의 옷도 막무가내로 권하는 것처럼 보였지요. 왜 나의 취향과 선택권을 제한하려는가. 왜 찌꺼기처럼 남아 있던 어쩔 수 없는 처지(디자인과 색상)에 나를 맡기려 하는가! 처음에는 완강히 거부했지요. 그런

와중에 너무 거절하기도 민망하여 간간히 마지못해 (비자발적으로) 입어본 겁니다. 그런데 결과는 딴판이었습니다. 내가 미처 생각하지 못한, 그런대로 색다른 맛이 있는 것 같았어요. 이런 경험을 통해 나는 생각을 좀 바꾸게 되었습니다. 내 취향으로 '선택'한 옷을 입은 나와, 내 취향을 넘어선 것을 입었을 때 다른 사람들이 보는 나는 (내 생각과는) 딴판이라는 사실이었죠. 이런 경우가, 일찍이 라캉이 한 말에 해당되겠지요? **나라는 존재는 실은 내가 전혀 생각지도 못하는 곳에 있다**는 말. 요컨대 나는 내가 아는 내가 아니라는 말이지요. 말하자면, 나는 무엇보다도 **남에게 바라다보이는 존재로서 나였다**는 사실입니다.

나를 변하게 하는 일이 일어난 겁니다. 젊어서부터 나도 나름의 내 취향에 대해 매우 고집스러운 편이어서, 특히 패션 입맛이 까탈스러웠던 거죠. 그러나 이 기회에 은근히 달라진 모습이 되어보고 싶기도 했어요. 깨닫게 된 거죠. **내가 자발적으로 선택하는 것으로는 나를 달리 경험하긴 어렵다는 사실**을……. 나를 보는 것은 내가 아니었어요. 위에서 말한 것처럼, 그동안 나는 내 식대로만 벽에다 공을 던지고 받기를 즐겼던 겁니다. 누구와 더불어 함께하는, 예측 가능하지 않은 놀이에는 서툴고 꺼렸던 겁니다. 마음으로는 전복적이고 파격적인 사고와 인식에 열광했지만 실제 내 시각적 취향과 습성은 여전히 아집과 아상에 매여 있는 꼴이었음을 몰랐던 겁니다. 내 자발적 성향으로는 도저히 그런 디자인이나 색상의 옷을 고르지 못하지요. 아울렛의 막판 세일에서 어쩔 수 없는 거미 신세처럼, 찌꺼기로 남겨진 한정된 디자인과 색상만을 부득이 입어야 하는 '비자발성'이 나의 생각과 취향을 흔들고 뚫고 나올 수밖에 없게 한 겁니다. 나를 다르게 볼 수 있게 한 거죠. 일찍이 예술이란 자기 취향과의 싸움이라는 말을 했던 인물이 마르셀 뒤샹이었지요? 취

향이란 뭡니까? 결국 자기 입맛이 기준이겠지요? 그러니 예술적 성향이란 어찌 보면, 자기 선택 기준과 사회적 기준이 갈등하는 지점에서 출발하는 것일 수도 있겠지요. 그러나 사회적 기준에는 저항하는 작가라도 자기 선택적 취향에 저항하기/자각하기란 훨씬 더 어려울 것 같아요. 언제나 자기 선택 기준을 헝클기란, 자기 기준이라는 일관성과 맞서는 일관성 있는/없는 싸움이란 어떠했겠습니까? '요컨대 **조화롭게 질서 잡히고 체계화된, 통일된 유기체적 전체에 대항하여 이질성, 비연속성, 파편적 개별성을 드러내는 것이 예술의 기능**'●이라고 생각해보면 어떨까요?

일반적으로 미술 작업이란 자기가 하고 싶은 것, 그리고 싶은 것을 그리는 것이라고들 생각하지 않습니까?

그렇다면, '자발적'으로 그리고 싶은 것을 그린다는 것은 무슨 의미일까요? 이 기회에 그림을 그리고자 하는 사람이라면 한 번쯤 다시 생각들 해봐야겠지요? 내가 꿈꾸는 자유란 어떤 성질일까를 생각해야 하듯, 내가 내 마음에 따라 '선택'하는 범위 속의 (자발적) 주제가 과연 나를 자유롭게 하는지. 아니라면, 내가 기대고 있는 바깥과의 '비자발적' 만남과 압박 속에서 내 먹잇감이-되게 하는 거미처럼 (선택을 앞서는) 자기원인 창출이 나를 정말 자유롭게 하는지를 경험해야 하는 게 아닐까요?

내가 헤쳐 나가야 할, 나의 선택에 앞서 나를 건드리고 가로질러 오는 것들은 처음부터 내가 원했던 것은 아니었지만, 내 밖과의 감응을 (어떻게든) 감당해야 할 (소화 능력의) 문제로 돌아오는 거겠지요. 나를 조성하여온 감응의 조건들이 내 (미술 작업의) 원인이 되게 하는 긍정적 인식과 상호 의존적 영향을 나누게 된다면, 이 또한 인과의 역류를 경험

● 서동욱, 『차이와 타자』, 문학과지성사, 2000, 372쪽.

하는 창의적 수행이 되지 않을까요?

미대생들은 물론 나 자신도 그렇지만, 작가들은 흔히 '무엇을 그릴까', '어떤 작업을 해야 할까' 궁리하는데 마침내는 이것이 번민이 되어 돌아오는 경험이 있을 겁니다.

많은 작가가 작업을 할 때 의도나 주제의식을 가지고/가지고자 시달리고 있지요. 물론, 어떤 일을 각별히 하고자 할 때 의도나 궁리를 갖지 않을 수가 없겠지요. 모든 일에는 다 그럴 만한 피치 못할 이유나 근거가 선행하고 있거나 있다고 보기 때문이지요. 따라서 원인 없는 결과는 없다고들 하죠. 서구의 전통적 과학관에서 유래된 이와 같은 인과론적 필연성에 대한 믿음이 지금까지 보편화된 우리 생각의 바탕이기도 했기 때문입니다. 그러나 근대 과학의 보급을 통해 우리 모두에게 **철저한 인과율에 따르는 결정론에 의해 움직인다는 '잘못된 믿음'**이 주입되고 있었다는 점을 고백하고, 지난 300년 동안 되풀이된 오류를 사과한 사람은 라이텔이라는 수학자였지요. 과학사 전반에 걸쳐 유례없는 사건이었답니다.*

모든 결과에는 어떤 원인이 선행한다, 이런 단선적 **인과론의 필연성**이라는 통념은, 우리의 삶에서 행하는 어떤 행동거지 하나도 결국은 어떤 형태로든 (결과로) 자신에게 되돌아오게 된다는 인과응보의 윤리나 종교적 믿음을 배경 삼아 우리를 지배하는 것이기도 했지요. 즉 인과응보라는 윤리를 넌지시 훈육하고 있었던 바탕에서 우리는 지금까지도 인과론적 '사필귀정' 같은 경구를 받들고 싶어 하는 심리가 있는 것 같아요. 그러나 못된 짓을 한 사람들이 항상 벌 받는다는 말이 과연 맞아들어갔나요? 사필귀정, 즉 모든 일은 기필코 바르게 돌아가기 마련이라는 경구가 옳다면, 세상에 어지럽고 억울한 일이란 있을 수 없지 않겠어요?

● 일리야 프리고진·이사벨 스텐저스, 「혼돈으로부터의 질서」, 『신과학 산책』(김재희 엮음), 김영사, 1994, 135-136쪽 참조.

그러나 나는 이런 윤리적 경구들은, 사실 세상이란 이미 그렇게 돌아가지 않는다는 엄연한 현실을 억압하고 외면하고 싶은 바람을 숨기면서 (동시에) 드러내는 것이라고 봅니다. 게다가 인과율이 절대적인 결정론이라면 한번 잘못된 일을 저지른 사람들의 회복 불가능한 절망적 현실은 어찌 감당할 수 있을까요? 이는 방금 전에도 인과적 결정론의 부정적 측면과, 그와 달리 시간이 역류하는 상호 원인적 효과와 모습을 거론한 바 있지요? 지금부터는 서구 근대 과학적 의미의 인과론이 내포하는 '필연성'에 반하는 '우발성'을 이야기해보도록 하지요.

필연성을 대신하는 (비자발적) 우발성

과연 필연성이란 것이 매사에 작용하는 것일까요? 우리는 이미 단선적인 인과적 결정론이 안고 있는 고질적 문제를 살폈지요? 더불어 필연성이 이끄는 전/근대의 결정론적 논리가 잘못된 견해였다고 단정 짓기보다는, 이것도 하나의 가치관과 사유를 구성하는 관점의 문제로 보아야 한다는 점도 이야기했어요. 그렇다면 세계 내에 어떤 법칙이 존재한다고 보는 필연성이라는 사유의 관점이 바뀐다면 어떻게 될까요? 필연성이라는 단선적 인과론의 관점이 다른 관점으로 대치된다면, 우리는 과연 어떤 (다른) 사유를 하게 될까요? 이런 관점의 재설정이라는 전환적 태도야말로 우리가 그동안 당연시하던 사태를 달리 보게 하는, 새 가치관의 전망을 가늠하게 될 문제로 보자는 겁니다.

그렇다면 필연성과 대립되는 개념이라면 우연성을 떠올릴 수 있겠지요?

현대철학과 현대과학이 종전과 다른 관점 하나를 꼽는다면, 지금까지의 '필연성'을 '우연성(우발성)'으로 대치하는 사유를 하게 되었다는 점도

있어요. 다시 말하지만, 문제는 필연론이 옳으냐 우연론이 옳으냐 하는 식으로 관점을 '판단'하는 것 자체는 학자가 아닌 우리에게 절실한 의미가 없을 겁니다. 아니, 사실 **판단한다는 것은 사유하기와는 다른 것이지요.**

들뢰즈에게 진정한 **사유함이란 우리 관점의 질서를 넘어서는 모든 탈**인간적인inhuman 지각 작용들을 파악하고자 하는 것이다. 그래서 고정되고 고착된 원형들로부터 **삶의 해방**을 모색했다.[•]

오히려 사유란 반드시 올바름을 전제하는 임의의 원형들에 합치할 수도 그럴 필요도 없을 뿐 아니라, 사유는 우리에게 일어나는 전제 없는 (우발적) 사건(비자발적 만남)에서 촉발되는 강제적인 것이란 점을 들뢰즈는 강조합니다.

사유는 1차적으로 **침입, 폭력, 적이다.** 또한 (사유는) 어떤 지혜에 대한 사랑도 전제하지 않는다. 오히려 모든 것은 **지혜에 대한 혐오에서** 출발한다. (중략) 오히려 **사유하도록 강제하는 것과의 우발적 마주침**을 기대하고……[••]

지금까지 우리들의 생각을 뒷받침해오던 일반적인 바탕(공통-견해)이 '필연론'이었다면, 이제 그 자리에 '사유하도록 강제하는' 계기가 되는 '우발성'을 대치/사용하여 생각을 전환해보는 데 의의가 있다고 봅니다. 이렇게 리세팅되면 어떤 일이 일어날까요? 이런 관점의 '뜻밖의' 전치가 우리의 삶과 생각에서 우리가 무시하고 있던, 그래서 잘 보이지 않고 보지 못했던 것을 보게 되고 느끼지 못했던 것을 느끼게 되는 것이라

● 클레어 콜브룩, 『들뢰즈 이해하기』(한정헌 옮김), 그린비, 2007, 33쪽 (위의 문장), 24쪽(아래 문장), 강조는 필자.
●● 같은 책, 72~73쪽에서 재인용, 강조는 필자.

면, 그 효과란 가히 '**폭력**'적일 수 있지 않을까요? 말하자면 '이성을 벗어나서 만들어내는 흔적이 우연'이라고 하는 화가 베이컨의 말을 두고 볼 때,[*] 폭력이란 정제되지 않은 힘의 직접성, 의외성의 충격을 내포한다는 의미일 것입니다. 지혜를 혐오하기까지 한다는 관점의 시프트(바꾸어 끼우기)가 강제하는 사유란 비자발적 '**침입**'일 수밖에 없을 것이니까요. 인간 중심의 임의적 이해 영역의 근거와 표준을 지켜내기 위해 자발적으로 조율된 '지혜'란 들뢰즈가 보기엔 얼마나 초라하고 '**혐오**'스러웠을까요? 당장은 잘 이해되지 않을지도 모르지만 실로 놀라운 생각이지요? 우선 여기서 들뢰즈가 사용하는 '**침입**' '**폭력**' '**적**'이라는 (얼핏 부정적으로 보이는) 용어들이 의미하는 바가, (다르게) 사유의 효과를 맛본 '사후'에만 가늠될 수 있다면 당장은 이해되기 어려운 측면이 있을 겁니다. 말하자면 과학사학자 쿤이 말하는 '패러다임 시프트' 같은 사유의 전복이란 충격을 주기 때문이겠지요.

앞에서 소개한 거미 이야기를 다시 떠올려보는 것도 좋겠네요.

거미줄에 걸리는 먹이란 정말 거미에게 필연적인 먹이일까요? 전혀 아니지요. 오직 '우발적'으로 걸려든 먹이만을 '어쩔 수 없이' 먹어야만 하는, 선택지가 전혀 허용이 되지 않는 (자발성이 차단된) 신세. 그러나/바로 그렇기 때문에 거미는 모든 우발성(**침입**)을 받아들이는 데 필사적일 수밖에 없지요. 결국 무엇이 걸려들든 자기의 먹이로 '되게-하는(**폭력**)' 위력이 **필연적인 먹이로 (다시) 탄생케 하는** 창의적인 힘이라고 봐야 했지요? **우발성을 (전복적) 필연이 되게-(침입)하는 비자발적 창의성**이란 이런 데 있는 것이 아닐까요? 선택이라는 자발성을 앞서는 비자발적 응전은 곧 우연을 필연으로 바꾸는 '능력'이면서 인과론을 역류시키는 전복적 위력(**폭력**)이었지요. 여기서 사용한 폭력이라는 단어에 혹시 거

● 데이비드 실베스터, 『나는 왜 정육점의 고기가 아닌가』(주은정 옮김), 디자인하우스, 2015, 167쪽.

부감/이질감을 느끼나요? 그러나 남을 거칠게 제압하는 힘이 폭력이라는 사전적 의미가 암시하듯, 우발적 마주침에서 사유를 강제하는 힘이란 점에서 폭력적이라는 의미가 가능할 겁니다. 베이컨은 재현되는 폭력과 달리 **'감각의 폭력'**이라는 말을 처음 사용하면서, '물감의 폭력은 (내가 겪었던) 전쟁의 폭력과는 아무 상관이 없음'**을 이야기하였지요. 말하자면 **'전달의 지루함 없이 감각을 전달하려는 간절함'***이란 정제되지 않은 **감각의 직접성**을 암시하는 것으로, 그의 **폭력의 의미**가 아닐까 합니다. 왜냐하면 베이컨의 회화론을 통해, 회화의 **감각적 직접성**이란 '눈을 그 유기체적 종속으로부터 해방시켜' **'신경 시스템 위에 직접 작용하는 행위'****이길 바라는 이가 들뢰즈였거든요. '잔혹극'으로 유명한 프랑스의 극작가 앙토냉 아르토가 말하는 **잔인성**과 마찬가지의 경우인 거죠.

이제 비자발적 만남이라는 행위가 자기 작업의 동력이 될 수밖에 없도록 (사후적) 필연으로 드러나는/이끌리는 실제 사례를 두 작가를 통해 보여줄까 합니다. 이 작가들을 소개하는 이유는, 누구나 '무엇을 그리는 것이 나와 내 작업을 엮는 필연성일까'를 (먼저) 고민하는 현실이 다반사이기 때문이지요.

더불어 미술 작업에서 일어나는 표현이라는 메커니즘의 '의도성'과 '우발성'이 어떤 관계를 맺고 있는지도 살펴보길 바랍니다. 이 문제는 뒤에서 다시 논하겠지만 말이지요.

작가 구현모의 특강

'도치'의 집.

● 질 들뢰즈, 『감각의 논리』(하태완 옮김), 민음사, 2008, 65쪽.
●● 같은 책, 214쪽.
●●● 같은 책, 65쪽.

그는 자신의 작업 세계를 소개해달라는 특강 하나를 의뢰받았지요.

일반적인 강의와는 시작부터 달랐어요. 유학/학업 경력을 소개하고, 작업 콘셉트가 어떻다는 둥, 먼저 자신의 작업 의도를 설명하는 것으로 시작하는 여느 작가와는 차이가 있었지요. 즉 자신이 강의를 나가던 대학교에서 학생들에게 우연히 얻게 된 고슴도치 이야기부터 시작했지요.

그가 집으로 데려온 고슴도치 한 마리(이름을 '도치'라고 지었더군요)를 위해 처음에 할 일은 집을 만들어주는 일이었어요. 먼저, 작업을 하다가 남은 판재들과 가느다란 각목들을 사용하여 아주 간단한 공간을 구상합니다. 그리고 쾌적한 집을 위해 여러모로 구조를 궁리했다는 겁니다. 밝은 공간보다는 좀 어두운 곳이 필요할 것 같아 빛이 몇 번 꺾이는 칸막이를 설정하고, 도치의 놀이 공간도 마련합니다. 도치를 위한 집이 필요한 상황이 이 작업을 어느 모로 이끌어가고 있어요. 처음엔 단순한 쉘터였던 기본 칸막이 구조가 좀더 다면적으로 변형되었습니다(예시 도판 사례들). 평소 도치를 들여다보고 싶을 때 눈높이가 너무 낮아도 자신이 불편하겠지만, 그놈의 눈높이에 따

구현모, 「도치의 집」, 합판/나무
40x42x50cm, 2015.

라 직접 마주치는 것도 좋은 것 같지는 않았지요. 단순한 상자 같은 집 개념이었지만 어느덧 처음부터 세심히 배려한 듯한 컴포지션이 칸칸이 일어납니다. 이때 발생하는 구조감은 순전히 도치를 생각해야만 하는 조건(비자발성)에 이끌렸기 때문이었지요.

그러나 어떤 면에서 (뜻밖에) 작가 자신의 (다른/새로운) 작업이 되어가는 과정이라고 해도 될 법한, 특별히 의도하진 않았지만 어느덧 그런 대로 재미있는 공간의 흐름이 만들어지고 있었어요. 자신도 모르게 도치의 집짓기가 또 하나의 새로운 작업이 되고 만 형국이기도 했지요. 작업의 계기가 이렇게 미리 생각지도 못한 것/곳에서 오고 있었던 겁니다. 우발적인 도치의 입양. 도치의 집을 지어주어야만 하는 (피치 못할) 비자발성. 도치의 집짓기(결과)가 도리어 자신의 (생각지 못한) 작업 의도(원인)를 낳는, 인과적 역류가 빚어내는 또 하나의 새 작업이……

그의 본격적인 작업은 대체로 독일 유학을 하던 초기에 싹트게 됩니다. 언어도 익숙지 않고 친구도 사귀지 못했을 즈음, 답답한 방에서 시간을 보낼 수밖에 없었지요. 좁은 방구석에서 혼자 놀다보면 무료하게 창밖을 바라보는 일이 많았고, 또 그것을 즐기기까지 했다고 합니다. 드넓은 하늘과 가까스로 변하는 구름, 창틀을 보기도 하다가 스티커 자국이 붙어 있는 유리창에도 시선이 머뭅니다. 그러다가 무료함을 달래기 위해, 아니 무심코 자신의 처량한 신세가 떠올라 유리창에 마커로 드로잉을 해봅니다. 자신의 옷가지와 소지품 전부를 담았음직한 커다란 가방을 들고 서 있는 벌거벗은 몸을 그립니다. 그랬더니 달팽이처럼 큰 가방에 자신의 전 재산을 담아 어디론가 떠나려는 듯한 알몸이 유리창에 나타납니다.

때마침 창 너머로 구름이 아주 천천히 떠가고 있었지요. 유리 위의 벌거벗은 모습은 정지되어 있지만 지붕 위로 두둥실 떠가고 있는 듯, 복잡한 마음이 빠져나가 가벼워진 육체는 흘러가는 구름과 더불어 초현실주의 화가 르네 마그리트의 작품 못지않은 각별한 비/현실로 둔갑하고 있습니다. 벌거벗은 자신의 모습 뒤로 새떼들도 간간히 날아다닙니다. 얼른 방바닥에 굴러다니던 '똑딱이 카메라'의 동영상 기능을 켜서 그 광경을 찍어봅니다. 고요하게 정지되어 있는 화면이었지만 마치 현기증 같은 미미한 착각이 일어나는, 멈춰 있는 듯해도 움직임이 있는 하나의 동영상이 만들어집니다. 이로써 무심히 그려 넣은 드로잉은 그냥 뻔하게 정지된 낙서가 아니게 됩니다. 오늘은 허공에 떠오른 그 드로잉의 무게감이 각별히 가볍고 공허하게 느껴집니다. 드로잉을 높게 띄워주는 하늘은 어느새 어두워지고 낮게 가라앉고 있습니다. 가만히 드로잉된 유리창 밖을 바라다보기만 해도 그대로 시시각각 움직이는 한 편의 영상이 됩니다.

다른 날, 창밖에는 바람이 제법 휘몰아칩니다. 꽃을 피운 라일락 가지가 바람에 부대끼고 흔들립니다. 마침 방 안의 라디오에서는 클래식 음악이 흐르고 있었지요. 그대로 소리와 영상과 만남이 이루어지는 것 같아, 창밖의 흔들리는 나무와 안쪽 소리를 함께 영상에 담아봅니다. 그리고 이번엔 영상과 소리를 보다 느리게 바꾸어봅니다. 늘어난 클래식 사운드가 흐느끼듯 하면서 날카롭게 찢기기도 합니다. 나뭇잎이 무성한 가지들은 음악이 끝난 뒤에도 한동안 적막에 잠기며 무겁게 휘청이듯 흐느적거립니다. 미세하게 늘린 영상에 담긴, 마치 물속의 저항으로 무거운 듯 흐느적거리는 느낌은 이 '뻔한' 창밖 풍경을 전혀 '뻔하게 보이지 않는' 다른 모습으로 바꾸어주고 있었지요.

또다시 무료한 어느 날 밤, 데스크탑 컴퓨터 뒤 벽에서 발이 유난히 가늘고 긴 거미 한 마리가 기어 나옵니다. 그 형태와 움직임에 반해서 한동안 들여다보다가 뭔가 떠올라 창밖의 보름달을 촬영해서 컴퓨터 배경 화면으로 깔아둡니다. 그리고 컴퓨터 앞으로 기어 나온 거미를 투명 아크릴 박스로 덮었어요. 컴퓨터에 저장해둔 「문라이트Moonlight」(베토벤의 「월광」 소나타)이란 음악을 틀어놓고 동영상 카메라를 설치합니다. 공교롭게도 거미는 음악을 듣고 뭔가 리듬을 감지하듯 보름달이 떠오른 컴퓨터 화면 앞에서 움찔움찔 몸을 움직여갑니다. 이윽고 긴 다리 거미는 춤을 춥니다. 흐르는 '문라이트'은 거미의 동작을 따라갑니다. 그날의 작업에 대해 작가는 이런 메모를 남깁니다.

Moonlight
여름 밤 거미 한 마리가 책상 앞 벽 위에서 걷고 있었다.
유난히 긴 여섯 개의 다리로 걷는 모습이 아름다웠고 창밖엔 달이 떠 있었다.
낮의 뜨거움이 사라진 방 안.
순간, 달빛과 거미의 **움직임**, 피아노의 **소리**를 병치해보았다.

희열의 밤이다.
2009. 7. 24.

매일 눈에 들어오는 창 너머 건너편 집 지붕, 어느 날 눈 내린 지붕을 찍은 사진을 A4용지에 프린트해서 자기 방 창문 유리창 한 칸에 (일치하게) 붙입니다. 미미한 바람결에도 실제 건너편 집 지붕이 미세하게 흔

들리는 듯하지만, 바람에 가끔은 지붕 사진 이미지가 흔들리고 펄럭일 때마다 그 뒤로 실제 건너편 집 지붕은 다시 세트처럼 나타나곤 합니다.

작가 구현모가 무료하고 외롭게 보내던 유학 시절의 골방은 마치 거미줄에 자신을 맡기고 하염없이 먹이를 기다리는 거미의 신세와 닮지 않았나요? 막혀 있는 사방 벽 너머 외부와 이어지는 창밖만으로 이루어진 세계, 무료하게 창밖을 바라보기만 하던 그는 거미처럼 뭔가를 기다리는 듯한 신세입니다. 그러다가 우연히 나타나는 먹이를 발견하곤 달라붙습니다. 그는 자신이 바라고 꿈꾸는 먹이(주제/모티프)를 찾아 거리와 머릿속을 배회하지 않았지요. 그리고 무엇을 먹을까 고민하지 않듯이 무엇을 그릴까, 어떤 작업을 할까를 두고 번민하지도 않았던 것 같아요. 그러다가 주어지는 어떤 것이든 자신의 먹이가 되게-하는 비자발적 감응만이 작동된 것이지요. 그저 주어지는 어떤 것도 흘리지 않고 언제라도 '사심'으로 받아들일 준비가 되었던 것처럼 보였어요. 오로지 모든 우발성과의 만남을 자신만의 필연성으로 끌어들이는 흥미를 긍정적으로 발동했을 뿐이지요.

작가 임동식의 '겹' 드로잉

또 하나의 예를 들어보죠. 이번엔 임동식이라는 선배 작가의 젊은 시절을 소개하려고 해요. 지금부터 40여 년 전의 꽤 오래된 일이지요. 그는 미술대학 졸업 후 얼마간의 서울 생활을 청산하고 낙향합니다. 하는 일이 딱히 없었지요. 돈을 버는 것도 아니고, 아니, 돈을 각별히 벌고자 한 적도 없지요. 그는 항상 혼자였어요. 결혼도 하지 않았고, 직업도 가지려 한 적이 없어요. 미술 재료를 살 형편도 되지 않아서, 오로지 색/연필 몇 자루와 갱지 몇 장이 재료의 전부였지요. 종일 반지하 방에서 종

임동식, 「심청전」, 종이/색연필/펜/먹/접착풀/칼로 오려내
고 접착, 21x29.5cm, 1984.

이 몇 장을 앞에 놓고 무료하게 담배를 피우고 있을 뿐입니다.

담배를 피우다 재가 종이 위에 떨어지면 그 재를 그냥 털어내는 것이
아니라 재를 손가락으로 비빕니다. 다소곳이 재 가루가 종잇장 위에서
어느새 드로잉으로 번져가는 형국입니다. 또 간혹 담배 불티가 종이 위
에 떨어지면, 떨어진 불티가 만들어낸 불탄 자국을 따라 구멍을 내는 것
으로도 드로잉을 합니다. 이번엔 다 태운 담배 꽁초에서 필터를 빼내 가
늘게 찢고 펼쳐서 종이에 붙였는데, 이것도 드로잉 재료나 기법이 되는
거죠. 연필로 드로잉을 하다가 간혹 못마땅해서 지우개로 지워봅니다.
지우개 똥이 제법 생깁니다. 지우개 똥을 떨어내지 않고, 그것을 그대로

이어 붙여 또 다른 별난 텍스처 드로잉을 만듭니다. 지워진 흔적과 지워낸 찌꺼기가 서로 교접하며 드로잉으로 상호작용합니다.

어쩌다 그려둔 드로잉의 연필 선을 그대로 두는 대신 이번엔 연필 선을 따라 칼로 오려내기 시작합니다. 도려낸 선들은 다른 위치로 이동시켜 풀로 붙입니다. 그러면 한 장에 몇 장면의 드로잉이 음/양으로 발생합니다. 이를테면, 앙상하게 말라 비틀린 고목나무는 잔가지를 주변에 흘리고 겨울을 맞으려 합니다. 흩어진 나뭇가지 부스러기들을 칼로 도려내어 까치가 물어다가 집을 짓듯 나무 꼭대기로 옮깁니다. 한 장의 종이에 떨어진 나뭇가지들이 이동하여 까치집이 있는 드로잉이 됩니다. 어느덧 까치들이 모여들어 알을 까기 시작합니다.

이번엔 인당수에 띄운 배 머리에서 심청이가 치마폭을 뒤집어쓰고 있어요. 연필 선으로 된 심청이가 오려집니다. 거기 인당수에 떠오른 커다란 연꽃 송이 그림 속에는 연필 선을 따라 오려낸 심청이의 모습이 옮겨져 담깁니다. 시간차가 나는 두 장면이 한 그림 속에 능청스레 공존합니다. 연꽃 속에 끼워진 심청이 자태 아래 심봉사가 낡은 두루마기를 펄럭이며 개울에 놓인 삽다리 위를 더듬더듬 건너고 있어요. 그러는 심봉사의 연필 선도 마찬가지로 도려냅니다. 도려낸 연필선의 심봉사는 다리를 헛디뎌 흐르는 냇물에 옆으로 처박힙니다. 한 장의 종잇장 위에 심청전이란 드라마의 시간들이 돌고 돌아 겹치고 음양으로 얽혀서 구성됩니다.

호숫가에 다가선 말 한 마리가 목을 길게 늘여 물을 먹습니다. 잔잔하던 호수의 수면은 어느덧 일렁이는 물결이 일어납니다. 연필로 그려진 그 물결의 어설픈 주름들을 칼로 오려냅니다. 이윽고 오려낸 물결 무늬들이 연필로 그려진 말의 배와 잔등 위에 하나 둘씩 얹힙니다. 물결을 일으키며 물을 마시던 말은 어느덧 얼룩말로 변해갑니다. 물결은 물결

임동식, 「얼룩말」, 종이/먹/접착풀/칼로 오려내고 접착,
21x29.5cm, 1984.

대로 오려낸 빈 칼자국 틈으로 아직도 일렁이고 있지요. 목을 축이기 시
작하던 한 마리 말이 얼룩말로 변해가는 이상한 시간의 투명한 흐름이
한 장의 종이 위에서 생성되는 것이죠.

 어떤가요? 여기서, 우리는 두 작가에게 나타나는 모습에서 우선 한
가지 궁금증을 떠올릴 수도 있지요.
 먼저, 이들은 이미 미술가라는 안목을 지녔기에, 얼핏 시시하고 소탈
한 듯하지만 별난 미술 작업을 찾아내는 각별함이 있었을까요? 아니면,
이런 맹목적인 듯 우발적이고 예사로운 주변 일상을 평소 예사롭게 놓

아버리지 않는, 비자발적 감성으로 일상을 응시하기에 이런 작업이 가능한 것일까요?

일반적으로 작업을 하는 작가라는 입장에서 볼 때, 자신이 처한 상황이나 주어진 조건을 뛰어넘어 뭔가 보다 깊고 그럴듯한 의미가 있는 것을 찾아내려는 의지가 앞서게 되지 않나요? 이를테면, 파트리크 쥐스킨트의 소설 『깊이에의 강요』에서처럼, 작가라면 뭔가 보다 '깊이 있는' 주제 의식을 보여주어야만 한다는 관념에 시달리고 있지 않나요? 나아가서, 평생 자신을 이끌어갈 만한 문제의식을 만나야 된다는 원대한 뜻을 품게 되죠.

물론, 작가라면 평생을 걸려 투신할 만한 주제를 찾고자 하는 열망에 시달리겠죠. 그러나 이런 문제의식이 우리의 마음먹기에 달린, 그런 바람과 의지로 지배되고 성취될 것은 아니란 점도 인정하나요? 그렇다면, 왜 의지만으로 안 될까요?

나는 그렇게 봅니다. 우리의 '뜻'이 강하면 강할수록 주변 현실을 (대수롭지 않게 보고) 넘어서려는 의지에 치이게 되기 십상입니다. 이 말은, 나 자신의 생각(뜻)이 항상 먼저 앞서 가는 형국이 되면, 나를 둘러싸고 있는 (우발적/비자발적) 문제들이 발산하는 무수한 사건-형상-기호들이 (들뢰즈 식으로 말해) **해석하도록 압박해오는 요구들을 듣지 못하고 느끼기 어렵게 되어간다**는 뜻입니다. 언젠가 법륜 스님이 소개하였듯이, 불가에서는 신발을 벗을 때 마음이 (벌써) 방에 들어가 있으면 안 된다고 하지요. 신을 벗을 때는 신발에만 마음을 쓰라! 이는 우리가 남들과 대화할 때도 흔히 나타나는 경우이지요. 상대의 이야기가 어떤 것인지 여유 있게 요모저모 살피며 듣는 마음을 갖기 이전에 (먼저) 자신이 이해한 생각을 말하게 되는 경우와도 같지요. 딴엔 상대를 배려하

여 이해해준다는 (앞선) 마음씀이기도 하지만요. 말하자면, 자신이 듣고 싶고 이해하고 말하고 싶은 것만을 자발적으로 '선택'한 형국이 된다는 겁니다. 이는 우리가 해야 할 것을 하려는 것이 아니라, 당장 입에 맞는 것만을 골라서 먹는 모습일 뿐이란 얘기이기도 해요. 다른 측면에서 보자면, 내 '생각(뜻)'과 내 '환경(처지)'을 무/의식적으로 독립된 별개의 개체로 생각하는 데카르트와 닮은 징후이기도 합니다. 이 말은 얼핏 비현실적인 듯 실감이 나지 않을 수 있지만, 앞에서 여러 번 이야기한 인과성의 상호 의존적/상호 원인적 생태를 떠올린다면 충분히 이해할 겁니다. 아주 다른 두 사유의 유형이 갈라지는 길목이 바로 여기란 점도 새겨둡시다.

다시 말하면, 우리를 둘러싸고 해석을 요구해오는 무수한 기호의 세계에 노출돼 있음에도 불구하고, 내 자발적 생각만으로 선택하는 자유를 누리고 있다는 발상 자체가 도리어/이미 나의 '뜻'으로 세상을 극히 제한한다는 점입니다. 이때 세상은 나의 선택지 안으로 좁혀지고 말겠지요. 그러고도 우리는 선택을 통한 자유로 세상을 느끼고, 그래도 세상은 열려 있다고 착각하게 된다는 이야기도 이미 했지요? 우리가 자유로운 판단이라고 믿는 '자발적' 의식이란 기껏 나를 투영함으로써 (따라오는) 나의 판단이라는 제한 안에 갇히고 마는 형국이라는 사실을 잘 모르고 있다는 말입니다. 그러니 문제는 앞에서 만나본 거미의 '비자발성'처럼, 어떤 선택지도 허용될 여지가 없다는 사실은 오로지 자신의 선택 이전에 모든 것을 먹이가 '되게-하는' (비자발적) 능력에 달린 문제라는 것이었죠. 따라서 자유란 선택에 앞서 (사후적으로/무엇이든) 원하는 것으로 되게-만드는 능력이란 말이었지요? 기호나 취향에 따른 선택을 벗어날 수 없는 자기 반복적 자발성으로는 창의적 자유를 누리긴

어렵다는 말이지요.

앞에서 만나본 두 작가의 경우, 자신의 작업은 이래야 한다는 자발적인 기준에 기대고 있는 모습은 볼 수 없었어요. 자신의 일상을 통과하는 수많은 우발성 중에 무엇 하나 소홀히 넘기지 않는 감성으로 살아가기에 작가가/작업이 된 것이 아닌가, 하는 생각을 해봅니다.

물론 이렇게 비자발적으로 찾아오는 모티프나 우발적인 사태만을 고대하고 기다리는 태도가 미술가들의 바람직한 태도의 전부라고는 결코 말할 수 없겠지요. 이런 태도를 소개하는 것은, 우리가 평소 창작하는 입장을 너무 무겁게, 또는 주제의식과 의도, 작업 목표에 너무나 과도하게 사로잡히거나 집착하는 바람에 경직되기 쉬운 의식을 문제시하는 데 이러한 사례가 의미 있다고 보기 때문입니다. 또한 우리의 '의도성'에 압박받는 '표현'과 달리 때때로 표현에 빛이 되는 '우발성'의 미덕을 일깨워보고자 한 겁니다.

어쩌면 목적이나 의도에 사로잡히지 않을 뿐 아니라 그런 궁극적 의미를 강요하지 않는 미술 작업이란, 어떤 권위나 기준에도 묶이지 않는다는 측면에서 마치 자크 데리다가 말하는 '텍스트'의 본질과 그 유사함이 비견되는 '놀이' 개념과도 내통한다고 봅니다.

걸러내자면, 데리다가 말하는 텍스트나 놀이에는 세 가지가 부재한다고 할 수 있습니다.* 첫째, **가부장적인 권위가 부재**하다는 것, 둘째는 **선험적 의미가 없다**는 것, 셋째는 **궁극적 의미가 없다**는 것입니다. 놀이는 진지함 같은 목적이나 의미를 누구에게도 강요하지 않을 뿐 아니라, 어떤 의미를 최종적으로 구현하려는 뜻이 없기에 과정 자체를 소중히 즐기게 된다는 것입니다. 그렇게 '놀이'가 된다는 점에서 놀이는 미술 작업의 생태와도 매우 유사해 보입니다.

● 김형효, 『데리다의 해체철학』, 민음사, 1993, 147쪽 참조.

사실 많은 미술 학도들이 주제를 찾아서 배회하지요.

무엇을 그려야 할까?

그러나 무엇을 얻을까를 기웃거리기보다 나는 지금 어디에 처해 있고 어떤 관심을 어떻게 일궈야 하는 사람인가를 돌아보아야 하는 것은 아닐까요? 내가 처한 입장과 위상부터 더듬어나가기 시작하는, 내가 처한 장에서 비약하지 않는 몸으로 열려 있어야 되지 않을까요?

다시 얘기해본다면, 앞서는 의도와 뜻의 성취에 지나치게 사로잡힌 미술 작업이란 작업 자체로나 관객에게나 파쇼적이지 않을까요? 미술 작업은 물론 결과적으로 카리스마 같은 것이 필요한 것은 사실이지요.(작품이 관객과의 관계에서 발생하는 공격적 카리스마로 상대를 제압하기 위해 설정하는 효과나 장치와는 다르겠지만요.) 그러나 카를라 고틀리프Carla Gottlieb는 자신의 전작 단행본 『비욘드 모던아트Beyond Modern Art』에서, 카리스마는 추종자를 만들지만 이웃을 만들진 못한다고 경고하지요.•
극단적인 개념미술 작업을 두고 한 말이지만, 미술 작업의 매력이 갖는 공격성/폭력성이란 역시 관객을 제압하려는 데서 나오는 성질이 아니라, 상대가 매료되고 끌림을 느낄 때 만들어진(반응하는) 감정일 테니까요. 마치 공포(감)란 공포의 대상물에게 존재하는 것이 아니라 느끼는 사람의 몫이듯이.

• Carla Gottlieb, *Beyond Modern Art*, E.R. Dutton & co., 1976, p.117.

4강

약도 되고
독도 된다

내부를 간섭하는 외부,
에르곤/파레르곤

이를테면,

'누군들 밥 안 먹고 똥 안 싸는 놈 있어?'

작가들을 앞에 두고는,

'뜨고 싶지 않은 놈 있으면 나와봐!'

'너도 남자니까 그걸 밝히지 않겠나? 남자는 다 그런 거지, 뭐!'

'돈과 출세 싫어하는 놈 있으면 나와보라고 해'

이런 말들을 종종 듣지요? 마치 우리들 속내를 까발린다는 투의 어조입니다. 이런 소릴 들을 때 찔끔하나요? 그렇다면 바로 그런 마음을 노리고 이런 말이 행세를 하게 되죠. 물론, 욕구나 본능 같은 데 '솔직'하지 못하다는, 평소 그러지 않은 척 내숭을 떠는 우리의 두 얼굴을 나무라고 싶은 거겠지요. 그러나 좋아하는 마음과 그것을 바라고 노리는 의도가 과연 같은 양태의 차원일까요? 물론 겉으로는 다 같이, 보이지 않는다는 측면을 노리고 하는 말이겠지만요.

게다가 남이 요구한다고 해서 솔직해질 수 있는 걸까요? 솔직함을 일방적으로 요구하는 것은 도리어 상대를 죄의식으로 몰아가려는 자만감을 드러내는 횡포가 되는 것 아닐까요? 그런데, 어째서 상대가 솔직하지 못하다는 것을 알았죠? 오히려 상대가 보여주는 바를 그대로 받아들이는 것이 솔직함이 아닐까요? 물론 솔직, 순수, 진정 따위의 말들이 (흔하게) 사용되는 사회 자체가 이미 그렇지 못하다는 사회적 정황의 징후나 반영이지만요.

누군가 나에 대한 '사실'을 말하고자 할 때 두렵죠? (어느덧) 사실을 사실대로 말하는 것이 용기가 되어버린 세상이지만, 듣는 사람에게는 상처로 작용할 수도 있지요. 왜 사실을 말하고 듣는 것이 어려울까요? 그렇지요. 우리는 남과 관련된 사실은 잘 보고 있다고 생각하거나 잘 알고 있는 데 반해 자신과 관련된 사실은 잘 모르고 있기 때문에 충격적이겠지요. 문제는 남이 알고 있는 내 사실과 내가 알고 있는 나의 사실이 (상당히) 다르다는 것이겠죠.

그러나 앞의 언사들은 과연 우리가 잘 몰랐고, 그동안 가려져 있던 사실들을 일깨워주려는 데 그 의미가 있었을까요?

마치 서로 모르고 있었던 것 같은 사실을 굳이 들추어내어, 모두 동일화될 수밖에 없는 원론 속으로 한데 몰아넣어보려는 의식은 (특히 남자들의) 한 집단의 결속력을 높여 요긴히 쓰일 수도 있겠지요.

우리의 삶은 이렇게 서로를 동일시하는 습속에 편승되거나, 차마 그것을 허락할 수 없다면 갈등이 불거지거나 이질감으로 나타나겠지요. 누구도 부정하기 어려운 어떤 경향성을 진실이라는 최소 공약을 명분으로 내세워, '남'이라는 단독성을 '우리'로 동일시하고 일반화하려는 '심보'는 남도 내 수준으로 끌어내려야 속이 편한 데 기인한 것이겠죠.

나와 다를 수 있는 '**남다름의 소수성**'을 인정하기보다 전체화로 몰아넣으려 하는 속성이 과연 진실을 드러낸다는 의미(와 통하는 것)일까요? 전체주의적 동일화의 관념이야말로 남은 물론이고 우리 자신도 숨통을 조이는, 얼마나 욕된 횡포와 저주인지 아시겠지요? '**소수자'를 '예외자'로만 내모는**, 이런 일반성의 원칙이라는 포박으로 (모두) 한데 묶어 동일성의 등가라는 인증으로 위안 삼으려는 마음씀이 바로 철학과 예술을 죽이고 있겠지요?

작가로서 뜨고 싶고, 돈을 벌고 싶은 속내 자체는 누가 나무랄 것도, 감출 것도, 내세울 것도 아니겠지요. 무엇이든 그 자체만을 두고 논하는 것은 의미가 없을 겁니다. 거기엔 (누구냐에 따라) **언제나 변수라는 경우, 항상 때와 장소가 '타자'로 함께 작용하고** 있을 것이니까요. 사랑도 항상 아름답고 좋은 방식으로만 이루어지진 않지요? 어떤 사랑인가에 따라 남에게 축복받을 수도 있고 남을 가슴 아프게 하여 멸시의 대상으로 전락할 수도 있는, 떼려야 뗄 수 없는 타자, 외부와 맺는 관계가 있으니까요. 어디에서 피어나는 것인가, 이것도 장소(몸)와 흐름(관계)의 문제일 테니까요.

'약(파르마콘)'도 마찬가지 아닌가요? 일찍이 플라톤은 좋은 약, 나쁜 약을 구분하였다지요. 그래서 좋은 약만을 약이라 부르기로 했지요. 독약도 쥐약도 약이지만, 우리에게 좋은 양약만을 '약'으로 대접했던 것이지요. 플라톤은 모든 것을 좋은 것/나쁜 것으로 나누어 상대적으로 대비시켰기에 이를 이원론이라고 말하지요? 그래서 좋은 것이라고 생각한 쪽만을 편들고, 반대쪽에 놓인 것은 억압하고 폄하해왔던 것은 잘 알려졌지요? 그러나 현대에 와서야 자크 데리다라는 철학자가 '**본래 같음(좋음)과 다름(나쁨)이 동거하는**' '파르마콘'이라는 말 자체를 원래대로 되

돌려(디컨스트럭션)놓았지요. 약도 좋은 약 나쁜 약으로 나누어지는 각각의 실체로 보지 않고, 그 의미가 고정적인 것이 아닌, 사용에 따른 가역적 운동에 달린 것으로 보아야 하는 것이었지요. 즉 나는 약도 쓰임새의 문제로, '독도 되고 약도 된다'는 상호 의존적 접속 운동이라는 '사용'의 성질을 갖는 것으로 보고자 합니다. 약/독이 고정된 실체라는 관점을 넘어 결국 누가 어디에/어떻게 쓰느냐에 따라 '사용'이라는 '타자성'(접속)에 의존하는 문제가 된다고 봅니다. 아무리 독극물이 되는 경면주사도 잘만 쓰면, 또 누구에게/어느 병에 쓰느냐에 따라, 결정적인 치료약으로도-된다는 겁니다. 결국 '사용'의 문제로 그때그때 귀결되는 양상이죠. 여기서도 '본질론'(그 자체의 성분/존재)과 '구성론(사용/생성)'이라는 대비를 적용해볼 수 있습니다. 그 자체의 본질보다는 어떻게 작용하도록 (어떤 몸의 조건과 더불어) 구성되는가, 역시 실체의 문제가 아니라 '구성-생성'이라는 문제가 되는 겁니다.(7강 참조) 아무리 그 자체로 진리인 것 같아도, 그것이 실제 사용의 단계에서는 변하게 된다는 실로 간단한 이치지요. 어떤 진리든 멈춰진 상태의 것을 말하기 때문에, 운동이 일어나는 '사용의 세계'에서는 진리도 달라지고 맥을 못 추는 꼴이죠. 이것이 바로 생성의 문제입니다. 사랑도 누구랑 나누느냐의 문제로 다르게 탄생하듯. 이런 '생성', 그 '되어감'을 사유하려는 태도가 근대철학과 다른 현대철학의 입장임을 여기서도 알 수 있겠죠?

같은 제품의 물감을 사용해도 그리는 사람에 따라 발색이 다를 수 있는, 쉬운 이치를 누가 이해하지 못하나요? 그러나 변화와 생성이라는 문제를 항상 사유하도록 스스로 일깨우지는 못하는가 봅니다. 왜냐고요? 나의 오래된 감각과 통념은 고정된 사용의 범주 안에서만 생각하게 만드는 타성과 무엇보다 매번 사용을 지배하는 나의 이해관계 때문일 겁

니다. 이렇게 '닫힌 사용'을 통해서는 뒤늦게 나타날 수 있는 '다른' 경험을 만나기 어렵게 되어갈 테죠. 그래서 '내 통념과 싸움의 뒤끝이 만들어내는 나-되기여야 한다'는 것을 새삼 일깨워주려는 것이 바로 현대철학의 성향임을 다시 느끼게 되지요.

약과 독 사이

be yourself!

1990년대 후반 어떤 의상 광고의 카피로 사용된 말입니다. '너 자신이 되라'고 격려하는 것 같으면서도 막상 다음에 이어지는 상표(U2)와 같은 음사를 통해서, (개성 있는) 너 자신이 되려면 '너 또한' 이 상표를 입어야 한다는, 동일화의 가치를 암암리에/노골적으로 무/의식에 억압/유혹하고 있었지요.

약/독이라는 **양가성의 동시적 공존.** 이를테면, 위하는 것인지 해하는 것인지 고정된 구분이 무색할 뿐만 아니라, 언제든지 그 의미와 가치/효과가 뒤집기를 거듭하는 현실은, 지금까지 우리가 알고 있었던 명사적 단일 의미로 안심하고 이해할 수 없는, 긍정적이고 동시에 부정적인 면을 일깨워줍니다.

돌아보면, 극단적인 소비문화가 창궐하고 있지요. 후기자본주의 문화적 특성으로, 모든 것이 소비 형태로만 내몰리고 소비로 판가름이 나고 있지요. 비근하게는 소비자'와' 생산자가 따로 없는 시대에 살고 있는 셈이기도 합니다. 나아가서 가해자'와' 피해자가 구분되지 않는 윤리적 혼란 또한 이 시대의 특징이기도 합니다. 보복운전이라는 것도 대체로 가해자와 피해자가 구분되기 어렵게 보복이 보복을 재/생산하는 보복의 연쇄일 뿐이지요. 더 이상 보복이 불가능해지는 지점에서 피해자로 마

무리되는 경우가 흔합니다. 아파트 전매가 유행이던 시절, 전매에 전매를 수없이 거듭하는 연쇄 속에서 소위 '막차'를 타게 되는 사람만이 '피해자'로 탄생되듯, 그렇게 결판이 나죠. 마지막 사람은 말할 겁니다. 자신만이 '재수'가 없었다고!

피해자와 가해자의 구분도 어렵지만 이제 구분이 더 이상 의미가 없어지는, 피해자이면서 가해자/가해자이면서 피해자가 되는, 그런 불길함이 되짚기를 반복하는 상호 인과적 핍박의 시대이기도 하지요.

접속사들의 경계와 매듭 역할이 무색하도록, 집단적 이해 구조가 얽히고설켜 정치 외교적으로나 경제적으로도 우군'과' 적군의 범주가 모호해집니다. 저질문화'와' 고급문화, 진정한 예술과 사이비 예술의 구별이 불가능하게 혼재/내통하고 있어요. 어떤 측면에서는 이런 (기존의) 범주 와해가 바람직하게 작동하기도 하는 것이 금세기이죠. 바람직한 것'과' 바람직하지 못한 범주도 와해되고 있듯이……. 약도 되고 독도 되듯이……. 문제는 범주의 와해가 아니라, 언제/어떻게 약이 되었다가 독이 되었다가 하는, 매개에 개입하거나 놀아나게 되는 경우의 수일 겁니다.

키치문화의 양산 때문에 우리의 키치적 감성이 만연되는 듯하지만, 사실은 키치적 감성이 바로 이 시대의 키치적 문화를 '선행하며' 도리어 생산한다는 사실입니다. 귀신은 귀신을 믿는, 제압당하고 경배하는 마음이 만드는 것이듯, 그렇게 상호 의존적으로 '컬트'와 '오타쿠'가 만들어지는 거죠. 무엇이든지 허용되는 시대적 잠언, '애니싱 고스!' 이현령비현령耳懸鈴鼻懸鈴, 약도 되고 독도 된다는 고전적 잠언의 현대판 버전인, 이런 (아슬아슬한) 슬로건이 바람직할 수도 있는 양가성으로 작동하는 거라면, 이제 어떤 면에서도 고정된 인과론의 방향틀이 깨어지며 얼마든지 인/과의 자리바꿈이 일어나는 것 또한 현실입니다.

'이반'으로서의 나 되기

'운동=건강'이라는 통념?

가령, 내가 칠십 줄을 턱걸이하는 나이에도 하는 운동이 있다는 걸 알면 으레 건강을 위해서라고 대부분 이해/오해하는데, 실은 다른 꿍꿍이가 있어요. 건강보단 사실 몸의 셰이프를 신경 쓰기 때문인데요.(ㅋㅋ) 이게 다 '일반성'이라는 통념에 소심하게 저항하는 '허영심'의 발로라고 봐요. 왜, 허영심이란 말이 부정적으로 들리나요? 나는 '허영심'이야말로 (흔히 누구나 못난 짓으로 보거나 기피하기에 아무나 가지게 되지 않는) 소수자들만이 누리는 층위의 것이라고 자부합니다. 허영심이란 쓸모라는 현실감과는 대척점에 놓이는 무모한 마음씀이기에 누구나 피하고 싶은 일종의 '싸이코-징후'이길 감수해야 하니까요.

옷도 꼭 나이에 맞게 입어야 하나요? 예를 들어 나이답다는 것은 무슨 말일까요? '답다'는 말은 설정되어 있는 '일반'적 규범의 재현에 몸을 맡기는 꼴이 아닌가요? 늙은 나이의 일반적인 몸매를 익히들 알고 있듯이, 항상 늙은 사람의 몸(감각)은 으레 그럴 것이라는 당연시하는 관념은 사실 횡포에 가까운 타성적 관념 아닌가요? 늙은이에게는 궁벽진(새로운) 기대나 호기로움이 왜 '예외'가 되어야 하나요? 보세요. 근래 '거리의 철학자', '시대의 어른'으로 불리는 채현국 선생이 바로 오늘의 늙은이로서 젊은이들의 지지와 추앙을 한 몸에 받는 이 땅의 극'소수자'가 아닌가요? 맨발에다가 듬성듬성 이가 빠진 잇몸을 드러내고 다니기에 거침없는 채 선생의 기개가 얼마나 대단하고 귀엽습니까? 재산을 사회에 다 환원(저항)하고 신용불량자-되기도 불사하였지만 자신만만한 은둔자인 욕쟁이 늙은이. 어느 기자의 집요한 추적 끝에 지금은 세상에 알려졌지만, 그는 진정 이 시대에 현존이 '불가능한' 지사의 면모를 보이

지 않나요? 빠진 이를 보다 못해 치과로 데려가려는 친구들에게 손사래 치며 고합니다. "야! 이 새끼야! 이빨을 고쳐 멀쩡해지면 너무 잘 처먹어서 오래 살게 돼!"

그가 인터뷰한 『한겨레신문』 기사를 처음 읽게 되었을 때, 충격이었지요. 채현국 선생이 그런 남다른 삶을 살아가는 데는, 우리의 통념을 깨부수는 전복적 위력이 나올 만한 그다운 **저항의 사유**가 있었더군요. 왜 이런 이빨 빠진 늙은이 이야기를 읽는데, '죽이게' 섹시한 여성을 만났을 때처럼 가슴이 뛰었을까요? 니체가 말하는 '위버멘쉬(초인/괴물)'를 만나는 듯했나 봅니다.

지식을 가지면 '잘못된 옳은 소리'를 하기가 쉽다. 사람들은 '잘못 알고 있는 것'만 고정관념이라고 생각하는데 **확실하게 아는 것'도 고정관념이다.** 세상에 '정답'이란 건 없다. 한 가지 문제에는 무수한 '해답'이 있을 뿐, 평생 그 해답을 찾기도 힘든데, 나만 옳고 나머지는 다 틀린 '정답'이라니……. 이건 군사독재가 만든 악습이다. 박정희 이전엔 '정답'이란 말을 안 썼다. 모든 '옳다'는 소리에는 반드시 잘못이 있다. (중략) 햇빛이 있으면 그늘이 있듯이, **옳은 소리에는 반드시 오류가 있는 법이다.** •

자기를 '낭비'할 줄 아는 절세의 인물들을 가끔 보게 됩니다만, 자신을 마땅히 소중하고 멋지게 '사용'하는 희대의 미인을 다른 버전으로 만나본 듯합니다. 어느 젊은이가 이 이빨 빠진 늙은이보다 더 싱싱해 보일 수 있을까요? 내가 보기엔 이만한 호기감을 촉발하는 젊은이들도 그렇게 흔하진 않은 것 같던데요. 근래에는 중식이(밴드)가 내게 그런 열광과 매혹됨을 느끼게 해주는 드문 젊은 예술인이었지요.

● 이진순, 「이진순의 열림-"노인들이 저 모양이란 걸 잘 봐두어라"」, 『한겨레』, 2014년 1월 3일자, 강조는 필자.

언제나 이런 **통념과의 불화**가 우리를 자극하는 거죠. 작가라면, 아니 예술적 사유가 따로 궁리되어야 하는 것이 아닌 면이 있다면, 몸맵시부터라도 '일반성'의 기준에 저항하는 '허영심'을 발동할 수 있다고 봅니다. 언젠가 유시민 작가가 의원이던 당시 국회에 등단할 때 입고 나타난 흰색 슈트를 두고 국회의원답지 못한 차림새라고 말들이 있었지요. 왜 한결같이 (누구나) 우중충한 의상을 걸쳐야 품위가 솟나요? 실은 단순해 보이지만, 바로 그때까지 아무도 입지 못했던 흰색 슈트를 입는 감성이 유시민을 역시 정치인 유시민-되게 하는, 정치적 감성이 남다른 그만의 '허영심'이었다고 보는 거죠. 실은 이런 '허영심'이야말로 누구에게나 요청되는 것이어야 한다고 봅니다. 각별히 통념과 일반성에 저항하는 마음씀 자체가 생활 안에서 배려되기 어려운 허영일 수밖에 없기 때문이죠. 우리 현실이 굳이 요구하지도, 필요로 하지 않음에도 불구하고 헌신을 불사하는 마음이 허영이라는 개념의 범주에 들어가야 하지 않을까요? 마치 예술이 그러하듯.

노년에 일체의 식사 대신 항상 막걸리만 마시며 지낸 화가 장욱진 선생이 언젠가 건강을 걱정하는 후배들에게 이르던 말이 있어요. **부여받은 몸은 완전히 '소모'하고 반납해야 한다**는 취지의 발언. 그것은 아무나 넘보기 어려운, 역시 장욱진 선생만이 도달한 경지의 '허영심'이 아니었을까요?

자신이 생각하는 '허영'의 범주 안에 드는 것들이 뭐가 있을까를 서로 말해보세요. 금방 상대의 가치관과 감성의 계조가 드러날 겁니다.

이렇게 말하면 이상할까요? '허영심'이 장려되기는커녕 억압/외면 받는 바로 오늘의 우리 사회는 너무나 영악한 '성과사회'(재독 철학자 한병철의 말)가 아닌가 합니다. 늙은이지만 늙은이의 '일반성'에 몸을 방치하고

싶지 않은 이 몸쓤도 허영심이겠지요. 디자이너들도 우리의 허영심에 한몫 거드는 거죠. 이런 태도부터 나의 작업과 뗄 수 없는, 내가 지향하는 많은 것들이 허영이기도 한 거죠. 세상이 구체적으로 응답해주지 않아도 작업에 목을 매고 있는 무수한 어려운 작가들도 한 '허영' 하는 겁니다. 이런 의미에서 자기 현실은 물론 사회적 통념의 현실적 기준에 저항하려는 모든 몸/마음가짐을 일러 **허영이라는 '이반성'의 실천**이라고 불러봅니다.

'이반'이란 말 알지요? 내가 아끼는 말 중 하난데요. 왜냐고요? 나는 어렸을 때부터 '일반'이란 말을 참기 어려워했어요. 우리 때는 고교 시절 교과서가 일반사회, 일반윤리, 일반수학이라고 되어 있었지요. 모든 학문이 일반성을 궁구한다고 하죠. 왜 모두가 일반성에 묶이고 일반성에 놀아나야 (학문이 되고 사람이 된다고) 하는지 견디기 어려웠지요. 아무리 교과목이어도 이제 '일반론'을 가르치려 드는 교육 이념이란 참기 어려울 정도로 낙후된 거죠. 소위 구상회화를 두고 회화의 일반성으로 논하던 시절도 있었지만요. 얼마나 우습습니까. 그러나 우리 주변에서는 아직도 '일반성'에서 벗어난다면 그야말로 **'괴물'**이 되기 쉽죠. 우리 사회가 종전까지 소수자들을 예외자 취급을 했었지요. 이성만이 중심이 되던 서구 전/근대사회에서 이성의 범주에 들지 않는 소수를 '광기'로 몰아 배제했던 기준이 바로 일반성에 미달되거나 추락된 모습으로, 즉 '괴물'로 본다는 점에서 요즘도 마찬가지인 것 같아요. 언제부턴가 성-소수자들을 부르는데 '이반'이란 말을 쓴다는 것을 알았을 때 넘 반가웠어요. 암튼, 난 '이반'이란 말이 통용되는 세상이 있다는 사실이 반가웠습니다. 일반성에 다 몰아넣을 수 없어 탄생한 이반이란 말. '퀴어'의 번역어로 통용되기도 하는 이반. 제목을 '이반의 생물학'이라 붙인

내 작업이 있어요. 동/식물이라는 범주가 무너지는 세계에 대한 사심의 표현입니다. 참, 그러고 보니 얼마 전 TV에서 보았는데 드디어 종전의 우리가 의식하지 못했던, 식물의 생태에서 보게 되는 동물적 속성을 취재-소개하면서 '녹색동물'이라는 새 용어를 창발한 다큐멘터리 하나가 개척되었더군요. 반갑게 보았지요. 아, 샛길로 빠졌네요. 아니, 샛길만은 아니네요. 늙은이들의 일반적 몸매를 못 견디는 **이반의 늙은이-되기!**

이반성의 허영

늙은이가 웃겨요? 이 나이가 돼도 '옷티'가 좀 나게 입어야 옷 대접을 한다고 생각해서지요. 물신숭배? 사람 대접만이 소중한가요? 아니, 우리가 다 '물物'이 아닙니까?

다니다보면 너무나 옷 입기에 성의가 없어 보이는 이들과 만나기도 하는데, 이건 남루한 멋도 아니고…… 마치 우리 눈길이 도심 아파트 동네나 빌딩가의 졸속한 조형물들을 피해갈 수 없는 경우처럼 사람을 난감하게 만든다면 심한 말인가요? 자기 멋을 추구하는 데 꼭 돈을 들여야하고 좋은 옷을 입어야 하는 것은 아니겠지요. 의외로 옷 입기가 각자를 구성하는 무/의식적 성향을 드러내기도 하지 않나요? 따라서 우리가 갖춰 입는 의상이 어떠하든 하나의 정치적 소통 양식이요 대화 형식의하나라고 생각합니다. 우리는 상대와 언어로만 만나는 것은 아니지요?몸과 몸이 동시에 만나지 않나요? 벌거벗고 만나는 것이 아니라면 우리네 만남 자체가 어쨌든 패션과 패션, 외양과 외양의 만남이기도 하다고봅니다. 그래서 우리는 누군가를 만나러 갈 때 나름의 매무새에 사심을쓰게/안 쓰게 되는 것이겠지요. 어떤 매무새를 하든 매무새는 서로의감성적 성향과 취향을 드러내는 일차 교감의 매개체가 아닌가 합니다.

(이를테면 만남을 촉진하는 현대판 페로몬은 후각에서 시각으로 바뀐 것이니까요.) 그러나 외모의 일반성에만 함몰하게 되는 청소년들의 집단 감성은 진학 위주에 발목 잡힌 우리 교육 현실의 책임이라고 봅니다. 청/소년기 십 수년을 견뎌야 하는 학교에서 마음을 가꾸라는 이야기들은 종종 들어보았지만 몸 가꾸기를 각별히 양성하는 경우는 좀처럼 만나보기 어려웠죠. 이번 기회에 초등학교 시절부터 '패션과 화장'을 교과목에 넣으면 어떨까요? 그렇지 않아도 초등학생들부터 매무새와 화장에 관심이 지대한 것이 현실이지요? 외모에 대한 관심은 곧 성적 에너지의 태동과 긴밀한 것이죠. 따라서 소위 성교육을 물리적으로만 어색하게/생뚱맞게 실시하는 것보다, 겉모습─패션을 통틀어 '문화와 몸'이라는 과목으로 묶어 교육해야 할 겁니다. 내면 교육이라는 환상의 대가는 외모라는 문제에 달린 걸 수도 있습니다. 몸은 우리 감성의 응집체이기도 하니, 마땅히 '패션(외모)과 몸(성)'을 한 교과목으로 개발하여야 하지 않을까요? 나아가서 체육도 '몸' 교과로 한데 엮는다면, 이 발상은 얼마나 문화적/현대적입니까? 싱싱하고 건강해 보이지 않나요? 그렇지 않아도 신발─의류─섬유산업에 일가를 이루었던 한국이라면 몸─패션 감성을 제대로 키워, 마침 '창조경제'를 입만 부르트도록 외치고 있는 판에, 진짜 부가가치도 크게 창출할 것 같은데요? 이런 판국에 어리석고 쪼잔하게 국사 교과서를 모노폴리로 독점하여본들 그 업보가 바뀔까요? 교육부/중등교과편찬위원회는 각성하고 새 교과목이나 개발하고 편찬하라! 특히 이 땅의 남성들에게 소년기부터 꼭 가르쳐야 할 절실한 교과목 개발에 전력을 기울이라. '여/성 문화' 교과, '몸씀(춤/체육/성)' 교과, '몸과 패션' 교과, (가사와 분리된) '요리 문화' 교과, '더불어 사는 삶'이라는 교과, '자기 창조' 교과 등. 한참 뒤졌지만 이제라도 시대를 이끌 만한 새 교과목 개발

에나 헌신하라!

진보적인 과학철학자 파울 파이어아벤트가 중등 교과목에 심지어 '마술'을 넣는 것은 화학, 물리, 생물 같은 과목처럼 자연스럽다고 주장한 바 있어요. 이런 판국에, '성과 패션', '여/성 문화', '자기 창조', '소수자(젠더/인종/종교) 문화' 같은 교과목은 중등 교과과정에 절실하지 않나요? 나의 중고교 시절만 해도 학교에서 만화를 본다는 것은 학생으로서는 지금의 포르노 보기 정도로 금기였다는 사실을, 알고 있나요?

이제는 돈이 없어서 옷을 못 입는다는 말이 무색하도록 너무나 싸지만 꽤나 좋은 옷들이 넘쳐나죠. 목축 자원과 석유 자원을 시도때도없이 남용하는 초/잉여경제에서, 세일에 세일을 거듭하는 패션/의류 시장에서 돈을 최소한으로 들이고도 '멋'을 내는 일은 자본주의에 저항하는 나름의 미시정치적 포즈의 하나라고 생각합니다. 여러분도 잘 알다시피 너무나 많은 거품이 끼어 있는 공산품 중 하나가 옷/값이 아닌가요? 세일의 연쇄 속에 단계별로 달라붙는 경제 계급들의 순위. 말하자면, 옷을 어디서 사 입는가에 따라 오늘 우리 자본주의사회의 층간 계급이 드러나는 것으로 보일 정도지요.

여러분은 어디서 옷을 사 입나요? 설마, 명품관? 백화점? 난 백화점도 엄두를 못 내지요. 참고로 말하면, 나는 백화점 소비자 가격 50~60만 원짜리 재킷을 4~5만 원에 사 입고 있어요. 만 원밖에 안 주고 산 재킷도 즐겨 입고 있지만 남들이 보기엔 폼 난다지요. 이것이 내 능력이고, 한계이고, 내 처지입니다. 바로 자발적 선택과는 가장 먼 판국에 비자발성이라는 한계를 나름의 허영으로 누리려 할 뿐이지요. 패션 취향의 비자발성에 대해서는 조금 전에 아내와 겪었던 유럽 아울렛 막판 세일(한

국 아울렛 세일은 나에겐 세일이 아니에요) 이야기로도 했었지요. 그 상관성을 더 생각해보자는 거지요.

나를 위한 건강도 좋지만 남과 나누게 되는 감성을 위한 건강도 서로 존중해야 결국 나도 폼이 나지 않겠는가 하는 허영심 말이죠. 남을 만나고 바라보는 즐거움이 나 자신의 것이니까요. 이는 작가/관객이 자신의 관객/작가를 상상하고 그리는 경우와도 닮지 않았나요? 왜, 작품/관객만이 관객/작품을 흠모해야 하나요? 나의 폼과 허영을 꾸리는 것은 곧 타자성을 발견하게 되는 태도이기도 한 거죠. 결국 이 얼굴은 거의 타고난 셈이어서 결례를 무릅쓸 수밖에 없다 하더라도 패션까지 남에게 비호감을 조장하는 감각이어서야 되겠는가 하는 소심한 허영심 말입니다. 이런 (이타적/이기적) 폼을 고려하는 태도조차/또한 우리 사회를 건강하게 하는 힘이 아닐지?

나는 내면의 아름다움이 어쩌고 하는 언사를 인정하지 않아요. 상대의 내면이란 것을 어떻게 인지하였을까요? 나에게 인지되는 모든 것은 곧 표면뿐인 것 아닌가요? 혹시 상대의 내면 같은 것을 느꼈다면, 겉으로 드러난 것에 대한 우리의 생각일 테지요. 모든 것, 우리에게 인지되는 모든 것은 표면일 뿐이다! 이런 생각이야말로 현대적인 감성이 촉발되기 시작하는 지점입니다. 그래서 이상과 같은 '허영'이야말로 작가/관객으로서 나의 소심한 사회적 저항의식 중 하나라고 보죠. 우리의 내면을 중시한다는 것이 우습게도 사회적 통념이니까요.

작가/관객-되기의 길이란 오브제만을 만드는/바라보는 것만은 아닐 테니까요.

위에서 '나를 만드는 것은 내 바깥일 뿐'이라고 슬쩍 언급했지요. 창작자에게조차 오롯이 내 것이라는, 나만의 고유성이란 것이 가능할 수

있는가? 나아가서, 나라는 존재는 어떻게 나만으로 규정될 수 있는가? 나 홀로만 할 수 있는/나 홀로만 위할 수 있는 것이 과연 있을까요?

'오리지널', '근거', '원인'들에 관한 발상을 이제는 얼마나 달리 해야 하는 문제인가는 이미 언급했지요. 문제는 내 작업의 근거나 원인들이란 바깥과의 끊임없는 접속에서, 상호 의존적 모습으로 매번 달리 (새롭게) 규정되고 달리 나타나는 것이란 점도 이야기했어요. 그렇다면 내 바깥 조건과의 끊임없는 교섭과 접속이 빚는, 보다 **뒤늦게 구성되는-존재**로서 (내 작업과 마찬가지로) 내 정체성이란 것도 그렇게 엮일 겁니다.

따라서 이제는 '나는 누구인가?'를 묻지 말고 **나의 구성/되어감**을 돌아보아야 할 것입니다.

나는 감각한다, 따라서 나는 존재한다

불가佛家에서는 '육근六根'이라고 해서 감각하는 여섯 가지 뿌리, 즉 눈/귀/코/혀/몸/뜻意을 우리 몸의 근본 바탕이라 말합니다. 감각하는 여섯 가지를 통해 바깥의 감각 대상(육경六境, 환경, 세상)에 반응하는 것으로 나는 살아갈 뿐이란 말이겠지요. 따라서 여섯 가지 감각(기관)이 그때그때 어떻게 반응하느냐에 따라 나라는 존재가 작동하고 지속하기에, 사실 '불변하는 나'라는 고정된 모습은 불가능한 셈입니다. 이것을 두고 무아無我/무상無相이라고 하지요. 나라는 존재는 이렇게 '여섯 가지의 근본(감각 바탕)'이 얽혀서 작용하는 모습으로 순간순간 유지되고 있는 것이겠지요.

여기에서 흥미로운 사실 하나를 볼 수 있어요. 불가에서 말하는 감각
의 여섯 가지 뿌리에 '생각(뜻, 의식)'이 포함된다는 점입니다. 우리가 (자
신을) 아는 '생각'이라는 의식적 활동도 감각하는 하나의 기관처럼 취급
하고 있다는 점이지요. 우리의 생물학적 상식으로는 몸의 다섯 가지 감
각기관과 '생각'이란 엄연히 다른 정신적 체계로 보고 있지 않은가요? 그
러나/그렇다면, 내가 생각함으로써 존재하는 것이 아니라, **감각하기에
존재한다**는 말로 바뀌어야 하는 것이 아닐지요?

마침, 현대 인지생물학의 성과는 놀랍게도 우리가 가진 지금까지의
상식을 뒤흔들고 있어요.

> 데카르트 이후에도 과학자들과 철학자들은 정신을 무형의 것으로 생
> 각하며, 생각하는 것이 실체와 어떻게 관계를 맺고 있는지 상상조차 하
> 지 못했다.[•]

'산티아고 인지론'이라 알려진 인지과학 움직임은 움베르토 마투라나
와 바렐라에 의해, '인지를 생명의 과정과 동일시'하면서 '생명 과정 자
체'임을 알아냈지요.

> **정신 활동은 모든 층위의 생명체에서 물질에 내재되어 있다. 인지의 개
> 념, 확대 해석하면 정신이라는 개념이 혁명적으로 확대된 셈이다. 이런
> 새로운 관점에서 볼 때 인지에는 생명의 전 과정이 포함된다. 지각, 감
> 정, 행동 등 모든 것이 포함된다.[••]**

지금까지, 내가 (먼저) 있기 때문에 무엇을 행한다고 '생각하는' 것이

● 프리초프 카프라, 『히든커넥션』(강주헌 옮김), 휘슬러, 2003, 57쪽.
●● 같은 책, 59쪽.

당연한 상식과 진실처럼 보였지만, 이제는 **감각과 인지 행동을 통해서 내가 구성되는 존재**라고 뒤집어볼 필요가 있음을 깨달은 것이지요. 재미있는 것은 나를 나로 인지하는 '생각'이 나와 독립된 '개체'로 작용한다는 것(데카르트의 철학)과, 생각함(인식)도 감각 중 하나로 '감지한다'는 차원과의 거리입니다. 생각(의식과 같은 마음)도 감각의 층위에서 (같이) 작동한다는 주장은 나의 여섯 감각의 인지 차원이란 내 바깥 없이는 나를 느낄 수 없다는 지점으로 돌아오는 것이죠. 따라서 나를 느낀다는 것은 내 바깥을 느끼는 것과 뗄 수 없기에, 나라는 존재는 (독립된) '생각'으로 먼저 설정될 수는 없다 할 것입니다. 다시 말해, 내 (바깥과 더불어) 바깥에 대한 지각 없이는 내가 자신을 의식할 수 없다는 말이죠. 그러니까 '나'에 대한 지각조차 내 바깥과 더불어 일어나는 인지 행위라는 사실입니다. 말하자면 '생각'이란 내 감각과 독립된 것이 아니란 사실이지요. (사실 내 시각과 같은 감각들 자체로는 '나'를 지각할 수는 없지요. 내 어떤 감각도 내 안을 응시하는 것은 아니니까요. 내 감각은 바깥만을 향해 열려 있기 때문입니다. 지금 내가 보고 있는 글 쓰는 손도 내 바깥을 구성하는 요소나 조건으로 보이고 있을 뿐입니다. 이때 거울을 통해 자신이 구성되는 자아 의식을 갖는 단계를 라캉은 '거울 단계'라고 했죠.) 거듭 말하지만 '나'란 존재도 내 '생각'도 내 밖과 분리된 '개체'로 존재하는 것이 아니라고, 인지과학에서도 누누이 밝히고 있다는 사실입니다.

행위(술어)와 분리되지 않는 행위 주체(주어)

지금 나는 이미 과거의 시간(기억)이 누적된 현재뿐인 존재 아닌가요? 물론 현재는 과거의 시간이 덧씌워지고 농축되어 지속하는 시간으로 과거와 분리될 수 없지만, 나의 시간은 나의 행위로써 그때그때 오로지 현

재로 나를 이끌고 있지 않은가 말이죠. 그렇다면 나는 항상 과거와 현재가 만나는 곳에서부터 움직이는 존재란 사실이지요. 따라서 엄밀한 의미에서 우리에게 과거란 없지요. 오로지 현재에 개입하고 작용하는 응축된 기억만이 있을 뿐입니다.

지금까지의 이야기를 인정한다면, 내가 '길을 간다'고 했을 때, 내가 '있고' 나서 길을 떠나는 것이 아니라, 길을 가기 시작함으로써 (지금) **길 가는 나로 구성된 나**를 말할 수 있을 뿐이란 사실입니다. '내가 길을 간다'가 아니라, '길을 가는 내가' 되는 것이지요. 따라서 내가 길을 간다는 서술은 동어반복이며 모순이라는 것이 니체나 들뢰즈의 생각이지만 앞서 보았듯이 이미 '중론'을 쓴 용수보살이 해석한 '연기법'과도 상통하지요.(2강 중 '새롭게 창조되는 선구자들의 시간' 참조.) 나는 '길을 가는 나'인데, 왜 또 내가 길을 가는가? 이를테면, '천둥 친다'라는 문장처럼 동어반복적이란 말입니다. 갑자기 하늘에서 일어나는 것이 천둥인데, 왜 또 천둥이 치고 있다는 것인가? 이렇게 주어와 술어로 생각을 짜 맞추는 의식은 우리가 항상 주어(주체)가 있고 나서 서술어(행위)가 당연히 따라붙는다고 생각하는 언어 표현 습관 때문인 것 같다고 보는 것입니다. 말하자면 **주체는 항상 그 행위와 분리된 존재로 생각하고 있었다는 점을 지적하는** 것이지요. 이런 비판은 행위와 행위자를 구분할 수 없다는 니체의 주장에서부터 비롯한 것이지만요.[●] 이것은 이미 우리가 앞에서 한참 따져보았던, 이데아 사상이 이끌고 있었던 그늘의 지배를 벗어나지 못하는 사유법이라 할 수 있어요. 주체(생각)는 항상 행위(감각)에 앞서 선행하는 독립된 존재로 사유되는 이데아적 관념에 기인하는 의식의 습속과 그 변주로 나타나는 것이라고 봐야지요.

일찍이 '방법적 회의'라는, 당시 근대적 사유로 주목받았던 데카르

● 고병권, 『니체, 천개의 눈, 천개의 길』, 소명출판, 2001, 80쪽, 104쪽 참조.

4강
약도 되고
독도 된다

트 철학에서 나타나는 바, 생각하는 주체가 먼저 독립적으로 설정된 뒤 '**나는**, 생각한다'라는 태도의 문제에 연원하는 것이기도 합니다. 이때 데 카르트가 자신의 생각하는 '정신'을 자신의 '존재'와는 별개의 개체로 생각했던 점을, 일찍이 니체의 철학에서부터 지금의 과학에 이르기까지 비판하고 있는 것이지요. 말하자면, '주체'와 '생각하기'가 분리되어 있다 는 사유방식이 우리의 통념이기도 하지만 곳곳에서 저항에 부딪히고 있 어요. 이것은 또한 작가의 작업 의도(주체)와 표현(생각)의 관계로 대치되 는 문제이기도 합니다.

우리가 사용하는 주어/주체 개념으로서의 '나'라는 존재가 결코 감각 하는 몸과 독립된 것이 아니었다면, 나아가서 걷는 나와 걷는 내 행위가 구분되는 것은 아닐 것입니다. 따라서 세계 속의 나라는 주체를 형성하 는 것은 나의 의식이 아니라 나의 몸씀이라는 감각 행위가 되겠죠? 그 렇게 길은 가는 '행위' 또한 내가 길을 간다는 '생각'과도 분리될 수 없 는 상호 의존적 사태라는 점도 아울러 생각해두어야 하겠지요. 왜냐하 면 이는 인지생물학에서 이르는 바, 생명의 세계에서는 '생산자(주체)와 생산물(걷기) 사이에 구분이 없다'는 결론과도 상통한다고 보기 때문입 니다. 이 말은 물론 생물학적 생산자와 생산물이 개체로 분리되어 있다 하더라도 그 영향 관계나 상호 의존적 인과관계는, 마치 계란과 닭의 관 계처럼 분리될 수 없는 '연속성'에 있다는 뜻일 것입니다. 왜냐하면, 처 음에는 분리를 체험하지만 이러한 체험은 결국엔 연결됨의 통찰로 바뀌 기 때문입니다. 여기서 우리는 전통적 인식론을 제압하는 존재론의 새 로운 측면을 느껴볼 수도 있지요.

표현과 '의도'

주체와 생각, 주체와 행위란 서로 분리될 수 없는 연속성 위에 있다, 나아가 생각이나 행위가 주체를 이루면서 이끌기까지 한다는 통찰은 우리 작가들의 입장에서도 절실합니다. 작업 의도(주체)와 표현(행위)의 관계로 대치되는 문제이기 때문입니다.

'표현'이라는 것도 이미 앞서 나가는 내 의도에 발맞추어 나의 생각대로 따라오는 것이 전부는 아니지요. 오히려 의도의 자발성과 표현의 비자발성 사이에서, '표현-된 것'이 (표현하고자 했던) 내 표현 의도로 '규정'된다는 관점으로 바뀌어야 합니다.

대개 미술 학도들은 물론이고 심지어 전문 작가들도 당연히 자기가 뭔가를 표현하고 있다, 또는 뭔가를 표현하고자 의도했다고 '당당히' 말합니다. (표현이 그렇게 투명한 체계일까요?)

그러나 앞에서 누누이 말하고자 한 바를 인지하지 못한다면, 우리는 작가란 존재가 (앞서서) 자기표현을 암암리 이끌고 지배하는 것이라고 여기게 됩니다. 이 문제는, 특히 작가들에게는 더욱 심각한 문제를 내포할 수 있어요. 무엇보다도 자기 바깥을 향한 자신의 표현이란 것이 자기만을 의식할 뿐인 부동한 주어(주체)의 동어반복 같은 무기력의 표현은 아닌지를 물어야 하기 때문이지요. 만일 그렇게 자기 의도대로 잘 표현되고 있는 것이 자신에게는 성공적이라 해도, 사실은 당신 자신의 의도에 갇히는 꼴은 아닐까요? 당신이 자유롭게 행한다고 생각하는 표현이야말로 당신을 그렇게밖에 규정할 수 없는 모습으로 제한/반복하는 것이라고 생각되지는 않는가 말이지요. 왜냐하면 표현이든 의도든 자신을 구성하는 바깥과의 접속이 촉발해내는 (비자발적) 감응 없는 자기표현

이란, 바깥과 독립된 생각에 갇힌 자기 반복이기 때문이지요.

작가이기에 앞서 언제나 뛰어난 '독자'였던 보르헤스는 한 강연에서 이렇게도 말합니다.

저는 제 자신을 본질적으로 독자로 생각합니다. 여러분도 감지하듯이 저는 감히 글을 써왔습니다만, 제가 읽었던 것이 제가 썼던 것보다 훨씬 더 중요하다고 생각합니다. 누구든 자신이 좋아하는 것을 읽지만, **누구든 자신이 쓰고자 하는 것이 아니라 자신이 쓸 수 있는 것을 쓰기 때문입니다.**[*]

쓰고자 하는 것과 쓸 수 있는 것. 여기서 '바라는' 것과 '감당할 수 있는' 능력의 차이만을 본다면 좀 단순한 이해가 될 것 같네요. 앞서 이야기 했듯, 표현하려 한 것(쓰고자 하는 것)이 표현된 것(쓸 수 있는 것)이 아니라, 역으로, 쓸 수 있는 것이 쓰려 한 것으로 (규정)된다는 말로도 해석될 수 있어야 합니다. 말하자면 '의도'가 (당연히) 표현을 생산하고 있는 형국이 아니라, 사실은 **표현의 결과가 (역류하듯) 의도를 생산하고 간섭하기도 한다는 전복적 인과론**이 의미 있고 주목해볼 만하다는 말이지요.

여기에다 생물의 세계에서는 생산자와 생산물 사이에 단절이 없다는 인지생물학적 보고와, 주체/주어(나)와 행위/술어(걷기)가 구분되지 않는다는 이야기를 다시 떠올려야 합니다. 나아가서 원인(의도)과 결과(표현)가 구분되기 어렵게 돌아간다는 말에서 우리는 역류하는 인과론의 상호 의존적 모습 또한 드러나고 있음을 보게 되지요. 이를테면 표현이 의도를 간섭하고 흐트러뜨리기도 하면서 추동하기까지 하여 (사후적으로) 새롭게 작가의 의도를 추수하고 창출해내기까지 한다는 점입니다. 그럼

● 보르헤스, 『보르헤스, 문학을 말하다』(박거용 옮김), 르네상스, 2003, 134쪽.

에도, 이런 경우란 어떻게 그렇게 된다는 말인가를 다시 궁금해한다면?

비자발적 의도

우리는 여기서 다시 거미와 앞서 만나본 두 작가들의 경우를 떠올려야 합니다. 거미에게 주어진 우발적인 먹이가 거미의 필연적인 먹이로 재/탄생되고 (먹으려 했던 먹이로/쓰려 했던 글로) 규정되기까지 한다는 것, 선택에 앞서 작동하는 비자발성의 압박을 상기합시다.

그렇다면/그렇다 해도, **표현이 의도를 생산하기까지 한다는 것**은 실제로 인지하기 어려운 작용은 아닐까요? 아니지요. 평소 작업하고 그림을 그려본 사람들이라면 흔히 경험하는 일이지만 절실히 의식하진 않았을지 모르지요.

간단한 말이지만 여기서 '우발성'이라는 간섭/매개 작용의 개입을 주목해야 합니다. 결국 의도에 포획되지 않는 표현이란, 우발적으로 출몰하는 비자발성들이 결과(표현)를 만드는 데 무한히 개입하게 되는 가능성(변수)입니다. 우리가 의식을 하든 못하든 간에……. 다시 말하면, 그림에서 **표현이란 무수한 경우 수의 우발점들을 발생시키는 과정이자 장치**라고까지 말할 수 있지요. 이런 점을 경험하고 깨닫는다면, 우발의 경우 수들을 절실히 긍정하며 그런 중층적 우발점들의 출몰과 어떻게 만나야 할지가 문제일 것입니다. 사실 이런 태도가 소위 '열심히' 그린다는 행위/태도의 의미로 재/환산되는 것이어야겠지요. 왜냐하면 표현의 의도를 넘나드는 (비자발적) 우발점들이란 언제나 표현하고자 하는 의도의 시간과 달리 뒤처지거나 앞서가면서 예측(의도) 가능한 표현을 넘어 달리/새롭게 복합적으로 이끌 수 있다는 사실을 알게 되기 때문이지요. 그러나 고지식하게도/욕심 사납게도 우리는 자신의 의도대로 되지

않는/못하는 표현의 정황을 두고, 결과가 의도에 부합되지 않는다는 점에서 부정적인 편이지 않았나요? 물론 이런 예는 그림 그리기에 매우 서툰 사람들에게 흔히 일어나는 경우겠지만요. 그러나 이와 반대로, 표현의 결과를 의도대로 포획해내야만 만족하는 부류도 많겠지요. 내 경험으로는 이런 부류일수록 자기 그림의 표현 기법을 잘 숙지하고 그리기에 매우 노련한 사람들이었어요. 그럴 것이, 이들은 자신의 표현 의도와 결과가 어떻게 일치되는지/일치시킬지 관련 스킬을 잘 숙지하고 있기 때문입니다. 그러나 표현의 의도와 결과가 일치될수록 그 결과물은 의도에 갇히는 모습으로, 인습적 (자기만족의) 스타일로 나타난다는 사실입니다. 이미 획득된 감성의 성취도를 매번 반복할 뿐이기에 변화란 기대하기 어렵겠지요. 기왕에 성취된 표현적 매너가 의도를 넘어서 흔들린다는 사실을 (마치 실패처럼 여기며) 내켜하지 않는 부류들일수록 그럴 것입니다. 소위 '입시미술'로 일컬어지는 문제점도 이런 맥락에서 지적되었어야 마땅한 것이지요. 실기 대상물을 그려내려는, '의도'에 꼭 부응하는, 표현 의도와 결과물이 일치되는 '반복'을 통한 '예측 가능성의 획득'이 입시미술 학습의 목표였다는 점에서 치명적이기 때문이지요.

내가 알기로는, **새로움이란 자신의 확신을 버릴 때만이 나타나는 것**입니다. 이런 점에서 새로움이란 '예측 불가능성'과 겨루는 불안한 한판 게임에서 나오는 것이고 보면, 그럴 때만이 느낄 수 있는 낯선 감정이겠지요. 그러하기에 새로움이란 항상 두렵고 껄끄러운 변화와 한 몸일 수밖에 없다고 할 때, 선택적 의도/의도적 결과란 언제나 창의적 문맥의 창발과는 매우 멀어 보입니다. **자발적 선택/자발적 표현이란 언제나 자신의 의도 안에 갇힌 형국**이기에 진정 자유로울 수 없기 때문이지요.

이상에서 꼭 주목할 흥미로운 또 하나의 사항은, '비자발성/우발성'이란 (그냥 우연성의 개입이라는 단순한 문제가 아니라) '타자성'이라는 개념으로 확대 번역되어야 한다는 사실입니다. 비자발성/우발성이란 나의 바깥과 상호 인과적 촉발의 계기인 (예측하지 못한) 타자성을 마련해주게 된다는 점에서 그렇지요. 따라서 우발성이란 일방적으로 외부의 힘/내 의도를 벗어난 힘에 의해 결정되는 우연한 것이라기보다는 바깥과의 '구조적 접속'을 통해서 상호 의존적/상호 원인적 변형을 서로가 나누게 하는 계기(힘)란 점입니다. 그것은 나의 (예측 가능한) 의도를 넘어서서 중층적 해석으로 열리게 되는 '타자성'들의 출현을 말합니다. 다시 말하면, 나의 의도(예측)를 능가하고 나의 의도를 이끌고 헤쳐놓는 비자발적 표현이 바로 회화에서 타자성으로 드러난다/작동한다는 것입니다. 내 그림에서의 타자성이란 곧 나의 회화적 갱신이요 새로운 표현이 될 것입니다.

그래도 나의 표현이란 내 바깥과는 별개로 분리된, 주체적으로 의도한 것이어야 하지 않겠는가 하고 (아직도) 고집하는 사람이 있다면? 관점이 사실을 생산한다는 (경이로운) 차원에서, 관점을 바꿔보는 것이 어색하다면 좀더 이야기해보도록 하죠.

이것은 조금 더 복잡한 이야기이기에 약간의 팁을 제공하자면, 다음과 같이 되겠지요.

그럼 (표현의 주체가 된다는) 나의 본성이란 무엇일까요?

5강

·

나는
내
바깥이다

나는 나의 바깥에서
만들어진다

나는 내 환경의 반응체에 불과하다.
나의 발생은, 나와 외부의 교감에 달린 문제이다.
나는 내 외부에 의해 규정된다.

가령 바퀴는 신발과 접속하면 놀이기구가 되지만, 수레와 결합하면 운송수단이 되고, 대포와 결합하면 무기가 된다. 놀이기구와 운송수단, 무기는 전혀 다른 본성을 갖는다. 이 경우 바퀴라는 '다양체'는 접속하는 외부에 따라 전혀 다른 본성을 갖는 것으로 변환된 것이다. (중략) 다양체가 이처럼 차이의 생성을 담고 있는 것은 그것이 **외부에 의해 정의된다는 사실에 기인한다.**

혼란스러운가요? 한 번 잘 생각해봅시다. 나 스스로 행하였기에 나만의 (고유한) 것이라고 할 수 있는 것이 과연 있을까요? 심지어 '내 작품'이라고, '나의 것'이라는 소유격을 붙일 때마다 뭔가 좀 어색하지 않던가요?
바퀴의 고유한 본성은 (어떻게) 가능할까요? 외부와의 접속 양태에 따라 본성이 달라진다면 과연 바퀴의 본성 자체가 무슨 의미가 있을까

● 이진경, 『외부, 사유의 정치학』, 그린비, 2009, 117쪽, 강조는 필자.

요? 본성은 외부와의 (어떤) 접속으로 (어떤) 변환을 가져오는가에 따라 의미가 달라질 테니까요. 그렇다면 (설사 '본성'이란 것이 있다 하더라도) 결국 본성은 (사용에 따라) 사후적으로 만들어지는 효과(의미)에 의해 규정/대치되는 것이 아닌가 합니다.

나를 만드는 건 내가 아니라 내 바깥이다. (중략) 주체는 그 바깥을 호흡하고, 바깥과 소통하고, 그럼으로써 바깥을 변형하는 관뜰이다. (중략) **나는 나의 타자다!**

나를 형성하는 것, 나를 나로 있게/가능하게 하는 모든 것은 지금껏 나를 에워쌌던, 내가 반응하고 사용하는 내 밖의 조건에서 오는 게 아니라면 어디서 오는 것이던가요? 과연 온전히 나에게서 비롯될 수가 있을까요?

원래 생명이란 우발적 현상으로, 이유도 목적도 방향도 없는 것이라

들뢰즈 용어 맛보기: 이웃한 항들과 어떻게 '접속'하는가에 따라 새로운 '용법'이 발명되고 새로운 배치가 발명된다. 다른 것들과 접속하여 만들어지는 관계를 '배치'라고 하고 또는 '기계'가 된다고도 한다. 어떤 배치 속에 들어가는가에 따라 전혀 다른 것, 다른 '기계'가 된다.
따라서 들뢰즈는 모든 것을 '기계'라고 표현하기도 한다. 가령, 입술이 먹거리와 만나면 영양을 섭취하는-기계가 되고, 음성과 만나면 말하는-기계가 되고, 다른 입술과 만나면 에로-기계가 된다는 것이다. 들뢰즈의 야릇하고 깜찍한 용어의 변주들도 알고 보면 능청스러우며 당연한 것들인데도, 굳이 우리의 의식을 새삼스레 긴장시키고 탄력을 누리게 하고 있는 것이다. 우리의 사유를 더 감각적으로 촉진하기 위해서 그는 용법을 발명하고, 시인처럼 어휘들을 지어내고, 추리소설같이 얽히고설킨 그 물망을 헤쳐 나가듯 초조한 감응을 가지고 놀 줄 아는 매뉴얼을 기획하는 것 같다.
하나의 척도로 환원될 수 없는 다양성을 '다양체'라고도 부른다. 그렇다면 사실 항상 다른 접속과 배치에 따라 생생한 또 다른 인식과 느낌으로 변형될 수 있는 주변의 거의 모든 것들을 '다양체'라 보아도 되리라. 그리고 모든 것을 '기계'라고 불러도 마땅한 것이다.

● 채운, 『재현이란 무엇인가』, 그린비, 2009, 95~97쪽, 강조는 필자.

하지요. 그런 거기에 필연을 엮어내고자 애쓰는 우리는 행복까지 염원하고 있어요. 그러나 인생에 목적이 있어야 한다면, 그게 꼭 행복이어야만 할까요? 물론 누구라도 굳이 행복을 피해 갈 것까지는 없겠지만요. 아니, 행복이 누구에게나 다 같은 질감으로 다가오는 것일까요? 나의 외부와 접속 양태에 따라 달라질 수밖에 없는 것 또한 행복의 본성이라면, 행복의 고정된 본성이란 성립할 수 없을 뿐 아니라 무의미한 말 아닐까요?

나는 내 외부에 의해 정의되는 존재

그렇다고 '행복이란 각자 자기 내면에서 찾을 수 있다'는 따위의 금언은 정말 우습지요. 나라는 존재는 이미 내 바깥 없이는 태어나지도 살아갈 수도 없는데, 내 안에서 행복을 찾는다는 것은 내 바깥에 대한 무지이거나 불쌍하게도 에고의 초라한 심사에 갇힌 꼴은 아닐까요?

오늘도 우리를 행복하게 혹은 비참하게 만드는 제일 조건으로 꼽는 재화라는 '덕목'도 내 바깥에서 만들어지는 조건일 뿐이지요.

내 바깥과의 매개 없이는 어떠한 행복도 불행도 만들어지지 않을 겁니다. 따라서 '**나**'는 내 **바깥에 있다**는 사실, 충격적으로만 들리나요? 심지어 태아 시절의 나 또한 어머니 배 속이 아니라 어머니의 배 바깥에 있었다는 사실, 알고 있었나요? 원래 자궁이란 여자 몸의 외피로서 조건상 깊게 접혀 들어간 주름일 뿐입니다. 자궁이 몸 바깥쪽 피부의 연장이 아니라면 태아의 자연 분만은 불가능하다고 합니다. 내 몸을 만든 것도 내 어머니의 몸 바깥의 조건이었을 뿐이지요. *

'나'는 오로지 내 외부로부터 부여되고 끊임없이 외부에 반응하고 외부에 의해 빚어진다는 깨침은, '표현이라는 시스템'도 같은 처지의 생태

● 김용옥, 『건강하세요』, 통나무, 1998, 120~121쪽 참조.

가 아닐까 생각하게 되네요. 모든 것들은 내 바깥과 어떻게 짝짓기(구조적 접속) 하느냐의 문제일 뿐, 나와 바깥이 독립된 실체 같은 고정된 대상으로 나누어져 있다고 볼 수 없고, 바깥은 내가 바라는 대로 포획할수 있는 대상도 아니라고 봐야겠지요? 나라는 존재는 내 바깥이 빚어내는 존재라고 하기보다 앞서 말했듯, 차라리 더 극적으로 '나는 나의 외부다', 나아가서 '나는 나의 타자이다'라는 주장이 더 실감나지 않나요?

적어도 이런 맥락적 인식을 휴대하고 다니기라도 해야지요.

내가 어떤 '장場'에 처한 사람인가에 따라 (어떻게) 적응/변화한다는 사실은 자신도 모르는 문제일 수 있어요. 이를테면, 실기실에서 학생의 작업에 대해 아주 간단히 몇 마디를 던졌을 뿐인데도 작업의 결과가 어떻게 달라지고 있는지는 학생 본인은 잘 모를 때가 허다해요. 따라서 학생은 (단독으로) 자기 작업을 스스로 진행한 것으로 '착각'하게 될 때가 있지요. 이 착각을 나무랄 일은 아니죠. 도리어 이런 '착각'을 통해서 정말 '달라지고' 있는 것이니까요. 바깥을 향한 노출면에 무의식적으로 접촉했다 하더라도 그것은 어떤 감응이 매개로 (달리) 작동한 경우겠지요. 그러니 아무 말 없이 뒤에서 지켜만 보고 있었던 경우라도, 학생만이 독방에 방치되어 제작에 임했던 작업과는 질/감이 매우 달랐다는 사실은, 남을 가르쳐본 경험이 있는 사람들이라면 대개 깨치고 있을 겁니다. 다만 그 학생은 외부의 시선을 받을 수 있는 창문이 (자기 필요성을 넘어) 비자발적으로 열려 있던 정황이었겠지요.

말하자면 외부를 갖지 않은 내부란 성립 불가능한 것이죠. **외부에 의해 구축된 내부**가 있을 뿐입니다. 문제는 바깥과의 (우발적) 접속이 어떻게 일어나는가에 따라 외부와의 상호 의존적/상호 원인적 변형을 나눌 수밖에 없는 것이 '필연'으로 구실한다는 사실이지요.

내부란, 내적인 본질이란 없으며 모든 내부는 사실 우연적이고 자의적으로 선택된 외부에 의해 직조된 것이란 뜻에서 **'모든 내부란 외부다'** 라는 말에 동의를 표할 것 같다. (중략)『천개의 고원』에서 들뢰즈/가타리는 하나의 척도로 환원될 수 없는 다양성을, 끊임없이 생성되는 차이를 다루기 위해 모든 것을 '다양체'로서 다룬다. (중략) 들뢰즈가 말하는 다양체가 접속에 의해 정의된다는 것은 다양체가 **외부적인 어떤 것과 접속함에 따라 그 성질이나 본질이 달라진다**는 말이다. *

접속, 바깥이라는 타자

라캉이 한 말을 다시 떠올려보죠. 당신이 도저히 꿈에도 생각지 못할 곳에 존재하고 있는 게 당신이라는 말. 이렇게, 나는 내가 누구라고 미처 생각지도 못한 나였다는 말이죠. 사실 내가 내 모습을, 그나마 거울을 통해 바라보는 기회에 비해 역으로 남이 나를 바라보는, 남에게 내가 노출되는 시간이(야말로 비교할 수 없게) 압도적으로 많겠지요. 사실 거울이라도 아니었으면 나라는 존재의 전체 모습을 나는 영원히 인지할 수 없다는 사실이 **자기-지각 불가능성**을 암시하지요? 사실, 남이 알아보는 나란 존재는 완전히 남의 지각이 구성하는 나일 뿐이지요. 이렇게 단순하게 보더라도 나라는 존재/이미지는 내 밖에 있다고 할 수 있지 않을까요? 나를 인지하고 있는 타자들의 장(시선) 속의 나라는 존재는 내가 만났던 수많은 타자의 수만큼 많은 나로 흩어지고 굴절되고 분열되고 있었던 것이 사실 아닌가요? 따라서 진정 나를 좌우하고 나를 만들어가는 것은 내 바깥일 수밖에 없다는 말이죠. 내가 아무리 내 뜻과 다르게 보이는 나를 거북해하고 부인하고 항거하고 싶어도 어쩌지

● 이진경, 『외부, 사유의 정치학』, 그린비, 2009, 112~117쪽, 강조는 필자.

못하는 것이, 나는 **타자라는 바깥의 시선 속의 나**일 수밖에 없기 때문입니다. 따라서 '**나는 나의 타자다!**'라는 말까지 나오게 되죠. 그렇다면 타자의 시선 아래 굴절되고 왜곡된/왜곡되었다고 생각되는 내 모습을 (어찌) 감당해야 할까요?

나는, 자신을 바라보는 자이기를 월등히 능가하는 바라다보이는 자입니다. 눈은 분명 내 눈이어도 전적으로 바깥으로만 열려 있지요? 내 눈은 나를 들여다보는 감각기관이 아니라 남/바깥을 보는 기관일 뿐이죠. 내 귀 또한 나의 내면을 듣는 감각기관이 아니라 내 바깥 소리만을 향하고 있지 않나요? 아니, 내 표정 하나하나는 사실 나를 나로서 나타내고 있는 셈이 아니냐고요? 아니지요. 결국 내 표정도 남이 보고 느끼니 결국 내 바깥쪽의 정황이 아닌가요?

그렇다면 나를 규정하고 나를 조건 짓는 절대적 요인이란 바로 내 밖이 아니겠는지요? 입은? 나의 입조차 생존을 위해 식사를 할 때를 제외하면 소통이라는 명분으로 밖을 향해 끊임없이 열려 있을 뿐입니다. 나의 모든 감각기관은 바깥만을 향하고 있을 뿐이기에, 내 감각은 전혀 나를 지각하고 있지 못하네요. 내가 지각하는 것은 단지 내 피부 바깥쪽일 따름이죠. 간간히 더듬어보는 내 몸의 일부분들조차 내 피부 바깥의 조건으로만 감지될 뿐이지요. 심지어 내 생존을 결정짓는 모든 장기는 존재조차 느낄 수 없게 나로부터 감추어져 있네요. 심하게 배탈이 나지 않는 한, 두통 같은 통증을 느끼지 않는 한 나의 감각은 전혀 나를 지각하지 못하는 셈이죠.

그렇다면 그 알량한 나의 고유한 정체성이란 뭐죠? 정말 나 홀로, 외부에 의존함 없이 자생적으로 존재하는 것은 없단 말인가요? 사실 외부에 의존하지 않고 오로지 내 몸만을 스스로 지각하게 되는 경우가 있다

면, 매우 아플 때만이 아닐까요? 이명耳鳴이나 맥박이 뛰는 소리, 몸이 뜨거워지는 두통, 뒤틀리는 배, 그렇다면 내 몸을 내가 (외부에 의존함 없이) 지각한다는 것 자체가 사뭇 불길한 거네요. 그것 역시 장기가 타자화되어 신호를 보내는 것으로도 볼 수 있지 않을까요.

그렇다면 이런 현상도 내 외부와 내부가 어떻게 접속되고 굴절되어 어떤 반응을 일으키느냐의 문제라는 점에서는 동일하군요. 결국 병든 내 몸의 '통증'만이 스스로를 지각하게 하는 유일한 경우겠네요.

(일찍이 니체도 말했지만, 현대철학에서도 **주체란 하나의 습관, '나라고 이야기하는 습관'**[*]일 뿐이라고 합니다. 사르트르도 **'자아란 결코 의식의 통일성과 개별성의 원천이 아니라고'**[**] 했습니다. 현상학에서 말하듯 우리의 의식은 항시 바깥을 의지(반연/지향)하고 피어나기 때문이지요. 그렇다면 나의 시선이 향한 바깥이란 어떤 성질을 띠고 있을까요?

여기서 말하는 바깥은 물론 들뢰즈의 **'타자의 효과'**라는 말로 앞으로 다시 이야기될 것입니다.)

피부/표면-의미의 발생장, 타자의 발생이라는 우발성
"나는 내 밖이다!"

이래도 결코 납득하지 못할 과장된 언사일까요?

나를 이뤄가는 조건이 나를 에워싸고 있는 환경, 곧 나의 바깥이라는 사실을 우리는 곧잘 잊고 있을 뿐이지요. 나의 출생과 더불어 겪기 시작하는 모성 환경에서부터 가정, 성장기 교육 환경, 지역 환경, 언어 환경, 정서 환경, 지적 환경, 정치적 환경, 경제적 환경, 문화적 환경, 역사적 환경, 시대적 환경……. 이 모든 외부와 뗄 수 없이 밀착된 접속과 반응, 충돌과 길들임을 통해 나는 빚어지고 성장하는 것이었지요.

● 서동욱, 『차이와 타자』, 문학과지성사, 2008, 226쪽, 각주에서 재인용.

●● 같은 책, 179쪽.

그렇다면, 온전히 스스로 나 홀로 이루어내는 것이 있을까 싶군요.

내가 매일 먹는 밥은 누가 지은 쌀인가요? 내가 입은 옷은? 나아가서 내가 하는 생각은? 그런 생각을 할 수 있게 하는 언어나, 생각하게 된 계기나 그 생각의 근거는? 나 홀로 생각을 일으키는 일이 과연 가능할까요? 나의 생각이 (나의) 언어로 구성되는 것이라면 내가 사용하는 언어는 이미 내가 태어나기도 전에 만들어져 있었을 뿐 아니라, 언어의 구성 방법 또한 일찍이 외부를 답습하고 흉내 내던 것이자 습득하고 기억한 것이 아닌가요. 굳이, 창조는 모방에서 나온다는 언사에 기댈 필요도 없지만, 좋은 문장을 구사한다는 것은 좋은 문장이 마음에 배게 하는 흡인력의 발현일 수밖에 없겠지요. 어쨌든 내가 할 수 있는 일이란 바깥에 기생하고, 바깥을 흡수하고, 바깥을 대사하는 에너지의 흐름으로써, 나의 외부와 어떻게든 교감할 수 있는 여섯 가지 근원적 감각기관을 가진 몸씀뿐이 아닌가 합니다. 그렇다면 나의 몸(씀)은 바깥의 빛에 노출되어 집광集光을 하듯 **바깥이 허락한 우발적인 접점을 뒤적거리는 영향과 기억의 집적체**가 아닐 수 없지요. 심지어 내가 홀로 한다고 생각하는 상상조차 내 바깥의 지각에 근거한다는 점이지요.

'우리는 한 번도 본 적이 없는 것을 상상하지 못한다. **상상이란 지각된 것의 변형**'(이기 때문이다.)*

내가 본 것도 지각한 것도 내 밖의 존재일 뿐이니까요. 따라서 나의 상상도 내게서 비롯된 것은 아니겠네요?

피에르 부르디외는 우리들의 미적인 감각도 자발적인 결과가 아니라 가정/교육과정과 같은 사회적 산물이라고 봅니다. 따라서 아름다움이

● 이정우, 『세계의 모든 얼굴』, 한길사, 2007, 33쪽, 강조와 괄호는 필자 보충.

란 것도 정치성을 띠고 있다고 하지요. 교훈의 형태로 암암리에 가족에 의해 매개/주입된다는 점을 주목하였던 것이지요. 따라서 한 사람의 가정환경은 거기에 속한 사람의 (감성) 계급을 만들게 된다고 주장합니다.

그러나 부르디외의 '아비투스'라는 개념을 굳이 사용하지 않아도 나의 성장, 오늘의 나를 형성하는 결정적 정서는, 내 몸을 감싸는 정황과의 끝없는 교섭이고, 감염이고, 감화·감응의 결과임을 의미합니다. 그것이 자발적이었든 비자발적이었든, 내가 원하든 원치 않든, 의식적이든 의식적이지 않든 나는 내 환경과의 끊임없는 '구조적 접속(짝짓기)'을 행하며 살아왔고 살아가는 생명(욕망)인 것이지요.

물론 비슷한 환경에서 자랐다고 해서 우리의 형성이 비슷하리라 기대할 수는 없지요. 엄밀히 말한다면, 나를 형성하는 환경과의 우발적 촉발점이 우리의 수동적/강제적 노출을 (나의 면역체계가) 어떻게 감당하고 어떻게 감응하는가에 따라 나의 변화/변모를 만드는 필연으로 작용할 것이기 때문입니다. 이렇게 외부의 자발적/비자발적 인식 효과와 대사작용의 강도에 따라 우리는 오늘 이렇게 각자의 단독적 모습을 하고 있는 것이겠지요. 그러니 나와 더불어 나를 결정해가는 것은 내가 노출된 내 바깥의 '타자성'에 대한 인식과 접속의 (미시적) 양태겠지요. 그것에 반응하는 몸으로 지속되는 이런 (흔들리는) 양태를 실존적인 모습으로 볼 수도 있겠네요. 하여, 이런 양상에서 실존주의 철학이, 주체성이란 우리의 '실존'에 앞서 (먼저) 존재하는 것이 아니라고 보았던 점은 진정 획기적이었어요. 따라서 **'실존은 존재보다 앞선다'**는 사르트르의 유명한 명제, 내가 누구인가는 선택/반응 행위가 결과하는 사후성에 달린 문제이기에 나라는 주체는 내 실존적 행위보다 뒤늦게 축조되어 나타난다는 말입니다. 여기서 말하는 '사후성'이란 실존에 달린 어떤 책임/제한

같은 영향/인과의 (다이내믹한) 역류 문제를 내포하게 되어 있지요.

주체가 (먼저) 있어서 선택하는 것이 아니라 (언제나) 선택을 통해서 내 주체가 구성된다는 건 관점이 주체를 만든다는 라이프니츠의 말을 다시 떠올리게 하지요? 따라서, 나는 바깥 세상과 분리된 독립적 존재일 수 없다! 이 말은, '나'란, 외부를 지각하는 감각 덩어리의 표면으로서의 '신체'라는 점을 말하기도 하지요. 이는 오로지 외부로 향한 감각기관들을 통해 주체 내부로 침입한 빛의 흔적과도 같은 반응체가 되기 때문입니다. 게다가 나라는 존재로서의 몸은 어떻게 감각/반응하든 하나의 운동체란 사실입니다. 여기서 우리의 인지 행위, **지각이란 정적인 정신 현상이 아니라 몸의 운동**˚이라는 베르그송의 생각을 되새길 필요가 있어요. 또한 우리의 정신, 인지 기능이란 뇌에서만 일어나는 뉴런의 독립된 활동이 아니라, 우리 몸의 모든 감각기관들이 동시에 참여하는

● 우리의 지각이란 순수한 정신의 인식적인 능력이 아니라 살아 있는 신체로서의 생명체가 주어진 환경과의 상호작용 속에서 비자발적으로 형성할 수밖에 없는 운동적 성향인 것이다. 마치 고통을 느끼는 감각 somesthesia처럼. 요는 이런 맥락에서 진보적 미술 작업들은 대상을 가지지 않는 몸의 수행으로서, 분리될 수 없는 운동 공간 속에 처한 우리 몸의 감각을 통한 하나의 체험을 제공한다. 이런 작업들이 노리는 바는, 대상 형태나 이미지 그 자체를 관조하게 하는 것이 아니라, 관객의 몸과 감성을 지속의 차원에서 간섭하게 되는 그런 상황을 만드는 데 있다. 흔히 우리는 의식과 물질이 다른 근본을 가진다고 생각하는 경향이 있다. 그러나 그런 상식적 이원론은, 진정한 존재야말로 오로지 운동과 변화를 통해서만 경험할 수 있는 사건/시간이란 점을 일깨울 수가 없다. 시간은 그 자신의 고유한 존재 방식을 가진다는 베르그송적 관점에서 운동과 변화야말로 진정한 존재이기 때문이다.

올라푸르 엘리아손, 「기후 프로젝트」, 단일파장 전구/프로젝션 포일/거울 포일/연무 기계/알루미늄/비계, 26.7×22.3×155.4m, 2003, 런던 테이트 모던 갤러리 터빈홀에 설치.

도판으로 보여주는 다음과 같은 작업들은 주/객, 너/나, 지각/대상과의 상호 의존적(상호 내재화)인 사유방식을 꿈꾸며, 작품이 더 이상 (미적)대상물이 아닌, '타자'의 장력 안에서 작용하면서 그 속에서 서로의 일부(타자)로서 새롭게 부활하는 주체의 실험으로 볼 수 있다. 이는 미적 가치나 예술적 가치와 같은 의미나 가치 개념의 내부에 안주하는 것이 아니라, 인간 지각과 감각에 관련되는 여러 개념 너머의 조건들에 노출되고 부딪치는 저항 운동과 같은, 신체적 조건을 흔들어보려는 일종의 삶의 모험이기 때문이다.

제임스 터렐, 「간츠펠트(Ganzfeld)」, 2013.

인지 활동이라는 사실이 현대과학에 의해서도 밝혀지고 있는 실정입니다. 따라서 나는 내 밖을 지각하고 인지하는 감각의 덩어리로서 몸이라는 존재로 부각되죠. 바로 여기서 **내 밖이라는 타자성의 출현**도 동시에 감지되어야 할 문제임은 알아차렸겠지요? 왜냐하면 내 바깥이라는 타자 또한 나와의 만남과 접속에 따라 상호 의존적 힘이 작용하여 형성될 것이기 때문이지요.

(지금까지 미시적으로 우리 바깥과 주체/몸의 관계, 인과론의 원인과 결과의

이는, 미적 대상물을 우리 눈높이에 붙이고 일방적으로 바라다보는 전통적인 감상 체제에서 일탈하여, 미술 작업이 관객을 감싸거나 침범하여 감상이라는 개념이 몸을 통해서 이루어지길 바라는 작업 행태들로 나타난다. 우리가 벽에 걸린 예술작품을 타조의 시각적 습성같이 항상적으로 눈높이에서만 바라본다는 통념과 우리의 무의식은, 우리의 몸과 그 몸을 둘러싼 상황과 자신을 분리해내는 버릇에 대한 저항이기도 하다. 통상 우리의 공간에 대한 개념은 별개의 사물로서 굳어져 있기 때문이다. 그러나 과연 시간과 공간의 프레임 밖의 고정된 사물이란 것이 가당키나 한 것일까?
진취적 현대예술은 인식론을 넘어서는, 존재 방식이 문제가 되는 존재론적 사건이며 존재 방식의 정치학이다. 이질감, 예측 불가능성과의 싸움, 내 몸을 만지면서 동시에 내가 만져짐과 만짐을 느끼는, 동시에 대상이고 주체가 되는 감각 현상, 자신의 안과 밖을 뒤집어서 어느덧 대상을 자신의 일부로 끌어들이고 넘나드는 위상적 재구성을 오간다. 생성과 변화를 근원적 실재로 보는 베르그송의 역동적 형이상학은, 우리가 지각 작용을 순수한 정신 작용으로만 간주하기 때문에 지각이 본래 외부 세계와 관계 맺는 신체적 운동성에 기초한다는 사실을 보지 못한다고 비판한 바 있다.

홍명섭, 「de-veloping/en-veloping; Level Casting」, 고무판/강철 막대, 1986~2012.(고무판들 사이에 강철 막대를 끼운 일시적인 조립.), 서울시립미술관, 〈히든 트랙〉전.

한스 하케, 「게르마니아」. 독일이 통일을 맞은 지 얼마 되지 않은 1993년 '베니스비엔날레'에서 독일관을 백남준(야외)과 한스 하케(1936~)를 작가로 선정했다. 하케는 미술관의 대리석 바닥을 모두 뜯어내고 파헤쳐 마치 전쟁터를 방불케 할 정도로 어지럽혀 놓았다. 그 바람에, 관람객의 발에 밟히는 대리석 조각들의 덜거덕거리는 소리가 마치 군홧발에 의한 침공의 분위기를 연상시킬 만큼 어지럽게 울려 퍼졌다. 전시장 한켠에는 1934년 '베니스비엔날레'를 방문했던 히틀러의 사진과 1마르크짜리 동전의 모형이 문 위에 얹혀 있었다. 이 웅장한 대리석 건물은 실은 정권을 잡은 직후 베네치아를 방문했던 히틀러가 재건축한 것이었다. 하케는 국가 이데올로기, 정치-경제-문화 제도의 음지를 비판하고 고발하는 작업으로 유명하다. 그해 '황금사자상'은 독일관에 수여되었다.

시간이 역류하는 상호 의존적 영향을 통해서 원인을 달리 창출하기까지 하는 영향력을 살폈어요. 이를 또한 관객과 창작의 주체 사이를 순환하는 인과론으로도 풀어보고 우발성에 대한 비자발적 대응의 효과도 짚어보았지요? 나는 이런 것들과 내통하는 이야기들을 다른 버전의 언사로 반복하고 또 반복할 것입니다. 마치 매학기 내 강의가 그래왔듯이. 이럴 때면 매번 간을 파먹히고 다시 자라난 간을 파먹히는 프로메테우스가 떠오르지만.)

6강

그림자가
만들어내는
사물

그림자 연기론

그림자가 사물을 만드는 것도
허락하자!

사물과 그림자는 어떤 관계일까, 그림자는 단지 부차적인 허상일 뿐인가?

사물이 그림자를 낳는가, 그림자가 사물을 낳는가? 이런 바보 같은 질문을 왜 하느냐고요? 당연히 사물이 먼저 있기에 (다음에) 그림자가 만들어지나요? 으레 생각하듯이 사물은 그림자를 낳는 원인일까요? 항상 이데아가 사물의 원인이듯? 그러나 오늘날은 이데아가 사물의 탄생 뒤로 (슬그머니) 물러나고 있는 시대가 아닌가요.

내가 누구인지, 내가 어떻게 살아가고 있는 사람인지는, 그때그때 외부와 접속된 모습으로 나타날 뿐이라는 이야기를 여태껏 나누었지요. 그렇게 서로 의지하고, 영향을 나누게 된다는 '상호 의존적' 효과를 사물과 그림자에도 적용해보는 것은 이상한 일일까요?

빛이 사물을 드러내는 것이라면 빛은 동시에 그림자도 만들어내고 있지 않은가요? 빛이 그림자의 생산자(원인)라면 그 생산물인 그림자는

(비록 생명체가 아니어도) 인지생물학에서 누누이 이야기했듯이, 생산자와 분리될 수 없는 관계가 아닐까요? 그렇다면 그림자가 2차원을 3차원으로 생산해내는 원인으로도 작동할 수도 있겠지요.

이런 이야기는 옳다 그르다를 떠나서, 빛-사물-그림자라는 위계를 고정된 인과관계(결정론)로만 보지 않는다면, 사유의 관점이 어떻게 달리 발생할 수 있는지 다시 보자는 것입니다.

그리고 보면, 우리가 '지금' 살고 있는 이 시간의 세상에서는 항상 '지금'이 동시적이지 않은 일이 어디 있을까요? 우리가 누리는 지금의 시간은 앞과 뒤를 허용하지 않기 때문이지요. 지금의 내 모습이란 (항상) 내 생애를 통해 가장 늙은 모습이면서 '동시에' 가장 젊은 모습이기도 하다는 사실입니다. 그렇다면 젊음과 늙음이란 항상 동시적이지 않은가요. 나는 항상 '지금'보다 더 이상 늙지도 더 이상 젊지도 않다! 시간은 언제나 양가적 동시성을 구사한다고 할 수 있네요.

지상에서 사물 없이는 사물의 그림자가 만들어지지 않는다는 말은, 빛과 그림자의 상호 의존적 원인 없이는 사물도 만들어지지 않는다는 말과 '동시적'이지 않을까요?

그러니 사물의 드러남은 그림자의 몫으로도 보아야 하지 않을까요? 그것이 옅든 짙든 간에…… 사물의 존재감이 그림자를 통해 완성되는 형국이라면, 그림자와 사물은 서로 원인(사물)과 결과(그림자)의 일방적인/과관계라고 하기보다는, 우리가 이미 한동안 살펴본 바 상호 원인적/상호 의존적인 '연기'적 관계로도 보아야 할 것 같다는 말입니다. 이는 우리의 인식/감화/영향이라는 멘탈적 차원만의 일이 아닙니다. 생명현상은 물론 나아가서 물질/물리적인 사태에도 이를 적용할 수 있는지 사유해보자는 제안입니다. 마치 계란과 닭의 관계처럼, 어느 것이 먼저/나

중일 수 없이 서로 얽히는 상호 원인을 생산/제공함으로써 양자가 결코 분리되었다고 볼 수 없는 경우와 같은 이치이지요.

뒤샹과 메타 월드, 또는 에르곤(그림)/파레르곤(액자)

이번에는 그림자라는 문제를, 자크 데리다라는 철학자가 깨우쳐준 '에르곤(내용)/파레르곤(장식)'의 관계, 즉 '그림과 액자'의 관계로 이야기해 봅시다.

일반적으로 사물이야말로 실상이라지만 그림자는 상대적으로 허상일 뿐이라고 (당당하게) 진단합니다. 그러나 사물이 실상이라면 위에서 이야기했듯이 원인이 되는 실상(주체/이데아)을 만들어내는 데 관여하는 그림자(표현/사물)가 실상을 생산하기까지 한다는 통찰을 돌아보았지요? 그럼에도/그렇다면 그림자는 실상-사물의 장식(파레르곤)처럼 부대적 효과에 불과하기만 할까요?

어쩌다 '그림(에르곤)보다 액자(파레르곤)가 더 좋을 수도' 있어요. 액자란 그림, 즉 에르곤이라는 알맹이-이미지를 돋보이게 하는 것으로 어디까지나 부차적인 역할, 그러니까 파레르곤이 된다는 것이 일반적인 생각이었지요. 그러나 그럴까요? 액자란 다만 부차적인 것으로, 내용만을 돋보이게 주변으로부터 구획하는 기능만으로 사명을 다하는지는 더 살펴봐야 합니다.

마침 '파레르곤(액자)'이 '에르곤(그림)'의 존재감을 가능하게 하는 데 결정적인 역할을 한다는 생각을 데리다는 새롭게 일깨우고 있지요. 따라서 그림과 액자는 서로를 구획 짓듯 안과 밖이 독립적으로 나누어진 존재들이 아니라고 봐야지요. 안과 밖이 서로 의존적인 영향을 주고받는 상생적 작용태로 일컬을 수 있다는 말입니다.

그럼, '파레르곤'은 어떤 말이었을까요? 이 로드-강의 초반부터 한 이야기였지만, 이 단어도 내가 좋아하는 접두사 '파라'가 붙는 것이죠. '주변; 부차적인'. '넘어서; 옆, 변질'. '다름; 대립'. '역; 뒤집힌, 부정, 잘못된', '반대' 등의 의미로 숙주 명사들을 변질시키는 접두사 '파라para-'와, '내용/작품'을 뜻하는 희랍어 '에르곤ergon'이 합쳐진 말입니다. 그림의 문제에 적용해보는 데리다에 의하면 화면 위에 그려진 이미지(내용)가 '에르곤'일 것이고 주변을 장식하는 액자(형식)가 '파레르곤'이 되겠지요. 그러니 파레르곤이란, 내용이 아니라 주변부, 부수적인 것을 말하겠지요. 주인공이 아니라 조연이라고나 할까요. 그러나 데리다 이후 그것은 안과 밖의 단절된 대립 구도를 부수고, 외부에 있으면서도 은밀히 내부를 간섭하고 내포하기도 하는 것으로 새롭게 확장, 독해되기 시작합니다. 이것이 '파라-에르곤(파레르곤)'이지요. 나아가서 "작품을 발생시키기까지 한다"는 데 주목해야 합니다. 이른바 해체철학자 데리다의 주장입니다.

그렇다면 파레르곤이 작품을 발생시킨다는 건 무슨 뜻일까요? 아니, 짐작이 가죠? 작업하는 사람들이라면 누구에게나 상식이기도 하지요. 화가에게는 프레임(회화 형식)을 통해서 세상을 잘라내고 담아내는 '태도'라는 점에서 그림(내용) 자체보다 액자-프레임이 더 중요할 수도 있겠지요.

풍경을 프레임에 담을 때, 사각형은 그림의 내부 요소들을 조직하는 구성의 원리로 작용한다. 심지어 사진작가들도 그저 현실을 사각의 틀로 잘라내는 데에 그치는 게 아니다. 사진이 사각형이라는 사실-그것은 아마 회화의 전통을 이어받은 것이리라-은 피사체나 촬영 각도의 선택에 이미 간섭해 들어간다. 이렇게 **파레르곤은 에르곤을 발생시킨다.**

● 진중권. 「진중권의 미학에세이-이 나라에서 진보정치는 거의 실험영화다」, 『씨네21』, 2010년. 6월 759호.

액자의 장식만이 아니라 이미지가 카메라의 사각 뷰-파인더 안에 담기는 양태에 따라 사진 작업의 내용이나 성격이 좌우되기에, 장식적/기능적 프레이밍이란 작가의 감성을 규정하기까지 한다는 사실을 떠올려 봅시다.

실제로 그림을 그리고 사진을 찍어오던 사람들에게는 익숙하고 마땅한 프레임 의식이지만, 굳이 이렇게 화면 안팎의 관계를 개념적으로 사유하고자 하는 철학적 태도를 어떻게 봐야 할까요? 그것은 뻔해 보이는 당연한 일도 다르게 생각하도록 이끄는 힘이 되어 또 다른 문제까지 사유하게 만든다는 사실이 소중하다는 데 있겠지요. 사실, 인상파 작품들이 유럽을 넘어 처음으로 뉴욕에 상륙하였을 당시 그림들의 액자를 모조리 바꾼 기획자의 판단이 인상파 작품들을 새롭게 현대적으로 해석한 계기가 되었다는 유명한 일화도 있어요.

일찍이 뒤샹은 2차원이 3차원의 그림자였다면, 3차원은 4차원의 그림자가 아니겠는가, 하는 의문을 제기한 바 있지요. 과연 뒤샹다운 깜찍한 메타적 발상이지요. 그는 자신의 작품으로도 실현해내고 있지만, 이런 기발한 질문이 뒤샹을 만들었다고 봅니다.[•]

그림자와 사물의 상생

우리는 여기 한 사물이 있고 적당한 빛이 있기에 당연히 그림자가 만들어진다는 사실을 잘 알고 있어요. 물론 그림자는 광학적 논리로 보면 사물의 존재 이후에 생기는 것일 테지요. 1초에 30만 킬로미터를 달린다는 빛의 속도는 우리 눈으로 감지할 수 없기에 우리는 사물과 동시에 발생하는 그림자만을 보았을 뿐입니다. 지동설이 우리의 감각과 느낌을

<hr/>

● 뒤샹의 마지막 캔버스 그림이다. 이 작품은 제목의 암시로 인해 '기이하게 분열되고 중복된 자아로 제시'(할 포스터·로잘린드 크라우스 외 2인, 『1900년 이후의 미술사』, 배수희·신정훈 역, 세미콜론, 2007, 158쪽)된 것으로 보기도 하고, '회화의 경계에 대한 질문을 매우 특수한 방식으로 표명'(빅토르 I. 스토이치타, 『그림자의 짧은 역사』, 이윤희 옮김, 현실문화, 2006, 280~281쪽)한 것으로도 본다.

바꾼 것이 아니듯, 엄연한 사실도 체험될 수 없는 것이 얼마든지 가능하듯, 우리의 이성적 판단이나 물리적 지식 또한 이 세계를 전적으로 감지하거나 지배할 수 없겠지요. 바로 그렇기 때문에, 빛과 더불어 그림자에 의해 사물이 나타난다는 것은 바로 그림자가 사물을 만든다는 (역류하는) 관점/인식 또한 가능하게 하는 것은 아닐까요? 물리적 논리에 따라 우리의 체험이 항상 지배되는 것은 아니라면 어떤 상상/관념도 허용되어야 하지 않을까요? 우리는 지식만을 토대로 살아가는 것이 아니지요. 그때그때 몸을 써서 느끼고 체험하고 인지하는 것이야말로 우리의 생활이고 삶의 '효과'이기 때문입니다. 바로 여기에, 개념화할 수 없는 감성이

자신의 초기 입체 작품들을 왜곡된 그림자(평면)로 집약하여 보여주는 이 그림은, 좌로부터 자전거 바퀴, 코르크 마개 뽑이, 모자걸이가 프로젝션된 것으로 나열된다. '캔버스가 찢어진 것처럼 묘사한 후 실체 안전핀 두 개를 사용하여 찢어진 부분을 연결시킨 것처럼 만들었고, 실제 병을 닦는 데 사용하는 솔을 위장한 찢어진 부분에서 23인치가량 불쑥 나오게 부착했다'.(김광우, 『뒤샹과 친구들』, 미술문화, 2005, 160쪽)

망막에만 호소한다는 이유로 일찍이 회화를 경멸하였던 뒤샹이 (다시) 그림을 그렸다는, 회화의 역류는 무슨 일일까?

그림자는 앞/뒤, 속/겉이 없다. 따라서 두께가 없어 얼마든지 3차원의 형상을 2차원으로 회전/압착하고 늘어나기도 줄어들기도 하는 신비로운 위력을 보여준다. 그림자는 어떤 조건의 표면에도 달라붙었다 떨어져도 자신을 아나−모르포즈하는 위상적 게임을 즐긴다. 그림자는 지상의 어떤 입체적 굴곡도 평면으로 소화해낸다. 어쩌면 뒤샹은 마지막 그림으로, '2차원이 3차원의 그림자라면 3차원은 4차원의 그림자가 아니겠는가'라는 자신의 메타적 사유를, 자신의 레디메이드를 그림자 그림으로 보여줌으로써 자신이 몽상하는 4차원을 바로 2차원으로 녹여내 보여주고 있는 것은 아닐까? 그래서 이 현실을 (다시) 꿈꾸게 하려는 전략으로 그림자를 그린 것은 아닐까.

마르셀 뒤샹, 「너는 나를/나에게…, 튀 엠 Tu m'」, 캔버스에 유채/연필/병 닦는 솔/세 개의 안전핀과 너트와 볼트, 69.9×311.8cm. 1918.

나 영향력이라는 감응이 작용하지 않겠는지요? 예술이야말로 더욱 그러하지 않을까요? 환원될 수도, 입증할 수도 없지만 그럴 필요도 없는, 그런 의미에서 자유로운.

아직 극장이나 전시장, 소설가나 시인이 존재한다는 것이 이상하지 않다면, 합리적 지식과 논리적 이성이 뒷받침하는 거대 지식 세계 못지않게 내 몸이 느끼고 인식하는 것, 어쩌면 불합리하기까지 한 감성의 마당에서 뛰노는 것 또한 우리 삶에 소중할 수 있다는 반증일 테니까요.

루이스 캐럴의 『이상한 나라의 앨리스』에선, 미처 빠져나가지 못한 그림자가 창턱에 걸려 찢어져 떨어지는 바람에 그림자를 주워서 꿰매는 일이 벌어지지요.

외할머니의 무릎을 베고 듣던 옛날 얘기 중에서 지금까지도 귓전에 맴도는 이야기가 있어요. 귀신은 그림자가 없다는 것. 그후 소년기로 접어들면서 한밤중이 아니어도 외진 장소에서 낯선 사람과 마주칠 때면 으레 그의 발 아래에 눈길을 주는 버릇이 생겼던 겁니다. 발 그림자가 드리워져 있는가를 살피는 버릇. 그래서 귀신은 밤에만 나타나기를 즐겼나보죠? 귀신이 실체가 되지 못하는 인물상이라는 점을 선조들은 그림자의 부재를 통해 입증하고자 했나봅니다. 바닥에 떨어지는 그림자가 없는 사물이나 사람이 이 중력권 안에서 실재한다고 볼 수 없다면, 그림자의 유무야말로 사물을 존재/부재케 한다는 점에서 파레르곤의 적극적인 간섭을 느끼지 않을 수 없네요. 사물을 수식하고 사물을 가능하게 꾸며주는 최종 증거가 그림자라면, 그림자는 부차적인 파레르곤으로만 남아 있는 허상일 리가 없는 것이 아닐까요?

가령, 이성으로 판단하고 이해한 지적 관념과, 시시각각 변하는 움직임을 감지하는 나의 감각과 지각이 (어떻게) 항상 일치하나요? 도리어

우리가 먼저 이성적으로 이해함으로써 지각 행위까지도 그런 이성적 체계로 지배/규정하고 간주하게 되는 것이라면? 우리의 이성과 지적 판단에 따라 서서히 억압되고 훈육되어 고착된 우리의 감각이나 지각은 그 이상의 감성과 사고를 허락하기 어렵게 되지요. 우리가 받아온 '교육'이야말로 바로 이런 지적 억압과 이성적 훈련의 과정과 귀결이 아니었던가요? 이런 억압적인 제도권 교육 성향을 등진 나름의 '지하 문화' 속에서 문학적 감성의 긍지를 찾았던, 60년대 포스트모던 문학의 진보적 기수 중의 한 명이었던 레슬리 피들러의 고백을 들어보지요.

현금의 문학적 기반을 제공하고 있는 밑바탕 신화들은 학교에서나 혹은 부모의 강권에 못이겨 읽은 책들에 나오는 원형적 영상에서가 아니라 학교에서 금지한 만화책이나 부모가 못 보게 한, 혹은 마지못해 승낙했던 라디오와 TV 프로그램에 나오는 인물들이 살아 꿈틀댔던, 아동들에게 금지되었던 지하세계의 문화에서 태동하였던 것이다.[●]

어떤가요? 우리의 감각적 느낌과 감성적 체험을 억압하고 무시하게 하는, 지적 판단만이 일반화된 (교육) 체제에서…… '파레르곤'의 역할에 대한 새로운 자각과 적용, 사용은 색다른 역설의 생기를 통해 사유와 상상력을 충동질할 것 같지 않나요?

매우 오래 전 이야기를 하나 하지요.

딸아이가 초등학교에 입학한 지 얼마 되지 않아서 치른 첫 시험지를 엄마 얼굴에 들이밀며 칭얼댔어요. 왜 자기가 틀렸냐는 것이지요. 문제를 읽어보니, 나 또한 당혹스러웠어요.

● 홍명섭, 『미술과 비평 사이』, 솔, 1986, 37쪽 재인용.

> 친구와 싸움을 했다. 다음에 어떻게 할 것인가?
>
> 1) 침을 뱉어준다.
>
> 2) 눈을 흘긴다.
>
> 3) 화해한다.
>
> 4) 선생님께 이른다.

어린 딸은 무척 고민했답니다. 아무래도 자기는 '2)'번이 정답이라는 것이지요. 재밌기도 했어요. 정답은 물론 '3)'번일 테죠.

그러나 어찌 친구와 싸우고 나서 (갑작스레) 화해할 수 있겠느냐고 적극 반론을 하는 거였어요. 이 문제가 바칼로레아 문제처럼 철학적 사고를 요구하는 것은 아니겠지만, 우선 두 가지 문제점을 안고 있다고 봅니다.

먼저, 이는 유년기에서부터 '마음에 없는' 위선을 강제하고, 타협을 가르치는 교육으로 전락하게 만드는 시험문제이지 않은가요? 어찌 어린이 교육을 뻔한 길(하나의 답)로 인도하는 '매너'를 따르도록 강제하나요? 윤리를 깨치게 하기보다 눈치를 훈육하고, 감정을 억제하는 길들임을 우선하는 것이 우리의 교육인가요?

어느 측면으로도 교육이란, 오히려 **우리를 길들이는 이념과 습속으로부터 자유로워지려는 정신을 배양하는 실천**이어야 하지 않을까요? 그리하여 '**한 개의 시각이 갖는 맹목적 특권을 제거하는 대신 수많은 시각이 가능함**'을 보여주려는 니체적 기획이어야 하지 않을까요?

게다가 이 시험문제의 답이 공간(정태)적으로만 설정되었다는 것 또한 문제입니다. 이 문제에는 시간이라는 흐름의 차원이 비중 있게 개입되어 있다는 사실을 무시하거나 억압하고 있다고 봅니다. 따라서 처음부

터 이 문제는 단 하나의 정답만을 단정/요구해서는 안 되고, 요구할 수도 없어요. 오히려 네 가지 보기를 각자의 생각에 따라 순서를 매겨보도록 하여, 자신이 판단해가는 과정을 스스로 느끼게 해야 되지 않을까요? 그럼으로써 어린이가 자신의 입장을 생각하게 하고 일상 사태에서 흐름(속도/순위)이라는 문제의 쓰임새와 윤리적 고리를 느끼게 해야 하지 않을까요? 따라서 단 하나의 '정답'이란, 무의미할뿐더러 아주 치명적일 수 있지요.

대체 초등 교육에서부터 하나의 정답만을 습득하도록 강제하는 교과를 무엇에 쓸 것입니까? 이런 단일 정답형 교육 체제 이면에는, 소위 평가의 객관성이라는 상투적 명분을 허울로 신봉하게 된 전체주의적 교육/평가의 용이성과 관료적 책임 회피라는 이중의 야합과 음모가 도사리고 있다고 봅니다.

나만 해도 그랬지요. 내 고교 시절 시험문제 또한 마찬가지였어요. 가령, 한용운의 시 「님의 침묵」에서 님이 상징하는/말하는 바는? 사지선다형 답을 '조국'으로 한정하는 제한은, 비록 「님의 침묵」이 지어진 당시의 현실적 배경이 어떤 계열화를 일으킨다는 점을 감안하더라도, 아니, 바로 그럴수록, '님'은 한용운이라는 작자의 의도가 어떻든 무엇보다도 읽는 이에게 중층적으로 열려진 계열화를 누릴 수 있게끔 자유로이 해석하도록 열어두어야 하지 않을까요?(듣자 하니, 나의 학생들 세대에서부터는 단답 선택형에서 얼마간 벗어난 모양이지만.) 그런데도 상징 운운하면서 '님'은 꼭 조국이어야 한다는 '정답몰이'에 의한 세뇌와 억압은, 당시 지배 권력을 유지하고자 한 군사독재체제가 내세운 국수주의적 애국교육관으로, 정서 통합을 강제하던 시절의 비애였지요. 게다가/그럼에도 근자에 국사 교과서를 국정화로 강행하는 퇴행적 사태를 보면, 기어코 군

부독재 시절의 깊은 향수를 자극하는 이 모종의 부활의 꿈은, 도대체 회개의 여지가 없는 정권의 진면목을 여실히 보여줄 뿐이지요.

그렇지 않아도 그동안 이 나라의 교과 정책 시스템이란, 국가의 통제 질서에 거스르는 민중의 이질성과 인간 기준의 균질화를 못 견디는 '탈주'의 싹수들을 방제하기 위해, 국수주의적 애국충성심으로 리세팅해왔지요. 그런 전략이 지배하던 이 땅의 교육에 상처 입은 사람들은 아직도 후유증에 시달리고 있지 않은가요? 왜 교육 정책까지 이토록 '치안'을 닮아야 할까요.

산만하게 어그러뜨릴 수 있게 하라!

그것이 어린 시절의 교육 마당이 감내하여야 할 국가적 책무여야 한다! 정답을 타협케 하는 교육 풍토에서 너/나의 예술적 감성이란 굴욕적일 수밖에 없겠지요. 이 즈음하여 다른 나라에서는 정치란 예술이, 또는 미학이 되어야 한다는 전복적 정치 이론(맨 뒷장에서 다루게 됩니다)이 등장하고 있는 세상인데 말입니다.

세상에서 가장 올바른 삶이라는 설정이 가능한가를 되물읍시다. 또 가장 잘되기만 한/못 되기만 한 경계가 있었던가를 물어봅시다. 세상에 오로지 완전한 올바름과 오롯한 그릇됨이 한 몸에 구현될 수 있는지도 물읍시다. 온전히 옳고 그름, 맞고 틀림으로 판가름되는 사태는 없을 것입니다. 나아가 순수한 관객과 순수한 창작자로 갈라지는 세상 또한 있을까요? 오히려 "본질적으로 자신은 독자"라는 고백을 서슴지 않은 보르헤스는 금세기를 이끄는 특유의 문학적/예술적 영감과 사유법을 보여주었던, 드문 영향력을 끼친 작가가 아니었나요?

예술적 사유/철학적 사유

이론 선생이 아닌 내가 나누고 싶고, 하고 싶은 말이 많았다는 것은, 이론이라는 '이해'와 실기라는 '실천−수행'이 따로 나뉘어 있다고 보지 않았기 때문인 것 같아요.

강의 중에 어느 학생이 술회한 것처럼, '이제야 머리에 피가 도는 것 같다'는 반응은, 확고한 지배적 관념에 저항하는 다른 의견들에 대한 절실한 깨침이 없는 실기 작업만으로는 어떠한 흥미나 변화도 갖기 어려웠던 상태에서 일탈하게 된 소회겠지요. 실기 강좌를 담당하다보면 절실히 느끼는 것은 무엇보다 '무엇을 보고' '어떻게 생각하는가'라는, **'보기'와 '생각하기'의 문제**입니다. 본다는 문제는 우리가 일상적으로 생각하듯 그렇게 단순하고 객관적인 것이 아니며 언제나 보기(시선)에 앞서 언어가 투영/작용하게 되기 때문이지요.

따라서 미술 교육 현장에서 가장 절실했던 것은 무엇보다도 ('보기'와 '생각하기'가 한 몸이라는) 철학적 수행의 문제였다고 할 수 있습니다.

또한 지난 수십여 년간 무수한 학생들을 접하다보니 중요한 것은 '어떤 생각을 하는가' '어떻게 생각하는가' 하는 사유의 두 측면이었어요. 학생들의 몸으로 이어지는 생활은 물론 그 바탕에서 행하는 작업의 행태 역시 이런 철학적 사유 구조에 좌우되고 있었습니다. 선생의 역할은

* 추가 사례

1)잠금장치: 자물쇠
국도 주변 주유소 화장실의 잠금장치. 급히 화장실을 돌아나오던 지인이 목청 돋우어 하는 말.
'아저씨! 이 동네는 똥도 훔쳐가나보쥬? 화장실 문이 밖에서 잠겨 있네유?'
자물쇠라는 하나의 기표조차 언제나 양면적 읽기로 앞/뒤가 열려 있으나 우리의 통념과 관행은 어느 한쪽을 배제하거나 억압하는 이해관계를 은폐하면서 동시에 반증한다. 마찬가지로, 담뱃갑에 새겨 넣은 "스모커즈 다이 영거, 담배를 피우는 사람은 더 일찍 죽는다!"라는 문구는 금연 캠페인을 한다는 명목으로, 이렇게 계도해주었지만 결국 '일찍 죽는 것은 너의 탓'이라며 책임을 암암리에 전가하고 있는 사실을 은폐하면서 동시에 입증/반증한다.

2)늦잠꾸러기 아들의 교훈
'아침에 일찍 일어나는 새가 벌레 한 마리도 더 잡아먹는다는 거 몰

기존 생각들을 흔들어주거나, 맺힌 걸 풀어보이기도 하고, 주물러주기도 하면서 마음의 형태와 질감을 달리 조작해보게 하는 것이겠지요. 여기서 철학적 사유라는 말이 뻔하다면 뻔하게 들릴 수도 있지만, 우리를 훈육하고 길들여온 사회적 '통념', 누구나 가지고 있고 의심 없이 확신해온 (당연한) '견해'들이 도리어 예술적 사유와 작업에 장애를 일으키고 있었다는 점을 깨닫게 되리라는 맥락에서 사용하고 있는 겁니다. 이는 들뢰즈가 말하듯, '견해'를 뒤엎는 '역설'이야말로 철학적 사유를 통해서 발생한다는 의미에서, 미술 실기 수업의 철학적 접근은 적잖은 의미가 있지요. 어떻게 자신의 견해를 문제시해야 하는가에 대해서는 앞으로도 계속 이야기해야 할 겁니다.

이 로드-강의의 기조가 바로 '통념'과 '견해', 나아가 일방적 '주체'라는 관념이 낳은 (예술적) 사고의 폐단과 문제점에 대한 저항(하고 갈등하는 사유의 형태로 나타나는 것)이었죠? 그렇기 때문에 '미술과 철학 사이'에서 발생하는 상호 의존적 문제의식을 말하지 않을 수 없는 겁니다.

오늘의 철학은 지난 세기까지의 강단철학들과는 많이 다르죠? 그렇다고 여기서 이야기하는 철학적 사유가 지금은 새롭다고만 할 수 없어요. 어떤 면에선 이미 현대적 고전이 된 생각이기도 하지요. 물론 나는 철학을 전문적으로 연구한 사람은 아니지만, 작가로 살면서 만나고 사유하게 된 문제들이 오늘의 철학과 여러 면에서 조응하고 있음에 눈을 떴을

라? 이놈아!'
애비의 꾸지람에, 눈 비비며 대꾸하는 아들놈.
'그럼, 일찍 일어나는 벌레가 먼저 잡혀 먹히겠네요?
왜 우리는 먹히는 벌레의 입장은 뒷전으로 물리고, 잡아먹는 놈의 윤리만을 덕목의 기준으로 생각하여야 할까?
서두름과 부지런함만을 절대적 미덕으로 생각한다면, 느긋함과 게으름 권리는?
우리의 삶을 둘러싸는 속도는 여러 갈래로 뻗고 각기 다른 운동들을 하고 있는 것 아닌가? 그런데 왜 한 가지 방향과 하나의 속도만을 요구/긍정하려 들까?
부지런함과 게으름만으로 갈라지는 양극화의 담화 아래서 숨죽이고 있는 여러 가역적 속도들의 생태를 일구어내는 방법은?

— 홍명섭, 『미술과 비평 사이』, 솔, 1995, 7~12쪽의 「먹기도 하고 먹히기도 하는 말, 머리이기도 하고 꼬리이기도 한 말」에서 손질/반복 사용.

뿐입니다. 일찍이 한 세기 반 전에 니체가 꿈꾸었던 '예술로서의 철학'이 구현되고 있는 오늘날의 현대적인 철학의 모습은 예술가들을 연구하는 선상에서도 촉발되고, 서로 겹치고 닮은 데가 있습니다. 삶을 변화시키는 '예술로서의 철학'을 선구적으로 설파한 사람이 니체였지요. **"삶을 바꿔보라. 천국이란 새로운 생활방식이지 신앙이 아니다!"**

이 얼마나 리얼한 깨우침이고, 뒤통수 치는 역설입니까?

감성의 변화와 몸의 리듬 바꾸기야말로 현대철학도 현대미술도 (독자나 관객과 더불어) 꿈꾸어야 하는 새로운 깨달음일 겁니다. 변화, 변신의 요청!

바로 우리에게 필요한 새로움이란 자신의 일관된 확신을 스스로 배신할 때 오는 변화라고 하니까. 한편, 누구나 새로움이나 변화를 원하지만 이는 사실 두려운 것이기도 하지요? 오스카 와일드가 남긴 말처럼, 우리가 평소 믿고 있는 것과는 다르게, (변화 없는) **'일관성이란 상상력 없는 자들의 마지막 피난처'**일 수 있기 때문이겠죠.

왜 미술대학에 들어왔는가?

미술대학에 처음 입학하는 신입생들을 대상으로 강의하던 중에 가끔 간단한 리포트를 써보게 했어요. 언젠가부터 별 의미를 못 찾아서 그마저도 그만두었지만……

미술대학을 졸업하고 작가가 된다면, 어떤 작가가 되고 싶은가? 어떤 작업을 하고, 어떤 그림을 그리고 싶은가? 대학원 신입생들에게는, 오늘

날 작가가 된다는 것은 무슨 의미이고, 예술과 함께하는 삶이란 어떤 삶을 말하는가를 써보게도 했지요.

왜, 작가의 길을 택하게 되었는가? 그리고 너는 앞으로 어떤 작업을 하길 원하는가?

그러면 대다수 신입생의 대답이 한결같아요. 어려운 현대미술이란 것은 싫다, 자신은 많은 사람들이 호응하고 좋아하는 작업을 할 생각이라고!

꿈도 야무집니다. (그러나) 난 내심 불편하죠.

모두는 아니더라도 많은 사람들(대중)이 좋아하는 것이라면 과연 예술로서 구실할 수 있을까를 되묻고 싶어요. 대중이 좋아하는 것을 할 수 있다면, 어떤 면에서 행복하기야 하겠지만, 그런 행복이 목표라면 다른 쪽에서 모색하는 편이 훨씬 낫지 않나요? 많은 사람들을 만족시키는 순간 이미 예술이기를 그치고 오락이 되기 쉽겠지요. 더 이상 우리가 꿈꾸는 예술일 이유가 없어지는 것이지요. 왜냐고요?

가령, 내가 경험하고 아는 바로, 이 로드-강의를 통해 지향하고자 하는 예술이란, 오히려 어떤 면에서 당대의 집단 정서와는 '불화'할 수밖에 없는 독특한 감성에서 출발하기 때문이지요. 결코 **예외적인 것이 아니라 '소수적'인 것일 수밖에** 없으니까요. 여기서 소수적인 것이란 진짜 적은 수를 말하는 엘리트주의가 아니라 일반화된 당대의 감성적 기준의 횡포를 견디지 못해 일탈하는 몸부림들이기 때문입니다. 당장 이해가 잘 안 된다면, 앞으로 '소수자'라는 문제가 다시 언급될 때까지 더 생각해보기로 합시다.

흔히 우리가 알고 있듯이 '불화'라는 의미가 항상 부정적으로만 쓰일 이유는 없어요. 오히려 우리가 그토록 수호하려 애쓰는 민주주의라는

조건도 바로 '불화'의 지점에 서 있어야 한다는 자크 랑시에르의 지적은, 아방가르드 예술 조건과 맥을 같이 한다는 점에서 매우 흥미롭죠.(이 이야기도 끝에 가서 하게 됩니다.) 돌아보면, 이 사회와 현대예술이 '부조화'하는 생리야말로, 모든 체제적 질서의 타성적 권위와 기준에 회의하고 저항하는 소중한 생기이기에, 온갖 분야에서 소수적일 수밖에 없는 입장과 그런 피치 못할 처지를 껴안는 하나의 정치적 입지라고 봅니다.

관객(독자)은 시달림을 받아야 한다!

일단 우리를 위로하고 즐겁게 하는 것이 과연 우리가 바랄 만한 예술일까를 먼저 생각해보아야 합니다. 물론 위로를 받는 기쁨도 우리의 삶에서 소중한 것이긴 하지요. 한편에서는 시나 그림, 음악 같은 것들이야말로 우리의 마음을 위로해야 하고 이것이 마치 예술의 핵심인 양 이야기하기도 하지요. 물론 틀린 말이 아니겠지만 전적으로 편들어줄 말도 아니라고 봅니다. 위안도 색깔과 진폭이 나름대로 달리 작용하겠지만. 오락과는 달리 여기서 지향하는 예술적인 것이야말로 우리의 감성을 거스르거나 불편하게 흔들어야 하지 않을까 합니다.

가령 김기덕의 영화를 떠올려보죠. 「빈집」「사마리아」「비몽」「봄 여름 가을 겨울 그리고 봄」「나쁜 남자」「수취인 불명」「파란 대문」 등. 그의 영화를 보고 돌아설 때, 과연 우리의 정서가 편안하게 위로되던가요? 그런데 왜 김 감독의 영화는 (우리나라의 반응과 달리) 세계적으로 주목을 받고 있을까요?

누군가가 김 감독의 영화에 열광한다면, 그의 영화를 통해 위안과 즐거움을 느끼기 때문일까요?

오히려 김기덕 영화를 기꺼이 택하는 사람이라면 아마도 일반적인 우리의 인식으로는 느끼지 못하고 잡히지 않던 어떤 낯선 감수성이 촉발하는, 미처 준비되지 않았던 다른 생각들에 (비자발적으로) 휘둘리면서 맛보게 되는 통증과도 같은 경험이 소중하기 때문일지도 모르지요. 또 한동안 떨떠름한 기분 속에서 자신과 세상을 (다시) 돌아보는 계기 같은 것을 느낄 수 있기 때문이 아니겠는지요?

그냥 관객이 되는 것은 아니라고 봅니다. 관객-되기라는 지난한 몰입의 요구. 마치 피치 못한 사태에 빠져서 한동안 헤어나기 어려운 상황에 갇혀 있었던 것 같은, 그런 뒤끝을 버리지 못하는 마음씀이 관객에게 작용한다면······.

모두를 위무하고 만족시킬 수 있는 거라면, 굳이 예술이 감당하지 않아도 될 정도로 쉽게 접할 수 있는 수많은 통로가 있지 않나요?

언제부터인가 지상파 공중파 할 것 없이 경쟁적으로 등장하여 대세가 된, 마치 리얼-버라이어티 쇼처럼 선정적 승부수를 도발하는 음악 경연-게임 프로그램, 누구에게든 사회/정치적 여론과 비판적 의식을 건드릴 여지가 없는, 오히려 평소 그러한 의식을 등지고 몸에 좋고 맛있는 음식을 골라 먹고 잘 살자는 건강/요리 프로그램의 성황 등은 오늘의 시청자의 정서를 위무/소비하는 데 어지간히 성공하고 있나봅니다. 물론, 우리 민중이 목말라 하는 위로란, 정서적 만족감이나 소비적 성취감만을 조장하는 것과는 거리가 멀 수도 있다는 의미에서, 많은 이들이 기대고 싶어 하는 (부담 없는) 예술적 측면의 위로 또한 충분히 예상할 수 있습니다.

그러나 문제는 우리가 자기 본위의 정서와 감성을 기준 삼아 예술의 층을 '선택'하고 있지 않는가 하는 겁니다. 왜냐하면 여기서 위로의 질감이란, (내 선택의 성향과는 언제나 별개로,) '비자발적'으로 만나게 되는 예측 불가능성이 나와 '불화'하는 면을 어떻게 감당하는가에 달려 있다고 보기 때문이지요.

그래서 평론가 임근준이 갓 졸업하는 미술 학도들에게 주는 정언명령 같은 59개 항목으로 된 글의 서두에서부터 강조하는 것이 있어요. '일기장 작업'을 하려거든 다른 직업을 알아보라는 단호한 충고는, 자기중심의 심리적 독백 안에서 스스로 위안이 되는 작업을 '일기장 작업'으로 본 거겠지요. 아, 임근준 평론가의 글, 「대학 졸업을 앞둔 예비 작가에게」를 꼭 읽어보길 바랍니다! 그가 요구하는 59개 항목의 '훈'과 '계'는 요즘의 작가 지망생들이 알아듣고 지켜내기엔 좀 벅찰 것 같지만요. 그러나 59개 항목은, 비평을 무력케 하는 시장 논리가 지배적인 이 시대에 저항하는 소수 작가-되기라는 **대안 의식**으로도 자극/공헌하리라 봅니다. 일단 기성 작가들도 꼭 테스트하듯 체크해보길 바랍니다. 과연 내가 몇 개의 항목을 납득하고 동의하며, 기꺼이 지키고 있는 작가인지……. 물론 항목마다 납득하는 작가의식의 밀도가 다르겠지만요. 적어도 자긍심으로 성장하는 작가-되길 바라며 조언한 것이지만, 이 정언명령을 완전히 이행하는 작가로 살기란 쉽지는 않을 거라고 봅니다. 그러나 비록 자신은 이 '59계'를 다 받아들이고 지켜내기엔 어림없다 해도, 다른 누군가는 이런 수행을 감수하는 작가로 살고/살려고 하고 있다는 '내 바깥'을 인정하는 계기가 되기도 할 것입니다. 물론 임 평론가가 예술가-되려는 새 세대에게 이토록 절실히 요구하고 압박하는 이면에는 이 시대 도처에서 서식하는 기성 작가들의 행태와 의식이 기대에 미치지 못

함을 뒤집어 비판하는 것이기도 하겠지요?

현대의 예술이야말로 우리를 편안하게 위무해주는 것에서 가장 멀리 떨어져 있다는 내 생각은, 사실 우리 사회가 감당하지 못하는/감당하기를 회피하는 것에 대한 하나의 정치적 대안 장치일 수 있기 때문입니다. 왜냐하면 현대적인 예술일수록, 마치 낯선 발명품처럼 우리의 눈앞에서 '인식론적 단절' 같은 소원함을 맛보게 하는 (독특한 경험을 선사하는) 데서 출발하고, 또 그럴 수밖에 없는 것이라고 보기 때문이죠.

이를테면, 지금은 누구나 환영하고 통용되는 친근한 것이 되어버렸다 하더라도, 그것이 선구적인 (새로운) 개척의 성과물로 등장할 당시에는 우리 기성 인식에 낯선 저항과 비판을 자극하지 않았던 경우가 있었을까요? 마치 흉물의 대명사로 통했던 파리 에펠탑 건설처럼 말이지요. 가령, 컴퓨터가 지금은 필수품이 되었지만 개인용으로 보급되기 시작하던 1985년 무렵만 해도, 지금처럼 이렇게 생활 깊숙이 파고들 줄은 아무도 몰랐을 겁니다. 인터넷도 마찬가지였지요. 우리가 '월드 와이드 웹www'에 이렇게 매달릴 줄은 아무도 몰랐지요. 오히려 그런 게 무슨 필요가 있겠는가, 생활을 더 복잡하게 만들지 않겠는가 하며 쉽게 받아들이려 하지 않았지요. 마치 자동차가 처음 만들어졌을 때, 편리함보다는 (미래의 택시 기사라는 새 직업군을 상상하지도 못한 채) 마부들의 설 자리를 먼저 걱정하여 저항했듯이, 모든 선구적/발명적 성과란 처음엔 당연히 (낯선) 거부감과 께름칙함으로 다가왔을 테지요. 그렇듯 현대미술의 등장에 따른 대중과 작가의 '인식적 단절'이란 문제도 마찬가지의 생태가 아닌가 합니다.

어느 분야에서든 새로움/다름이란 기성 인식과의 단절감이나 충돌과 같이 오는 것이기도 하지요. 사실 우리는 변화를 두려워하는 만큼 타성에 곧잘 중독되기도 하니까요. 그런 의미에서, 진보적인 예술이라는 특성도 우리의 기존 인식, 통념에 일종의 저항과 알력을 조장하는 데서 시작될 수밖에 없다는 측면에서 보자면, 과학적 발명/발견이 동반하는 생태를 공유하는 것 같다는 이야기입니다. 다시 말하지만, 우리에게 새로움이란 그때까지의 **자기 확신을 포기하는**, 자폭에 가까운 것이니만큼, 누구나 선뜻 다가와 환영하기란 쉽지는 않겠지요.

7강

·

예술과
예술이 아닌 것

의미 차원/존재 차원

현대철학적 사유가 종전 사유와 다른 점은 현대예술이 사유하고자 하는 감성적 맥락과 어떤 면에서 중첩된다는 점을 이야기했지요? 그런데 전통철학과 지금까지 예술의 접점이 있다면, 아름다움에 대한 관념적이고 본질론적인 규명(정의) 같은 '미학적'인 지원이었지요. 이는 미학이라는 분야가 철학의 범주 안에서, 불변하는 미적 존재, 즉 미적 본질이란 무엇인가를 탐구해왔던 전통에 맞닿아 있기 때문이지요. 말하자면 예술 자체를 대상화할 수 없기에, 예술'작품'의 미학적 본질 규명을 통해 예술이 무언가를 이해하려 했던 겁니다. 이는 결국 예술'작품'의 '정의'라는 결정론적 사유로 나타날 수밖에 없었지요. 예술이란 그 자체가 추상적 관념이기 때문에, 보다 구체적(지시적)으로 정의하기 위해 예술적 '대상물'로 한정하려 한 움직임은 당연한 결과였어요. 그때까지만 해도 우리는 예술적 대상물 자체가 가진 고유성이나 근원성의 의미를 보여주려는 실재론적 철학을 오로지 귀하게 여기고 있었으니까요.

그러나 현대철학의 가장 획기적인 성과 중의 하나가 감각적 효과(감

웅)를 사유하려는 태도였지요? 바로 이 점이 현대예술과의 접점이 될 수밖에 없는 것입니다. 이는 정태적 실재성이라는, 관념적 범주로 포섭되는 불변하는 진리의 개념만을 대상으로 사유코자 했던 서구의 전통철학적 태도에서 볼 때 (생성이나 사건이라는 운동은 개념화/대상화될 수 없었다는 점에서 본다면) 가히 충격적 반전이라 할 수 있지요. 특히 전통적 형이상학의 특징이면서 문제점인, 체험하는 일시적 (생동적/변화하는) 운동을 넘어 '영원성'이라는 관념 아래 배치될 수 있는 진리에 대한 집착에서 비롯되었다는 점에서 특히 그렇지요. 불변하는 진리를 모색하고자 하는 사유 의지는 무엇보다도/당연히 '변함'과는 언제나 거리가 먼 것이었지요. 어떻게든 정지되어 있는 상태라는 관념의 설정이 전제되지 않는다면, '진리'란 성립/보장이 될 수 없는 것이었으니까요. 진리란 언제/어디서라도 누구에게나 다 같은 것으로 드러나야 하듯, 그것은 시간이 개입되지 않는 정태적 공간을 전제하지 않으면 안 되는 것이었으니까요.

그러나 세상에 변하지 않는 존재란 실로 불가능하다는 것이야말로 유일하게 변치 않는 진리가 아닐까요? 불가에서 말하는 '제행무상諸行無常' 개념이지요. 따라서 존재는 변화하는 것으로만 이야기되어야 한다는 점. 서구철학에서는 그때까지의 정태적 관념철학에, '지속'이라는 개념을 내세워 시간/운동을 사유하도록 만들었던 사람이 베르그송이었지요. 만물은 어떤 형태로든 지속된다는 것. 우리가 지각하기에는 너무도 느린 시간일 뿐이지 (심지어) 광물조차 나름대로 변화하고 있다는 겁니다.

존재한다는 것은 끊임없이 변화한다는 것이다. **존재가 변하는 것이 아니라 변화가 존재를 존재케 한다.** (중략) 만물은 유동하고 변화한다. 그

러나 우리가 지각하는 건 고작해야 시간이 만들어낸 결과물에 불과하다. 때문에 우리에게 시간은 늘 공간적으로 인식된다.[●]

따라서 흔히 공간 인식을 넘어서는 시간(운동)을 사유하기보다는 무엇이든 인식적 공간을 앞세우게 되었듯, 전통철학적 견지에서 '예술이란 무엇인가'라는 실재론적 질문은 예술작품을 이루는 요소가 어디에 있는지를 따지게 됩니다. '예술품'에 있는가, 그것을 바라보는 '(미적) 태도'에 달려 있는가라는 이원론의 모습으로 나타날 수밖에 없는 것이었지요. 하지만 이것은 작업이 예술로 이해되기에 앞서, 순간적인 운동/정황이거나 의미와 해석을 촉발하는 사건(맥락)이라는 현대적 예술의 생태와는 너무 다르지요?

일찍이 전통철학은 아름다움이 무엇인가를 물었을 때, 이는 무엇이 아름다운 '것'인가라는 질문으로 대체되어야 한다는 입장을 내세웠기 때문이지요. 하이데거도 예술작품의 기원을 논할 때, 사물과 기능적 사물(도구)을 떠올리며 예술이라는 '사태'도 사물로 간주해 접근하고자 했지요.

그러던 중에 1970년대 후반에 '예술제도론'이라는 새로운 미술 이론을 들고 나와, 마르셀 뒤샹 이후 난해해진 현대미술의 맥락(예술품인가/아닌가)에 대한 새로운 정의를 가능하게 하여 유명세를 탔던 사람이 조지 디키였어요. 그의 이론 또한 예술작품을 '제도 내에서 정의'한 것이었지요. 당시를 지배하던 '미적 태도'론에서 벗어난 획기적인 이론이었지만, 이 '예술제도론'조차 **예술 대상물에 대한 관행**이 만든 '제도적 정의'에 의한 이론으로 옮겨간 데 만족해야 했지요. 그것은 예술의 체험과 영향력에 대한 의미, 즉 '사용'이라는 체험과 효과에 대한 문제는 제쳐둔 이론이었던 거지요.

● 채운, 『재현이란 무엇인가』, 그린비, 2009, 113쪽, 강조는 필자.

예술품인가/아닌가에 대한 판단과 설득력은 예술계 안의 '제도적 장치(전시 관행이라는 문맥)'에 의존하는 문제라는 논리는 나름대로 성과가 있었어요. 하지만 지금 생각해보면 좀 우습지만, 왜 예술에 대한 철학적 문제를 두고, 예술품인가/아닌가를 논하는 **'정의 가능성'**에 이토록 매달리고 집착했던 걸까요?

잘 알려져 있다시피, 뒤샹의 등장과 더불어 갑자기 전통적 맥락과는 흐름이 크게 '단절된' 사태를 만났던 것이지요. 모두가 눈앞에 펼쳐지는 급진적 아방가르드의 충격적인 광경 아래, 일상적 오브제와 예술품이 구분되지 않는 비평적 혼란을 겪고 있었던 겁니다. 당시 얼마나 충격적이고 난감했을까요?

무엇보다도 우선, 이런 '일상 오브제'들이 어째서 예술품일까라고 생각하게 되는 '인식론적 단절'의 사태를 논리적으로 감당하기가 어려웠던 것이죠. 사실 뒤샹은 작가의 손길이 미미하게 가해진 오브제(소변기 등)들을 전시장에 내놓고, 그 앞에서 비평가들이 미술품인지/아닌지를 가늠하지 못해 쩔쩔 매게 놀려주려고 했다지요? 예술작품인가/아닌가를 두고 혼란을 일으켰다면 예술작품에 대한 그때까지의 미학적 '입장'이 무너지고 있었다는 증거인 셈이지요.

이러한 일련의 전위적 사태의 혼란과 이후 또 다른 세대들의 새로운 흐름들이 나타났는데, 가령 70년대 미니멀아트를 전후하여 비평을 이끌었던 진지하고 학구적인 비평가들—클레먼트 그린버그 및 마이클 프리드로 대변되는—조차 당시의 정황을, '뭐든 내키는 대로' 막가파식 현상이라는 투의, 비관적 비평의 시선을 드러낸 유명한 발언이 있어요.

'애니싱 고스anything goes**!'**

당시의 사태에 대한 가장 신랄한 비판적 언사였지만, 곧 이 어구가 아이러니컬하게도 이후 시대의 성격을 산뜻하게 압축하고 대변해주는, 즉 가장 포스트-모던한 웅변적 캐치프레이즈가 될 줄은 당시엔 아무도 몰랐지요.

애니싱 고스!

무엇이든지 (예술작품으로) 안 될 것은 없다! 모든 것은 (예술로) 허용된다!

이 얼마나 매혹적인 광기입니까. 드디어 세상은 활짝 열린 겁니다. 동시에 암담하게 열린 면도 있음을 알아야죠. 소위 포스트-모던의 양가적 특성을 잘 드러내주는 말이지요.

당연히 이런 시대를 대변하는 슬로건도, 모든 것이 그렇듯 불길함과 기대, 긍정과 부정의 모습을 동시에 지닐 수밖에 없었지요. 바로 이런 두 얼굴이야말로 당시 소위 포스트모던의 생태와 현상을 그대로 말해주고 있지요.

마르셀 뒤샹, 「샘」, 1917.

무엇이든지 그 자체로 좋음, 아니면 나쁨으로 판명될 수 없는 모호한 양가성, 이는 데리다의 **파르마콘처럼, '약도 되고 독도 되게'** 열려 있을 따름이지요. 에르곤과 파레르곤이 서로 얽히고설키는 형국으로……, 리좀, 뿌리-줄기처럼……, 시작(근거)과 끝이 따로 없는 '새옹지마塞翁之馬'

같은 뒤집기의 연쇄, '이현령비현령'처럼…… 중층적 읽기/사용의 효과가 낳은 빛과 그늘 …….

어쨌든 모든 '허용'의 가역적 반전은, 이윽고 회화/미술의 본질을 '평면과 사물' 속에서 규명하려던 회화적 실재론의 결정론적 귀착점으로 환원되고 만 '회화의 종말론'까지 함께 날려 보낸 것이기도 합니다. 애니싱 고스!

소위 20세기 모더니스트 미술이란 예술적 체험(관객과 작가의 관계)에 앞서, 궁극적으로 미술이라는 자체 양식을 탐구하는 여러 버전의 '범주적 양태'들이었다고 봅니다. 무엇이 미술의 궁극적 대상이나 규범일 수 있는가라는, 미술 생산 주체의 관념과 새로운 미술 대상/범주의 확보라는 철학에 관심이 꽂혔던 시대였던 것이지요. 말하자면 미술 대상(본질)에 대한 철학적 접근(자기 증명)을 통해서 미술로 정의 가능한 (환원주의적) 평면/개념에 천착하였던 것이었지요. 이를테면 회화의 본질이란 타자적 인식 요소를 배제한 순수 상태, 소위 작가주의적 평면을 추구하는 데 몰입한 거죠. 이렇게 미술은 스스로의 모습에 반한 나르키소스처럼, 자기 모습과 얼굴(평면) 그리기에만 골몰한 나머지 어지간히 지치고 한계에 다다른 70년대를 전후해서, 이미 뒤샹이 촉발한 개념주의나 (사회/문화적) 표현/태도 또한 동시에 성장하고 있었지요.

무엇보다도 당시 예술 작업이 처하고 거느리게 되는 '예술계' 안의 '의도'와 '약정'을 중히 여긴 '예술제도론'이 우선시한 것은 결국 (작품의 맥락적 인식을 중심으로 견지하였기에) 예술이란 **관객과의 존재론적 체험에 앞서서 '제도(예술계)'라는 인식론적 '범주의 문제'였던 것입니다.**

인식론적 단절

눈앞의 사물을 보자마자 아무런 인식의 단절 없이 알아챈다는 것, 곧바로 이해한다는 것은 무슨 뜻일까요? 또 이성적 이해의 범위 안으로 들어오는 바람에 각별히 주저되는 해석이 필요 없는 것들이란 무엇을 말하는 걸까요?

이번에는 한번 간단한 임상을 봅시다.

여기 종이컵과 라이터, 찻주전자가 놓여 있네요. 이것들이 예술품입니까?

아니라고요? 왜 아니지요?

'무엇이 예술작품인가'를 이야기하는 것은 막연하고 어렵기도 하지만, 마치 보편적인 정답을 위해 (여러 곁가지들의) 다른 관점들을 억압하게 되는 이러한 질문은 일단 저항을 불러일으키지요. 그러나 앞에 놓인 이것들이 (이미) 예술품이 아니란 사실은 분명 여러분이 너무나 잘 알고 있지요? 그렇다면 왜 예술작품이 아닌가요?

무엇이든 자신이 이해하는 쪽으로만 보려는 경향성이 강한 우리에게 눈앞의 저 익숙한 사물들이야말로 우리의 이해에 너무나 순종적이지 않나요? 그렇지요. 바로 그렇게 '쉽다'는 데 포인트가 있습니다. 그렇다면 예술품이 아닌 것은 이해하기가 '쉽다'는 논리를 뒤집어보면? 쉽게 말해, 일단 이해하기가 '어려운' 모든 것은 예술작품이 되는가라는 논리적 반론이 나오네요.

좀 과격하게 말하면, 그것에 이해하기로 접근이 '쉽지 않은' 어떤 저항이 개입돼 있다면, (입장에 따라) 그것이 무엇이 된다 해도 예술적 체험 '같은' 것을 일으킬 수 있다고 감히 말해놓고 시작해볼까 합니다. 그리고 예술작품이 이해하기 어렵다 할 때, 이해란 뭘 말하는지도 생각할 필요

가 있겠지요.

무엇이 예술품인지를 궁구하기보다는, '왜 아닌가'를 토론해보는 쪽이 훨씬 쉽겠군요. 1994년 이후 국내 TV 프로(EBS, 〈그림을 그립시다〉)에서 그림 그리기를 실연하던 밥 로스[1942~95]의 그림은 '왜 예술적이지 않은가', 이것도 토론에 부쳐보면 어떨까요. (아니, 밥 로스의 그림이 어때서? 충분히 실감나고 좋던데! 그렇다면 재현을 통한 실감과, 나는 왜 좋은가라는 문제가 현대예술적 조건과 어떻게/왜 겉도는 문제가 될 수 있는지를 묻지요. 밥 로스의 그림도 예술품이라고요? 그렇게 생각하는 의견들은 일단 이 토론에서 제외해야 합니다. 그런 '주장'을 일단 배제하자는 것은, 우리가 지금 사유하는 데 있어, 누구의 주장이 '옳다/그르다'라는 이분법적 판단으로 환원되는 토론은 (사유와 달리) 소모적 취향이기 때문입니다. 말하자면 지금 하나의 질문을 두고 생각해보자는 것은 하나의 올바른 답을 구하기─예술이다/아니다, 옳다/그르다─와는 맥락이 다르지요. 즉 왜 예술이 아닌가를 중층적으로 '생각하는' 경험을 나누고 모아보자는 데 의미가 있을 테니까요. 나아가서 다른 쪽 견해에 대한 문제도 드러날 것이기 때문이지요.)

이런 질문은, '예술제도론'이라는 이론을 갖다 대봐야 대답할 수 있는 까다로운 문제일까요? 그렇지만 말이 나온 김에 먼저 '제도론'을 좀더 살펴보기로 하지요.

예술 제도, 인식 범주의 문제

뒤샹, 잘 알지요? 남자 소변기를 미술관에 보란 듯이 갖다 놓은 멋쟁이 '괴물'!

뒤샹 이후 소위 (난해한) 개념미술이 출현하는 데까지 따라잡게 되는 '예술제도론'은, 70년대 후반 미국에서 철학자 아서 단토의 **'예술계'**라는

'작품 외적 문맥'을 토대로, '제도'라는, 작품의 인식론적 '범주 안'의 문맥을 내세운 조지 디키라는 철학자에 의해 개척되었지요. 잠깐 언급한 바 있는 이 그럴싸한 이론에 나도 젊었을 때는 심취할 수밖에 없었어요. 작업하는 입장에서는 너무나 밀착되어온 이론이었는데, 당시 우리나라 미학자들에겐 뭔가 겉도는 듯, 절실한 실감은 하지 못하는 눈치더군요. 그럴 것이 미적인 것이 전통적으로 미적 지각 대상으로 삼아왔던 **대상 자체의 고유한 특성**'이냐, 아니면 미적인 감흥을 '**느끼는 쪽의 태도**'에 달린 문제인가를 규명하려는 입장이 그때까지의 미학이었기 때문이지요. 반면, 현대미술이란 꼭 미적일 필요도 없는, 나아가서 '예술계'를 형성하는 장 속에서 빚어지는 하나의 **'약정성'을 띠게 되는, 작품의 '외적 상황'에 의한 것**이었지요. 다시 말하면 미적 요소가, 지각하는 독특한 방법을 밝히는 '미적 태도'에서 나오든가, 아니면 지각하는 '미적 대상'에 있다고 보고, 이것을 분석하던 전통적 미학의 눈으로 볼 때는 잘 수긍이 되지 않았던 모양입니다. 어쨌든 전통적으로 대립/교차되어온 '미적 태도론'과 '미적 대상론' 모두 **'지각된 것에 대한'** 연구였던 점에서 동일선상에 있었다고 봅니다. 미적 대상도 미적 지각도 작품이라는 '영역'에서 발생하는 문제에 천착해왔기에, 작품의 '영역 바깥'에까지 관심을 둔 적이 없어서였겠지요. 결국 예술 조건을 형성하는 것으로 상정되어온 미적인 '대상 요소'와 '지각하는 주체'에 관한 집착이 교차해온 것이 미학의 역사였기 때문이지요. 그러나 '예술제도론'은 예술품이라는 대상물 '바깥'의 관행적 인식이 만드는 '문맥'과, 예술계가 형성하고 있는 분위기 '안쪽'이 만드는 보이지 않는 '제도'를 느끼게 해준 겁니다.

다시 이 제도론을 아주 쉽고 간략하게 말해봅시다.

기혼자와 기혼자가 아닌 사람은 겉으로 봐서는 알 수 없지요? 그처럼

● 홍명섭, 『미술과 비평 사이』, 솔, 1995, 114~145쪽 참조.

예술품인가/아닌가는 겉으로는 알 수 없다는 겁니다. 다만 그 대상물이 어떤 정황(관행/제도)에 처해 있는가, 즉 어디에 (놓여) 있느냐에 따라 그 것을 읽는 문맥이 달라진다는 겁니다.

말하자면, 기혼자인가 아닌가는 그들 자체의 모습으로는 알 수 없었 지만 그들이 처한 생활(정황)을 따라가보면 드러나겠지요. 이처럼 여러 예술적 정황들-이를테면 작가의 '의도'나 작품이 놓이는 '장소'는 물론 평론이나 화랑, 미술관이라는 여타의 장치들-이 만드는 인식을 통해 '보이지 않는 제도(예술계 관행)'가 형성되는 것이지요. 바로 그런 제도 속 에서만 하나의 대상물이 '작품으로' 드러나게 된다는 논지입니다. 그러 니까 작품의 '영역 내적'인 요소의 문제보다 작품 '외적인 문맥'에 의해 예술품으로 인식하게 된다는 말이지요. 좀 단순하게 들렸는지 모르겠지 만 이 이론은 의외로 현대미술론이라는 측면에서는 그때까지 벗어나지 못하던 미학적 이원론의 갈등을 달리 조율하는 결정적인 위력이 있는 것이었어요.*

한마디로 말해, '일상 사물'조차 '예술계' 안에 배치해놓으면 예술이 '된다'는 것이죠. 이것이 예술의 존재론도 인식론도 아닌, 아니 존재와 인식을 모두 가로지르는 제도론이죠. 즉 뒤샹의 소변기도 미술관이라는 '제도' 속에 배치해놓으면, 그냥 예사로운 사물(소변기)이 아니라 특별한 (미적) 주목을 받게 되는 경우로, 이때 예술적 문맥이 만들어진다는 말 입니다. 그런데 내가 보기에 이 이론은, **'한 대상에 대한 논의는 그 논의 를 행하는 제도적 장치들을 떠나서는 성립하지 않는다'**는 푸코의 고고 학적 관점을 그대로 끌어들인 것으로 보입니다. 푸코의 고고학에서 '광 기'라는 대상이 구성될 수 있도록 해주었던 (당대의 에피스테메의 '장' 을 기술하고자 하는) 장이론이 결정적으로 '예술제도론'의 단초가 되고

● 조지 디키, 『현대미학』(오병남 옮김), 서광사, 1982, 「미적 대상: 그 제도적 분석」 참조.

있다고 봅니다.

아무튼 이런 정황이 지금까지 전통적 미학 이론으로는 풀리지 않던 현대적인 예술의 난해한 문제를 풀어주고 있어요. 무엇이든 '제도적 장치' 안에 들어오면, 의미가 달리 만들어진다는 점은 상당히 현대적인 맥락이죠. (여기서 말하는 '제도'가 앞으로 말할 들뢰즈의 '계열화'라는 개념과도 상통하고 있는 것 같습니다.)

어떤가요? 이제 이해되나요? 사실 이런 생각은 이미 한참 전부터 우리가 만나고 있는 사유의 전향적 관점이기도 하죠? 주체를 만들어가는 것은 주체 바깥과의 (비자발적) 접속에 의한 감응으로 (그때그때) 규정된다는 이야기와 상응한다는 점도 생각해둡시다. 그렇게 보면 '예술제도론'의 핵심은 이제 그다지 생소한 관점은 아닌 거죠?

그러나 당장은 예술제도론을 구체적으로 몰라도 됩니다. 우선 제도론의 반대편 쪽에서 보자는 것이니까요.

'제도론'보다 앞서서 이런 생각을 먼저 제기해야 하지 않을까요?

다시, 여기 이 주전자와 종이컵이 예술품이 아니라는 사실은 누구에게나 쉽게 이해가 됩니다. 용도 외에 디자인이 약간 가미되어 나름의 미적 만족감을 주는데도 불구하고 우리는 왜 이런 일상 사물, 공산품 들을 예술품으로 경험하지 않는가/못하는가? 먼저 이런 입장을 취해보는 것이 어떨까요?

종이컵이나 주전자는 우리의 인식에 아무런 저항이나 단절감을 주지 않을 정도로 너무나 '익숙한' 것이 아닌가요? 그대로 쏘옥, 누구에게나 한순간에 '이해'되기 때문이지요. 그것이 무엇인지 너무나 뻔하고 빠르게 알 수 있다는 점에서, 우리가 풀어봐야 할 난처한 기호로 보이진 않

는다는 겁니다. 먼저 누구나 갖는 지적인 이해(그것이 '무엇인지')가 앞질러 작동하게 되는 경우란 말이지요. 굳이 르네 마그리트라는 화가의 어록을 언급하자면 **뻔한 것을 뻔하지 않게 만드는 것**이 예술 작업이라고 한 관점과 잘 대비되죠? 우리의 인식에 아무런 저항을 불러일으키지 않는 만큼 습관적 인식만을 요구하는 경우가 되겠지요. 그러나 마그리트나 그 밖의 예술적 관점에 앞서 우리가 먼저 습득한 관점에서 접근해봅시다. '뻔하게' 보이기 때문에 예술적이지 않다는 의미는, 지금까지 우리가 이야기해왔던 것들에 비춰본다면 무엇을 말하는 것일까요? 이미 사용했던 '자발성/비자발성'이라는 키워드를 다시 드리지요.

지금 우리 앞에 놓여 있는 주전자, 라이터 등은 언제나 그 의미와 사용이 이미 우리의 선택적 이해의 범주 아래 결정되어 있는 것으로 인식되는 셈이지요. 뭔가 우리의 이해에 앞서는, 조금이라도 낯선 (비자발적) 의미를 띠게 되리라고는 아무도 생각지 못할 뻔한 것들입니다.

그러나 여기서 아무리 뻔하게 보이는 것들이라 해도 어떤 문맥(의도, 장소)을 띠느냐에 따라 다르게 의미를 생산한다는 '제도론'의 이해도 염두에 두기로 합니다.

하나 더, 옷걸이를 등을 긁는 데 쓸 수도 있다는 이야기를 떠올려본다면, 또는 '뻔한 것을 뻔하지 않은 것으로' 만들고자 하는 마그리트의 의식은, 바퀴가 무엇과 접속하느냐에 따라 수레가 되기도 하고 무기가 되기도 하는 '다양체'로 작동한다는 사실에 비춰볼 때, 그것이 항상 뻔한 것일 수는 없겠지요. 이때 우리는 (언제든지) 비자발적인 예측 불가능성과 대면하게 된다는 점이지요.

어쨌든 일상 사물들이 예술품이 되지 못하는 이유는, 얼핏 보기에도 (뻔하게) 그 사용이 '예측 가능하게 한정되어' 보인다는 점 때문이지요.

괜히 쉬운 이야기를 너무 돌려서 했나요?

다시 돌아오면, 우리 앞의 사물들, 라이터나 주전자 들은 우리의 인식에 아무런 단절감이나 저항을 불러일으키지 않고 모양과 용도라는 측면만으로도 단번에 예측되고 이해된다는 점입니다.

모든 해석은 어떤 존재 양태의 징후이다

그렇다면, 이렇게 익숙한 사물-오브제들은 너무나 익숙하게 그것이 무엇인지 단번에 인지되기 때문에 예술품이 되지 못한다면, 이제 이 생각을 뒤집어봅시다. 그 카운터 파트로 예술품이란 어떤 것인지가 역으로 드러나기도 하지요?

그렇지요. 예술 작업이라면 모든 낯선 사태가 그렇듯이, 우리의 로고스적 인식에 일단 **인식적 단절감**, 즉 의외성, 낯섦이나 저항, 갈등, 나아가 정서적 불편이나 답답함 같은 문턱을 경험하게 하는 데서 촉발된다고 보아야겠지요? 그것은 **우리가 선택하지도 원하지도 않았고 예상치도 못했던, (비자발적인) 어떤 복합적 체험과 맞닥뜨리는 경우**가 될 겁니다. 그것은 또 시각을 통해 로고스와 파토스가 드잡이하는, 의외의 (비자발적) 체험을 '배치'하는 현장을 마련해준단 말이 되겠지요. 말하자면 우리에게 얼마나 (준비되지 않은) '생각'을 일으키게 '강제하는' 사태가 되는가/되지 못하는가 하는 힘의 문제로 드러날 테죠. 이런 것을 두고 들뢰즈 식으로 말해보면, '**기호**'나 '**형상**'과 (비자발적으로) 맞닥뜨**릴 때 우리는 해석의 강요에 노출된다**는 말입니다. 우리가 진정 아무런 전제 없이 예술적/철학적 생각을 일으키는 것은 (읽어본 적이 없는) 어떤 '형상'을 **우발적**으로 마주하는 때라는 겁니다. 여기서 '우발적'이 아니라면, 어떤 주체적 이해가 선행하는 (선택에 의한 이유나 의도가 작

용하는) 경우가 되기에 전제 없이 만나는 것은 아니겠지요. 얼핏 어려워 보이는 듯한 이 말도, 내 선택을 넘어서 (처음 보게 된) 어떤 것을 마주하는 (낯선) 경우라 생각해봅시다. 말하자면 습관적인 머리로 이해되지 않는 장면(사태)을 '형상'이라고 할 수 있겠지요. 들뢰즈는 (비자발적으로 만나게 된) '기호'라고도 말하는데, 이런 것들을 만날 때 준비되지 않은 (목적 없는) 마음이 해석해보고자 하는 생각을 일으키는 계기가 (비자발적으로) '강제'된다고 합니다.

그러나 우리가 만나는 것은 '사실'이 아니라 이미 하나의 해석이 투영된 것일 뿐이어서, '해석'을 진리(전제)의 족쇄로부터 구해내려고 했다는 니체의 측면에서 본다면 어떨까요.

니체에게서 해석은 무엇보다도 창조와 생성의 문제다. (중략) 니체에게 해석은 지배적 가치의 공간을 비집고 들어가 그것에 균열을 내는 실천이다.[•]

니체는, 사실은 없으며 오직 해석만이 있다고 합니다. 해석과 분리되지 않는 해석의 주체는 해석만큼 다양하다는 말도 되겠지요.

그런데 들뢰즈는 왜 해석의 '강제성'을 이야기하게 되었을까요?

먼저 니체의 다음과 같은 말을 들어보면, 해석의 강제성이란 역시 자신이 선택하는 (자발적) 목적에 사로잡히지 않도록 하는 다른 (비자발적) 끌림을 말하는 것 같아요.

감각이 느끼고, 정신이 이해하고 판별하는 것들은 그 안에서 자신의 목적을 가지고 있지 않다. 하지만 감각과 정신은 그들이 바로 모든 것의

● 고병권, 『니체, 천 개의 눈, 천 개의 길』, 소명출판, 2001, 112~113쪽.

목적인 양 너희들을 설득하려 한다.[•]

　전통적으로 서구의 철학적 사유는 고대 희랍 때부터, 어떤 사유든 사유하는 자들이 공히 가장 바람직하다고 생각하는 '어떤 관념(목적/가치)'-진리를 사랑한다는 선 의지의 공리-을 전제하고, 즉 임의(선택)의 목적 안에서 사유를 시작했다는 바로 그 점에 들뢰즈는 반기를 든 것이었지요. 말하자면 '진리'나 '선' 같은 가치는 누가 봐도 틀림없이 부인할 수 없는 '좋은 목적'의 것이었으니까, 누구도 시비할 것 없어 보이는 가장 '궁극적인 것(이데아)'으로 암암리에 받드는 양상을 지적한 것이었어요. 그러니까 그들이 전제하는 '이데아'란 현실과는 다른 차원일 수밖에 없는 것입니다. 역시 자신을 빼놓은 전부를 의심하면서도 막상 자신이 그렇게 생각하는 '생각'은 아주 당연하고 의미 있는 최종 근원으로 간주했던 데카르트의 '임의의 경우(전제)'도 마찬가집니다. 이렇게 **생각하는 자신까지도 생각의 대상으로 만드는 생각이 '자기 생각의 궁극적 근거'가 되기에**, 결국 '생각'이 '나'와 분리될 수밖에 없다는 임의의 설정을 하고서, 정작 모든 것을 의심하는 사유를 시작했다는 점이 비판받는 겁니다. 따라서 그때까지의 서구적 사유란 그 결과가 순수한 인식으로 드러나기보다 하나의 자의적인 임의의 '의견', 즉 '견해'로 마감될 뿐이기에 철학이 될 수 없다는 통찰이 니체 이후 들뢰즈의 철학이 보여준 예리한 성과이기도 합니다. 이 얼마나 파격적이고 대단한 시각인가요. 누구도 깨친 바 없었던 엄청난 사유의 역사적 반전이지요? 그래서 그는 철학을 다시 시작해야 한다고 생각했지요. 누구나 갖는 (임의적) '견해-의견'은 철학이 아니기 때문이죠. 견해란 각자의 주체가 지향하는 어떤 전제를 (자발적으로) 투영/반영할 뿐인, 지극히 임의적인 것일 뿐이다! 이거죠.

● 고병권, 『니체의 위험한 책, 짜라투스트라는 이렇게 말했다』, 그린비, 2003, 157쪽.

따라서 그가 생각하는 '전제 없는' 철학은 이런 우리의 **임의의 '견해**doxa' **와의 싸움**이라고 언질 합니다. 견해에 맞서는 역설, '**파라**－독스'야말로 예술과 철학이 다 같이 노리는 바란 것이죠. 따라서 파라독스란 사회/ 문화적 통념과 상식에 거꾸로 가는 것이지만, '무조건 거꾸로 가는 것이 아니라 (좋거나 나쁜) 양방향을 동시에 보면서 새로운 삶의 양식을 창 조해나가는 것'[•]이라고 하지요.

여기 롤랑 바르트에서 비롯된 '견해'에 대한 설명 또한 참조해보면 이 해가 더 잘될 것 같네요.

단순하게 말해서, (나의) **의견**이 **통념**으로 **전제되는 순간**을 경계하라 고 이해하면 되지 않을까요?

롤랑 바르트가 일생을 두고 끈질기게 문제삼아온 '독사doxa, 견해'는 예 술가나 비평가의 창조적인 사고를 위협하는 인식의 장애물이다. 그런 이 유에서 바르트는 텍스트 비평의 목표를 독사의 혁신, 곧 패러독스paradox 의 창출에 둔다. 하지만, 비평가들의 창조적인 인식으로 만들어진 패러 독스조차 하나의 관례로 자리 잡게 되면 그 자체도 하나의 독사로 기 능하게 된다. 따라서 패러독스조차 또 다른 패러독스로 대체될 운명을 겪는다. 바르트는 문학의 글쓰기 행위에서 독사가 갖는 비중은 언제나 무효화하거나 전복하기 위한 낡은 통념과 대결하는 모험적 가치의 대 상이다. 이런 관점에서 바르트의 이론적 기획은 독사의 끝없는 전복과 해체를 지속하는 영구혁명의 지평을 전제로 삼고 있는 것이다.[••]

이 원고를 교정 보던 중에 안 사실 하나가 있어요. 'SBS 스페셜' 「밥값 하는 미술」(2016년 1월 24일 방송)에서 송호준이라는 작가를 봤습니다. 그

● 이정우, 『시뮬라크르의 시대』, 거름, 1999, 189~190쪽.
●● 네이버 지식백과, 『문학비평용어사전』, 국학자료원, 2006.

송호준은 인터넷의 오픈 소스를 뒤져서 로켓을 직접 만든 뒤, 2013년 카자흐스탄에서 발사했다. 그리고 자신이 만든 로켓의 설계도와 사용한 부품 목록, 구입처 등을 모두 공개했다.

가 세계 최초로 개인 로켓 발사라는 '무모한' 짓을 벌였는데, 그것은 우리가 '대단한 것'이라 여겨 생각만 하다가 물러서고 마는 일도 실은 '아무나 할 수 있다'는 사실을 뒤집어 (역설로) 보여주기 위한 작업이었다고 합니다.

그가 DIY로 제작한 로켓과 발사 행위 자체를 두고 예술 작업이라고 하기보다 다만, 아무나 할 수 없는 것이라는 '통념(독사)'을, 누구라도 할 수 있다는 '실천(역설)'으로 바꾸어 보여준 것입니다. 이렇게 행하는 그의

'개념'이 바로 예술적 파라-독스의 위력이자 효과로 보이지 않나요? 송호준이야말로 로켓을 발사하는 적극성을 통해 누구도 예측하기 어려웠던 '개념미술'의 또 다른 신기원(이라는 무모성의 최대치)을 달성한 역설의 모습으로 보이더군요. 또한 자신의 '단순한(목적 없는)' 생각을 담아내는 '무모한' 개념 하나의 무게는, 그가 스스로 로켓을 만들어 발사한 엄청난 수고로움의 비중과 동격이란 사실도 보여주고 있었지요.

 여기서 다시 들뢰즈가 말하는 '형상(기호)'을 만나게 되는, 낯선 만남이 '강요'하던 '해석'이라는 문제로 돌아가봅시다.

 낯선 형상과의 만남이라는 것이 바로 (자발적) 선택에 앞선 기호가 되어 해석의 촉발을 강제하기 때문에 압박해오는 모습이 되지요. 그와 같은 상황과 장소가 결국 뒤샹 이후 현대예술이 처하게 되는 맥락과도 같다고 볼 수 있겠지요. 이런 새로운/예측 불가능한 배치가 일어나는 사태가 당시에는 매우 껄끄러웠겠지요. 문제의 껄끄러움(압박)을 감당하지 못하고 외면하거나 밀어내는 경우도 생길 수 있겠지요. 그러나 우리가 이미 잘 알고 있는 '뻔한' 소변기 모습이 전시장이라는 예술품의 배후/정황(제도) 안에서는, 우리가 사로잡힐 만한 어떤 목적의식과는 먼 **'전제 없는 해석'을 강요하는** '뻔하지 않은' 기호로 변한다는 지점에서 들뢰즈가 제도론을 지원한 셈이기도 하네요.

 '제도론'이 궁금하다면 나중에 더 찾아볼 수도 있지만, 예술이냐/아니냐라는, 얼핏 난해한 듯한 문제도 이렇게 한순간의 장면으로도 얼마든지 깨닫기가 가능한 거죠. 꼭 책을 많이 읽어야 되는 것이 아닐 수도 있지요. 한 줄로도, 한 줄만이라도 잘 읽고 돌아설 때, 세상이 달리 보일 수도 있다는 것! 마치 화장실에 들어갈 때와 나올 때 우리 몸과 기분이

● http://opensat.cc/kr/download/DIYSatellite_kor.pdf
 http://opensat.cc/kr/

달라지듯, 달라질 수 있는 것이겠지요. 심한 병을 앓고 있다가 몸이 회복되어갈 때, 달라지던 몸의 감각을 나누어보자는 겁니다. 영화관에 들어갈 때와 나올 때 **달라지던** 자신을 종종 경험하지요? 니체가 천국이 따로 있냐, 삶을 바꿔보라고 했던 말도 이런 맥락이 아니었을까요? 그런 의미에서 똥 하나라도 제대로 싸는 것 또한 경우에 따라서 얼마나 대단한 느낌과 몸의 변화일 수 있을까요? 남녀 간의 뜨거운 사랑도 몸의 변화를 감지하는 감정이 아닐까요? 그런데 사랑에 빠지고 나서 사람이 변했다고 힐난하는 경우도 가끔 보지요? 왜 우리는 변화하는 모습을 꺼리는 것인가요? 어쩌다 일관성만이 미덕이 되고 있는지. 연인이 변하면 물론 속이야 상하겠지만 어찌 살아 있는 사람의 감정이 늘 고정돼 있기만 할까요? 상대가 변했다는 사실에 앞서 이미 내가 변하고 있었다는 사실은 왜 인정하기가 어려울까요. 사실, 우리의 몸이란 매일 변화를 먹고 흔들리는 존재가 아닌가요?

작가는 오늘도 대중의 통념과의 싸움이 어떤 면으로 가능할 수 있는지 보채고 또 꿈꾸어야 '한단 말이지?'(중식이 노랫말 투!)

예술적 체험이란
작가와 관객의 상호 의존적 흔들림이다

내가 대학생이던 시절, 가을이 되면 일간지들은 기다렸다는 듯이 가을은 독서의 계절 어쩌고 하면서 특집 기사를 써댔지요. (그런데 딴 얘기지만, 이 좋은 가을이 독서의 계절이라니! 이건 넘 생각이 없는 것 아니냐고! 무엇을 해도 좋은 계절이 가을이 아닙니까? 왜 하필 이 좋은 계절에 독서를 권하느

냐고요? 놀러 다니기 좋은 이 계절에 방구석에 처박혀 독서라니……. 독서는 나들이하기 나쁠 정도로 덥거나 비가 오거나 추운 날, 방구석에 처박혀 나쁜 조건을 나른하게 극복하는 기회를 주는 것이어야 하지 않을까요?) 암튼, 그런 독서의 계절이 왔다고 각 신문에서는 각계의 명사라는 부류들을 찾아다니며, 당신이 가장 감명 깊게 읽은 책은 무엇인가 묻고, 당신의 인생에 영향을 준 양서를 오늘의 젊은이들에게 추천해달라고 한 거죠!

리스트가 나열됩니다. 어느 교수는 단테의 『신곡』, 누구는 도스토옙스키의 『죄와 벌』, 또 누구는 카뮈의 『이방인』, 누구는 존 번연의 『천로역정』, 그렇게 친절히 나열하는 명작들이 자신에게 어떤 감화나 영향을 주었다고 해서, 남에게도 자신 있게 권하는 배짱이 우선 놀랍지 않나요? 그런데 눈에 들어오는 단 한 사람이 있었어요. 지금 기억하기로는 불문학자 정명환 교수 같아요. 그는 유일하게 구체적인 책 제목을 밝히지 않았어요. 대신 이런 말을 했지요. '당신이 읽어보고 **당신의 근본 뿌리까지 흔들어놓을 수 있는 책**이라면 그것이 무슨 책이든 당신에게 분명히 양서일 것이다!' 어떤가요? 여기서 그는 양서, 명작이라는 기준을 자신으로부터 끌어내지 않았어요. 누구나 그렇게 하기 쉬운데, 정명환 교수는 자기중심으로 판단한 책을 양서로 내놓은 여타의 사람과 달랐지요. 자신을 흔들어 불편하게 할 수밖에 없는 껄끄러운 책/생각이란, **비자발적으로 만나게 되는**, 철저히 '내 바깥'의 생각이기 때문이 아닐까요? 자신을 불편하게 해주는 책! 이런 것이 우리 몸에 좋다는 뜻이겠지요. 역설적으로 들리겠지만, 좋은 배우자란 (어느 정도) 상대를 불편하게 하는 존재가 아닐까요? 그러나 많은 남자들이 고분고분한 순종적 여자들을 좋아한다지요? 아니, 나를 불편하게 할 수 있는 파트너/배우자가 실로 나에겐 요긴한 짝이지 않을까요? 그러나 일상에서 상대의 언행

이 참기 어렵다는 말을 (서로 먼저) 하는 것은, 스스로 옳다고 생각한 자신만의 기준일 뿐이란 사실을 자신만 모르는 경우더군요. 세상에 허다한 부부들이 그럴 겁니다.

불편함을 감당해보시라! 그리고 흔들려라! 이 말이지요. 위안을 받을 생각일랑 말라! 일찍이 니체가 말했지요. 책이란 망치이거나 폭탄이어야 한다고!

니체의 이 말은 또 어떻게 다가오나요?

"너는 네 자신을 멸망시킬 태풍을 네 안에 가지고 있는가?"

흔들리고 뒤틀려야 변한다는 것. 상대를 변하게 하고 싶다는 나의 '선택적(자발적)' 의지를 내세우기에 앞서 먼저 변해야 할 사람은 내가 아닐지요? 법륜 스님이 늘 상담할 때 조언하듯……

변하는 것이야말로 새로운 맛을 체험하는 것일 테고, 새로움은 언제나 흔들리는 두려움/괴로움까지 동반한다는 사실도 느껴보았나요? 현대 예술/철학이 흥미로운 이유는 우리의 감성과 생각이 흔들리는 데서 생기는 두려움을 감수하는 모험과 그 매혹됨에 몸을 맡기고, 그 거북함을 넘어 자신에 대한 저항까지도 불사하는 '역설' 때문이 아니겠는지요?

본질론과 구성론

아름다움이란 무엇인가?
새로움이란 무엇인가?
있다는 것/없다는 것은 무엇인가?

옳다는 것/그르다는 것은 무엇인가?

어리석다, 나쁘다, 엉망이다, 이런 언사들은 오류, 잘못되었다는 말과 동격일까?

대체로 이와 같이 보편적 본질을 묻고자 하는 질문들은 우리의 생각을 보다 철학적 범주로 끌어들이는 것으로 보이지요? 그렇기에 바람직하리라고 생각하나요? 그러나 보편성을 획득하려는 전통철학의 입장은 흔히 '개별적인 것들'을 무시하게 됩니다. 이제 이런 관점을 바꾸어보아야 하는 시대가 온 겁니다.

오늘날 현대예술이 일반성, 법칙성, 본질적 범형範型 같은 범주에 묶이는 것을 상상할 수 있겠습니까? 도리어 이러한 본질적 질문이 전제하고 있는 범주와의 싸움이 현대철학과 예술의 면모가 아니라면 무엇일까요?

크게 보자면, 근래까지가 사물과 사태를 설명할 때 주로 '실재론/본질론'에 입각한 시대였다면 이제는 '구성론'이라고 부를 수 있는 관점으로 설명이 가능해진 시대인 것입니다.

여기서 실재론/본질론을 어렵게 생각할 거 없어요. 가령 대학에 처음 입학할 때, 교양서에 가까운 교재들이 있지요? '철학/미학개론', '예술론' 등. 전통적으로 아름다움이나 예술의 본질 같은 것을 전제하고, 사물의 본질이나 불변하는 진리가 되는 실재성을 정태적 관념 공간 속에서 포착하려 한 전통철학의 태도와 노력의 결과물이었다고 할 수 있지요. 반면에 이런 본질론과는 대조되게 '구성론'이란, 모든 사물과 사태의 본래 모습(의미)이 따로 '고정되게' 정해져 있는 것이 아니라 그때그때 조건과 상황이 어떻게 구성-되는가에 따라 달리 발생한다는 현대적 사유들을 편의상 가리키는 관점이지요. (현대에 와서 두드러진 설치작업 스타일이란 바

로 이 같은 사유의 생태와 매치를 보여주는 양상이라고 보아야 할 겁니다.)

구성론이라 함은 불변하는 실재적 존재란 무엇인지, 또한 그것은 있는가/없는가를 논하기 전에, 모든 존재란 시간(운동)을 떼어놓고 생각할 수 없다는 생생한 태도를 이르는 것이죠. 시간 자체는 사유할 수 없기에 시간이 작용하는 변화와 운동을, 뗄 수 없는 연속성을 사유하게 된 것입니다. 말하자면 '무엇인가'에서 '어떻게 되어가는가' 하는 구성 운동, 즉 생성을 사유하게 되었다는 말입니다.

이런 바탕에서 위의 질문들을 다르게 되짚어보면, 왜 이해하기 어려웠는지, 혹은 질문의 문제점은 무엇이었는지 새롭게 가늠이 될 겁니다.

그럼, 이제 '다르게' 질문을 (구성)해봅니다.

어떻게 예술이 될 수 있는가?
어떻게 아름다움/새로움이 될 수 있는가?
어떻게 있게 되는가?
어떻게 없게 되는가?
어떻게 옳게 되는가?
어떻게 그르게 되는가?

어떤가요? 생각하는 방향이 바뀌고 있나요? 이런 질문들의 전환적 의미는 '——은 무엇이다'라는 고정된 답이나 어떤 전제도 허용하지 않는 데 있습니다.

바로 여기에 **본질론의 관념성과 구성론의 (직접적) 수행성**이 대조적으로 드러나고 있는 것입니다.

과연 어느 시대나 어느 지역에서도 통용되는 아름다움의 본질적 실재

성이나 원리가 존재할 수 있을까요? 오히려 시대적 인식과 가치관이라는 변수를 반영/내포할 수밖에 없는 것이야말로 아름다움을 '느끼게' 하는 '구성 조건'이 아닐까요?

이 로드-강의를 통해 우리가 지금까지 이야기 나눈 바로 미루어보면, 아름다움이란 우리의 지각을 일으키는 것들의 (안과 밖의 의존적) 조건과 변화(운동)의 문제일 것입니다. 우리의 미적 감각은 살아서 움직이기에, 시대적 감성은 변하게 마련일 테니까요. 왜냐하면 생생하게 살아 있다는 것은 언제나 '변함'을 내포하기 때문이지요. 따라서 아름다움의 불변하는 본질이나 실재를 '존재'하는 것으로 상정한다는 (이상적인) 이념부터가 지극히 임의적인 이데올로기였고, 나아가서 횡포에 가까운 관념이었다고 봅니다.

우리는 얼마나 긴 청년기의 세월을 이와 같은 진지한 관념과 상념에 시달려왔던가? 사랑의 실상은 무엇일까. 아름다움의 실체는 무엇인가. 나아가서, 나는 누구인가?

더 웃기게는, 과연 나는 옳은/나쁜 사람인가?

하나의 질문, 무엇에 대한 **통합적 대답을 꿈꾸는 하나의 물음은 이미 그 물음의 범주에 대답을 종속시키는 속성을 드러낸다는 사실**을 뒤늦게야 깨달았던 겁니다. 그래서 우리는 질문을 던지는 만큼만, 그 질문의 속성의 폭을 벗어나지 못하는 답만을 얻게 될 뿐이라는 말도 있지요.

과연 나는 어떻게 질문을 던지는 사람인가?

이를테면, 사랑이란 무엇인가라는 의문은 궁극적으로 올바르고 바람직한, 불변하는 사랑의 올바른 본질이 있으리라는/있어야 된다는 일관된 믿음(전제)을 깔고 있는 물음이 아닌가요?

그러나 왜 사랑의 본질을 알고자 하나요? 설사 사랑의 올바른 실체가 있다 해도 그 본질을 아는 것이 당신이 사랑을 나누는 사실보다 소중한 것일까요? 과연 사랑의 진실/본질이 무엇인가를 아는 사람만이 사랑을 할 의미나 자격이 있고, 사랑을 더 잘 하게 될까요? 그러나 사랑이 무엇인가를 알아야 하는 것이라면 사랑을 해보지 않고 어찌 알 수 있을까요?

이런 순환론을 벗어나기 위해서는 '존재(사랑의 본질)가 앞서는가, 실존(사랑의 나눔)이 앞서는가'라는 식으로 질문을 바꿀 수밖에 없겠지요. 과연 누가 사랑이 무엇인가를 알고 나서 사랑에 빠지게 되던가요?

사실, 사랑을 하게 됨으로써 사랑이란 어떤 것인가를 깨닫게−되는 것이라면, 사르트르라는 실존주의 철학자가 강조했던 **'실존이야말로 존재에 앞선다'**는 통찰의 실천이 바로 이런 입장이 아닐까요? 게다가 사랑에 올바른 진실 같은 본질이 있다면, 가장 올바른 사랑(이라는 동일성의 원칙)은 어느 누구와 사랑을 나누어도 동일하게 다 같은 의미/효과를 산출할까요? 사랑의 동일성에 못 미치는 경우는 잘못된 사랑, 허술한 사랑인가요?

사랑에 빠진 사람의 사랑은 어떤 전제도 없는 당사자들에게 (이미) 모두 의미 있고 소중한 것이라면, 누구의 사랑이 가장 올바르고 진실하다고 볼 수 있을까요? 나아가 '진실한' 사랑이 있기나 한 것일까요? '진정한' 예술은 없지만 예술의 힘이라는 강도의 차이만을 경험하듯이, 사랑도 그 강도의 경험 외에 사랑의 진정함이 어찌 가늠될까요. 진실을 가늠할 수 있는 사랑이라면, 아직/이미 사랑으로 작용하기나 할까요?

올바르고 '진정한' 사랑이나, 아름다움과 예술의 진정한 본질이 존재한다면, 그 본질을 찾는 것이 사랑이나 예술의 '합리적' 길이어야 하지 않을까요? 한때 이러한 길을 가는 철학과 미학의 무리들이 있었지만요.

그러나 과연 예술이나 사랑이 그렇게 합리적으로 짜이고 필연적으로 이루어지는 성질의 것일까요? 그렇다면 그 본질을 구현하는 데 가까운 순서대로 등급이 매겨지는, '합리적' 사랑과 예술의 기준은 이미 정해져 있다는 말인가요? 예술도 사랑도 등급제? 당신의 사랑과 예술은 몇 등급인가요?

물론 여기서 끼어들게 된 사랑이란 상대적일 뿐이라는 이야기는 아닙니다. 모든 것이 그렇듯 '우발적'으로 다가온 사랑이 누구에겐 필연을 이끌어낸다는 사실이지요. 여기 사랑이 상대적인 문제만은 아니라는 통찰이 남네요.

"위대한 사랑은 그 자신이 사랑할 자격까지 창조하기 때문"이라는 니체의 말로 맺습니다.

● 고병권, 『니체의 위험한 책, 짜라투스트라는 이렇게 말했다』, 그린비, 2003, 135쪽.

8강

사용과
효과

인지 과정은
삶의 효과/사용의 효과

새로운 전자제품 같은 것을 구매하면 그 안에 사용설명서가 들어 있지요? 나는 우스갯소리처럼 니체나 들뢰즈의 철학은 나에겐 일종의 사유의 '매뉴얼' 또는 사유의 '인스트럭션'이라고 불러요. 우리를 이해시키고 설득하려 하는 강박적 이론이나 논리와 달리 일종의 철학적 감각을 발동하고 '사용'을 일깨우게 하는 '매뉴얼' 같다는 말입니다.

앞서 이야기했듯이, 문제는 들뢰즈를 읽어서 얼마나 잘 알고 있는가라는 그런 이해의 차원이 아닙니다. 더 과격하게 말하면 꼭 '온전한' 이해가 필요한 것도 아니라고 봅니다. 이런 철학적 감성은 우리의 이성적 인지 능력으로만 흡수하고 이해하길 바라는 유형은 아니지 않은가 합니다. 그래서 감응을 누릴 수 있다면 누구나, 무엇이라도 좋으니 어떻게든 '사용' 가능하게 하는 '매뉴얼' 또는 '처방전'이라고 나는 부르지요.

들뢰즈가 각별히 연구하고 감응을 나누게 된 마르셀 프루스트 같은 작가도 이렇게 말하지요.

"내 작품을 읽지 말고 이것을 이용하여 세상을 보고 자신의 내면을 읽는 데 사용해보라."*

들뢰즈에게 박사과정 지도를 받았던 우노 구니이치는, '오히려 어떠한 단편 쪼가리라도 좋으니 그것을 손에 잡고 사용해보는 일, 두드리거나 뒤집거나 냄새를 맡거나 함께 시간을 보내고, 다른 맥락으로 이동시키고, **사용 방법을 발견하는 일**'을 해보라고 말합니다. 들뢰즈는 사상을 '이해하는' 것이 아니라 '사용하는' 것으로 제창하고 있다고 강조합니다.** 그래서 무척 흥미롭고 유다른 그의 철학은 내가 보기엔 **이론과 실천이라는 전통적 대립쌍을 '사용'으로 극복/대치**한다는 측면에서, 마치 돋보기나 졸보기안경, 의수/족, 의치 등과 같은 보철 도구일 수도 있다고 생각하죠. 정합적으로 직조된 논리로 일관되는 학술 행위로 보이지 않아요. 그래서 나는 우리 몸의 '처방전'처럼 여긴다는 겁니다. 나 또한 현대철학을 통해서 여러 용법을 얼마간 터득하고 응용과 사용의 재미에 빠질 정도로 신세를 진 사람이죠. 그래서 용법과 효과를 나누고 싶은 겁니다. 이번 로드-강의 시작부터 가장 빈번히 사용하게 되는 말이 '사용'일 거예요. 철학을 '사용'하자니 좀 낯설기도 하겠지요. 심지어 들뢰즈는 예술조차 '사용'의 문제라고 역설합니다. 예술작품도 의미를 묻지 말고, 사용 방법을 물어야 한다고 합니다. 여기서 말하는 사용이란 것을 들뢰즈 특유의 '기계'라는 개념으로도 말할 수 있어요.

현대의 예술작품은 기계이며, 기계는 '작동'하기 때문이라는 거죠.*** 나아가 그는 모든 것을 기계라고도 했는데, 이는 어떤 효과를 생산해낸다는 측면에서 모든 것은 **기계가-되어 작동**하는 것이라고 보기 때문이지요. 이것은 사물들이 의미하는 것이 무엇인지를 물을 것이 아니라, 사물들이 어떻게 작용하고 사용되는지를 살펴야 한다고 했을 때,

● 질 들뢰즈, 『프루스트와 기호들』(서동욱·이충민 옮김), 민음사,
2004, 225~228쪽.

●● 우노 구니이치, 『들뢰즈, 유동의 철학』(김동선·이정우 옮김), 그린
비, 2008, 18쪽.

●●● 질 들뢰즈, 앞의 책, 228~231쪽 참조.

사물들이 기계처럼 작동하여 사용 효과를 생산하는 것으로 보는 경우입니다.

> 예술은 생산하는 기계, 특히 효과들을 생산하는 기계이다. 프루스트는 이 점을 아주 예민하게 의식하고 있었다. 그것은 **타인들에 대한 효과**인데, 왜냐하면 독자나 관객들은 예술작품이 생산해내는 효과들과 비슷한 효과들을 자기 내면이나 자기 외부에서 발견하기 시작할 것이기 때문이다. (중략) 이런 의미에서 프루스트는 자기가 쓴 책들을 안경 혹은 광학기구라고 일컫는 것이다.[•]

요컨대, 예술작품은 우리 내면이나 외부 세계를 바라보는 데 사용하는 (효과적인) 기계로 이해할 수 있기[••] 때문이지요.

기계처럼 사용되고 작동된다는 말, 이상한가요? 실은, '**사용**'이라는 문제는 '이론과 실천'이라는 대립과 견해를 넘어 곧 '의미'를 생산하는 '사용/효과' 자체로 작동한다는 뜻이지요. 앞으로도 '표현과 의미'가 어떻게 사용을 통해서 산출되는가 하는 문제를 더 이야기하게 될 겁니다.

여기서 다시 인지과학의 입장을 원용해보는 것도 우리가 말하는 '사용'에 대한 이해에 상당히 도움이 될 것 같네요.

인지 행위란 생명의 '과정'이며 삶의 '효과'를 산출하는 행위라는 것. 이는 인지의 '사용'이 곧 존재의 '효과'라는 의미입니다. 다시 말하면, 효과는 사용에서 나오기에 사용해본 사람만이 누리는 것이지요. 바로 이때 주목할 것은 **효과의 경험**이란 '타자의 세계'로 뻗치는/더불어 나누게 되는 (타자적) 효과로 말해진다는 점입니다. 이런 의미에서 **사용과 그 효과란 분리될 수 없는 하나의 '의미이면서 동시에 기능'**이기도 한다

● 같은 책, 240쪽.
●● 서동욱, 『차이와 타자』, 문학과지성사, 2000, 279쪽.

고 봅니다. 거듭 말하지만 **삶/생명이란 무엇을 느끼고 안다는 인지의 과정이고, 인지란 곧 삶의 효과**라는 것이지요. 불가에서 말하는 여섯 가지 감각기관을 통한 인지 행위와 같은 이런 통찰도 참 흥미롭고 새롭지 않나요?

한편, 내가 니체나 들뢰즈를 학생들에게 사용할 때, 가끔 이런 반응도 나옵니다. 그건 다른 나라, 유럽 사람들의 이론이다, 나에게는 맞지 않는다, 나와는 생각이 다르다, 나아가서 그런 철학적 이론이 그림과는 무슨 상관인가?

학생이 전공을 선택해서 공부하고자 할 때, 가장 먼저 체득해야 할 것은 역사적, 공간적 씨줄 날줄 사이에서 지금 나의 경험(공부)이 어디에 위치하고 있을까, 하는 점일 겁니다. 한국인이라서 유럽의 철학에는 관심이 없다고 말할 수도 있겠지요. 그렇지만 국가와 인종을 떠나서 인간 종으로서 철학적 사유가 변화해온 틀을 이해하고, 그 안에서 나의 입지와 반응이 어디에 위치하는가를 찾아보는 과정은 매우 중요한 공부의 단초가 될 겁니다. 너무 단순하게 생각하다보면 문화나 예술/철학에 대한 일종의 배타적 (지역)차별주의자가 될지도 모르지요. 왜 많은 이들이 기술과학 차별과 인종차별에는 켕기거나 정색하고 문제를 제기하면서 문화/예술 차별이나 지역 사상을 차별하는 데는 떳떳할까요? 한국사와 세계사가 그렇게 서로 단절된 개별 역사일까요? 자칫하면 한국 사람이니까 한국 역사만이 소중하고 세계 역사는 알 필요 없다는 의식과 별반 다를 바 없는 생각은 아닐지요.

어쩌면, 이 강의를 통해 누누이 이야기하고 있는, 돌이킬 수 없는 단선적 인과론이 생산하는 기원, 근거, 원인에만 집착하여 (타자와의) 상호의존적 영향과 (사후적) 효과를 무시하는 결정론자로 전락할 수도 있겠

지요. '타자'라는 개념의 유형과 속성, 인지 가능성/불가능성의 범위를 어떻게 생각하고 있기 때문일까요?

군이 설명하자면, 들뢰즈 전까지의 철학사는 아버지의 아버지의 아버지가 누구이고, 그의 아버지의 아버지는 누구다, 하는 형국으로 **가부장적인 이해/설득의 형태**를 띠고 있었다면, 니체나 들뢰즈부터는 전대의 조상이 누구인가 하는 근원이 무색해지는, 누구라도 '사용'하는 몫과 '효과'에 따라 스스로 조상과 후손으로 생성-될 수 있는 모양새를 띠고 있다 하겠지요. 이를테면, 오늘날 전 세계적으로 설득력 있는 영화를 만드는 각 지역의 영화인들이 영사기가 발명된 시점의, 이를테면 원조 환경의 가부장적 권위와 배타성을 고려하거나 간섭받고 있다고 보나요?

마지막에 가서 다시 이야기하겠지만, 이미 로드-강의 시작 즈음에서 잠깐 이야기한 '신-인간상으로의 사이-보그' 비유도 떠올려봅시다. 피부색도 성별도 무의미하게 만드는 '사이'의 존재!

다시 말합니다. 이것은 누군가가 세워놓은, 누구라는 개인의 이론이나 학문 같은 '결과물'은 아니라고 봅니다. 우리에게 잠재되어 있던 사유의 용법들을 누군가가 일깨워주어 사용하게 되었다고 보는 거죠. 좀 어려운 말로 하자면, 사유의 타자성을 (사용함으로써) 느끼고 확보하게 된 것이지요. 앞으로 나가다보면 이런 문제가 더 기다리고 있습니다.

나아가, 들뢰즈를 좀더 느끼고 알게 된다면 앞서 예를 든 의문이나 반감이 사라질 겁니다. 그럴 것이, 의미를 만들어내는 '사건'과 '사용'에는 주어가 불필요하기 때문입니다. **반성/판단의 주체, 나아가서 소통의 주체**라는 설정부터가 무너진다는 사실이 들뢰즈 철학의 독특하고 엄청난 성과이기도 합니다. 정말 들뢰즈를 알면, 그의 철학에 대한 '판단'이 불

필요할 뿐만 아니라 불가능하고, 그런 생각조차 우스운 것이 된다는 사실이죠.

우리가 언제나 누리고 살고 있으면서도 의식하지 못하고, 그래서 돌보지 않아서 확장하지 못하는 (사유의) 도구들과 용법들이 있지요. 그 도구를 '누가' 만들었느냐가 중요한 것은 아니지 않은가요? 이를테면 망치를 사용할 때, 그것을 처음 만든 사람이 누구인가가 궁금할 수는 있겠지만 여기에 집착하는 것은 생산적인 문제가 아닐뿐더러, 망치의 사용과 효과는 만든 이와는 (미안한 말이지만) 별개가 아닐까요? (게다가 망치를 발명한 사람은 아무런 맥락 없이 갑자기-스스로-만들어냈을까요? 이런 문제는 '기생'의 모습으로, 앞에서 이야기한 것이기도 하지요.) 이를 테면, 13세기 렌즈의 발명이라는 사건과 이후 그것을 사용하여 망원경, 사진기, 나아가서 영사기를 만들었다는 문제는 (단일한) 직선적인 인과론에 묶일 필연성이 (전혀) 없다고 봅니다. 다만 상호 의존적/상호 인과적인 발명품이-된다는 점에서 연고 지역과 시대를 불문하고 가로지르는 결과/효과를 창출한 겁니다. 이것은 또 다른 시대와 다른 지역에서 발생한 연기緣起의 힘이라는 새삼스런 결과(적 의미)가 렌즈 발명의 원인(적 의미)을 증폭한 현상으로 봐야 할 것입니다. 결국 그것은 체제를 넘어 어떤 효과를 촉발하고, 누리고 나누게 되는가라는 문제로 돌아오게-되는 매혹적인 사실이 아닐까요? 또한 그렇게 사용하는 사람, 그렇게 효과를 보는 사람이 나와 네가-된다는 사실에서, 도구란 그 자체가 우리의 주체를 확산시키고 이끌기도 한다고 보아야 하지 않을까요. 그래서 우리의 주체는 사용 이후에, 사용에 따라 각기 다른 주체(효과)로 탄생된다는 전복적/생산적 인식(관점)이 새롭고 의미 있다는 말이지요. 그렇다면 도구란 그냥 나의 용법 안에 갇혀 지배되는 만만한 수단만은 아닌 것이지

요. 즉 사용과 효과가 바로 '나'와 도구의 상호 의존적 정체이기도 한 것이라고 봐야죠. 이것은, '나는 누구인가'라는 정태적인 관념의 문제에서 빠져나와, 내가 어떤 (효과를 볼 수 있는) 사람인가라는 '구성론'의 문제로 치환되어야 한다는 말과 직통합니다.

일단 사용해보고 말해야겠지요. 따라서 이것은 옳은가/그른가로 판단할, 그런 상대적 판단을 요하는 논리가 아닙니다. 누군가에 의해 지속적으로 손질되고 손때가 묻어 매끄러운 물건. 사용 가능한 사람들의 몫만큼 (다양체로) 달리 작용하고 쓰이니, 원래 의미가 무엇이고 주인이 누구인지 따지는 것은 의미가 없지요.

우리의 평가나 비판이 쓸모없는 또 다른 이유는, 사용자 서로에게 일어나는 효과는 주관화/객관화할 수도, 그럴 필요도 없기 때문입니다. 사용해본 사람만이 다시 적용과 조정을 통한 매뉴얼의 확장이 의미로 드러나니, 일단 이 '보철'들을 사용/착용해보시라고……! 이때, 사용자가 드러나는 대신 사용의 효과만이 힘을 행사하는 것이란 말도 더불어 알아야겠죠. '사용'으로써, '되기'로써 철학적 사유는 발생하기에, 누구의 철학이라는 '근거'가 의미 있는 것은 아니겠지요. 이런 사유 속에서는 우리가 그동안 소중히 여기던, 사용에 앞서 사용과 독립된 '주체'가 맥을 못 추게 됩니다. 놀라운가요?

웬만한 공력을 들이지 않으면 감을 잡기가 어려운 들뢰즈라도 이런 각도에서 접근하다보면 비록 어렵지만 생생하게 감촉되지 않나요? 이렇게, 우리에게 이미 밀착되어 있고 잠재해 있지만 우리가 미처 (돌아) 보지 못해서/않아서였겠지요.

돌아보면, 전통적으로 '이념'과 '현실'이라는 지난한 대립 관계를 어떻게 새롭게 설정할 수 있느냐 하는 문제로 항상 압박받아온 것이야말로

철학적 현실이었지요. 이런 오소독스한 **이원적/대립적 난제가** 이제 '**사용'의 문제로 (통쾌하게) 대치되는**, 보다 창의적으로 조정되는 오늘의 철학적 현실을 돌아보지 않을 수 없지요.

여기서 말하는 도구적 '사용'이라는 개념이 그래도 부실해 보이고 낯설다면? 물론 공산품들이나 소비재들의 사용과 어떻게 다를까를 궁금해할 수도 있지요. 왜냐하면, 시장의 수요를 선동하기까지 하는 공급 시스템이 촉발하는 생산물들의 사용은 소비적 사용에 불과하지, 창의적 사용은 아닐 것이기 때문이지요. 그러나 요즘엔 소비도 창의적으로 이루어질 수 있다는 사실을 두고 본다면, 꼭 창의적 사용과 소비적 사용이라는 매너 자체의 의미에 대립각을 세울 필요까진 없을 것 같네요. 신세대들의 소비 패턴은 일방적인 생산 패턴에 이끌려가기만 하는 게 아니라, 도리어 생산과 공급을 이끌기도 하는 창의적 영향을 끼치고 있다지요? 인과론의 역류가 여기에도 적용됩니다. 유행을 따르는 소비자가 아니라 유행을 선도하기까지 하는 소비자들의 창의적 사용/소비 또한 생산적 맥락이란 점에서 예술적 사용과 다를 바 없겠지요. 왜냐하면, 도구의 사용이라는 문제로 방금 앞에서도 말했듯, 도구의 정체는 어떻게 사용하느냐에 따라 의미가 언제나 (창의적으로) 변화하고 달리 만들어진다는 측면에서 그렇기 때문입니다. 그렇다 하더라도 도구적 사용과 달리 '예술의 사용'에서 일어나는 (사용과 효과의) 양상은 어떠할까요?

'사용'의 사례들

1997년 금호미술관에서 김용익 작가의 회고전 비슷한 형식으로 개인전이 열렸을 때, 몇몇 전문인이 모여 김 작가의 화업畵業에 대한 각자의 소회에 가까운 논평들을 나눈 적이 있었지요. 당시 오갔던 말들은 거의

다 잊었지만 그 자리에서 일어났던 유다른 감흥 덕에 지금도 잊지 못하는 얘기가 있어요. 당시, 잘 아는 젊은 작가 한 명이 패널로서 몇 마디 했는데, 대충 이런 말이 포인트였어요.

"저는 어떤 인연에 의해 김 작가를 가까이서 자주 뵐 수 있었는데, 나름 흥미를 가지고 주목하는 기회가 되었습니다. 이로 인해 제가 김 작가의 작업을 그동안 지켜봐오면서, **김 작가의 작업 세계를 통해 저는 어느덧 세상을 달리 (새롭게) 보는/읽는 법을 터득하게 되었다는 사실입니다.**"

이것은 무슨 말일까요? 좀더 구체적인 사례를 보죠.

피나 바우슈[1940~2009]의 무용을 처음 봤을 때, 저는 **사회를 보는 관점이 완전히 바뀌는 경험을 했어요. 남성과 여성의 관계, 불가능과 가능을 말하는 방식** 등등 말이죠. 제 경험을 보다 많은 관객과 이 프로젝트를 통해 공유하고 싶어요.

어떻게 하나의 미술 전시회와 한 편의 무용을 보고서 세상과 사회를 보는 관점이 완전히 바뀌는 경험을 할 수 있단 말인가요. 그러나 소박한 듯하지만, 과문한 나에게 누가 이들보다 예술의 '사용'됨과 '효과'를 더 절실하게 보여줄 수 있을까요?

그러나 우리도 어쩌다 색다른 영화 한 편을 보고 났을 때, 책 한 권을 가까스로 읽고 났을 때 세상에 대한 각별한 감성이 생성되고 관점이 바뀌어 (그리 오래 지속되지는 못했다 해도) 질감이 전과 다른 자신을 가끔은 느끼기도 하지요? 그래서 이후 어떤 사태를 전과 달리 보게 되는 '효과'를 종종 경험하게 되지 않나요?

● 세계 공연예술계의 대모로 불리는 프리 라이젠(65), 벨기에 쿤스텐 아트페스티벌 창립 감독이 한국을 찾았다. 그는 2015년 9월 개관하는 광주 국립아시아문화전당 예술극장 정규 프로그램 '아워 마스터Our Masters' 기획자로 20세기 공연예술의 혁신적 변화를 가져온 작품들을 재조명한다고 한다. 『한국일보』 인터뷰 기사(2015. 7. 28)에서.

그렇다면, '예술의 사용'이라는 것의 의미는 특별하다기보다 우리의 관점이 흔들리는 계기-되기가 촉발하는 이후의 경험(효과)에서 찾을 수 있지 않을까요? 그렇다면, 예술의 '감상'이란 예술의 '사용'으로 나타나는 데 보다 의미가 있는 것이 아닌가 합니다.

흔히 작품을 감상할 때 하나의 예술 대상물이 '의미하는' 바가 무엇인지를 알아내려고 하는 경향이 있지요. 그러나 들뢰즈는 그것이 어떻게 작동하고 무엇을 실행하거나 생산하는지를 물어야 한다고 말합니다. 바로 그것이 '사용'으로 실행되고 '사용'으로 생산되는 위력(효과)이겠지요.

어느 날, 피나 바우슈의 공연을 보았다. 기존 무용을 해체한 혁명적인 춤을 전 세계에 전파하며 60년을 살아온 그녀의 얼굴은 단박에 나에게 새로운 인생의 목표를 갖게 했다. 내 나이 60에 그녀와 같은 느낌의 얼굴을 갖자! (중략) 내가 어떤 일을 하든, 그녀의 60년이 새겨놓은 저 아름다운 모습을 나도 30년 뒤에 갖고 싶다는 이 생경한 욕망은 지금껏 내가 품어왔던 그 어떤 희망이나 욕망보다도 선명하고 강렬했다.[*]

예술적 체험, 사용으로의 감상

사용이라는 말의 의미는 별다를 바가 없겠지만, 사용이 촉발하는 우발적이고 비자발적인 변수들의 효과에 따라 얼마나 다르고 창의적일 수가 있을까요. 얼마나 새로운 사용(관점)을 견인할 수 있는가에 달린 문제라고 볼 때, 어떤 형태의 소비적 사용이든 창의적 소비라는 의미를 만들지 못할 바는 없겠지요. 우리의 독서가, 한 편의 연극 관람이 책값과 티켓을 '소비'하는 것이라면, 소비적 사용과 창의적 사용이 그 자체로 다른 것은 아니겠지요.

● 목수정, 『뼛속까지 자유롭고 치맛속까지 정치적인』, 레디앙, 2008, 6쪽.

예술 체험이 자신의 미적 만족감(공감)과 희열만 확인하고 돌아서는 감상과는 거리가 있는 시대라면 어떨까요?

작가의 의도, 작업의 의미, 미적 요인, 구성 등을 살피고 논하는 것은 예술 작업의 체험과는 다르겠지요. 분석적 접근과 이해라는 명분으로 우리의 미술 교육도 이런 맥락에 머무는 이런 경향을 학구적인 태도라고 호도하고 있는 것은 아닐까요? 우리의 교육에서 창작의 결과물을 '관조'하는 것을 감상으로 보고, 창작의 결과물을 분석 대상으로 간주하여 창작 방법론 일변도의 입장에만 몰입하는 것이 교육적 창작론/비평론의 전부일까요?

예술 체험과 사용의 힘이 보다 의미 있는 것이라면, 예술적 '체험의 장'과 '창작'의 문제는 과연 이원화될 성질의 것일까요?

오늘날 '감상'이란 예술적 '관조'와는 달라야 한다고 봅니다. 나 자신 또한 미술대학에서 교단을 차지하고 있으면서 오랫동안 작가의 창작 태도와 관객의 감상 태도가 이원화되는 측면을 당연시했지요. 아니, 이원화시키고 싶었어요. 그래서 미술대학 내에서는 창작의 태도와 방법론을 연구/학습하는 것으로, 작가 양성의 사명을 다한다고도 생각했었지요. 작품 제작과 발표는 관객 의존적 반응과 별개로 취급했기 때문에, 당연히 관객 입장과 관객 반응에 초연하고자 했지요. 물론 지금은 관객의 반응을 적극 고려해야 한다는 식의 단순한 이야기가 아닙니다. 설사, 관객의 반응을 고려한다는 태도조차 과연 그렇게 마음처럼 될 수 있을까요. 도대체 관객의 반응을 사전에 어떻게 전제하고 이해할 수 있기에? 라는 의문만 강하게 듭니다.

결론적으로 말하면, 창작의 조건은 관객이라기보다 '타자'라는 개념

적 속성과 더불어 상호 의존적으로 작용한다/작용하여야 한다는 뜻입니다. 여기서 관객이라는 타자란 창작 주체의 자기분열 같은 조건이기도 하고, 언제나 나보다 앞서 존재하는 **비자발적 시선**과의 만남을 가능하게 하는 우발성의 한 조건이기도 할 겁니다. 따라서 창작의 의미와 체험은 어느 정도 관객(타자의 세계)에 의해 창출된다고 할 수 있지요. 말하자면 미술 창작이란 (이미) 바라보는 '**시선이 광경 속에 삽입되는 과정**'[*]이라고 할 수 있기 때문입니다. 이때 바라보는 시선이란, 창작 이후에만 가능한 시선이 아니라 창작의 매순간 작용하는 시선이기도 하지요. 혹은 그것은 창작자의 자기분열적인 잠재적(타자적) 시선이라고도 할 수 있겠네요. 이는 적극적인 인터랙티비티를 모색하고 구현하는 영상 미디어아트에만 해당되는 문제는 아닐 것입니다. 말하자면 상호 의존적/상호 원인적으로 의미와 해석을 촉진하는 '타자적' 시선과 더불어 실행되는 것이 작업이라고 말할 수 있겠지요.

다시 생각하는 감상:
구경에서 작업 생성 조건으로!

관람(감상)이라는 말 자체가, 이미 미술품이란 그 자체 완결된 예술성을 '가지고 있는 것'으로 단정할 때에 따라붙는 말이라고 봅니다. 예술성이라는 본질이 작품 안에 있는 것으로 이해/간주되기 때문에 일방적으로 '구경'이라는 행위가 창작과는 다른 차원으로 설정된 것이겠지요. 따라서 '구경'을 어떻게 볼 것인가를 둘러싼 미학적 노선은 역사적으로 이리저리 굴절되어왔지요.

● 김원방, 『몸이 기계를 만나다』, 예경, 2014, 52쪽.

그러나 미술 작업이란, 이분법으로 관객과는 다른 쪽 차원에다 설정될 무엇(대상)은 아니라고 봅니다. 구경만 하는 관객의 인식론적 시선을 객체로 놓아두는 데서 나아가, 작업을 생성케도 하는 상호 관여 조건으로까지 작동하는 존재론적 이행을 보이고 있어야 한다는 데도 눈을 돌려봅시다.

오늘의 예술적 체험이란, 사물과 공간이 각각 분리된 지각에 따른 '관조'와 '판단'이 아니라 사물과 공간 속에서 더불어 작용/반응하는 우리 몸의 특수한 조치임을 경험하는 것이라고 봅니다. 이는 예술 작업에 대한 일방적 관조 시스템을 벗어나, (비자발적) 사건을 만나는 감응의 효과와 같은 것이겠지요. 그럴 것이, 우리 몸의 각성을 통해 새로운 감각을 지속케 하는 요소로서 필드(환경)를 일깨워, 또 다른 삶의 영역에 접근할 수 있는 '사용/효과'까지를 바라야 하기/바랄 수 있기 때문이지요.

순수 감각의 반응체로서 우리의 몸이 '고립된 구경꾼'이라는 객체적 위상에서 벗어난다면, 상호 촉발되고 작용/반응하는 몸이 되겠지요. 이는 들뢰즈의 말처럼 **'바라보는 주체'로부터 '다르게 되어가는 주체의 변신'**°**이라는 의미입니다.** 즉 세상을 '본다'는 것은 감각적 관여와 반응으로의 변모를 구현하는 몸이란 점을 말하는 것입니다. 따라서 관객 또한 '관람'에서 '체험-변화'로의 이양을 이야기해야겠지요. 관객은 눈앞에 펼쳐진 광경과의 짝짓기 같은 피할 수 없는 교접(사건)이 기대되는 존재여야 하니까요.

관객, 펼쳐진 광경과의 짝짓기

관람-눈, 관객-몸.

오늘날 미술 작업들은 한두 세기 전과 같은 양상의 감동은 주지 못

● 같은 책, 52쪽 재인용.

할 뿐 아니라, 주고자 하지도 않지요? 다시 말해서 미술작품을 통해 느끼는 감동이란 이른 새벽 안개 속 폭포수를 보면서 자연에 동화되듯 벅차오르는 공명 같은 낭만적인 것이라기보다, 지금까지의 나를 얼마간은 흔들어주고 그래서 나를 변화시키는 어떤 감응 같은 힘의 작용이라고 봅니다. 그것은 어떻게든 타자의 세계에서 '사용'되는 모습으로 굴절되는 '효과'로 나타나기 때문이지요. 따라서 기본적으로 감상이란 말 자체가 대상물을 일방적으로 바라다보는 즐거움과는 다를 수밖에 없다고 생각합니다. 창작 주체나 작업에서 비롯되는 감정이입으로 나타나는 어떤 것이 아니라, 내 의중을 흐트러뜨리기도 하면서 다른 생각을 파종하는 힘에 노출되는 경험이라고 해야 할지요? 마치 화염 앞에서 그을림이나 화상을 입듯, 데는 것 같은 온도와 감촉의 체험! 그리고 제자리로 돌아와선 이전의 나와는 어딘가 달라진 자신을 느낄 때, 그래서 세상을 보는 방식이 얼마간 바뀔 수밖에 없게 된 자신을 마주할 때, 우리는 실로 감상의 경험을 나누었다(사용했다)고 할 수 있겠지요. 그리고 이로 인한 결실은 앞으로도 나타날 (사용의) '효과'가 아닐 수 없습니다. 그것은 '인식하는 효과가 빚어내는 삶'이 되겠지요.

그래서 창작 주체 못지않게 관객 자신도 미적 대상을 자신의 감성만으로, 일방적으로 보고 일방적으로 판단하는 마음에서 벗어나보는 것은 어떨까요. 이제 관객과 대상물은 서로 독립된 존재가 아니라 서로 얽히고설키는, 감성의 생산과 생산물이 나누어질 수 없듯이 서로 엉키는 겁니다. 과장되게 말해서 누가 창작의 주체이고 객체인지 혼란스러워지는 효과가 다시 (세상과) 사용으로 이어지는 것이 '감상'이어야 하지 않을까요?

관객, 감응자로 작동하길 바란다

전시를 본다는 일반적 행위는 우리가 시각 정보를 검색하는 성향과 매우 닮아 있는 것 같습니다. 나의 편리성과 이해/안정에 도움이 되는 정보만을 수용하는 경향 속에서 모든 자료는 평면(이미지)화된 시각 자료로서 스캔되는 겁니다. 살펴보는 동시에 판단해버리는 시선은 이미 저쪽과의 쌍방적 관계가 차단된 채 암암리에 내 몸과 '분리된' 눈의 투영 작용으로만 나타납니다. 이것을 좀 부정적인 말로 하자면, 욕구와 취향에 따라 일방적으로 살피고 기웃거리는, '핍핑peeping'이 될 겁니다. 핍핑이란 타자의 존재를 가능하게 하는 이쪽 시선과의 관계가 차단되거나 숨겨짐으로서, 이쪽의 시선과 저쪽에 펼쳐진 광경과 극도로 분리되는 정황을 누린다는 말일 것이기 때문입니다.

몸과 분리된 시선

이쪽과 저쪽이 동시에 비치는 빛 아래 노출되고 섞이는 시선들의 대면과 달리, 마치 어두운 객석에서 무대를 바라보듯 한쪽이 가려진 시선이 되기 쉬운 게 핍핑일 것입니다. 이것은 나와 저쪽을 이미 별개로 보아 단절을 전제하는 태도이면서 차라리 단절을 확인하는 모습에 불과할 수도 있지요. 말하자면, 내-'몸을 쓰는' 것을 보류하거나, 나아가서 차단하고 있다고 할 것입니다. 이쪽과 저쪽이라는 경계가 이미 설정된 상태에서 일방적으로 넘겨다본다는 것은 하나의 '핍핑' 형식이 아닐 수 없기 때문이지요.

반가움에 겨워 상대를 만지고 상대도 나를 만지는 것 '같은' 감촉을 나누는 (몸의 반응을 드러내는) 만남과는 사뭇 거리가 멀 뿐이지요. 시선이란 본래 몸과 분리될 수 없는 몸의 운동이어야 하기에……

'Water_proof'/moving_sound installation; '눈으로는 볼 수 없어요.'
미술관 한켠에 캄캄한 방이 만들어졌다. 한 사람씩만 입장이 허락된다.
무거운 휘장을 들치고 들어서면 캄캄한 방이지만 사방이 어느 정도까
지 트여 있는지는 가까스로 알아볼 정도로 장막의 벽에는 은근한 빛의
얼룩이 스며 있다. 그래도 시야는 거의 닫혀 조심스레 발을 들여놓은
순간, 마치 물 고인 웅덩이를 밟았을 때처럼 물소리가 일어난다. 그러고
보니 어두운 방 곳곳에서 물이 떨어지는 소리가 들린다. 걸음을 내디딜
때마다 첨벙대는 물여울 소리가 일어난다. 마치 물을 밟는 기분이다. 어
둠이 나의 시야를 휘감아버리고 있는 지금 내 귀와 피부만 감지하는 진
동으로 내 몸을 지각하고 지탱하려 애쓴다. '소리로만' 물이 튀는 어두
운 방에서.

언제나 내 몸이 나임을 확인하며 기대게 되는 것은, 주위를 밀어내고
나를 분리해내던 내 시선의 습성뿐이었지 않았던가. 이제 시선이 차단
당한 어둠은 더 이상 거리를 허락하지 않을 뿐 아니라 내 살갗까지 파
고든다. 살갗만이 외부와 접촉되는 공간은 더 이상 공간이 아니다. 마치
보이지 않는 물질과도 같다. 공간이 눈으로 지각되지 않는 내 몸의 위
상이 불안하다. 어디에 있는가. 내가 자발적으로 불을 끄고 드러누웠을
때와는 너무나 다르다. 갑자기 정전되었을 때, 내 몸이 어둠의 물질에
잠긴 것처럼 장소라는 공간은 잠적한다. 나와 분리되는 타자(바깥)의 시
선 또한 사라진 것이기에 나의 존재감조차 몹시 막연하다. 내가 처해 있
는 공간감이 없어진 순간 타자의 시선도 없애버린 나는 유체이탈 같은
경험을 한다. 어둠과 붙어버린 내 몸과 분리되지 않으려 애쓰는 인식만
이 떠돈다. 문득/간간히 밟히는 물소리만이 타자가 되어, 흔들리는 나

의 몸을 느끼게 해주는 가운데 허우적대고 있을 뿐이다.

발길이 물소리와 부딪친다. 그래도 거리를 알 수 없어 두 손을 휘젓듯이 하면서 앞으로 발을 내디뎌본다. 그러다가 어둠이 익숙해질 즈음, 발바닥을 앞뒤로 재빨리 디뎠다 떼기를 반복할 때마다 물장구가 쳐진다. 몸을 앞뒤로 흔들며 리듬을 타본다. 나의 존재감이란 물소리와 흔들림으로 확인될 뿐이다. 청각이 이렇게 내 존재를 느끼게 할 때가 있었던가? 물소리를 듣기만 하는 것이 아니라 물소리가 보이기나 하듯.

우리 주변의 현실은 언제나 우리의 몸과 분리될 수 없게 (어둠과 같은 질감이지만 단지 밝음의 공간으로 인하여) 이어져 있고 그렇게 엮인 세계라는 사실을 잊기 쉽지요. 따라서 원래 내-몸과 하나인 시각 작용은 어떤 사태와의 상관성을 감응해내야 하는데, 그냥 밝은 공간 때문에 몸과 눈이 분리된 듯한 시각 습관을 넘어서는, 각별한 인지 행위를 일상에서 기대하기란 쉽지 않을 겁니다.

내-몸의 여타 감각과 분리될 수 없는 시각이지만 언제나 시각만을 우월한 감각으로 앞세우는 습관은, 사실 모든 감각기관이 동시에 사용되는 것이 우리의 인지 행위이며 인지 행위 자체가 삶의 과정이라는 사실을 자꾸 잊기 때문에 생기지요. 이를테면, 우리가 전시장을 둘러볼 때, 마치 파놉티콘을 지키는 간수처럼 한순간에 일점투시로 모든 시야를 지배하듯 훑어보고 이해했다고/모르겠다고 생각하는 것은 아닐까요?

이런 일방통행적 시선, 단순히 스캔하는 버릇들이 갖는 **단순 소박한 시각의 일방성에 저항하는 양태가 사실은 현대미술 작업이 아닐까** 합니

다. 그래서 미술작품이란 관객의 몸과 엄연히 분리되어 있는 오브제(대상물)일 뿐이라고 인식하던 사태에 대해 오늘날 진취적인 미술 작업은 어느덧 오브제 제작에서 떠나 "오브제와 관객의 관계를 디자인하는"● 것이라는 점을 일깨우려 하는 게 아닐까요?

도판이 필요하지 않고, 있을 수도 없는, 앞에 소개된 어둠의 작업은 기술적 협력을 받은 나의 작업입니다. 이 작업이 발표될 당시(2012)의 텍스트를 함께 소개해보는 것도 의미 있을 것 같네요.

이를테면 우리는 오랫동안 우리의 지각 방식을 몸의 행위─행동의 연장이 아니라 사변적이고 정적인 정신 활동으로 간주해왔기 때문에, 사실상 우리의 지각이란 바로 몸의 감각을 시간 속에서 산출/사용한다는 측면의 중요성은 무시하여온 것이다. 이에 본 작업이 드러내고자 한 것은 관조하고자 하는 대상으로서 형태나 소리 현상, 움직임 그 자체가 아니다. 따라서 이것은 우리들의 지각 방식의 안정된 질서와 인식 시스템과의 갈등이고 저항일 수 있다.

우리의 시지각이란 대상과 분리된 경험으로 익숙해 있는 것을 볼 수 있다. 게다가 우리의 상식은 언제나 의식과 사물이 서로 다른 본성을 가진다는 통속적 이원론에 뿌리박고 있었다. 그러나 참으로 존재하는 것은 운동과 변화로서, '시간이란 우리의 배경을 이루는 광대한 차원이라기보다는 그것들의 존재 방식 자체'라는 베르그송의 깨침을 받아들이기가 아직도 낯설 것이다. 물론 이런 저항의 경험을 산출하는 접근 방법은 여러 측면과 여러 층위를 가질 것이다.

몸과 대상(소리나 운동의 발생 현상)이 하나로 엮이는 감각을 통해 체험

● 진중권 엮음, 『미디어 아트』, 휴머니스트, 2009, 11쪽.

되는 것, 즉 관조적 대상물로 머물지 않고 몸의 움직임과 뗄 수 없는 공간을 감촉하듯 경험한다는 사실이 각별한 의미를 만들어내리라고 본다.●

감응자로의 관객-되기, 창작자로의 관객-되기

2003년, 완전한 어둠으로 채워진 미술전시 〈Where are you?〉를 기획한 평론가 이영철은 전시 서문에서 아래와 같이 기획의도를 밝힙니다.

모든 것을 '보는 것' 중심으로 조직해온 것이 근대적 삶이 안고 있는 특징의 일부이다. 이런 정황 속에서 우리는 너무 많이 보거나 보이는 것을 통해 오히려 우리 자신이 볼 수 없는 것을 더 이상 생각할 수 없게 되고 결국 감각하지 못하게 되는 시각의 '역반응' 현상이 시대적으로 일어나고 있는 것이 아닌가. (중략) 근대주의적 '조망 체제Scopic Regime' 하에 길들여진 미술에 대한 고정된 사고를 불안정하게 만들고 그것에 균열을 내는 일이다. (중략) 중요한 것은 그 플랜이 미리 어떤 답을 정하는 것이 아니라 **예측할 수 없는 것을 포함하는 플랜이어야 한다는 점**이다.●●

어쩌다 세상에 일방적인 시선을 던지는 행위를 잠깐 멈추게 된다면? 자의적으로 눈을 감는 것이 아니라 본의 아니게 잠시 시선이 차단된다면? 이때, 어쩔 수 없이 (비자발적으로) 어두운 방에 몸을 몰아넣는 것은 주체의 일시적 좌절/교란이자 주체의 억압으로 나타날 겁니다. 우리의 주체란 시각에 의존해왔기 때문이지요. 말하자면, 언제나 시각 중심이었던 내 몸이 잠시나마 비주체적인 몸으로 물러난다고 할 수 있겠지요.

● 2012년 필자의 개인전 〈shadowless/artless/mindless〉 도록에서.
●● 2003년 마로니에미술관의 기획전 〈웨얼 아 유? where are you?〉.
도판을 남길 수가 없는 전시로서, 실내가 암흑 같은 어둠으로 채워져 관객들은 더듬어가면서 입장하고 만져서 전시를 느껴야 했다. 당시 기획자 이영철의 전시 서문을 요약 발췌하였다.
221

내 몸이 언제나 대상과 분리되는 일상적 인식이 차단되고 내 맘대로 시선이 투사되지 않기에, 대상화하려는 의지가 꺾이겠지요. 대상화할 시야가 전혀 없기 때문이지요. 따라서 내 몸과의 분리가 일어나지 않는 어둠 속의 매몰감 때문에 (불안하게) 허우적거릴 수밖에 없죠. 이때, 언제나 내 시야가 상대적으로 확보해주던 나의 주체감이 흔들리고 멀어질 때 어떤 경험/생각을 하게 될까요? 물론 이런 상태의 어둠은 사람에 따라 단순한 두려움, 거부만으로 드러날 수도 있겠지만요.

그러나 미처 준비되지 않은 감각, 공간적 인식의 단절감, 예측 불가능한 거리감에 놓이게 되는 이 불안, 내가 소진된 듯 암담한 (비자발적) 사건/순간을 기꺼이 누리고자 한다면 어떨까요?

이상과 같은 작업들은 관객의 몸을 지속적으로 간섭하는 상황을 만드는 데 관심을 기울이며, 따라서 관객의 몸과 미술작품 사이의 공간과 거리를 동떨어진 것으로 생각하던 습속을 달리 배치해보고자 함이겠지요. 그래서 자신과 분리될 수 없는 공간과의 연장감을, 촉지각적 상호작용을 통한 체험을 기대하는 것이지요.

우리 몸의 감각은 본래 공간과 분리돼 있지 않고 항상 접촉하고 있음에도 불구하고, 흔히 우리는 의식과 물질이 근본적으로 분리되어 있다고 생각하는 경향이 있지요. 이런 상식적 이원론은, 진정한 존재는 오로지 운동과 변화를 통해서만 경험할 수 있다는 점을 일깨울 수가 없겠지요.

9강

시선 중심의
'벽'과
수평적
'바닥' 인식

직립(수직) 화면과
좌식(수평) 화면

우리의 주체는 시선으로부터 형성되는 것이 일반적입니다. '나'라는 주체에서 발산되는 시선을 통해 대상을 객체화하는 습속에 누구나 길들여져 있기 때문이지요. 말하자면 시각장애인들을 제외하고는, 곧 시선이 주체인 셈이지요. 나는 세상에 시선을 던짐으로써 주체로 존재하기 때문입니다. 나의 시선이란 두말할 것도 없이 세상을 객체(대상)화하는 시선인 것이죠. 나라는 존재가 먼저 시선의 주인으로 존재하는 것이고, 내가 던지는 시선을 통해서 내 생각이 발생한다는 사고가 지배적이었지요.

'나는 본다. 고로 나는 존재한다'라고나 할까요?

이렇게 시선으로 빚어진 주체의식이란 일점투시로 형성되는 원근법과 반드시 일치합니다. 그럴 수밖에 없는 것이, 르네상스 시대에 강화된 일점투시의 특성은, 잘 알다시피 한 사람의 '고정된' 눈(시선)에 의한 서열(원근)을 만들어내는 일방적 시각이 중심이 되기 때문이지요. 멀리 있는

서구적 시선(일점투시)으로 그린 연못과 이집트인 등의 시선(다시점)으로 그린 연못.

사물은 보다 가까운 사물에 의해 가려질 수밖에 없지요. 따라서 보는 사람의 시선이 기준이 되어 눈앞에 펼쳐진 세계는, 나로 비롯된 원근에 따라 나열되고 질서 잡히는 시선중심주의적 주체를 구현하게 되지요.

그러나 근동近東 아시아인들의 시각 개념은 이와 사뭇 달랐어요. 예를 들면, 가장자리에 나무들이 늘어선 사각형 연못을 그리게 했을 때, 서구적 시선, 소위 일점투시를 통한 원근 의식은 당연히 가까운 나무는 크고 멀리 보이는 나무는 작아지면서 사각형 연못의 모양새는 점차 뒤로 갈수록 좁아지는 사다리꼴 형국이 되지요.

그러나 이집트인 등이 그린 연못 그림은 달랐어요. 얼핏 우스워 보이게도, 이들의 연못 그림은 마치 펼쳐진 상자 그림처럼 사각 연못 가장자리에 서 있는 나무들이 사방으로 누운 모습이 되었어요. (이는 조선시대에 경복궁을 중심으로 한양을 그린 「도성도都城圖」 같은 지도들과 어느 정도 상통하는 바) 마치 어린아이들의 그림처럼 입체적 원근감이라고는 전혀 없고 납작하게 펼쳐진 이미지는 위/아래/좌/우가 따로 없는 형국이지요.

이것은 정말 잘못 그린, 웃기는 그림일까요?

잘 봅시다. 어떻든 근동 아 시아인의 그림은 한 사람이 한 곳에서만 바라본 시야의 결과물이 아니었죠. 한 사람 이 연못 변의 두 방향으로 고 르게 이동하여 각각 사방에 서 본, 네 측면의 연못에 대한 상호 시선의 배열이었다고나

「도성도」, 채색필사본, 67x92cm, 18세기 후반.

할까요?(사실 이것은 그림 같은 표현이 아니라 일종의 지도 같은 인식의 태도이 며 문자 같은 형상으로 보아야 합니다. 이를 통해 그 사회가 GPS적 사고를 하는 사회였는지, 지도적 사고를 하는 사회였는지를 가늠할 수 있지요.) 아니면, 마치 네 사람의 눈이 네 방향을 각자 따로 바라보고 이를 한 장의 화면 위에 합성한 것으로 볼 수도 있겠네요.

이렇게 두 그림이 크게 다른 이유는 무엇일까요? 왜 근동 아시아인이 그린 연못의 모습은 실제 우리들의 일상적 시선이 포착한 바와 전혀 다 르게 나타난 것일까요? 그들은 이다지도 현실적 입체감을 표현할 능력 이 없었단 말인가요? 아니, 그들에게 (우리가 느끼는) 입체감은 전혀 중 요하지 않다고 생각한 것은 아닐까요? 어쩌면 그들에겐 우리가 인정하 는 입체감이란 의미가 없는 것인지도 모르지요.

물론 우리들은 간단한 답을 가지고 있어요. '일점'투시법과 '다시점'투 시법의 차이라고. 사방으로 펼쳐진 연못 그림을 다시점 그림으로 이해 하지 못할 사람은 없을 것입니다.

그런데 의문이 생깁니다. 이 다시점이란 무엇을 말하는가? 왜 근동 아 시아에서는 다시점 묘법을 사용했는가? 나아가서, 일점에 대한 다시점

이라는 당연한 말로 단순히 단정하기 앞서, 연못의 네 변을 바라본 시선은 왜 각각의 방향으로 '넘어져' 있어야 했는가?

내가 과문한 탓도 있겠지만, 이에 대한 학술적 연구를 접한 바 없고 어떤 대답도 들어보지 못했습니다.

벽 그림과 바닥 그림: 수직 구조와 수평 구조

이것은 네 변의 시야를 공간적 대상으로만 파악하고 종합한, 다시점의 관념적 그림으로만 봐 넘길 것은 아니라고 봅니다. 왜냐하면 이 그림의 태도는 사각 연못의 네 변의 나무들의 모습을 한쪽에서만 바라보는, 즉 하나의 시선을 중심으로 공간을 정태적으로 포착/제압하는 태도와는 아주 다르기 때문입니다.

첫째, 시간이 개입된 시선이란 점을 고려해볼 수 있어요. 먼저, 네 변의 시선이란 시선의 주체가 한쪽에 고정되지 않고 두 변으로 각각 평행 이동하는, 네 곳의 정면을 (서로) 바라보는 시선들이 '대등하게 작동'하는 것입니다. 이는, 한쪽에서만 바라보는 '고정된' 시선 아래 **시각이 서열화되는 일방의 '왜곡(편협성)'을 피하고자** 정면성을 **존중**하는 입장으로 보이지요. 즉 다시점의 대등함(등가)을 위한 시점의 상호 이동/교환이라는 일종의 운동성을 전제하고 있는 형국이라고 봅니다.

둘째, 사각 연못의 네 변이 상대의 정면성을 존중/고려한 결과는 곧 **타자적 시선의 개입/수용**으로 보인다는 점입니다. 타자의 시선이 자신의 시선과 상호 의존적인 것으로 확인되는 형국이란 말이지요. 이는 마치 위에서 제시된 바 있듯, 낟가리들이 **서로 의지하여 서 있는 모습**일 수 있다고 봅니다. 일방적인 단일 주체적 시선을 허락하지 않는, 타자와의 동시적/의존적 인식 태도라고도 할 수 있지요. 네 개의 비주체적 시

선이 서로 교차/의존되기 때문에 어느 시선도 우선권을 행사할 수 없지요. 이는 분열된 주체로서, 주체의 이동성(타자 의존성)을 동시에 보여줍니다. 시선의 주체는 서로의 마주보는 시선을 타자로 발굴하면서 상호 의존적 시간의 흐름 속에서 **상호의 시선을 확인해내기** 때문이지요. 따라서 네 개의 시선은 **마주보는 서로의 시선을 배태하는 형국**으로도 읽힙니다. 서로의 시선은 각각의 (대칭적) 타자들과의 교차성 속에 탄생하는 데칼코마니의 시선이기도 하지요. 따라서 단순히 다시점 시각이라는, 공간적 형국으로만 보려는 것은 문제가 있지 않나요?

다시 말해, 이 경우도 '시선이 광경 속에 삽입되는 과정'이라고 봅니다. 이 말은 그림을 그린 이의 주체적 입장을 넘어, 보는 **사람의 적극적 개입을 누리게 하는 존재론적 입장**을 보여줍니다. 말하자면 **바라다보는 주체적 시선뿐 아니라 바라다보이는 객체적 입장(시선)이 같이 어우러져 작동하는** 셈이라고 할 수 있지요.

또한 이 그림을 바라다보게 되는, 그림 밖에서 보는 이의 시선 역시 사방으로 열려 있을 뿐, 마땅히 하나의 임의적 방향을 결정해주지 않는다는 점이지요. 일점투시법 그림에서처럼 그림 밖의 관객의 시선까지 그린 사람의 단일한 주체적 시점과 동일화할 것을 요구하지 않는다는 말입니다. 다시점으로 그려진, 누운 나무 그림은 어느 방향으로든 외부(관객)의 시선을 받아들이는 구조가 되지요. 때문에 화면의 방향 또한 일정하게 (위/아래) 고정될 필요가 없지요. 말하자면 화면이 이젤 페인팅처럼 직립적 수직 구조를 전제하고, 그린이의 시각을 따라 관객의 시선도 일치되게 일직선상에 줄 세우기를 강제하는 시점이 아니란 말이지요. 따라서 이는 **사방을 허용하는 대지면과 동격의 위상으로 (눕혀진) 바닥 위의 수평적 구성**이라고 할 수 있는 겁니다. 어디서 보든지 위/아래 좌/

우 방향이 다 (왜곡되지 않게) 허용된, 어쩌면 타자의 시선과 대등한 시점이 개입된 구조를 통해 서로의 시선이 교차하는 열린 인식을 보여준다고도 할 수 있지 않을까요? 여기에는 인식의 시간이 지속되고 교차 순환하는 흐름이 있어요.

따라서 흥미로운 점은, 이 그림은 수직 구조의 (스크린 같은) '평면'을 상정하고 그려진 것이 아니라 '바닥(대지)' 위에 그려진 것이라고 보아야 한다는 점입니다. 왜냐하면 연못을 중심으로, 가장자리 나무들의 누인 모습을 각각 접어 수직으로 세운다면 박스 모양 안쪽에 나타난 이미지들이야말로 사각 연못의 실제 모습으로 현시(조립)되기 때문이지요. 2차원(이 단지 이미지일 뿐이라는 인식)의 왜곡을 물리치는, 3차원으로 조립 가능한 직접적 인식의 생산물로 작동한다는 점입니다. 이는 2차원이라는 이미지는 어디까지나 3차원의 일루전에 불과하다는, 2차원과 3차원이 단절된 별개의 인식임을 인정하지 않는 입장을 역으로 증명하는 태도가 아닌가 합니다. 말하자면 단일 시각 중심으로 2차원 위에 펼쳐진 일루전이 우리 시각 인식의 기준이 될 수 없다는 생각 같지요? 결국 2, 3차원을 동시에 공존케 하는 토포로지컬topological한 인식이 아닐까요? 다시점의 그림이란 무엇보다도 타자의 시선이 동시에 공존하고 존중되는, (그림이라기보다는) 인식 표지물로 읽히는 특이하고 획기적이라는 점을 여기서 이야기해봅니다.

이상과 같은 의미에서 다시점 그림은 그냥 다른 관점의 이미지로 보아 넘길 성질은 아니지요. 이를테면 바라보는 이의 시선까지 수용된 (비자발적/비선택적) 인지의 적극적인 표식이라 아니할 수 없다는 말입니다.

전통 회화의 신체성

이 기회에 더불어 생각해볼 것은, 우리의 전통 회화 교육현장에서 보이는 문제 가운데 하나인 화폭의 신체성에 대한 인식의 결여입니다.

전통적으로 동양화란 하나의 권/책으로 펼쳐서 그리고/보고 말아두는 것이 예사였으나, 지금은 마치 서양화처럼 이젤 위에 수직으로 세워서 그리고 있단 말이지요. 말하자면 전통적 서書/화畵란 원래 바닥에 펼쳐놓고 글씨 '쓰기'와 그림 '그리기'가 하나의 연장선에서 이루어지는 작업이지요.

멀리서 친구가 놀러 오면 나누고 싶은 책을 내놓고 같이 읽고 이야기하듯이, 말아두거나 접어두었던 그림을 꺼내서 바닥에 펼쳐서 감흥을 나누고는 다시 말아서/접어서 간직하였지요. 이는 전통 한옥의 구조상 병풍과 약간의 족자를 제외하고 웬만하면 그림을 걸어놓을 벽 공간이 넉넉한 편이 아닌 탓도 있지만, 본래의 정황은 추측건대 전통 회화 속의 이미지를 바라보는 시점이나 각도가 서양화의 이젤 페인팅이 지닌 직립적 시각 관행과는 전혀 달랐기 때문이 아닌가 합니다. 즉 수직(입식) 구조로 그려지는 서구적 그림 속의 이미지와 달리, 전통 회화 속의 이미지는 **바닥 구조에 입각한 시야**의 결과물이라고 할 수 있어요. 구들방에 앉아 지내는 습속과 일치되기도 하지만, (서책과 같이) 책상이나 방바닥에 놓이는 수평(좌식) 화폭 면이란 우리의 시선과 꼭 직각이 될 수도 그럴 필요도 없기 때문이지요. 따라서 전통 회화 속에 나타나는 이미지들의 구조는 꼭 입식으로 고정된 한 시점에서 본 것처럼 드러나는 게 아니라는 말이 됩니다. 어딘가 약간의 경사면에 그려진 듯 기울어져 보이는 듯한 (서구적 원근 도형에 맞지 않는) 구도가 곧잘 드러납니다. 이는 입식立式 시선에서는 찾아보기 어려운, 좌식坐式 시선만이 갖는 각별한 인

식 태도의 결과로 생각됩니다.

마치 책을 읽을 때, 펼쳐진 글자들의 모양이 어떻든 책의 지면과 시선이 꼭 직각을 이루는 자세로 읽지 않아도 글자의 모양새를 인지하기에 전혀 지장이 없는 경우와 마찬가지일 것입니다. 말하자면 그림을 보는 시선이 아니라 마치 책을 읽는 시선처럼 그림을 '읽는' 듯한 시각이기 때문이 아닌가 합니다. 이와 같은 그림의 수평적 신체성을 고려할 때 당연히 그림을 수직으로 세워서 볼 것이 아니라, 마치 책을 읽을 때처럼 약간은 (누이고 이리저리) 기울여가며 보아야 우리의 시선에 도리어 자연스러울 수 있어요. 따라서 그림을 그릴 때 바닥에 누이고 그렸다는 점을 감안한다면, 기꺼이 누이고 보는 시선이 더 편할 것입니다. 이는 직진하는 빛과 같은 곧은 성질의 서구적 직립(입식) 회화의 시선이 갖고 있지 못한 인식이지요. 말하자면 시지각 바탕이 딱딱하게 굳어 있는 것으로 상정된 유클리드의 2차원 평면 위에 떨어지는 그림자와는 다른 토폴로지컬한 시선, 유연하게 주변의 다른 각도의 시선들까지도 품어주는 인식적 시선이라고 볼 수도 있단 말이지요. 따라서 서구적 입식 회화가 가진, 그리는 사람과 관객의 시선들을 그림의 앞쪽만을 허락하는 구조와 대조되는 이 같은 좌식 구조의 그림이란 바닥에 누인 상태에서 그림의 상하/좌우 어디에서도 바라보는 데 큰 무리가 없지요. 그래서 여럿이 둘러앉고 한데 어울려 그림을 보면서 감흥을 논할 수 있는 마당(방바닥)과의 확대/축소 연장선에 있다고 봅니다. 생생하게 움직이는 몸에 의존한 시선은 꼭 시점을 원근 인식에 맞추어봐야 하는 (그런 고정됨을 제약하는) 시선은 아닌 것이지요. 즉 좌식 시선이란 글을 읽듯 '인식'하는 시선이기에, 삶의 '행위'로 연장되어 나타나는 시선이기 때문입니다.

따라서 좌식 시각은 사물을 설명하는 고정된 시선이 아니라 인지하

는 '효과'를 누리는 인식의 시선이라고 할 수 있어요. 이는 성당이나 미술관 같은 비현실적 공간이 아닌 생활 공간의 연장선에 따른 시각의 효과에 기인했을 것이란 말이지요. 좌식 시선이란 그 생태가 이미 타자(상호 의존적 효과)의 시선이 대등하게 포용된 근동 아시아인의 시각과 내통하는 수평(그라운드)의 인식이기 때문에, 서구적 일점투시 원근법에 의존한 재현적 이미지와는 발생 연원이 다르게 구현된 시각이라 생각합니다. 이 문제는 시선의 일점투시라는 일방성에 의한 인식 태도와는 한참 거리가 먼 사유의 징후를 보여줍니다. 따라서 한자문화권의 전통적 회화가 (벌써) 현대적 모습으로 나아가야 할 길은, 바로 전통 회화가 담지하고 있었지만 그동안 누구도 돌아보지 않았던/못했던, 스스로 발생적 차이를 품고 있는 '좌식 회화의 신체성'을 해석하여 오늘에 되/살리는 데 있다고 봅니다.

물질과 의미

19세기 초에서 20세기를 거쳐 지금까지 서양미술 작업들을 돌아보면, 존재 차원(물질, 대상)과 의미 차원(관념, 인식)을 교차하며 넘나드는 사유의 형태를 보여왔어요. 이는 이미 앞에서 '미적 대상'과 '미적 태도'라는 대치 국면으로 이야기한 바와 상응하지요.

그러다가 객관적으로 볼 만한 물리적 현상이라는 광학적 차원에, 회화 작업의 포인트가 맞춰지는 경향이 나타났는데 그 절정이 인상파 작가들의 작업이었지요. 시시때때로 변하는 바깥의 빛깔 현상을 포착하려던 입장이었지요? 당시 클로드 모네를 두고 '오로지 시각뿐'이라고 한

비판은 인상파 작가들의 작업이 지각하는 주체의 정신에 달렸다기보다는 물질의 객관적 현상에 초점이 맞춰진 것으로 보았기 때문에 나온 말이기도 하지요. 그러나 사물의 색깔을 읽는 우리의 눈이 얼마나 객관적일 수 있을까요? 맛, 색채 등을 감지하는 경험이란 우리가 생각하고 느끼는 바와 달리 객관적으로 검증될 수 없다는 점이 현대과학 곳곳에서 입증되고 있지요. 심지어 어느 생물물리학자는 '객관성이라는 것은 관찰하는 주체 없이도 이루어질 수 있다고 생각하는 주체의 망상이다'라고까지 하고 있어요. 그렇다면, 인상파의 활동이 빛의 분석과 같은 광학적이고 객관적인 태도에 입각한 것이라고는 하지만, 인식 주체의 시각에 비친 일종의 사물의 해석으로 봐야 하지 않을까요? 금세기의 뛰어난 인지생물학자 움베르토 마투라나는 '관찰자는 관찰 대상과 분리되지 않는다'고 주장합니다.

관찰하는 사람이 없다면 아무것도 존재하지 않는다.●

나는 우리가 살고 있는 세계가 그 안에서 살고 있는 우리의 삶보다 앞서 존재한다고 가정하는 전통적인 형이상학으로부터, 우리가 살고 있는 세계란 우리가 그것[세계]을 (관찰)'하는' 것에 따라 그것[세계]이 발생하는 바대로 존재한다[고 가정]하는 형이상학으로 이동하고 있었던 것이다.●●

엄밀히 말해, 인상파 작가들이 내놓은 결과는 객관적이었다기보다는 자신의 신체 기관인 눈을 써서 체감한 감각적 고백이었다 하겠지요. 따라서 그들은 본의든 아니든, 자기 자신과 분리될 수 없는 자신의 관찰

● 움베르토 마투라나, 『있음에서 함으로』(서창현 옮김), 갈무리, 2006, 43쪽 참조.
●● 같은 책, 29쪽. ()는 필자가 보충, []는 원문대로.

9강
시선 중심의 '벽'과
수평적
'바닥' 인식

결과인 '자기 시각'을 그렸다는 점에서, 주(의미 차원)/객(존재 차원)을 통섭하는 나름의 진보적인 모던한 태도를 구현하였다고 봅니다.

그런데 인상파의 의미가 이것뿐일까요?

먼저 현대생물학자나 현대물리학자들이 가진 진보적인 생각이 현대 예술을 하는 사람들의 생각과 얼마나 공명하고 접점들을 공유하고 있는지를 살펴보고자 합니다. 물론 나는 이런 쪽에 별로 지식이 없는 편입니다. 그렇지만 이들이 말하는 전향적 인식은 어느 정도 따라잡을 수 있고, 그런 과정에서 놀랍게도 우리의 생각과 상당히 근접하거나 일치한다는 사실을 깨달을 수 있다는 점입니다. 이는 현대미술을 하는 사람들의 의식과 그 움직임들이, 현대철학 못지않게 진보적인 현대과학의 전복적 사고의 전환과 맥락상 매우 상통/상응한다는 뜻이기도 합니다. 아무튼 우리 인식과 사고의 전향점에서 우리도 느끼고 있었던 만큼 서로 만나고 있다는 사실을 알게 됩니다.

물론 우리의 관심사는 과학적인 입증 같은 것은 아니지요. 다만 우리가 현대생물학이나 현대물리학의 성과에 대한 과학적 지식을 갖고 있지 않다 해도, 그들 또한 '언어적 사고'를 통해 과학적 성취를 달성하는 '인식하는 사람'이라는 점입니다. 일단 언어로 사고하고 언어로 이해/기술한다는 공통된 토대 위에서 피어나는 인식의 흐름은, 전공이나 하는 일의 벽을 넘어서 어떻게든지 서로 만나고 조응한다고 봅니다. 게다가 오늘날 현대적 사고, 발상이라는 것은 어느 분야를 막론하고 '현대적'으로 상응하고 있다는 놀라운 사실은, 시대적 '공명 현상'과도 같다고 봅니다.

일찍이 이런 접점들에 심취하여, '동양사상과 현대물리학'이 절묘하게 만나고 있다는 사실을 논구했던 물리학자 프리초프 카프라는 우리에게

익히 알려져 있지요.

관찰은 관찰 대상과 분리될 수 없다

다시 말하지만, 전통적인 철학적 담론이 가장 관심을 쏟아왔던 범주가 무엇이었나요? 그렇지요. 존재론과 관념론으로 나누어진 영역의 갈등이었지요. 여기서 흥미로운 것은 존재론이든 관념론이든, 물질이든 정신이든 이 세상의 삶/체험과 독립적으로, 즉 우리 몸 밖에 있는 별개의 존재로 상정하여 규명하고자 했다는 점이지요. 물질은 물론 우리의 정신조차 (데카르트처럼) 몸과 분리된 독립적인 것으로 보았지요. 그래서 실재성이란 관념(이데아)의 전당 안의 진리로서, 불변하는 것으로 존재한다는 논리였지요?

그러나 마투라나는, 자신은 그런 진리나 사물의 본질을 이해하려는 데는 관심이 없다고 말합니다. 자신은, '생명이란 무엇인가?' 또는 '인식이란 무엇인가?' '의식이란 무엇인가?'와 같은 질문들은 하지 않는다고 합니다. 이 말은 이미 방금 이야기했듯이 이런 질문을 던지는 생각의 방식은, 우리의 관찰이나 체험과는 무관하게 우리 밖에 존재하는 관념적 실재성이라는 것을 전제하고 있기 때문입니다. 그러나 마투라나는 막강한 영향력을 가진 과학자로서 **'관찰은 관찰 대상과 분리될 수 없다'**는 주장을 하지요? 자신은 '관찰자를 사고의 출발점으로 이용한다'고 합니다.[•] 이 말에는 관찰자와 관찰 대상 간의 분리될 수 없는 **상호 의존적 힘의 작용**을 내포합니다. 얼마나 절묘하게 철학과 과학이 현대적으로 만나고 있는 모습인가요? 이런 입장은 현대 과학을 이끈 과학자들이 공통적으로 인식하고 있는 입장이기도 합니다. 이어서 마투라나는 이렇게 말하지요.

● 움베르토 마투라나, 『있음에서 함으로』(서창현 옮김), 갈무리, 2006, 42쪽 참조.

'**관찰자는 모든 것의 원천입니다. 관찰자가 없으면 아무것도 존재하지 않습니다.**'

이 말은 전통적인 실재론적 철학에서나 근대적인 과학관으로서는 도저히 납득/용납하기 어려운 말이 아닌가요?

전통적으로 객관성이란 말은 주관적 판단을 넘어서는, 검증 가능한 무엇이라고 할 수 있지요. 따라서/다시 말해 '관찰 사실이 관찰자에 의존한다'는 이 말은 누가 보아도 과학적 사실을 언급하는 데 치명적인 망언처럼 들리지 않나요? 그렇다면 관찰된 '사실'은 관찰자의 수만큼 많이 늘어난다는 말이 되지요? 우리가 알고 있었던 객관적 사실이라는 개념이 완전히 무색해지지 않을 수 없네요. 그러나 반세기 전부터, 관찰 사실은 관찰자와 뗄 수 없는 관계라는 새로운 물리적 사실을 깨치고 있었어요. 이는 한편으로 관찰자의 개입이 관찰 결과에 결정적인 영향을 미친다는 역설로 나타나는 겁니다. 한 사람이 처해 있는 담론의 장은 곧 그 사람이 세계를 만나는 방식을 규정한다는 말과 상통합니다. 이런 경우를 대변하는 말이 현대물리학에서도 나와요. '**이론 의존적인 관찰** theory-laden observation!'** 즉 관찰하고 있는 사람이 어떤 이론으로 공부한 사람인가, 나아가서 그 관찰자는 어떤 기분 상태에서 관찰을 하는가 등에 따라 과학적 관찰 사실조차 다르게 나타난다는 것이지요. 얼핏 들으면 웃기는 말 같지만 놀랍기도/슬프기도 하지 않나요? 당시 이런 처지를 깨닫고 울어버린 과학자도 있었답니다. 그러나 이렇게 관찰자와 관찰 대상이 뗄 수 없는 상호 의존적인 영향력을 주고받는 관계라는 비물리적 현상을 과연 과학에 포괄할 수 있을까요?

그러나 이런 태도가 과학적인가/아닌가를 논한다는 것, 새로운 과학이라는 범주가 지금까지의 과학이라는 고정된 개념틀 속에 담기느냐/

● "순수한 관찰은 존재하지 않으며 관찰자의 지식, 신념, 기대, 이론 등이 관찰에 영향을 미친다"는 노우드 핸슨이 주장한 이론.

안 담기느냐를 따져본다는 것은 이미 의미가 없겠지요. 앞에서 잠깐 인용했지만, 실로 놀랍고도 산뜻한 전향적 생각을 다시 만나봅시다.

생물물리학자인 하인츠 폰 푀르스테르가 미국 인공지능학회의 연설에서 한 말이랍니다.

객관성이라는 것은 관찰하기가 주체 없이도 이루어질 수 있다고 생각하는 주체의 망상이다. 객관성에 호소하는 것은 책임을 방기하는 것이다.[*]

얼마나 충격적인 언사입니까.

이는, '**객관이란 내 몸 밖의 세계로 따로 독립해 있는 존재가 아니라 내 주관 안에서 일어나는 객관이라는 사실이 증명되었다**'고 한 하이젠베르크와도 신통하게 일치하는 말이 아닌가요? '왜냐하면, 자연을 이해하려는 우리 스스로도 이미 자연의 일부로서 자연에 내재하고 거기에서 떨어져 나와 독립할 수는 없는 노릇이기 때문입니다.'[**]

객관성이라는 말을 과학자들이 이렇게 경계하고 있다면 우리들의 사유 어법 또한 다시 돌아봐야 하지 않을까요?

이제 진보적인 과학자들이야말로 객관성이라는 말조차 함부로 쓰지 않겠지요. 아니, 객관이라는 단어의 용도와 사용 의미가 달라지겠지요. 그렇다면 그 상대어로 지금까지 구실을 해왔던 주관이라는 말 또한 객관과 밀착된, 나아가서 관찰하는 주관을 이루는 요소와 상호 의존하는 방식으로만 사용되지 않을까요?

그리고 보면, 언어의 사용이란 당대의 사유의 폭과 한계를 항상 보여주고 있지요. 또는 언어의 달라진 용법이야말로 당대적 사유를 흔들며

● 움베르토 마투라나, 『있음에서 함으로』(서창현 옮김), 갈무리, 2006, 56쪽에서 재인용.

●● 일리야 프리고진·이사벨 스텐저스, 「혼돈으로부터의 질서」, 『신과학 산책』(김재희 엮음), 김영사, 1994, 134쪽.

이끌어간다고도 볼 수 있겠지요? 이는 우리가 이 강의를 통해서 깨닫게 되었듯, 언어의 고정된 의미조차도 사용과 그 효과가 상호 의존적인 사태 속에서 달라질 수밖에 없다는 뜻이었지요? 따라서 우리의 사고를 흔들어서 새로운 얼개가 자리 잡기 위해서는, 우리가 사용하는 언어들이 어떻게 다르게 의지하며 다른 접속을 일으키게 되는지를 아는 것이 중요하겠지요.

다시 인상파의 경우로 돌아가 봅시다.

후기/인상파 작가들의 업적이란 여타의 그림들과 아주 다른 점에 있다고 봅니다. 대부분의 근대 회화는 사물의 색채를 재현하는 입장에서, 대상에 걸맞은 채색을 위해 팔레트 위에서 색을 온전히 섞은 후 칠해왔는데 그들은 아주 달랐지요. 이제 웬만한 미술 애호가들조차 다 알고 있듯이, 대체로 후기/인상파 화가들은 팔레트 위에서 여러 물감을 원하는 색깔이 되도록 섞어서 채색하지 않았죠. 말하자면 중간색 같은 효과를 내기 위해 두 가지 이상의 물감들을 섞는 대신, 원색 자체를 병치하여 보색대비 효과를 노렸습니다. 가령, 빨간색 옆에 초록색을 배치하면 혼색이 돼 보이는 일종의 착시현상이 일어나지 않습니까? 주로 낮에 야외로 나가서 풍경 그리기를 즐긴 이들은 이런 보색대비로 그림자의 효과를 보다 맑고 투명하게 얻을 수 있었던 겁니다. 그럴 것이, 그들의 그림은 가능한 원색들을 무수한 터치로 자잘하게 배치하여 원색 물감들끼리 인근대비를 일으키는, 착시적 빛의 효과를 연출했기 때문이지요. 여기까지는 다들 알고 있는 것들인데, 여기서 우리가 새롭게 짚어보아야 할 흥미로운 문제가 있어요. 그것은 화가가 하나의 그림을 붓으로 다 칠하고 메워서 완성한 것이 아니란 사실이고, 이 사실이 선사하는 색다른 경험입니다. 이것은 무엇을 말할까요?

색채들이 인근대비로 착시현상을 일으켜 효과가 완성되는 체험은 관객, 즉 **보는 사람들의 시각 체험에 맡겨진다**는 점이지요. 대체로 많은 재현적인 그림들이란 한 화가의 시각적 판단으로 모두 완성한 그림을 관객 앞에 내놓는 겁니다. 관객은 그저 바라보기만 하면 되는, 일방적 서비스를 제공받는다고 할 수 있지요. 이런 맥락을 좀 가혹하게 말하면, 여타의 재현적 그림들은 관객의 눈을 위해 **일방적으로 봉사/제시하는 '레디-메이드'로** 구실했다고 할 수 있을 겁니다. 안 그런가요? 이런 미술 작품은 관객을 만나기 전부터 이미 완성된 기성품들 아닙니까? 관객을 만나기 전에 (당연히) 먼저 완성체로 존재하고 있었지요. 오늘날의 기성복들처럼 불특정 다수를 위한 기성품, 이미 만들어진 것들……. 당연한 사실을 왜 이상하게 말하고 있냐고요? 사실이 그렇지요. 물론 맞춤복처럼, 중세나 르네상스의 그림들처럼 특정 계급의 요청과 종교적 목적으로 그려야만 했던 '맞춤화'의 시대는 지났지만요. 그러고 보면 아주 특별한 맞춤복이라는 커스텀-테일러를 제외한 다양한 기성복 '메이커 생산품'의 시대라는 지금의 현실은 미술작품이 레디-메이드화된 근대까지의 시대상과 닮아 있는 형국이기도 합니다. 불특정 다수를 위한 임의적 생산 공정을 이루고 있는/있었던 모습이라고도 할 수 있겠지요. 이런 의미에서 미술작품이야말로 잉여생산물일 수밖에 없는 사태로 발전하고 있지 않나 합니다. 아무튼 지금 말하고자 하는 포인트는 인상파 미술에서부터 **작품이 완성되는 과정에 관객의 눈이 의식/무의식적으로 '참여(간섭)'한다는** 사실을 크게 의식하고 보자는 말입니다. 그렇다면 다른 미술품들은 관객의 눈으로 보는 참여가 아니었나 하는 반문이 있을 수 있겠지요? 나는 아니라고 말하겠어요. 단순히 관객이 미술작품을 본다고 해서 그 작품의 완성에 참여한다고 할 수는 없지요. 이유는 앞서도 간간

히 언급했지만 다시 '관객-되기'라는 문제를 제안하면서 구체적으로 언급하겠습니다. 그냥 미술품을 바라본다고 해서 관객-되기가 이뤄지는 것은 아니란 주장입니다. 오히려 감상이란 '눈으로만 이루어지지 않는다'는 입장이지요.

들뢰즈는 말합니다. '여자-되기'는 여성으로 태어나는 것으로, 그대로 여성이 되는 것은 아니란 거죠. 여성-되기로 '성공'해야 한다는 겁니다. 여기서 성공이란 말은 아마도 여성으로서 **소수자-되기를 통과하**는 여성-되기를 말하는 것으로 봐야 할 겁니다. 그렇다면 내가 요구하는 관객-되기도 그냥 바라만 보는 눈이 있다고 되는 것은 아닙니다. 들뢰즈식으로 말한다면, 관객은 관객-되기에 '성공'해야 한다는 말이 되겠지요. 즉 관객으로서 소수자-되기가 일으키는 지난한 '관객-앓이'라는 문제가 기다린다는 말입니다.

우선, 강조하고 넘어갈 것은 후기/인상파의 (어느 정도) 그림들은 관객을 방관자나 일방적 구경꾼으로 놔둔 것이 아니라, 관객의 눈(몸)을 '운동'시키게 했다는 점입니다. 뭔가 이상한가요? 눈 운동과 감상의 상관성이라는 맥락이 너무 낯선가요? 눈이 속한 우리 몸의 운동을 자극하는 체험을 불러일으킨다는 의미만큼 다른 점이지요. 몇몇 후기/인상파 그림의 무수한 (거친) 붓 터치(점묘)의 흔적들은 그림을 보는 관객을 앞/뒤로 밀어내거나 다가오게 하는, 몸과 눈꺼풀 운동을 알게/모르게 도발한다는 점입니다. 미력한 듯하지만 그들 자신도 모르게 다른 차원의 문제를 야기하는 해석의 전망을 열어준다는 점에서 특이하게 봐야지요. 특히, 이런 점에서 모네 이후 후기인상파 작가들의 그림을 두고, 관객 시선의 역할이 전제된 '미완성' 또는 '맞춤' 작업이었다고 볼 수 있습니다. 우리는 일반적으로 지각이란 정적인 정신 현상이라고 생각하지

만, 실은 우리 몸을 사용하는 일종의 운동 상태라고 베르그송이 말하지 않았나요? 또한 지각이란 우리 몸의 모든 감각기관이 동시에 작동하는 행위라는 인지과학의 입장에서, 인지란 삶의 행위이면서 그 자체가 삶의 효과라는 언급도 다시 떠올려봅시다. 이어서 불가에서도, 나를 구성하는 다섯 가지 감각과 뜻(마음)의 움직임조차도 감각의 바탕(육근)이 된다고 한 이야기도 상기할 필요가 있겠지요.

자, 이제부터는 타자가 어떤 방식으로 우리의 주체적 시각의 발생에 개입하고, 우리와 상호작용하고 있는가를 구체적으로 이야기하게 됩니다.

10강

타자의 발견과
재현의 문제

10.

사과의 타자,
타자의 사과

내가 젊은 나이에 사설 강습소나 화실을 운영하던 시절, 미술대학에
진학하길 원하는 고교생들에게 가끔 내놓던 문제가 있습니다.

하나: 석고 인물상을 앞에 두고 앉은 학생에게 요구한다.
네가 바라보고 있는 저 석고 두상의 전체 모습, 즉 네가 보지 못하는 뒷
모습까지도 한꺼번에 한 장의 화면에 모두 다 그려봐라. 어떻게 그릴 것
인가? 화지는 한 장뿐이다.

또 하나: 사과 하나를 책상에 놓아두고 일정한 거리에서 학생에게 그리
게 한다.

드디어 빛깔과 모양새가 입체적으로 아주 잘 표현된 사과 그림이 탄생
하는 순간이 온다. 우리는 학생의 표현 능력을 칭찬할 수도 있다. 아주

잘 그린 사과라고, 질감과 입체감의 표현이 훌륭하다고. 그러나 그뿐일까? 학생에게 할 이야기가 더 없을까?

너는 이것이 정녕 저 사과를 온전하게 그린 것이라고 생각하는가?
너는 왜, 사과의 반쪽만을 그렸는가? 사과의 뒷면은 보이지 않는데, 어떻게 표현하고 있는가?

네가 그린 사과는 뒷면인가, 앞면의 사과인가?
사과의 뒷면은 어디로 갔나?

보이는 대로만 그렸을 뿐이라고? 그런 대답으로 충분한가?

나아가서, 너는 반쪽뿐인 사과 그림과 옹근 사과의 그림의 차이를 어떻게 드러내고 있는가?(이제 저 사과는 반쪽뿐인 사과로, 반쪽은 감쪽같이 먹어버린 것이다. 그런데 네 쪽으로 돌려놓아서, 네 눈에는 다만 반대편 쪽이 보이지 않을 뿐이다! 이때 옹근 사과와 반쪽 사과를 그린 그림은 무슨 차이가 있는가?)

또한, 보이는 쪽이 진실한 사과인가, 보이지 않는 쪽이 사과의 진실한 면인가? (네가 알고 있는 사실은 사실이 아니라, 네가 진실이라고 믿고 있는 것일 뿐이라면?)

사과의 맛이 달다면, 그 단맛은 '어디에 있는가?'
사과에 있는가, 맛을 보고 있는 너에게 있는가?

여기 사과 한 알이 있습니다. 이 사과를 바라보는 나는, 내 시선의 한계 때문에 당연히 나와 마주한 저 사과의 이쪽 면만 바라볼 뿐이지요. 그럼에도 불구하고 나는 사과가 나를 향한 반쪽 사과에 불과한가를 두고 의심을 하지 않아요. 내가 가져다놓았을 때, 나는 이미 그 사과가 온전한 한 덩어리였다는 사실(기억)을 알고 있기 때문이지요. 그러나 엄격하게 말하면, 내가 바라보는 사과의 다른 쪽 면은, '지금' 나는 도저히 확인할 길이 없지 않은가요? 다가가서 다시 앞뒤를 돌려놓고 다시 바라다본다 하더라도, '현재' 내가 확인할 수 있는 것은 엄격히 말해 (언제나) 내가 보고 있는 '지금'의 반쪽 사과일 뿐입니다. 어떻게 나 홀로 반대쪽 사과의 뒷면이 존재한다는 '사실'을 '동시에' 확인/입증할 수 있을까요? 내가 한 자리에 있는 한 영원히 반쪽 사과만을 볼 수밖에 없지만, 한 알의 사과는 반대쪽 면도 온전히 존재한다는 간단한/간단치 않은 사실을 입증하기 위해서는 나 혼자서는 (분명히 말해) 불가능한 것 아닌가요? 따라서 누군가를 불러다놓고 내가 보지 못하는 반대쪽의 사과 또한 존재한다는 사실에 동의(거울과 같은 반사)를 구해야 할 것입니다. 그러나 내가 보지 못하는 쪽의 사과도 존재한다는 사실/가정을 입증해줄 수 있는 그 사람은 과연 믿을 수 있나요? 설사, 내가 그를 믿는다고 해도 하나의 사과라는 진실/명목은 사실을 입증한 결과이기에 앞서, 사과 뒤편에 있는 '그'에 대한 '믿음'을 보여주는 데 불과하지 않을까요? 믿음과 입증은 엄연히 다른 차원이 아닌가요. 니체는 **믿음이 끝나는 데서 학문이 시작된다**고 하였지요.

다시 돌아가서, 어떻게 해야 사과의 뒷면까지도 온전히 보여줄 수 있는 사과 그림을 그릴 수 있을까요?

아무리 잘 그린 사과라도 앞뒤를 한꺼번에 다 그린 사과는 아니지 않

나요?

당신은 사과를 볼 때나 그릴 때, 당신이 사과의 반쪽만을 그릴 뿐이라고 생각하고 그렸나요? 아니라면, 우리는 영원히 반쪽뿐인 사과 그림을 보면서 우리가 확인하지 못하는 반대쪽을 충분히 '상상'하고 있다는 말인가요? 잘 그린 사과는 반쪽만 그렸어도 전체를 느끼게 해주기에 문제가 없다면, 저 사과의 **재현이란 결국 절반은 상상화로 구실하는 것이라**는 말인가요? 그렇다면, 그려진 반쪽 사과는, 보이지 않고 그리지 못한/않은 나머지 사과를 대신/표현하고 있는 것일까요? 그렇다면, **보이는 것은 보이지 않는 것(타자)의 드러냄(표현)인가?**

파울 클레였던가요? 그림은 보이지 않는 것을 보이게 하는 것이라고 했던 사람이?

보이지 않는 저쪽의 사과를 표현하기 위한 방법이 결국 보이는 쪽을 그리는 것이라고 말해야 하나요? 앞쪽 사과는 뒤쪽 사과의 (재현에 앞선) 메타포인가요? 무엇이 무엇을 대신할 수 있단 말인가요?

나아가서 **이 사과 그림은 과연 사실적 표현일까요, 아니면 관념적 표현일까요? 사실적 재현이란 과연 우리의 통념을 넘어 구현할 수 있는 걸까요? 우리는 과연 사실을 무엇으로 알고 살아가고 있는가요?** '현실'이란 눈에 보이는 것(현상)과 보이지 않는 것(실재)으로 짝지어진 개념이라는 철학적 해명과 이 사태는 중첩되는 것은 아닐까요?

우리는 끊임없이 움직일 수 있는 존재이기 때문에, 조금만 몸을 움직여도 가려졌던 사물들의 모습이 연장되어 드러나는 것을 알기에 언제나 자연스레 대상 사물을 확인하는 셈이기도 하지요. 말하자면 사과의 모습을 언제나 돌아가면서 볼 수 있기 때문에 의심하지 않고 이쪽과 저쪽의 존재를 항상 안정되게 믿고 있다는 점에서, 정신 나간 사람이 아니라

면 위와 같은 회의나 질문 없이 누구나 불편 없이 살아가는 것이겠지요.

그런데 나는 왜, 이런 정신 나간 듯한 질문을 던짐으로써 편안하게 믿어오던 사태를 어지럽고 불편하게 만들고 있는 것일까요?

그림이란 돌려가면서 그 뒤로 연장되는 이미지를 확인할 수는 없는 것이니까요.

우리는 볼 수 있는 쪽만을 보기 때문에 누구나 사실상 반대쪽을 동시에 볼 수 없는 것이 엄연한 현실이지요. 그러나 누가 뭐래도 우리가 보지 못하는 반대쪽도 존재한다는 (지각 불가능한) 사실을 우리는 스스로 증명해내지 못할 뿐이지 당연히 (모순되게도) 존재함을 알고/믿고 있는 것이지요. 그렇다면 **우리가 알고 있는 많은 것들은 '사실'이 아니라 다만 '믿고 있는 것'이 아니었을까요?** 일찍이 『서양 사상의 형성』을 저술한 C. 브린튼은 서구 지성의 역사가 '믿음'의 역사였다는 점을 인정한 바 있지요.

어쨌든 우리가 '동시에' 보지 못하는 사물들 각각의 뒷면—내가 하나의 사물의 이면을 확인하는 순간에도 바로 내 시선이 닿지 않는 사물의 또 다른 이면—은 계속해서 존재한다는 사실을 서로 믿고 인정해야만 했지요. 이는 **사실이어서 믿는 것이 아니라, 믿음으로서 사실로 만드는** 셈입니다.

한편, 인간들의 믿음에 기초한 이와 같은 인식 행위를 일찍이 철학적으로 일깨웠던 조지 버클리[1685~1753] 주교의 극단적 경험론은, 사실은 신을 입증하는 새로운 인식론으로 전개되었지요. 유즉지(有卽知), **존재하는 것은 지각되는 것이다.** 즉 우리가 너와 나의 눈을 데카르트처럼 서로 믿지 못한다 해도 그 사물이 엄연히 존재한다는 것이 부정하지 못할 사실이라면, 저 전능한 신만은 항상 눈을 뜨고 사물의 앞/뒤를 '동시에' 바

라볼 수 있기 때문이라는 유심론을 편 것입니다. 이는 사물의 전모를 볼 수 있는 시선이란 신이 아니고는 얻을 수 없다는 논리이지요. 왜냐하면 우리가 보지 못하는 순간에도 존재한다는 것은 인간으로서는 어느 누구도 입증할 수 없는 것이 아닌가요?

우리가 잠든 동안은 물론 항상 사물의 앞뒤를 '동시에 보고 있기' 때문에 존재한다는 사실을 안다면 그 시선은 누구의 것일까요?

말하자면 우리가 볼 수 없는 것(지각하지 못하는 것)은 존재한다고 말할 수가 없으며, 존재하는 것은 우리가 알(지각) 수가 있는 것입니다. 즉 내가 지각하는 것이 현실이라는 것. 현실은 내게 지각되는 것입니다. (물론 우리가 안다는 것, 눈으로 인지하는 것으로 온전한 것은 아니지요. 그래서 우리의 정신활동, 관념이 기다리고 있는 것입니다.) 우리 인간으로서는 영원히 서로 다른 한쪽은 볼 수 없지만, 양쪽 면의 존재를 동시에 보는 자가 있다면 그는 우리와 같은 인간일 수는 없지 않은가요. 결국 사과의 양쪽, 다시 말해 사과의 모든 면을 동시에 보는 자가 있다면 바로 '신'일 수밖에 없겠지요. 신만은 우리가 못 보는 것을 보는 자일 것이며, 우리가 못 보는 것까지도 볼 수 있는 자라면 바로 신이어야 할 것이기 때문입니다. 그렇기에, 우리가 동시에 양쪽 편을 다 보지 못해도 사물은 온전히 존재한다는 것이지요. 말하자면 우리와 다른 신의 존재를 증명하는 방법으로 창안된, 당시 획기적인 인식론인 셈입니다. 얼핏 어수룩한 사람들을 눈속임하는 듯한 이 인식론은 신의 존재 증명에 앞서 '존재하는 것은 인식되는 것이고, 인식되는 것은 존재한다'는 당시 상당히 근대적이고 진보적인 인식론을 낳았던 겁니다.

그러나 내가 여기서 이야기하고자 하는 것은 신의 시선의 입증도 아니요 근대적 인식론을 세운 논리를 실험하는 것도 아닙니다. 다만, 우리

가 그림(재현)을 그냥 너와 나의 인식 태도의 동일성에 맡기고 안심해서는 나를 새롭게 흔드는 시각적 사유를 경험하기 어렵다는 말입니다. 뿐만 아니라 우리가 자기 인식의 일방성에 매몰되어 창의적인 새 길을 모색하기 어렵게 하는, 재현 시스템의 교육 현장에서 맛보는 번민을 새삼스레 풀어헤쳐보자는 것입니다.

나의 바깥, 타자의 효과

우리처럼 속인들의 시선이란 사물을 반쪽밖에 볼 수 없다는 엄연한 현실을 인정하고 다시 본다면, 이런 생각도 가능하지 않을까요?

사물의 '반쪽 현실-보기'는 어쩔 수 없이 나머지 쪽은 타자의 시선에 맡길 수밖에 없지 않겠는가라는 인식입니다. 이때 등장하는 타자의 시선을 믿는다/못 믿는다라는 심정적 사태에 매달리고 시달릴 게 아니라, 타자라는 시선을 존중한다면, 아니, 그보다 사물의 반쪽을 통해서 (잠재되었던) 타자의 시선을 만나는 것이라면 어떨까요? 나아가 내가 사물을 바라볼 때마다 타자의 시선도 (이미) 거기에 함께 작용하게 된다고 인식한다면요? 타자의 봄과 나의 봄이 합쳐질 때야말로 대상의 온전한 봄이 달성되는 것은 아닐까요? 말하자면, 주교 버클리가 언급한 **신의 시선을 발견한 자리에 대신 타자의 시선이 드러나는 형국**이 되는 게 아닐까요?

니체 이후 사망한 신의 자리에서 지금 타자의 탄생을 만나게 되다니!

돌아보면, 우리가 바라보는 사과라는 모습에는 (내 인식에 앞서) 보이지 않는 타자의 (잠재적) 시선이 (이미) 작용하고 있다는 인식 효과와 더불어 나에게 나타난다는 말이 됩니다.

이윽고 이런 번민의 자리에 들뢰즈가 강림합니다.

나의 가능(잠재) 세계는 타인의 현실 세계이고, 타인의 가능 세계는 나의 현실 세계이다.˙

사과의 저편이 존재한다는 것은 보이지 않는 타자의 시선에 포착되는 면으로 드러나고 있다는 얘기지요.

나의 바깥/저쪽이란 곧 타자로 이야기할 수 있는 가능성(잠재성)이며, 바깥/저쪽이야말로 오히려 **타자의 시선이라는 형태를 빌려 나에게 나타남으로써 (더불어) 나의 자아(시선)까지 발생시킨다**는 이야기가 되죠. 바로 여기서 **타자의 효과**가 등장하는 겁니다.

다시 말해, 들뢰즈가 말하는 **타자의 효과란 "내가 지각하는 각각의 사물과 내가 사유하는 각각의 관념의 주위에서 (내 지각의) 변두리의 세계, 즉 배경을 조직하는 것"**˙˙이지요. 타자의 존재가 전제되는 **바깥 (저쪽)이야말로 바로 우리의 지각을 보증해준다**는 말입니다. 따라서 나의 주체를 가능하게 하는 조건, 즉 내가 사과를 온전한 사과로 인지하게 되는 것은 **타자의 시선**, 즉 내 바깥에 의존한다는 겁니다. 이렇듯 타자는 공간성과 시간성이라는 두 가지 측면에서, 지금 우리가 알고 있는 바와 같은 세계를 체험하게 만드는 우리 인식의 근본 구조를 가능하게 해준다는 뜻입니다. 다시 말하지만 타자를 통해 공간적, 시간적으로 질서 잡힌 이 세계의 상관자로서 우리 주체성은 (이리저리 얽혀) 뒤늦게 성립된다는 것이지요.

우리가 무엇을 바라보든 대상들은 사실상 독립되어 존재하지 않지요. 나를 에워싸고 있는 지각 대상들은 사실 면면히 겹치고 이어지고 있을 뿐입니다. 그러나 우리의 습관적 인식은 무엇인가를 가리키거나 볼 때, 대상물이 마치 독립되어 존재하는 것처럼 사물 하나하나를 분리된 듯

● 이정우,『세계의 모든 얼굴』, 한길사, 2007, 41쪽에서 재인용.
●● 서동욱,『차이와 타자』, 문학과지성사, 2000, 148~149쪽에서 재인용.

지시/간주하거나 그렇게 경험하고 있는 것처럼 언급합니다. 심지어 서구의 전통 철학적 태도들조차 대부분이 대상을 분리된 것으로 간주하고 정태적인 것으로 바라봤지요.

그러나 모든 대상적 지각이란 항상 대상을 싸고도는 주변(타자)과 함께 나타난다는 사실을 지금 (새삼스레) 깨닫고 있어요. 우리가 편리한 대로 하나의 사물이 마치 각기 떨어진 것처럼 언급할 때도, 사실 그것은 주변과 '함께 나타나고' 있음을 이제는 인정하는 셈이지요. 지각이란 이미 주변과 맥락화된 지각이고, 우리의 지각은 맥락을 제공해주는 것으로 나타난다는 말입니다. 그렇기에 우리가 이쪽과 저쪽이 분리된 것처럼 말하고 논하는 것은 사실과는 다른 허구적이고 추상적인 논리일 뿐이지요. 따라서 우리의 **모든 규정적 지각이란 이미 잠재적인 것들의 후광에 둘러싸여 있다**고 말한 후설로부터 이어지는 들뢰즈의 생각도 이와 마찬가지입니다[•].

잠재성과 타자성

내 앞에 놓인 사과의 뒤편을 보고 있는 사람에겐 그쪽이 하나의 '**현실성**'이 되겠지만 사과의 앞면만 보고 있는 이쪽의 나는 그쪽을 '**잠재성**'이라고 할 수 있지요.

우리가 보지 못하는 부분엔 잠재적으로 타자의 시선이 가 닿고 있으리라 여기고, 우리가 듣지 못하는 소리는 잠재적으로 타자의 귀가 듣고 있으리라고 여긴다. 이렇기 때문에 들뢰즈는 타자를 '가능 세계의 표현', 혹은 '지각장의 구조'라고 정의한다[••].

● 조 휴즈, 『들뢰즈의 "차이와 반복" 입문』(황혜령 옮김), 서광사, 2014, 37~39쪽 참조.
●● 서동욱, 『차이와 타자』, 문학과지성사, 2000, 150~151쪽.

따라서 들뢰즈는 이렇게도 말합니다. **타자의 '눈은 가능한 빛의 표현이며 타자의 귀는 가능한 소리의 표현이다.'**[●]

우리가 지각하지 못하는 부분을 지각하고 있을 타자의 존재를 전제하고서만 우리의 의식은 우리가 일상적으로 체험하는 바와 같은 하나의 전체화된 세계를 체험할 수 있다. 다시 말해 타자를 통해서, 이 전체화된 세계의 상관자로서의 **우리 의식은 구성된다.** 그런데 이런 타자의 역할은 대상 인식에 국한되지 않는다. 타자는 정서적인 측면을 포함한 우리의 모든 지각 활동 속에서 역할한다.[●●]

여기서 다시 우리의 사과로 돌아가보면, 내가 보지 못하는 사과의 이면은 타자가 볼 수 있는 부분으로 정립된다는 말이 됩니다. 말하자면 내가 볼 수 없는 내 등 뒤의 대상들은 물론이고 사과의 이면은 타자만이 볼 수 있으므로 타자를 통해 온전한 사과를 감지할 수 있게 되는데, 이런 나의 시선은 뒤늦게 형성된다고 해야 할 겁니다.
그렇다면, 타자의 시선이란 언제 형성되는 것일까요?

(타자의 시선이란) '나의 어떤 힘도 미칠 수 없는 지각 불능, 대상화 불능, 규정 불능, 소유 불능성을 함축한다.'[●●●] (따라서/이를테면) '우리가 타자의 눈의 색깔을 관찰할 때, 우리는 타자와의 사회적 관계를 가지는 것이 아니다.'[●●●●] 즉 '내가 타자를 보고 있을 때가 아니라, 타자에 의해서 내가 보여지고 있을 때'만이 이루어지리라.[●●●●●]

그러나 우리가 뒤늦게 발견하게 된 시선, (사물을 온전히 있게 하는)

● 서동욱, 『차이와 타자』, 151쪽 재인용.
●● 같은 책, 150쪽 재인용.
●●● 같은 책, 174쪽.
●●●● 같은 책, 175쪽.
●●●●● 같은 책, 172쪽.

내가 보지 못하는 건너편 시선의 담지자인 타자란 나와 동일성으로 연결된 또 다른 나로 이해되는 타자(너/그)일 뿐일까요?

아니지요. 여기서 말하는 타자란 내 인식을 완성해주고 나의 주체를 보완하는 것이기에, 언제나 나보다 먼저 있어야 하는 잠재적 구조로서의 타자를 말하는 것입니다. 우리의 온전한 지각 작용을 가능하게 하는 것은, 나라는 자발적 자아와 같은 처지에 있는 타인이 아니라 '구조로서의 타인'이란 점을 들뢰즈는 이야기하고 있어요. 이 말은, 내가 지금까지 언급해온 맥락에서 본다면, **타자의 시선이란 나의 '자발적 선택'의 범주 안에서 작동하는 시선과 동일한 것이 아니라는 의미로 이해해야 합니다. 이런 의미에서, 사물의 저편을 이루는 시선의 타자란 내 뜻대로 나의 동일성으로 묶이는, 또 다른 나와 같은 연장선상에 있는 타자일 수 없다는 점이 확인됩니다.**

타자가 나와 동일한 또 다른 주체일 뿐이라면, 그는 나와 '다른' 자(타자)라기보다는 '개체적으로 복수화된 동일자'에 불과할 것이다. 또한 타자가 나의 지각의 대상이라면, 그는 나의 표상이 거머쥔 나의 인식적 자산, 곧 나의 소유물에 불과할 것이다. (이렇게 되면) 어느 경우건 타자는 동일자에 종속된 형태로밖에 사유되지 않는(또 다른 나의 연장선상의 타자일 수밖에 없을 것이)다.[*]

주교 버클리가 발견한 신의 절대적 시선의 자리를 타자의 시선으로 대치함으로써, 서구의 일점투시 원근법으로 설정되는 '나 홀로 주체'라는 (일방적) 시선은 멋쩍게 됩니다. 내 시선 앞에 줄을 세워 바라보는 시각적 질서는 '타자성'에 대한 일방적 횡포가 되기 때문이죠. 이로써 일

● 같은 책, 221~222쪽, 편의상 본문의 각주는 생략하였고, 괄호 안은 필자가 보충한 것임.

방적인 재현주의적 인식틀은 들뢰즈를 통해 재배치되는 장에 흡수됩니다. 이토록 (의미 있는) 현대적 모습의 주체 의식(시각)이란, 잠재적인 타자적 시선이 나의 (어떤) 현실화를 통해 (더불어) 작용하는 인식의 모습으로 나타나는 것이어야 합니다. 사물이 내 눈 앞에서 완성되는 과정에 타자의 시선이 개입하여 돕게 된다는 이와 같은 생각은 현대철학의 두드러진 성과물입니다.

보이는 것의 '이면'을 포착하는 힘

일찍이 모리스 메를로퐁티는 '보이는 것을 가능하게 하는 것은 회화가 보이지 않는 배후를 드러내주기' 때문이라는, 회화의 기능적 측면을 이야기한 바 있습니다.

'보이지 않는 것을 보이는 것으로 만든다'는 클레의 생각이나, '정신은 눈이 보지 못하는 것을 보게 한다'는 마그리트가 공통적으로 말하는 것은, 회화는 보이는 세계 너머에 있는 무엇을 겨냥한다는 점이겠지요. 다시 말해 '회화란 우리가 알고 있는 현상 세계를 넘어서는 메타-리얼리티'라고 했던 마그리트의 말이나, 일찍이 뒤샹이 추구했던 '메타 월드' 또한 보이는 세계와는 다른 인식(관념)의 차원을 시각예술로 열고자 한 의지의 소산이었지요. 그러나 더 나아가서, 보이지 않는 '힘'들을 보이게 만드는 시도로 정의하는 들뢰즈 회화론의 힘은, 시각적 기관으로 분리된 감각만으론 감당할 수 없는 것으로 봐야 할 것입니다. 즉 **보이는 것의 이면을 포착하는 '힘'으로서의 회화**라는 점에서 다르다는 말이지요. 여기서 말하는 '보이지 않는 이면을 보이게 한다'는 점에서, 다 같이 메타-세계를 말한다는 공통점은 있어요. 그러나 들뢰즈가 말하는 것은 타자성이라는 감응이 개입되는 힘의 문제라는 점에서, 내가 보기엔 자

발적 선택에 앞서 상호 영향 관계를 맺게 되는 비자발적 능력 면에서 한 단계 앞서고 있는 것 같습니다.

도리어 우리 학생이야말로 이런 말을 하고 싶었던 것은 아닐까요?

나는 저 사과의 보이는 면을 통해 보이지 않는 이면의 사과를 표현하고자 한 것이다!

그렇다면 우리가 알고 있는 재현이란 어떻게 보아야 하는 걸까요?

그리고 '표현'은 물론 '재현'조차도 보이지 않는 면을 드러내는 것이란 말일까요?

그림에서 타자의 시선이란 어떤 모습으로 드러나는 것일까요?

사실 옹근 사과를 놓고 그렸는지, 아주 감쪽같이 반쪽은 잘라서 먹고 나머지 반쪽만을 (아슬아슬하게) 앞으로 돌려놓고 그린 그림인지, 우리는 어떻게 알아볼까요? 그림이 아무리 이미지라지만 반쪽을 그린 것과 옹근 것을 그린 것과 차이가 없다면 재현의 의미와 한계는 무엇일까요? 그냥 그림이란 사실이 아니라 허상일 뿐이라는 진술만으로는 너무 무기력한/순진한 생각이 아닐까요?

그림의 뒷면을 언급하는 것은 이제는 바보짓이 아니겠지요? 그림이란 어쨌든 사물의 한쪽/반쪽만을 보여주고 있을 뿐이지 않나요? (디에고 벨라스케스의 경우는, 이러한 국면에서 자신의 그림(「시녀들」)으로, 상호 의존적인 공간 현상을 동시에 보여주고자 거울을 이용한 공간적 전치를 통해 재현의 '일방성'이라는 문제를 달리 구현하는 메타-재현을 감행한 사례가 되겠지만.) 아무리 잘 그렸어도 우리에게 보여주는 것은 영원히 모든 사물들의 앞쪽/반쪽 뿐이라는 새삼스런 '사실'을 우리는 어떻게 (달리) 감당하여야 할까요?

앞에서 이미 학생들에게 제안했던 또 하나의 문제로, 나는 언젠가 그들에게 '줄리앙' 석고상을 제시하고, 그 줄리앙의 두상 앞면과 뒷면을, 즉 전모를 한 장의 도화지에 그리라고 요구했었어요. 오늘날에는 스캐너에 석고상을 올려두고 돌린다면, 전모를 긴 종이 한 장에 다 포착할 수도 있을 것입니다.

당시 내가 제안했어도 학생 중 누구도 나서지 않았지요.

나는 석고상을 바닥에 내려놓고 망치로 가볍게 두드려 깼어요. 그리고 마룻바닥에 조각들을 펼쳐놓았습니다. 이로써 양각(앞면) 표면 쪼가리들은 전부 나를 향해 평평하게 나열되었지요. 어떤가요? 타자의 저쪽 시선과 나의 이쪽 시선이 비록 조각났지만 어쨌든 한 평면으로 드러나게 되지 않았나요?

11강

시각과
언어는
존재 형식

II

시선이 왜 문제인가?:
시선은 지식/권력이다

　학교생활에서 부단히 학생들과 접촉하면서 가장 먼저 부딪치는 것은 언어의 문제입니다. 언어는 사용하는 사람들의 생각 방식에 개입하고 생각을 드러내는 문제 자체이기 때문입니다. 언어가 중요한 작용을 한다고 말하는 것은, 사람들의 생각을 전달/교환하는 지시적 기능뿐만 아니라 언어를 통해 감성은 물론 생각 방식, 세상을 품는 태도 같은 그 사람을 드러내는 두 측면 때문일 겁니다. 이런 점에서 오늘날 갈수록 언어가 간략화되는 현상, 날로 축약되는 줄임말의 유행과 추이는 정황에 따라서 나름의 대안적 의미도 있겠지만, 특히 축약어와 이모티콘의 남용은 언어로 생각하고 표현하는 폭이 자꾸 줄어드는 현상으로 보이기도 합니다. 이는 우리가 언표적 소통의 차원이 아주 다른 세상으로 진입하고 있음을 예시하는 것인지도 모르죠.

　언어는 지시적인 소통의 장치나 도구에 머물기만 하는 것은 아니지요. 언어는 우리 생각의 폭을 결정할 뿐만 아니라 생각을 이끌고, 촉발

하는 바탕을 만든다는 점에서 보기(눈)보다 앞서는 문제라는 사실입니다. 우리는 시각보다 언어를 사용하여 생각하기 때문이지요. 언어화되지 않는 '생각'은 물론 '시각'조차도 떠올릴 수 없다는 말이지요. 무엇보다도 **언어는 우리의 시각보다 앞서 우리의 시각을 규정하기까지 한다**는 사실이 니체에서 푸코에 이르기까지 여러 철학자들의 깨우침입니다. 그래서 **본다는 사실은 결코 언어보다 앞서는 작용이 아니란 것도** 알게 되지요. 상식적으로 보면 놀라운 일입니다. 우리의 시각이란 항상 번개같이 튀어나가서 먼저 확인하는 것처럼 느끼기 때문이지요. 그러나 그 시각이 아무런 판단이 없는 (순수한) 시각일까요? 니체는 모든 시선이란 이미 우리의 '해석'이 들어가 있다고도 했어요. 고병권의 풀이를 들어보지요.

해석이란 어떤 사물이나 현상을 발견하고 인식한 후에 수행되는 일이 아니다. (중략) 오히려 우리는 사물에 대해 해석하기 전에 하나의 해석으로 사물을 받아들인다. 이를테면 우리는 '오늘 아침에 기분 나쁜 일을 겪었다'고 말하지만, 그 이전에 우리는 그 일을 기분 나쁜 것으로 해석했다고 할 수 있다. 즉 우리는 해석한 것을 겪는 셈이다.[*]

니체의 영향 아래서 푸코 또한 **우리의 시선이란 이미 언어에 의해 규정된 시선임**을 갈파하고 있습니다. 시각이 근본적으로 가장 앞선 인식이 아니란 겁니다. 잘 이해되나요?

따라서 우리의 시각은 곧 지식이고, 시각 활동은 언어가 된다는 겁니다. 시각이란 항상 나를 앞서서 바라보고 확인하는 자연스런 분별 감각이라고 여겼던 일반적인 생각과는 딴판이지요? 그렇다면 우리의 시선이

● 고병권, 『언더그라운드 니체』, 천년의상상, 2014, 15~16쪽.

11강
시각과
언어는
존재 형식

어떻게 언어와 결탁하는가 하는 문제가 발생하게 됩니다.

원근법 속의 재현 개념과 시각중심주의

서구의 계몽주의적 인식론은 우리의 이성적 인식이 대상에 빛을 던져주는 것으로 생각해왔어요. 사실 이런 인식도 지금까지의 상식에 깊게 드리운 우리의 통념 중 하나지요. 내가 밤길을 랜턴으로 비추며 가듯, 내 시각은 이성의 빛이 되어 대상물을 비추고 밝혀 존재의 모습을 드러나게 해준다는 것입니다. 이는 마치 나의 시선이 사물을 어둠에서 구제하듯, 내 앞의 사물을 나의 '이성적 이해' 아래 배치한다는 말이지요. 이얼마나 일방적 이해의 시선입니까? 그러니까 이성을 장착했다는 시선이란 꽤나 권력적이지요? 이런 태도가 곧 시각적 재현주의, 소위 서구의 원근법이라는 일점투시적 재현주의와 구조적으로 부합되는 측면이 있다고 볼 수 있지요.

말하자면 이성이 빛이라면, 그 이면은 이성이 외면하는 그늘일 것이며, 그늘의 현상은 늘 비이성적인 것으로 배제했는데, 이야말로 서구의 전근대적 사유의 어법이기도 했지요.

이와 같은 의미에서 시각적 '재현'이라는 메커니즘이야말로 암암리에 시선이 하나의 권력으로 작용하는 구조이기도 하지요. 나의 시선이 기준이 된 내 인식의 방식으로 사물을 배치하고 의미를 투사하는 식이지요. 나의 시선이라는 이성의 빛이 뻗어가는 순서대로 사물이 배열되고 질서 잡히는 것으로 인식하게 되는 사태. 시선이 닿는 거리에 따라 뚜렷하거나 희미해지는 가치 서열이 매겨지고, 나의 시선은 사물에 (지적) 인식의 질서와 의미를 (일방적으로) 베푸는 셈입니다. 당연히 사물의 겹쳐진 뒷면이라는 타자성은 무시되어온 시선일 뿐이지요.

● 채운, 『재현이란 무엇인가』, 그린비, 2009, 참조.

이를테면 서구의 근대적 사유를 수렴하고 대표하는 데카르트의 전제가 갖는 문제는 이런 것이지요. 생각하는 내가 (임의적으로) 나를 중심에 두고 자신까지도 반성/회의하는 '거리'를 설정한 시선 아래 둠으로써 나조차 '대상화'하는 위치에서 바라보고 있었다는 점이었지요? 즉 나 중심적 시각이 통제하고 질서 잡는 시선과 그 시선이 던지는 불신의 폭력성이라는 주체 중심의 의지 또한 지적해야 할 것입니다. 이것은 차라리 '나는 타자를 대상화할 뿐이다. 고로, 나는 존재한다'라는 폭력적 배타성을 고스란히 보여주는 셈이 아닌가요? 마치 파놉티콘의 일망 투시, 일망 감시 시스템처럼, 한 사람의 눈이 세상을 조망하고 감시 판단하는 일방적 시선의 권력, 권력화된 시선의 횡포를 은연중 드러낸 것이기도 하죠. 사실 우리의 시각적 습속이 대체로 이런 것이기도 하지만요.

공간 배치란 그 자체가 권력의 위계질서

시선과 분리될 수 없는 공간은 늘 중립적이지 않아요. 권력은 자신의 모습을 드러내기 위해 항상 공간을 매개로 한다는 사실을 아는지요? 권력에서 중요한 것은 '위치'니까요. 사회적 위치의 변환 운동을 통해서 행사되는 것이 권력의 효과이기 때문이지요.

이를테면 죄수와 그를 감시하는 간수 사이의 공간은 비대칭적이지요. 시험장의 책상 배치를 떠올려봅시다. 이런 공간의 비대칭성에서 권력이 출현/작동합니다. 공간의 배치에서 누가 힘을 얻는가, 어떤 공간이 행동을 어떻게 좌우하는가. 이를테면 학교, 병원, 감옥 등이 공간을 어떻게 배치하여 사람들을 관리하고 행동을 규제하는가를 분석하며 공간과 권력의 관계를 밝힌 사람이 바로 푸코였지요. 공간 배치를 통해 사회질서를 암암리에 부과하는 시선이 권력으로 작동할 수밖에 없다는 것이 푸

코의 통찰입니다. 그래서 시선은 당연히 당대적 정치성을 띠게 된다고도 말하는 것이죠. 이것이 시각 중심으로 탄생한 서구식 주체의 합리적 자각이라는 투시적 원근법의 서열화와 관련성입니다.

이미 말했듯이, 시선이 권력화되는 근거는 내 시선의 위치가 중심인 주체의 일점투시라는 서열화 현상 말고도, 우리의 시선은 언제나 순수한 시선이 아니라 그에 앞서는 '인식적 시선'이라는 문제에도 있어요. 그러니까 시선의 권력화 현상에는 두 가지 이유가 작용하고 있는 거죠.

시선보다 앞선 언어

이제 우리의 시선이 언어와 결탁되는 모습을 더 살펴봅시다.

'현상학자들의 경우에는 시각적인 것은 가장 원초적인 체험을 이루는 것'이었지만, 푸코를 거치면서 '우리의 시선은 근본 체험이 아니라 일종의 지식'이 된다는 사실을 깨달았어요. 시선이 지식이라는 것은 '시선의 배후엔 무엇인가 시선보다 우선적인 것이 도사리고 있다는 뜻'인 것이죠. '오히려 (시선보다) 언표가 선행하며 이 언표에 의해 시선은 규정된다'는 말이지요. 그래서 시선은 '언표 체계에 의해 규정된 지식'이라는 말이 됩니다.[•]

이는 우리의 시선이란 곧 앎이며 앎이 또한 권력이 된다는 말이기도 합니다. 따라서 권력이란 우리가 사용하는 언어 안에서 작동하겠지요. 어쨌든 권력이란 누가 소유할 수 있는 대상물이 아니라 우리들 삶 사이에서 어떤 앎/힘의 불균형이 초래하는 일종의 '삶의 효과'로 드러난다는 사실입니다.

삶은 권력에 대해 바깥에 있는 것이 아니다. 삶은 곧 권력이고, 권력은

● 서동욱, 『차이와 타자』, 문학과지성사, 2000, 228쪽에서 인용, 괄호 안은 필자보충.

인간들의 특정한 관계를 정초한다. (중략) 이처럼 우리가 무엇을 하든 그건 우리들 힘(권력)의 표현이다.[●]

가령 우리가 던진 시선에 포착되는 무수한 모습은, 그것이 무엇이든 이미 나를 구성하는 감성과 판단이 투사된 이후의 것이지요. 길가에 서성이는 개 한 마리도 바라보는 순간, 이미 나의 애완견에 대한 지식이나 취향과 '더불어 보게' 된다는 사실입니다.

말한다는 것은 보는 것이 아니다. 그러므로 당연하게도 '가시성은 (언표로) 환원 불가능한 것'이다. (중략) 푸코에게서도 가시적인 것과 언표적인 것은 각각 환원될 수 없는 고유성을 지닌다. 다만, 가시적인 것의 고유한 행태는 언표 가능한 것으로 환원되지 않지만 언표 체계에 의해 규정된다. '두 형태의 성격이 본성상 다를지라도 규정은 언제나 언표로부터 온다'. 요컨대 '**언표만이 규정자이며 보게 하는 것이다**'.[●●]

가시적인 것은 수동적이다. 왜냐하면 **언어라는 빛이 비추어줄 때만 모습을 나타내기 때문이다.** 반면 언어 체계는 스스로 움직이는 유기체처럼 자발적이다. 그러므로 이 **자발적인 언어 체계**가 바로 가시성을 규정해주는 빛으로 고려되어야 한다.[●●●]

요약하면, 언표가 시선에 선행하며, **시선은 (자발적) 언표 체계에 의해 규정된 '지식'**이란 점이죠.

푸코는 우리의 시선이 언표에 의해서 규정된다는 것을 니체 이후 처음으로 깨친 사람입니다. 나아가서 시선이 어떻게 권력이 되는지를 밝혔

● 이수영, 『권력이란 무엇인가』, 그린비, 2009, 20쪽.
●● 서동욱, 『차이와 타자』, 문학과지성사, 2000, 227쪽.
●●● 같은 책, 2000, 227~228쪽 각주.

지요. 보는 것이 아는 것이 아니라 아는 것으로 보게 된다는 것 아닙니까? 내가 이미 알고 있고 결탁되고 훈육되어온, 내 안의 지식 체계로 바라'보기' 때문이지요. 따라서 시선은 개인적인 것이기도 하지만 사회/문화/정치적인 것이기도 하지요.

무엇보다 시각과 함께 언어는 우리의 인식을 구성하는 두 요소인 것만은 분명하지요. 그러나 '언어는 우리가 존재하는 방식이며, 존재한다는 것은 불가피하게 언어를 포함할 수밖에 없다'는 사실은 한편 불길한 문제를 내포하고 있지요. **능동적 '자발성'에 의존하는 언표 작용이란 도리어 자기만의 보는 방식을 선택하는 행위를 동일하게 반복할 뿐일 수** 있다는 점이지요. 그렇지만 우리의 인식을 구성하고, 시각을 규정하는 언어의 일방적 자발성을 지연/제한할, 시각과 언어의 (비자발적인) 상호 의존적/상호 원인적 영향/효과를 기대해볼 수도 있지 않을까요? 말하자면, 언어란 우리가 세상을 보는 데 **'시각의 타자성'**을 구성하는 측면으로 작용하기도 한다는 희망 또한 일깨우고 있다고 봅니다. 이렇게 생각할 때, 우리가 자신의 자발적 언어와 규합하는 데 불과한 시선을 갖는 형국과, 이와 달리, 자신의 시각이 비자발적으로 형성되는 타자적 영역과의 만남을 구축하는 형국으로도 나타날 수 있다는 말입니다. 이 두 형국은 창의적 시선의 발견과 언어적 진술 구성에서 상당히 큰 차이로 갈라지리라 봅니다. 여러분의 언어 사용은 어느 쪽으로 작동하고 있을까요?

시선에 앞선 언표(생산자)가 만드는 시각(생산물)은 서로 분리될 수 없는 처지겠지요? 그러나 언어가 어떤 경우에 어떤 사태와 어떻게 접속해서 시각 효과를 내는가는, 역시 언어와 시선의 '상호 의존적' 작용 같은

운동에 기인한다는 점도 잊지 맙시다. 달리 말하면, 하나의 단어를 말해도 누가/어떻게 쓰는가에 따라 다른 맥락을 생산하게 된다는 것이지요. 이것은 단어의 의미가 일방적으로 정의된다는 믿음을 넘어서 재구축되거나 상호 의존적 사용이라는 관점을 달리 경험할 때, 편안하면서도 창의적인 소통은 기대하기 어려운 면도 있음을 의미합니다. 따라서 세상에서 관습적으로 통용되는 언표적 의미에 단순히 결탁된 시선이라면, 우리의 감성을 새롭게 배치해서 (보이지 않던 것을 보이게 하고 느끼지 못한 것을 느끼게 하는) 낯선 감각을 찾아내게 되는 매혹과는 멀어지게 할 뿐이지요. 왜냐하면 무엇보다도 남다른 생각을 만나고 촉발하여 사고를 변화 숙성시키는 일조차 우리가 일상에서 사용하는 언어를 통해서만 가능하기 때문이지요. 책읽기가 그렇고 대화를 통한 만남의 경우도 그렇지 않은가요?

그래서 오늘도 당신은 누구와 무엇을 하고 노는가? 무엇을 듣고자 하는가? 무엇을 읽고, 보는가?

물론, 상대는 당신이 실제로 만나보지 못한 누구일 수도 있겠지만요.

너 때문이야!

알고 있지 않은가요? 오리 새끼가 알 껍질을 깨고 세상에 고개를 내밀었을 때, 첫 만남에서 눈을 맞춘 사람을 어미로 알고 졸졸 따라다닌다는 사실을.

우리에게도 첫 눈맞춤이란 얼마나 소중한가요. 우리의 의식도 홀로 피는 일이란 없다고 하지 않았던가요. 항시 무엇인가에 기대고 의지해

서 의식은 피어난다는 사실. 일생을 두고 의식적/무의식적으로 우리 각자의 취향을 좌우할 모종의 눈맞춤들이 언제 누구와 어떻게 이루어졌나요?

당신은 누구와 첫 사랑에 눈을 뜨게 되었나요? 또한 첫 실연의 상실감은 상대가 누구였기에 그리 힘들어했나요? 당신은 언제, 누구의 시나 소설을 통해 문학에 눈뜨게 되었는지요?

첫 눈뜸! 좋은 의미로든 나쁜 의미로든, 처음 시의 맛을 보았던 시집 속의 시구가 주는 인상이 당신의 시적 정서나 스타일로 규정되기 쉽지요. 그렇다면 당신이 현대예술에 눈을 뜨게 된 계기는 어땠는가요? 누구와의 만남으로, 또 어떤 전시, 어떤 작품을 통해서 현대예술과 더불어 호흡하게 되었는지요? 그리고 숱한 첫 만남의 각별한 떨림이 채 가시기 전에 또 다른 만남을 그리워하고 있지 않았는지요?

우리 의식의 습속과는 다른 새삼스런 (낯선) 인식이란, 자연스레 서서히 자라나듯 자신도 모르게 다가오는 것이라기보다, 어떤 계기나 단계가 비약하듯 불현듯 (비자발적으로) 다가와 사로잡히는 순간의 경험이 아니던가요? 사춘기 소년이 이성에 눈을 뜨는, 오묘한 감정의 계기는 어느 순간 선택의 여지없이 갑자기, 소나기처럼 (비자발적으로) 마주치는 것일 테죠. 홀로 이뤄지는 세상사가 없는 것이라면, 나의 모든 성향은 이미 누군가와 '더불어 (비자발적으로) 빚어지고' 있지 않았겠습니까? (기쁘게도/우울하게도) 평생 따라다니는 강박의 징후처럼 최초의 눈맞춤이 지우기 어려운 얼룩이라면, 당신이 처음으로 눈을 뜬 (당신을 사로잡고 인상을 남긴) 예술적 사유와 미적 체험은 어떻게 무엇에 의해서 빚어지고 신세지고 있었는지를 돌이켜볼 필요가 있겠죠. 한 번 엮인 첫 매듭을 마냥 따르기만 할 수는 없지 않나요?

당신이 삶을 각별하게 실감한 것은 언제, 어떤 계기였던가?

어떤 각별한 계기와 전기가 될 새로운 눈맞춤은 앞으로도 끊임없이 일어날 수 있는 잠재태이기도 하죠.

누구와 노는가, 누구와 함께 가고 있는가?

말하자면 이런 것들의 후유증을 두고 부르디외는 '아비투스'라고 했나요? 이러한 '감성의 벽'이 바람직하든 바람직하지 않든 간에 서로 다른 흔적을 쌓아가겠지요.

이는 선택적/자발적으로는 새로운 계기를 마련하기 위해 나선다고 되는 일은 아닐 겁니다. 말하자면, 어떤 (뜻밖의) 계기란 나의 자발적 선택으로 발생하지는 않거든요. 내 선택의 범주를 넘어나는 (예측 불가능한) 어떤 뜻밖의 사건에 의해 우발적으로 발생하고 다가오는 새로운 기호가 되어 나에게 (외면할 수 없는) 해석을 요구해오곤 하니까요. 문제는 나의 예측을 뛰어넘는 기호들의 요구를 눈치채느냐/못 채느냐, 감당하느냐/못하느냐가 될 것입니다. 또한 우발적 만남의 계기를 놓치지 않은 당신만이 필연적인 것이 되게 하는, 인식의 전복적 경험 역시 당신의 몫이 되겠지요.

사건으로 번지는 이야기로:
언어와 소통

실기실에서 종종 겪는 일이 하나 있습니다. 학생들이 자기 작업을 설명하겠다며 열심히 말을 하는데, 가만히 들어보면 작업을 의미 있게 수식해보려는 생각만 앞서거든요. 대부분 그래요. 작업을 설명하는 의욕

적인 언어가 저만큼 앞서가거나 따로 노는 경우가 너무 많아요. 반대로, 자신의 의도와 다르게 언어로는 표현이 잘 안 된다며, 언어를 불신하는 경우도 있지요.

물론 우리의 생각을 말로 표현한다는 것부터 쉬운 일은 아니지요. 그렇지만 가만 보면 우리의 생각이란 사실 언어로 이뤄지는 것이 아닌가요? 모국어를 습득한 이후 우리 감정도 실은 언어로 환산된다는 사실입니다. '아, 배가 고프다!'는 말로 각자의 배고픔을 인식한다는 사실, 그렇다고 항상 의식하는 것은 아니겠지요. 그렇다면 말로 생각을 잘 드러내지 못하는 것은 언어로 생각을 구축하기가 서툴다는 면에서 그만큼 사유가 빈약하다는 고백이기도 하겠지요. 쉽게 얘기해서 언어가 짧다는 것은 생각이 짧다는 징후겠지요. '주체의 사유란 모두 언어를 통해서 이루어지며 언어는 이미 있어온 타자의 장에 속하는 것'이듯 '언어는 나의 발명품이 아니라 늘 이미 있어온 것, 타자의 것'입니다.[●] 따라서 사유가 서툴다는 것은 언어라는 타자의 세계에 노출된 경험(특히 독서나 담화를 포함하여)이 빈약하기 때문일 겁니다. 이는 타자적 세계에 대한 관심의 희박이나 결여로 드러나는 것이지요.

여기서 주목할 것은, 우리가 생각을 말로 드러내는 것이 아니라 언표가 시선을 이끌듯, 언어를 통해서 구조화되는 자신의 생각을 만난다는 사실입니다. 물론 말과 내 생각이 일대일로 대응될 수는 없겠지요. 따라서 말은 단순히 생각을 드러내는 수단으로 보아서는 안 되며, 내가 구축하는 언어의 세계란 나를 드러내는 사유 방식의 폭과 의존적인 문제란 얘기가 됩니다. 내 시선은 내 언어로 규정된다는 것처럼; 실은 내가 말을 하는 것이 아니라 내 말이 내 생각의 구조를 그렇게 엮어내며 규정한다고 보아야 한다는 것이죠. 결국, 우리의 시선이 그렇듯 언어가 나의 사

● 서동욱, 『철학연습』, 반비, 2011, 158쪽 참조.

유 세계도 구축하는 셈이지요.

'세계'라는 말은 그 말을 발하는 인식 주체를 함축하고 있다. 인식 주체와 맞물려 사유되지 않은 세계는 실질적으로는 존재하지 않는 것과도 같다. 세계는 누군가**에게** 나타난 무엇이다.[●]

그러니까 내가 인식하고 생각하는 (나의) 세계의 범위는 내가 쓰는 언어와 더불어 탄생되고 한정되는 것이겠지요?
'관찰자는 모든 지식의 원천'이라고 주장한 인지과학자 마투라나는 말합니다.

(존재한다는 것은) 불가피하게 언어를 포함할 수밖에 없다는 사실을 매우 명확히 해야 합니다. 그와 같은 진리 또는 실재에 대해 말할 수 있는 것은 무엇이건 모두 언어의 이용 가능성에 의존하고 있습니다. 우리로부터 독립되어 있는 것으로 가정되는 것은 오직 언어를 이용할 수 있을 때에만 서술이 가능해지고, 또 언어에 의한 구분 행위를 통해서만 드러나게 됩니다. (중략) (그렇다면 언어로부터 벗어날 수 없다는 것인가?) 언어는 감옥이 아닙니다. **언어는 하나의 존재 형식이며 더불어 살아가는 방식이자 방법입니다.** (중략) 언어 속에서 살아간다는 것은 언어를 넘어서 존재하는 어떤 세계에 대해 생각하는 것이 무의미함을 뜻합니다.[●●]

이렇게 인지과학에서도 어떠한 상황에서든 언어를 사용하는 사람(생산자)과 그 언어로 이루어지는 세계(생산물)가 분리될 수 없다는 점을 강

● 이정우, 『세계의 모든 얼굴』, 한길사, 2007, 15쪽.
●● 움베르토 마투라나, 『있음에서 함으로』(서창현 옮김), 갈무리, 2006, 44~45쪽. 괄호는 필자가 보충한 것임.

조합니다. 이는 내가 '사용'하는 언어가 나를 이끌 뿐만 아니라 나라는 존재를 생산하고 결정하기까지 한다는 뜻이지요. 무엇이 몸에 좋은 먹거리인지를 찾아 헤매는 우리네 건강 관념도 마찬가지가 아닐까요?

한동안 '웰빙'이란 말을 누구나 입에 달고 있던 시절이 있었지요? 그것도 한참 편협하게, 어떻게 하면 '바람직한 존재'로 사는가/죽는가라는 문제는 제쳐두고, 하필 몸에 좋은 먹거리를 찾는 것이 웰빙인 양, 뭘 먹으면 좋다고 하더라는 식으로밖에 계몽/인식되지 못한 것이었지요.

건강도 무엇을 먹느냐에 달린 '선택적 대상 문제'라기보다는, 무엇을 먹든 중요한 것은 그가 어떻게 감당하는/삭이는 사람인가라는 능력 문제로 돌아온다는 사실을 장쾌하게 보여준 사람이 있어요. 부인이 요리해주는 갈비찜을 마다하고, 정육점에서 버리는 기름만 걷어 와서 구워먹는 일흔여섯 살의 노인네가 그 주인공입니다. 시장에서 사용하는 캐리어 수리공인 노인의 식사는 우리가 아는 웰빙 먹거리에 대한 상식과 집착을 보란 듯이 경악하게 조롱합니다. 노인은 기름덩어리만 구워먹는 데 그치지 않고, 오른쪽 어깨에 산악자전거 한대를 걸쳐 메고, 등에는 승용차 타이어 세 개를 벨트로 엮어 짊어진 채 틈만 나면 산을 오르내립니다. 그것도 가파르게 경사진 산을 타는데, 하나도 숨차거나 하지 않아요. 나이별 운동 운운하는 의학계의 임상적 처방을 무색하게 만듭니다. 아니, 뒤집고 비웃는 거죠. 또 젊은이들 못지않게 광택이 나는 피부와 터질 듯한 종아리 근육, 그리고 초인적 힘은 벌어진 입을 다물지 못하게 합니다. 이것이 어느 누구도 거들떠보지 않는, 기름덩이 먹거리에서 나온다는 괴력이지요.

이 일화는 건강조차 '무엇'을 먹어야 좋은가 하는 '선택'에 달린 문제가 아니란 점을 통쾌하게/극명하게 보여주는 셈이죠. 그러니까 '어떻게'

삭이느냐/감당하느냐 하는, '매너(결과)'가 먹거리라는 원인/근본조차 달리 규명하게 만드는 인과론의 역류 효과를 다시 한 번 통감하게 하지요. 말하자면 건강에 좋은 먹거리가 따로 있다는 통념과 달리, 미리 **정해진 것**은 없다는 거지요. 건강도 여러 과정의 흐름과 우리가 피치 못하게 만나면서 만들어내는 **자기 생산의 과정/능력**이기 때문이죠. 이것은 현대철학이 깨우치고자 하는 우리의 주체 형성 과정과도 상당히 닮지 않았습니까?

12강

의도와
표현

12

.

표현이 이끄는
의도

작가들은 물론 미술 학도들도 가장 흔히 쓰는 말이 아마도 '표현'일 것입니다. 실기 수업 중에 자기 작업을 내보일 때, 관객 앞에서도, 프리젠테이션 기회에서도, 작가들의 스테이먼트에서도 빈번하게 등장하는 말이 '표현'입니다. 자신은 무엇 무엇을 표현하고자 했다거나 무엇을 **표현한 것**이라고 단정 짓기까지 합니다.

그런데 새삼스레 표현이란 뭘 말하는 것일까요?

자신의 '의도대로' 표현하는 것이 과연 가능한 일일까요? 이미 앞에서 상호 인과적 논리를 이야기하며 표현과 의도가 역류되는 관계를 언급했지만 여기서는 집중적으로 이야기해볼까 합니다.

사실 우리는 자기표현이라는 메커니즘에 의존하지 않고는 한시도 살 수 없는 일상을 보내고 있지요. 그런데 과연 표현이란 우리 '생각처럼' 가능한 것일까요? 이 말이 너무 터무니없이 들리나요?

우리는 일상에서 '표현한다'는 말을 수시로 사용합니다. 그리고 뭔가를 나름대로 표현하고 있다고 생각하면서 말하고 행동하지요.

표현이 억제된 삶을 생각할 수 있을까요? 우리는 표현의 자유를 외칩니다. 한마디로 예술은 표현이라고 하지요.

그러나 우리가 제한된 자유 안에서 그래도 선택하는 여지가 있음을 자유로 착각하듯, 그렇게 자유의지대로 표현하며 살고 있다고 착각하는 것은 아닐까요? 과연 우리의 뜻대로 표현하고자 하는 것이 (상대에게도) 표현되고 있을까요? 나아가서 우리가 일반적으로 생각하듯 예술은 과연 '무엇'인가를 (담아내듯) 표현하는 행위일까요? 그렇다면 표현이란 어떻게 이루어지는 것일까요?

한스 나무스, 「가을 리듬을 그리고 있는 잭슨 폴록」, 1950.

그림이란 무언가를 '표현'하는 것, 또는 '자기/의도를 표현'하는 것이라고 흔히 말하지만 과연 그림이 그리는 사람의 의지나 뜻/의도대로 '그렇게' 표현되고 있다고 말할 수 있을까요? 나아가, 그리는 이의 의도나 의지를 표현하는 것이 그림의 도리/순리일까요?

일찍이 독특한 '드리핑 회화'로 미국 추상표현주의 선구자로 등극한(CIA의 전략적 지원을 받은 문제는 별개로 하고) 잭슨 폴록은 자신이 그림을 그리는 동기는 '자기 발견'이라고 말한 바 있지요(1956). 카를라 고틀리프는 현대 미술가들의 창작 동기를 분석하며, 폴록이 말하는 자기 발견이란 '자기 표현'을 전제한다고 합니다. 자기표현이란 모든 사람이 자기 존재를 확인하기 위한 고유한 욕구라는 것이지요.

폴록의 고백(자기 발견)은 모든 미술 작업이란 작가의 자아의 표현이라는 것을 감싸고 있다. (중략) 그러나 회화란 자기 발견이라고 토로한 것을 두고 보자면, 그는 다른 추상표현주의 작가들처럼 자기 작업의 목표로 자기표현을 취한 것 같지는 않다. 회화란 그에게는 성공적인 자기 인식을 위한 탐구라는 지점까지 한 걸음 더 나가는 것이다; 그의 개성은 관객에게만 드러나는 것이 아니라 자기 자신에게도 드러난다. 회화란 자신을 이해하기 위한 하나의 도구가 된다. (중략) 폴록은 (그림을 그릴 때) 자신이 바라보는 것에 감정적으로 사로잡힌다. 자신의 그림을 뚫어지게 보고 있는 모습(참조 도판 사진)은 마치 거울에 반영된 자신의 모습을 바라보는 것만 같다. 고대 그리스의 나르키소스가 자신의 아름다움에 사로잡혔다면, 이 새로운 나르키소스는 자신의 벌거벗은 영혼의 모습에 사로잡혀 있다.[*]

회화를 통해 '자기 발견'을 꿈꾸는 폴록의 '자아 표현'이란 이런 물질적 성질을 드리핑한 의도적 표현의 결과물일까요? 이렇게 물감의 뿌림과 엉키는 구성을 통해 어떻게 의도대로 자기표현(드러냄)에 도달할 수 있을까요? 폴록의 드리핑은 당시 여타의 작가와 달리 자아 표현을 목적으로 한 결과로는 보이지 않지요. 물질적 성질들이 만드는 광경에 사로잡힌 폴록이 자신의 의도까지도 거기에 내맡긴 형국이 되어, 다시 거기에 다시 빠져드는 결과가 아니었을까요? 말하자면 의도가 표현을 이끌어내기는커녕 의도를 내맡기는 과정이 만들어내는 표현 자체에 (다시) 끌려가는 상황이 아닐까 합니다.

우리의 미술 작업이란 아무리 작가의 의도가 투철했어도, 아니 투철하면 할수록 피치 못하게, 결과로 드러난 것만이 작가가 작업을 통해 보

● Carla Gottlieb, *Beyond Modern Art*, E.R. Dutton & co., 1976, pp.17~18.

여주려고 했던 '의도(원인)의 전부'로 귀결/규정된다는 사실입니다. 여기서도 **결과물이 (도리어) 의도(원인)에 관여하고 이끌어내기까지 한다는 역류된 인과론이 작용함**을 보아야 합니다.

내가 어떤 의도로 작업에 임했느냐는, 그 작업이 어떤 의미를 산출하고 어떤 표현을 성취했는가 하는 문제와는 사실 별개란 말입니다. 따라서 대화나 텍스트에서도 언어(결과) 뒤에 숨겨진 무엇(의도)을 보거나 찾으려 하는 것은 헛일이 됩니다. 그러나/그럼에도 불구하고 근대적 사고는 표현으로 드러나는 측면(표면)과 가려진 이면(내용)의 의미, 그러니까 언어를 겉과 속으로 나뉜 구조로 파악하고, 모든 언어는 이면에 가려진 속살 같은 의미를 독해해내야 한다고 보았던 것이지요. 미술작품의 경우도 마찬가지였어요.

(작품을 본다는 것은) '보이지 않는 존재의 현존'을 찾는 방법이었고, 그것을 주관하는 작가의 행동을 '표현'이라 불렀다. 표현이란 용어가 일부 성향의 작가들에겐 이미 금기가 되었으면서도 어떤 존재가 '거기 있음'에 대한 신봉은 여전히 보편적이다. 어떤 작품은 '회화의 본질'을, 어떤 작품은 '행위 그 자체'를, 어떤 작품은 '백인에 의한 남아프리카 흑인의 착취상'을 표현 또는 전달한다고 주장한다. 의미는 실체성을 얻고 작품은 그것을 포괄하는 것처럼, 작품은 변태가 된 '언어학적 전능성'에 무력해져 그 뒤로 숨는다.

간단히 말해서, 우선 의도가 표현될 것이라는 단선적 인과론의 난센스를 접어야 합니다. 의도된 것이 표현되는 것이 아니라 **'표현(성취)된 것이 의도된 것'**으로 드러난다/규정된다는 전복적 인식이 필요합니다. 즉

● 김원방, 『잔혹극 속의 현대미술』, 예경, 1998, 21쪽, 괄호 안은 필자 보충.

나의 표현이란 나를 비자발적으로 이끈 힘으로 나타난다는 것이 보다 현실적인 이야기가 되죠. 따라서 보이는/표현된 바가 곧 의도한 바라는 말은, 더 이상 숨겨진 의도를 지닌다/찾는다는 것은 우스운 일이라는 의미입니다.

여기 아주 간결하고 과감하게 정리를 해주는 당찬 발언이 있네요.

가야 할 곳은 따로 없다. 가는 곳이 바로 가야 할 곳이다. **표현 개념은 예술을 발생적 측면에서 새롭게 사유하도록 우리를 인도한다.**[•]

즉 내가 (비자발적으로) 도착한 곳이 가려고 한 장소가-되게 하는 (필연적) 힘!

표현을 이끄는
(비자발적) 타자성

그런데도 미술 작업을 대할 때 마치 우리는 언어처럼 표면(기표)을 넘어서 그 이면(기의)의 뜻을 헤아리려는 의지가 일반적이지요. 이는 모든 사물이나 현상은 눈에 보이는 지금 그대로가 본래의 형상이 아니라고 본 '이데아론'을 신봉하는 구태적舊態的 관념에 연원한 것이기도 합니다. '본래의 의미/의도'라는 뜻에는 보다 선행하는 임의적인 원본(숨겨진 의미)을 상정하고 있다는 믿음이 있는 겁니다.

따라서 이런 생각으로는 아무리 비구상적인 작업이어도, 그것을 접하는 작가/관객의 속내는 구태한 재현주의적 속성에 갇혀 있는 형국임을

● 채운, 『재현이란 무엇인가』, 그린비, 209, 161쪽, 강조는 필자.

말해줍니다. 왜냐하면 재현이란 보다 원본이 되는 것(주체/참조물)에 항상 종속된 대리물로서, (그 조회처를 표현/의미하고 있다는 듯) 그것에 의지하고 있는 형국이니까요. 뿐만 아니라 이는, **"표면이 본질을 가리고 있는 게 아니라, 본질에 대한 믿음이 오히려 표면을 가리고 있는"**[*] 역설을 보여줍니다. 이는 마치 이데아를 모방한 현상이 이 세상이라고 생각하는 데 불과한 (믿음과 같은) 재현주의적 인식의 속성(본질/현상이라는 2원적 분리)일 뿐입니다. 이런 생각은 현상으로서 지금/여기가 항상 미흡하고 불만이기에 '오늘'과 '여기'는 '내일'과 '저편'을 위한 방편(지시체/대리물)으로밖에 생각하지 않는 낭만주의적 재현 이념의 습속을 길러줍니다.

> 니체는 행동 뒤에 행위자를 두는 우리의 습관을 지적한다. (중략) 행동이나 실천과 분리된 채 그 배후에 존재하는 주체란 없다. (중략) (따라서) 행동을 그 배후에 있는 누군가(주체, 자아)의 의도로 파악하는 것은 마치 **"한 예술가를 그의 작품으로 평가하지 않고 의도로 평가하는 것과 같다. (『선악을 넘어서』)"**[**]

그래요. 나는 그림은 그리는 사람의 의지가 (일방적) 의도대로 표현되고 있으리라고 보지 않아요. 그래서 그림 그리는 사람들이 흔히 무엇을 표현했다고 말할 때 사용하는 표현이라는 어휘가 대단히 석연치 않고 거슬릴 때가 있어요. 왜냐하면 그림은 직접 그려보면 내 뜻과 달리, 역시 그림으로 '표현 된' 것만이 '표현하려고 했던' 것이 된다고 보기 때문이지요. 그러나 이 말은, 그리는 사람의 표현 능력만큼만 표현되는 것이지 자신의 바람처럼 되지 않는다는, 표현 능력이라는 문제가 포인트는

● 고병권, 『고추장, 책으로 세상을 말하다』, 그린비, 2007, 57쪽.
●● 고병권, 『니체의 위험한 책, 차라투스트라는 이렇게 말했다』, 그린비, 2003, 162쪽. 괄호 필자 보충.

아닙니다. 오히려 '표현'은 '의도'와는 겉도는 차원에 가깝다는 뜻입니다. 이 말의 의미는 이미 이 강의를 가로지르는 전반부에서 거론했던 바처럼, 내 밖으로 나타나는 표현이 내 안의 의도에 의존적인 것이 아니라, 도리어 표현(바깥)이 의도(안)를 이끌고 달래기까지 하는 생성의 형국으로 나타난다는 말입니다. 지금까지 이야기했던 인과적 역류가 여기에서도 일어나는 겁니다.

만일 '의도'하지 않은 결과라는 점에서 생성이 비난받아야 한다면 우리의 일상으로부터 인간 역사에 이르기까지 모든 것이 유죄로서 비난받아야 한다. "역사는 결코 '목적'을 증명할 수 없다. 왜냐하면 민족들과 개개인이 원했던 것은 성취된 것과 언제나 본질적으로 다른 것이었다는 것이 분명하기 때문이다. 간단히 말해, 성취된 것은 모두 원했던 것과 절대적으로 불일치한다는 것이 분명하다. …… '의도'의 역사는 '사실'의 역사와는 다른 것이다."(「니체, 나의 요구」)*

그럼에도 불구하고, 그림이 자기 뜻대로 그려지지 않음을 흔히 불만스레 토로하곤 하지요. 사실 이 같은 생각도 안타깝지만 표현과 의도가 일대일로 대응하는 것/해야 하는 것이라는 믿음을 깔고 있기 때문이 아닐까요? 게다가 의도의 당연한 결과가 표현이라는 생각은, 결국 그림은 내 뜻(의도)의 통제 아래 놓이는 것이라는 믿음을 깔고 있는 게 아닌가요? 과연 내 뜻대로 되는 것이 그림이라면, 그림의 세계에 각별한 자율적/창의적 의미가 존재할까요? 내 뜻 안에 갇혀 있는 그림이란 내 (투철한) 의도의 지시물로 전락할 수 있지요. (마치 프로파간다 미술 작업들이 그렇듯.) 그렇다면, 무엇보다 그림의 표현 어법은 전혀 발전적이지 못하지

● 진은영, 『니체, 영원회귀와 차이의 철학』, 그린비, 2007, 239쪽, 인용/재인용.

않을까요? 나의 자발적 뜻대로 지배되는 것이 내 표현이라면, 그런 표현이 어떻게 나의 관성을 벗어나는 새로움을 이끌어낼 수 있을까요? 비자발적 계기가 초래할 미지의 표현 세계를 어떻게 개척할 수 있을까요? 만약 내 그림이 나의 표현 의도나 표현 능력을 벗어나지 않는/못하는 '나의 반복'일 뿐이라면, 나는 어떻게 '내 밖의' 새로운/다른 **표현의 여백(타자성)**을 기대할 수 있을까요?

왜냐하면 내 그림에서 기대할 수 있는 표현의 새로움이라는 미지의 여백은, 내 선택적 의도로는 미처 예측하지도 못했던 (잠재된) 표현 세계라는 의미에서, 바로 **표현의 (비자발적) 타자성의 드러남이기 때문이지요. 나의 의도를 분열시키는 타자성으로의 새로운 표현!**

여기서 결과적으로 '표현될 수 있었던' 것이란, 내가 '표현하고자 의도한 것'과는 얼마든지 겉돌 수 있다는 측면에 대한 서로 다른 소회가 이야기될 수 있겠지요. 그것은 어쨌든 내 바람과 내 통제를 벗어나는 측면으로 작용한다는 데 대한 긍정적/부정적 입장일 겁니다. 심지어 내 표현 의지를 배반하는 경험과 같은, 새로운 자극에 대한 작용/반작용이 나의 표현 의지를 수시로 흔들고 이끌게 되는 경우를 기피하거나 미처 경험하지 못할 수도 있겠지요. 이는 내 의지나 바람에 비해 미진한 것/의외의 것으로밖에 표현되지 않는 것으로 생각되는 경우일 수도 있지요. 바로 이 경우가 우려되는 것인데, 자신이 의식할 수 있기도/없기도 하겠지요. 그러나 대체로 스스로 알고 있어 그렇게 되길 바라는 자신의 어법, 그 범위를 벗어나지 않는/못하는 경우가 될 것입니다. 이는 오늘 새로 그림을 그려도, '어제'의 내 눈과 생각을 반복하는 셈이 아닐까요? 자신이 꿈꾸는 표현이란 이미 (자발적인) 자신의 '눈'과 '생각'에 충실히 복무하는 것에 불과하기 때문이지요.

그러나 내 의지와는 별개로 표현이 나를 이끌어내는 모습이란 나(의도)보다 앞서 가는 것으로, 이것이 내 표현 의지를 앞서서 개척까지 한다면? 그런데 결과가 원인을 창출하는 역류 현상을 경험하지 못한다면, 우리가 일반적으로 생각하는 표현에 관해 한참 더 생각해봐야 할 것입니다.

프랜시스 베이컨, 「자화상」, 캔버스에 유채, 33.5x30.5cm, 1969.

표현에는 언제나 '뜻밖의 우발성(타자성)'들이 개입하여 비자발적(의외성) 표현 어법이 발견/개발되는 경우가 기다리고 있다면, 어떤 생각이 드나요? 여기서 잠깐 프랜시스 베이컨과의 대담에 우리도 동참해봅시다.

실베스터: 특정한 **의외성**을 기대하는 겁니까? 당신 자신도 놀라게 만들길 원하나요?

베이컨: 물론입니다. 그게 아니라면 무엇 때문에 그림을 그리겠습니까?

실베스터: 이제 모든 미술에는 작가의 **의도**와 작가를 깜짝 놀라게 만드는 **의외성**의 결합이 존재한다는 점이 분명해졌습니다. (중략) 그 말은 당신의 경우 뜻밖에 놀라움이 비교적 초반부터 의도를 능가하는 것으로 들립니다.

베이컨: 의도를 갖고 있긴 하지만 실제로 일어나는 일은 그리는 과정 중에 발생합니다. 이 사실이 바로 그것에 대해 이야기하기가 상당히 어려운 이유입니다.

실베스터: 오래전에 당신은, 잘 진행된 작업은 언제나 자신이 무엇을 하고 있는지를 의식하지 못할 때에 이루어진다고 말했습니다.

베이컨: 이미지의 의도적인 표현을 깨뜨리기 위해 나는 헝겊으로 작품 곳곳을 닦아내거나 붓을 사용하거나 뭐든 손에 들고 문질러대거나 테레빈유나 물감을 작품에 던집니다. 그러면 이미지는 자발적으로 나의 구조가 아닌 자체적인 구조 안에서 발전하게 됩니다. 그 뒤에 내가 원하는 바에 대한 감각이 작동하기 시작하고 캔버스에 남겨진 우연에 노력을 기울이기 시작합니다. 이 모든 것들로부터 의도적인 이미지의 경우보다 한층 더 유기적인 이미지가 나타납니다.

베이컨: 아시다시피 내 경우는 모든 그림이 우연입니다. 나이가 들수록 그런 경향이 보다 짙어집니다. 따라서 마음속으로 예상은 합니다만 그대로 진행된 적은 거의 없습니다. 실제로 그림은 물감에 의해서 자체적으로 왜곡됩니다. (중략) 물감은 내가 할 수 있는 일을 능가하는 뛰어난 작용을 많이 합니다. 그것이 우연이 아니고 무엇이겠습니까? 그런 우연 중에서 어떤 것들을 보존할지 결정하는 것은 선택의 과정이기 때문에 그것은 우연이 아니라고 말하는 사람도 있을 겁니다. 물론 나는 우연의 활력을 간직하면서 연속성을 지키고자 합니다.[•]

표현의 발생

표현이라는 메커니즘은 우선 표현의 주체와 표현의 대상을 동시에 아우르는 말입니다. 표현은 언제나 무엇에 대한 표현이겠고, 표현은 언제

● 데이비드 실베스터, 『나는 왜 정육점의 고기가 아닌가』(주은정 옮김), 디자인하우스, 2015, 61, 77, 7, 107쪽에서 각각 발췌(위에서 부터).

나 주체(의도)를 포함하지 않을 수 없는 것이지요. 이는 또한 표현을 매개하는 매체를 전제하지 않을 수 없지요. 그렇잖아도 현상학에서 말하듯, 우리의 의식이란 스스로는 일어설 수 없기에 무엇인가를 빗대고 기대어서만 의식이 발동한다는 이야기를 다시 떠올려봅시다.˙ 우리의 표현 행태 또한 우리의 의식처럼, 무엇인가를 싣지 않는 표현이란 생각하기 어려울 것입니다. 그렇다면 일상의 표현에는 기본 매체가 되는 언어를 빼놓을 수 없지만, 우선 미술 작업의 경우로만 한정지어서 생각해보죠. 미술 작업의 경우는 표현의 매개가 미술 재료나 사물이 되겠지요. 현대에 들어와서는 표현 매체가 개념이나 언어, 나아가서 행위나 신체 자체가 되기도 하지만요. 여기서도 미술 재료가 곧 표현 재료가 된다는 단선적 생각에 앞서, 미술 표현의 맥락에서 사용하는 재료나 사물, 사태가 무엇이든 미술이 '된다'는 복선적 관점의 역류 현상으로 보아야 하는 미술의 현대적 양태를 떠올리며 일단 이야기를 더 풀어가보죠.

표현의 주체와 표현의 대상 사이에서 발생하는 힘이 표현이지만, 표현 주체와 대상 사이에서 '균형 잡힌 표현(힘)'이 존재할 수 있을까요? 표현이라는 힘이 운동의 일종이 아닐 수 없다면, 두 관계 사이에서 불균형이 일어날 때만이 작동하는 것이 힘일 테니까요. 따라서 표현이란 대상과 주체 사이에서 고정된 한 지점에 (선택적으로) 머물기보다는 끊임없이 (비자발적으로) 흔들리는 운동을 경험하는 사태라 할 것입니다.

더 나아가서, 표현이란 항상 표현하고자 하는 무엇/대상을 전제하고 있어야만 가능한 것일까요?

금세기 최고의 전위 무용가이자 설치미술가인 윌리엄 포사이스가 '나

● 우리의 '생각'이란 홀로 일어나는 것이 아닙니다. 생각을 만드는 의식은 무엇인가에 의지해야 피어나기 마련이지요. 마치 덩굴나무가 다른 나무에 기대어 몸을 감으며 자라나듯 한다 해서, 이것을 불가에서는 '반연작용攀緣作用'이라는 어려운 한자어를 쓰지만, 현상학에서는 '지향성'이라는 말로 표현합니다. 의식은 홀로 일어나지 않는다는 뜻이지요. 우리의 생각을 엮어주는 의미 작용 또한 어떤 사건과의 (뜻밖의/비자발적) 만남을 통해서만 발생한다는 말과 상통합니다. 이는, 시선이란 우리의 언표에 기대어 피어나는 사건이라고도 볼 수 있다는 말이지요.

287

는 무엇을 표현하기 위해 작업을 하지 않는다'고 단언했을 때, 그것은 표현이란 당연히 거기에 실릴 것으로 예상되는 '그 무엇의/무엇에 대한 표현' 없이도 가능하다는 말인데, 이런 언사가 의미하는 바는 무엇일까요?

표현이란 꼭 무엇을 위한 종속적 수단이 아니라, **스스로가 차이를 일으키는 것으로서 표현/작업이 '되는'** 그런 '발생'을 이야기하는 게 아닐까요?

의도에 종속되지 않는 표현의 성취 같은, 즉 표현이 종속될 만한 의도를 갖지 않는다는 것!

여기서 표현의 의도에 종속되지 않는 표현이란 무슨 말일까요?

그것은 바로 (예측 불가능한) 타자의 장을 창출할 수 있는, **비자발적 만남**을 열어놓는 모험의 힘이 아닐까요? 바로 여기에 이전과 다른 현대 예술의 새로운 차원이 숨겨져 있지 않을까요?

표현과 소통,
비자발적 표현의 중층성

다시 봅시다. 표현하고자 하는 것이 표현되는 것이 아니라 표현될 수 있었던 것, 즉 표현된 것만이 (사후적/비자발적으로) 표현하고자 한 것이 '된다'는 역설이 아직도 어설프게 들리나요?

여기서 오해하기 쉬운 것은, 단순히 표현의 결과만이 중요하다는 의미로 읽힐 수 있다는 점이지요. 그렇다면 우리가 생각하는 일반적 결과와는 어떻게 다를까요?

그것은 지금까지 곳곳에서 드러났듯이 단순히 결과로 끝나지 않는,

'효과'라는 문제로 열린다는 사실입니다.

이것은 신통하게도 현대의 소통 이론과도 상통합니다.

다시 상기하자면, 내가 어떤 말을 상대에게 전했느냐가 중요한 것이 아니라, 상대가 내 말을 어떻게 알아들었는가라는 타자적 효과로 내가 전하고자 한 메시지의 성격이 결정이 난다는 사실입니다. 이 역설적 언사는 얼핏 섬뜩하게 들리기도 할 것입니다. 왜냐하면 그동안 우리는, 소통이란 내가 말하고자 하는 의도대로 내용이 상대에게 전해지고 있다는 일반적인 믿음을 가지고 있었기 때문이지요. 따라서 우리는 내 의중을 잘못 알아들은 상대를 탓하는 일이 흔하지요. 그러나 가슴 쓰린 사실이지만, 서로 자기중심으로 일상을 살고 있는 우리에게 (온전한) 소통이라는 기대는 오히려 만용이요 상대에게 횡포였다는 사실을 인정하지 않을 수 없지요?

현대적 소통 이론 외에도 인지과학의 분석 결과조차 이렇게 이르고 있어요.

사람들은 흔히 그림이나 물건, 인쇄된 낱말 따위에 '정보'가 들어 있다고 말한다. 우리의 분석에 따르면 이 비유는 처음부터 틀렸다. (중략) 의사소통이 그런 식으로 일어나지 않음은 일상에서조차 뻔하다. 누구든지 자기 구조에 따라 결정된 대로 자기가 말하는 것을 말하고 자기가 듣는 것을 듣는다. 누가 무엇을 말했다 하여 다른 누가 그것을 들으라는 법은 없다. 관찰자의 시각에서 보면 의사소통에는 늘 다의성이 있다. **의사소통 현상은 무엇이 전달되느냐가 아니라, '받는이'에게 무슨 일이 일어났느냐에 따라 좌우된다.** 그리고 이것은 '정보의 전달'과는 거의 관계가 없다.

● 움베르토 마투라나·프란시스코 바렐라, 『인식의 나무』(최호영 옮김), 자작아카데미, 1995, 204쪽.

돌아보면, 현대의 소통 이론 또한 일찍이 라캉이 지적한 우리 자아의 존재 양식과도 내통하고 있지요? 봅시다! 나는 내가 나라고 전혀 생각지 못한 곳에 존재한다는 말! 믿고 싶지 않겠지만 이 말은 우리가 언제나 자신을 중심에 두고 생각하는, 자아라는 망상적 주체가 얼마나 핵심에서 벗어나 있는지를 깨우치게 합니다.(145쪽 괄호 내 문항 참조)

또는 라이프니츠의 '내 존재가 관점을 만드는 것이 아니라, 관점이 나를 만든다'는 말도 떠올려보죠. 그렇다면 '내가 표현을 하는 것이 아니라, 표현이 나(의도)를 만드는' 것으로는 생각되지 않나요? 여기서 '내용은 형식에 의해 결정된다'는 형식 문제와 상관된 움베르토 에코의 말도 되새겨볼 필요가 있을 겁니다.

이상과 같은 소통 논의에서 볼 때, 소통이란 결정적인 성공도 실패도 있을 수 없다는 말이 됩니다. 이를테면 표현이 하나의 소통 체제일 때, 표현이라는 메커니즘에서 (결정적인) 성공이나 실패가 되는 표현이란 있을 수 없다고 할 수 있지 않을까요? '표현된' 것이 '표현하고자 한 것'으로 역류되기에, 어떠한 표현에서도 옳다/그르다는 말은 성립이 불가능한 거죠. 즉 **표현의 주체가 표현의 '기준'이 될 수 없다**는 이야기로 돌아오기 때문입니다.

따라서 작가 중심의 (일방적) 표현 개념에서 떠나면 (그리고 소통이 발화자 중심에서 떠나면) 실패/성공이란 있을 수 없다는 소통 개념은, 작가 자신에게나 관객에게 일방적으로 전해지는 작가의 표현 체제가 지닌 억압에서 벗어날 수 있는 가능성 또한 열리게 될 것입니다.

그러므로 관객(타자)이 어떻게 보고 느끼고 해석하든 관객의 마음에 달렸다는, 얼핏 너그러워 보이지만 막된 이해보다는 **관객/타자의 읽기/느끼기가 표현의 맥락에 반드시 필요한 중층적 작용 요소**라는 이해가

보다 적절하지 않을까요? 이는 어떠한 소통/표현/감상도 다면적으로 산출될 것이기에 (작가/발화자의) 궁극적인/단일한 의미 같은 (있지도 않은) 것을 찾는 데 혈안이 될 일은 아니기 때문이지요. 또한 미술에서 표현이란, 주체적 '의도'와 결과적 '표현'이라는 단선적 인과관계를 풀어주고 관객과 작업 사이의 상호 원인적 교감의 장을 열어주어, 서로를 고무하게 되는 것이 아닐까요? 그래서 창작이나 감상/소통이란 실패와 성공의 범주를 따로 허락하지 않는 것이 아닐까요? 그럴 것이 표현이란 의도적이든 아니든, 단선적인 의미가 아니라 **중층적**일 수밖에 없는 것이니까요. 따라서 표현/감상이 중층적으로 열리는 것이듯 표현의 주체(의도) 또한 여러 갈래로 열리는 것이라고 봐야죠. 좀 낯설게 들리겠지만 표현 주체가 (처음부터) 의도하지 않았고 의도하지 못한 것이었어도, 그 모든 중층적인 (사후적/비자발적) 표현 효과는 결국 표현 주체의 (잠재적) '의도'로 보아야 할 것입니다. 그런 것이 **표현에서의 타자성**이란 점을 깨닫는다면, 창작자로서/관객으로서 매우 생기 있고 바람직한 인식이 될 겁니다. 이와 같이 표현에서의 타자성이란 반드시 관객의 해석만을 의미하는 것은 아니기 때문이지요. 발견하고 일구어낼 수 있는 **잠재적 의도성**이야말로 타자성의 발견과 역할로 인한 작업의 성취일 것이니까요. 여기에 관객-앓이, 관객-되기라는 타자성의 비중이 내장돼 있지요. 따라서 표현이란 작가 중심의 지시적 일방성에서 벗어나 관객과 더불어 일으키는 힘의 밀당(불균형) 작용이어야 합니다. 그렇지 못한/않은 표현이란 바로 지시적/일방적 표현 체제에 갇히고 마는 재현주의적 속성을 벗어나지 못한다는 이야기가 됩니다.

우리는 자아라는 것이 있어서 자신을 표현한다고 알고 있지만, (바람직한) 주체성은 미리 주어진 것이 아니라 여러 생산의 흐름과 만나면서

이뤄지는 자기 생산의 과정이라고 들뢰즈는 말합니다. 이런 점을 숙고할 때, 표현이란, 나라는 자아의 일방적 표현이라는 상식의 관성에서 벗어나야 한다는 사실을 다시 돌아보게 됩니다.

> **나의 작품은 가능한 '최고의 삶의 방식'일 뿐이며, 온갖 위대한 의미를 전달하거나 혹은 파괴하거나 하기 위한 기호학적 소도구가 아니다.**

따라서 지금까지 나의 이야기는 표현의 '의도성'이란 원래 무기력/무의미하다는 것이 아니라, 의도와 표현은 단선적인 주종 관계/인과관계를 넘어 서로 상관됨으로써 항상 그때그때 다르게 작동한다는 점을 말하려 했던 겁니다. 문제는 표현이 의도에 어떻게/얼마나 종속되고 갇혀 있는가 하는 '일방성'이 문제라는 점이지요. 말하자면 원인과 결과가 서로 역류하는 상호 의존적 '힘의 불균형'이 표현과 의도의 관계에서도 중층적으로 작용하고 있음을 보아야 한다는 말이지요. 그래야 우리의 의도와 표현 시스템을 넘어서는 잠재적 타자성이 어떻게 개입하고 창출되는가를 목격하는 매혹을 맛볼 수 있기 때문이지요.

대화와 소통:
소통 불/가능성, 표현 불/가능성

주변의 학생들에게 미술 작업을 왜 하는가를 물어보면, 한결같이 미술을 통한 소통을 원하기 때문이라고 합니다.

소통은 소중한 것이지요. 무엇보다도 소통의 절실함은 그것이 상호

● 김원방, 『잔혹극 속의 현대미술』, 예경, 1998, 22쪽.

인정받기와 포개져 있기 때문이 아닐까요? 어떻게 보면 우리는 누구나 인정받기에 굶주려 있는 것 같지요? 누군가가 알아준다는 것. 가족의 인정에서부터 연인의 인정, 친구들의 인정, 직장 동료/상사들의 인정, 관객들의 인정, 나아가서 세상의 인정을 꿈꾼다는 것이 욕망과 같은 동력이 되면서, 일단 아름답기까지 하지 않습니까? 심보선 시인이 말하는 '우정으로서의 예술론'도 바로 이런 인정을 꿈꾸는 입장이더군요.

그런데 진정 소통이란 가능할까요?

들뢰즈는 이런 말을 했답니다. 토론장이나 세미나장에 가면 어서 빨리 집에 가고 싶다는 생각만 한대요. 왜냐하면, 여기 나와서 토론해봐야 아무 소용이 없다는 것을 아는 거죠. 소통이 될 사람들은 이미 집에서 서로의 책을 읽을 때부터 설득되는 것이고, 안 되는 것은 토론장이나 세미나장에 가서 아무리 얘길 나눠봐야 안 된다는 겁니다.[*]

너무 부정적인 생각일까요?

어디선가 도올 김용옥은, 대화의 목적은 정보의 소통에 있는 것이 아니라고 했지요. **감각의 확장**에 있다는 말입니다. 두 사람이 서로 얘길 나눈다는 것은 말의 의미를 이해하는 데 비중이 있는 것이 아니라, 이야기를 통해서 서로 어떤 느낌과 감각을 나누고 확장하는 기회를 누리는 데 의의가 있다는 말이 아닐까 합니다. 타인이라는 언표는 내 몸의 실존과 뗄 수 없이 얽혀 있기 때문에 타인이 나와 다름을 인정하는 동시에, 타인과 더불어 (만드는) 대화의 욕탕에 들어가 마사지되는 몸을 체험하는 것이 중요하다는 뜻이겠지요. 이는 대화가 타자와 더불어 (마사지하듯) 서로의 느낌을 나누는 상호 의존적/상호 원인적 기회라는 얘기로도 들리지요.

● 신지영, 「책머리에」, 『들뢰즈로 말할 수 있는 7가지 문제들』, 그린비, 2008 참조.

소통은 마사지다!

1960년대 후반 나의 대학 초년 시절, 당시 캐나다 출신으로 획기적인 미디어 학자가 나타났지요. 마셜 매클루언. 한마디로 말장난 같기도 한, 그 잠언 같은 경구를 지금도 잊지 않고 있어요.

"미디어는 메시지고, 메시지는 마사지다!"

당시 어린 나는 그 뜻을 자세히는 몰랐지만 암튼 충격적이었지요. 진짜 멀티미디어 시대를 사는 여러분에겐 저 경구가 어떻게 이해가 됩니까?

매체는 메시지를 담아서 전하는 수단이나 도구라기보다 매체 자체의 작용과 그 사용으로 인한 효과가 곧 내용(메시지)일 수 있다! 이런 말이 아닐까요? 예술의 형식이자 구조야말로 곧 예술의 실재성이라는 에코의 말을 대입해보면, 매체의 구조나 작동 형식이 내용과 따로 분리되는 것은 아니란 말이겠지요. 내용이란 또한 그 자체가 우리 몸을 감싸고 마사지해주는 몸의 '효과'로 나타난다는 논조와 상응하지 않나요? 더불어 메시지라는 것은 우리의 정신, 머리에만 하소연하는 단순한 정보가 아니라 우리 몸을 건드리고 어루만지듯 몸의 변화까지 초래한다는 의미에서 일종의 '마사지'가 아니겠느냐는 통찰을 선구적으로 일깨웠던 것 같습니다.

정보라는 것도 내용으로 분리되어 우리의 정신에 하소연하는 것이 아니라, 어떤 내용이든 그것이 담기는 그릇과 더불어 **사용 자체의 효과로 나타나는 접속이면서, 우리의 정신이나 의식은 몸과 독립된 개체가 아니라 몸의 감각적 체험과 분리될 수 없다**는 깨우침이기도 합니다. 사실 현대과학 또한 우리의 정신 활동이란 뇌의 뉴런 역할에 한정된 것은 아니라 하지요. 인지생물학자들도 우리의 인지 작용이란 온몸의 감각기관과 (분리될 수 없이) 더불어 일어나는 정신 현상임을 일깨워줍니다. 그

리고 우리의 지각은 지금까지 정신의 정적인 현상으로 좁게 생각해왔던 것과 달리 하나의 운동 현상으로 보아야 한다는 베르그송의 주장도 있었지요? 지각이란 온몸을 써서 일어나는 작용이기에, 본다는 시각 활동조차 몸의 기관인 눈의 근육운동 없이는 일어날 수 없다는 것이었지요. 이는 모든 체험이 몸의 운동 현상에서 비롯되는 것이기에, 마치 시각이 분리된 듯 눈으로만 무엇을 본다는 생각에서 벗어나야 한다는 사실을 일깨워주지요. 그럼에도 불구하고 우리는 도처에서 길들여지고 있어요.

'눈으로만 보세요!'

사실 우리가 세상을 마주한다는 것은 눈으로만 보는 것이 아니란 거죠. '**유기체의 조직 전체가 인지 과정에 참여한다는 것**',* 곧 본다는 것은 내 몸을 다 던져 사용하는 신체 행위란 거죠. 아니, '온몸을 쓰는 것'이 바로 '보는' 체험이란 사실입니다.** 객관적 사실보다 우리의 경험이 어떻게 발현되는가에 관심을 쏟는 새로운 유형의 과학이, 시대적 요청에 부응하고 있는 겁니다.

본다는 것은 온몸으로 느끼는 것, 나아가서 정신 활동과 분리될 수 없는 신체적 행위라는 점에서 우리의 감상 태도도 다시 돌아봐야겠죠.

이를테면, 위와 같은 입장은 영화 작가 곤살레스 이냐리투 감독이 관객에게 노리던 바와 유사합니다. 대체로 처절하고 끔찍한, 고통스러운 정조를 기조로 하는 자신의 영화를 보고 있는 관객들 또한 그와 같은

● 프리초프 카프라, 『히든 커넥션』, 63쪽.
●● 음성언어를 시각언어로 바꾸는 사진 작업을 다년간 연구/발표해온 작가 엄은섭에게 들어보면, 농인들의 세계에서도 가수가 존재한다는 사실을 알 수 있다. 한국 무용가이자 수어手語 뮤지컬 배우인 김영민의 공연을 보고 감동을 받았다는 그녀는, 농인들이 부르는 노래조차 그들은 눈으로 바라보는 것으로도 감지하며, 좋은 소리를 표현하기도 하고 알아본다는 이야기다. 농인에게 '눈'이란 우리의 '귀' 이상이 될 뿐 아니라 우리의 '감각이 (각각) 분리되기 이전의 감각'으로 감지한다는 사실이다. 작가 엄은섭은 말한다. 오감으로 분리되기 이전의 '원감각', 이것으로 '바람을 느끼면 내가 바람이 되고, 햇빛을 느끼면 햇빛이 될 수 있다. 그것은 해석할 대상이 아니라 느끼는 그대로 그것으로 감응affects된다.'(엄은섭 사진전 〈언어의 공간〉(2008), 작가의 말에서)

엄은섭, 「언어의 공간」(14sequences 431photographs), 디지털 프린트, 20×15cm, 2005~2006. '난 마리아죠'를 부르는 김영민 씨의 '나'.

영상 상황에 빠져들지 않을 수 없게 합니다. 이냐리투 감독은 그런 감정의 압박과 고통으로 조여지는 처절한 시간을, 스크린 안팎이 동일하게 젖어드는 경험을 몸으로 누리도록 애쓴다는 겁니다. 관객의 몸을 그냥 객석의 '객'으로 놔두지 않는다는 거죠. 감상이란 관객의 관조와 판단에 앞서, 몸에 폭력적으로 호소하는 형국의 행위인 거죠. 극장을 빠져나올 때면, 영화 속의 정조에 지속적으로 시달렸던 관객은 실로 녹초가 되는 겁니다. 영화 속으로 끌어들인 관객의 몸을 파고들게 매개된 이미지들이 호되게 마사지하듯 주물러놓는 것이지요.

물론 미술 작업을 만난다는 것은, 영화처럼 관객이 영상과 사운드의 지속 속에 동화되고 휘둘리는 것은 아니지만, 그렇다고 '눈으로만' 볼 수는 없다고 봅니다. 우선 미술 작업을 그저 눈으로만 본다는 순진한 정서는, 작품이란 관객과 무관하게 구현된 나름의 완성체라는 전근대적 생각이 지어낸 '감상' 태도이겠지요. 즉 전근대적인 감상 태도에서 관람이란 내 몸과 분리된 저쪽의 객관적인 현상을 그저 바라만 보도록 했지요.

그러나 감상이라는 체험은 육체에서 분리된 눈처럼 그냥 바라보고 지각하는 방식이 아니라, **'공간의 연장과 시간의 지속이라는 감각적 '직접성**actuality'** 안에서 이루어지는 것'**이라는 사실입니다. 그럼에도 불구하고 우리나라 대다수의 미술관엘 들어서면, 미술 작업을 만나기도 전에 먼저 우리를 맞이해주는 글귀가 있지요.

"눈으로만 보세요!"

● 미술비평가 마이클 프리드가 '연극성'이라면서, 70년대 당시 일련의 '미니멀아트' 내지 입체적 상황이 주가 되었던 미술 현상을 조롱했던 용어.
●● 권미원, 「하나의 장소에서 다른 장소로: 장소-특정성에 대한 소고」, 조야 코커·사이먼 룽, 『1985년 이후의 현대미술 이론』(서지원 옮김), 두산동아, 45쪽.

13강

.

의미의
발생과
사건

13

의미는 주어지고 담기는 것인가,
구성되고 생성되는 것인가?

특히 현대미술 작업을 앞에 두고 많은 사람이 난해하다/모르겠다고 말합니다. 난해하다/모르겠다는 말은 이성적으로 이해하기 어렵다는 뜻일 겁니다. 그러나 이렇게 생각하는 관객이라면, 먼저 당신 앞의 미술작품들이 이성적 이해만을 요구하고 있었던가를 되물어야 하지 않을까요? 작품이란 이성적 판단의 응고물인가를 먼저 살펴보십시오! 그것은 관객이 품는 의문 스타일에 따라서 응답이 구성될 수도/구성되지 않을 수도 있기 때문이지요.

우리는 세상사를 언어적 정보로 이해하고자 하는 습속에 큰 지배를 받는 것 같아요. 무엇을 인식할 때, 먼저 모든 감각기관이 동원되어 느끼는 것임에도 불구하고, 대상이 '무엇인가'를 알고자 하는 정보적 충동에 더 강하게 끌리는 모양입니다. 세상사는 로고스로 이해 가능한 정보의 범주에 있다고 훈육된 통념이 작용하는 것이기도 하겠지요. 말하자면 저 그림의 '의미'를 모르겠다는 말은, 곧 대상이 '무엇'인가(정보)라는

식의 질문이 선행되었기 때문이겠지요. 이는 대상에 대한 로고스적 정복 의지와 좌절을 동시에 드러냄이기도 하지요. 왜냐하면 의미란 (이미) 만들어져서 대상에 가려진 무엇이라는 통념에 매달리고 있었으니까요.

그러나 의미란 주체에 의해 주어지는 것이 아니다! 이 말입니다.

작품 속의 의미, 내장된 의미에 대한 신화

흔히들 작품에서 의미를 읽어낸다는 말을 하는데, 이상한 말처럼 들리지 않나요?

작품 안에 내장된 의미가 있으리라는 생각을 할 때, 그런 말이 나올 겁니다. 그렇다면 작가에 의해 작품 속에 담겨 있을 것으로 믿는, 의미란 무엇일까요? 게다가 의미란 작품 속에 담기는 성질의 것일까요?

아마도 작품 속의 의미라는 말은, 작가가 의도하고 있는 그 무엇, 대체로 화면상에 나타나는 형상이나 이미지 같은 것들을 어떤 지시적/상징적/은유적 의미로 떠올리고 있는 것이겠지요. 아니면 이 같은 직접적인 형상보다는 쉽게 시각적으로 드러나지 않는 서사 또는 작가의 '의도'처럼 언어로 형용할 수 있는 개념적인 것들을 말하는 듯 보입니다. 모든 결과물이 지니고 있으리라고 생각되는 인과적 '이유' 같은 것들이기도 하겠지요. 이를테면 은밀히 숨겨진 작가의 의도나 내용 같은 것을 의미하는 것으로도 보입니다. 표면(이미지)이란 언제나 속(내용)을 조심스레 감싸고 있는 포장 같은 것으로 보는 경우일 테지요.

우선, 작품을 보고 난 관객들의 일반적인 반응은 대체로 그 의미를 알겠다/모르겠다로 양분되지요? 여기서 안다, 이해된다는 말은 나아가서 그런 작품을 하게 된 정황, 또는 그런 작품이 내포하는 여러 측면의 정황(서사구조, 계기나 이유 등)을 정보로 보는 경우가 되겠지요. 이런 의

미에서 '이해'라는 말은 어느 정도 타당성이 있다고 보나 먼저 언급한, 내장된 의미의 이해라는 측면에서는 다음과 같은 문제로 제기될 수 있을 겁니다.

1) 미술작품에서 무엇을 의미로 생각하고 있는가?

2) 미술작품에 의미가 담기는 것은 가능한가?

3) 작품은 꼭 이성적인 이해 구조를 띠고 있는가?

그런데 이 세 가지 의문은 '의미란 어떻게 만들어지는가' 하는 하나의 문제로 뭉뚱그릴 수 있습니다.

먼저, 이 경우에 의미란 언어적 의미, 즉 개념과 같은 언표화될 수 있는, 말해질 수 있는 무엇(정보)이지요. 물론 이때, 회화작품을 두고 본다면 형태나 이미지나 컬러, 질감 등이 연출하는 즉물적인, 비언어적인 것들을 의미로 떠올릴 수도 있겠지요. 그러나 의미의 이해, 즉 의미를 '알겠다/모르겠다'라는 술어들은 체험이나 느낌에 대한 반응은 아닌 것으로 보입니다. 어떤 체험이나 느낌에 대한 반응이라면 앎과 모름이라는 가/부로 결정될 성질은 아니니까요. 그것은 체험이나 느낌의 강도, 강약이라는 정도의 차이 문제로 드러나기 때문이지요. 그럼에도 불구하고 관객은 일반적으로 의미가 있다/없다, 또는 이해의 가/부로 결정지을 수 있는 유형의 의미를 떠올리는 것으로 보인다는 말입니다. 그렇다면 이들이 말하는 의미의 이해란 이성적 판단 아래 수용될 수 있는 언어적 의미가 될 것입니다. 이성이란 글자 그대로 로고스, 즉 언어화할 수 있는, 언어로 포착하고 언어로 말할 수 있는 장치를 말하지요. 따라서 이해가 된다/안 된다라는 이성적/정보적 활동의 결과만 내뱉게 되는 셈이지요.

그러나 미술작품이란 과연 이성적 이해와 판단의 대상/대상물인가를

먼저 생각해보아야 합니다. 내가 아는 한 미술 감상, 예술적 체험이란 우리의 **이성적 판단을 초과하거나 미달하는 지점에서 일어나는 정신 활동**입니다. 물론 여기서 말하는 정신 활동이란 이미 몇 차례에 걸쳐 이야기했듯이, 우리 몸의 모든 감각기관이 더불어 작동하는 인식 활동이 바로 '정신'이라는 인지과학적 입장을 내포하고 있어요.

사실, 예술적 감상의 상황이란 로고스적 의미만으로 접근 불가능한 시야를 개척/확보하는 마당이 아닐까요? 예술이란 평소 우리의 이성적 판단을 유보케 하고 무력하게까지 하면서, 일상에서 로고스의 억압을 받고 잊혔던 감각과 감성들을 색다르게 활성화시키는 계기로 몰아가는 특별한 체험적 정황이 아닐까요? 그렇다면 예술 작업을 체험하는 순간 평소 작동하는 로고스적 인식이 일시에 좌절되는 감정부터 감당해야 하는 게 아닐까요? 왜냐하면 우리가 일상/사물에서는 일상적 감정과 인식이 차단당하는 계기나 장치를 경험하기가 어렵기 때문이지요. 평소 모든 사태와 사물을 로고스적 인식과 상식의 차원에서 만나도록 요구받고 있는 것이 우리의 일상이기 때문입니다. 따라서 예술 작업이란 우리의 일상적 이해와 판단이라는 차원과 동일한 선상에 놓일 수 없다는 점이 이미 '예술제도론'에서도 잘 드러난 바였지요. 그러나 우리에게 이렇게 이해의 가/부를 일으키는 조건은, 예술 작업과 만날 때조차도 누구나 일상의 감성과 통념적 차원을 암암리에 연장하고 있기 때문으로 보입니다. 일상은 어딜 가나 그대로 연장되고 있는 것이니까요.

그러나 예술적 사유란 철학적 사유와 마찬가지로 우리 통념과의 싸움이라 하지 않았던가요?

우리를 둘러싸고 있는 세상에서 어쩌면 우리에게 의미로 다가오지 않

는 것은 드물 것입니다. 나의 이성적인 언어의 범주에서 포착될 수 있는 것들이란 내 언어적 이해의 범주에 들기 때문이지요. 뿐만 아니라 우리는 자신을 둘러싸고 있는 언어적 이해의 세계가 나에게 의미로 작동하기 전에 이미 의미가 '별개'로 내장되어 있다고 생각하지요. 마치 숨겨둔 보물을 찾는 것처럼 의미라는 것이 먼저 존재하고, 그 의미를 찾아 나서야만 한다는 식의 통념이 크게 작용하는 것이 아닐까요?

그러나 이때, 우리를 둘러싼 의미의 세계란 이미 우리가 투사한 의미라는 사실 외에, 우리는 그 의미를 넘어 의미 밖에서 만들어지는 또 다른 의미를 잊고 있는 것이라면? 물론 내가 만나는 의미의 세계조차 내가 (이미) 투영한 의미일 뿐이지, 대상에 고유하게 내재해 있는 의미는 아닌 것입니다. 자연조차도 내가 의문을 갖는 만큼만 대답해준다는 말이 있지요. 대체로 세상은 내가 던지는 의미의 표상으로 나에게 되돌아오는 것이니까요. 여기서 사물의 의미는 어디까지나 내 이해의 차원에서 작동하고 있는 셈입니다. 그러나 의미란 나의 관념이 투영되는 일차적 의미 밖에서도, (비자발적으로) 사후에도 만들어진다는 사실도 염두에 두고 갑시다.

그렇다면/그럼에도 불구하고 예술이란 나의 이해의 범주에서 얼마나 자유로울 수 있을까요?

의미의 생성, '이유'의 비자발적/우발적 구성

이제는 이유/의도/의미는 담기는 것이 아니라 구성되고 생성되는 과정에서 발생하고 서로 나누게 되는 체험임을, 하나의 고정된 실체가 아니라 그때그때 감응하는 역동적 흐름임을 알 것 같지요? 의미를 담으려는 사람의 의도가 낳은 '필연적'인 결과물은 아니란 거지요. 뜻이나 의

미도, 심지어 발화 주체가 (먼저) 있어서 언어로 표현되는 것이 아님을 들뢰즈는 강조합니다. 의미는 언어의 배후에 놓여 오직 그것의 소통을 위해서만 언어를 필요로 하는 것이 아니라, '**언어로부터 출현하는 사건**'이라고 합니다.

'사건'과 더불어 '우발성'이 어떻게 들뢰즈의 사유에 출몰하게 됐는지를 본다면, 우리가 지금껏 표현이라고 생각하는 인과적 범위 안의 '의도'와 '의미'에 대한 다른 이해를 접할 수 있습니다. 물론 이런 생각의 전환은 이미 이 로드-강의 시작부터 일관되게 흐르고 있었기에 지금쯤은 충분히 감을 잡고 있겠지만요.

현대철학은 생성 자체를 사유하고자 한다고 했지요? 생성이란 이미 만들어진 존재나 정해진 것과는 달리, 변하고 있거나 움직이고 있는 운동이나 과정과 같이 고정될 수 없는 순간이나, 뭔가가 다른 뭔가로 되어가는 순간순간을 말하지요? 그것은 마치 우리의 생명과도 같이 어떤 전제가 없는 운동/과정이라고 보아도 되죠. 사실 생명이란 무엇을 전제하고 탄생하는 것은 아니잖아요. 목적도 없고 방향도 없는 우발적인 것이 생명이라지만, 아무튼 그렇게 '**조건 없는 생성**'을 사유하고자 하되 그것을 의미의 문제와 연관 지어서 다루기 시작한 것이 현대철학이지요. 말하자면 정해진 기존의 의미가 아닌, 그때그때 의미가 어떻게 만들어지는가를 보여주고자 하는 것이죠. 이것은 의미가 있다/없다와 같은, 기존의 의미의 '존재' 여부를 따르지 않는 사유 태도이기도 합니다. 따라서 의미는 담겨 있는 고정된 것으로 지시될 수 있는 성질이 아니라, 상황에 따라 만들어지게/발생하게 된다는 것과 의미를 생성케 하는 것은 '사건'임을 동시에 생각하게 됩니다.

● 클레어 콜브록, 『들뢰즈 이해하기』(한정헌 옮김), 그린비, 2007, 208쪽에서 재인용.

의미의 발생과
'사건'

그렇다면 사건의 철학을 말하는 들뢰즈의 '사건'이란 어떤 것인가를 봅시다.

그는 모든 의미는 '사건'을 만나야 발생한다고 봅니다. 그리고 우리의 사유도 사건을 '만남으로써' 발생하는 것이라고 봅니다. 사건이란 예상하지 못했던 일인 것이지요? 사건이란 우리가 피치 못하게 '우발적'으로 만나는 것이겠지요? 따라서 의미를 만드는 사건이란 우리의 의지와 관계없이 수동적으로, 비자발적으로 우리 앞에 다가오는 것입니다. 철학자 이정우가 자신의 강의록인 『시뮬라크르의 시대』에서 소개하는 예를 나름대로 옮겨본다면 이렇지요.

어떤 사람이 길을 가다가 건물 꼭대기에서 느닷없이 떨어지는 기왓장에 머리를 맞게 되요. 어처구니없이 머리를 강타한 기왓장으로 인해 그는 중상을 입습니다. 이 사건 자체는 상당히 '물리적'인 사태로, 누구도 예측하지 못하게 빚어진 것이지요. 이런 것을 두고 '자연적인 면'이라고 하지요. 그러나 모든 사건은 독립적으로 존재하는 것은 아니지요? 반드시 배경이나 환경을 지니는 게 아니겠어요? 시대적/사회-정치적 배경이나 지역적 배경, 나아가서 기왓장에 의해 다친 사람이 누구였는가에 따라 사건은 물리적인 상태에 머물 수 없음은 물론이겠지요. 바로 이런 정황이 '문화적인 면'으로 등장합니다. 그 사건이 일어난 당시는 군사독재 시절이었고, 마침 그가 반정부 운동권 인사로 쫓기고 있었다면, 이 기왓장이 낙하한 사건은 그냥 물리적 사고로 치부될 수 없는 여러 가지 의미로 채워질 수밖에 없겠지요? 이것은, 모든 사건이란 그 배후에 어떤

문맥을 갖게 마련이라는 점을 말해주죠. 그러니 사건 자체만으로 의미가 발생하는 것은 아니지요. 당시 어떤 배경에 의해 어떤 '계열화'를 이루게 되는가에 따라 의미가 여러 갈래로 발생하고 만들어진다고 봐야 합니다. 다시 말하면, 떨어진 기왓장이 머리와 만나서 치명상에 이른다는 노선만 본다면 순전히 물리적 사건입니다. 그야말로 자연적/우발적 현상이 아닌가요? 그렇지만 사건이란 이런 자연적/우발적 사태가 문화적 면과 만날 때 의미를 띠기 시작한다는 것이지요. 이것을 두고 '계열화'가 일어나는 경우라고 합니다. 어떤 사건이든지 당시 어떤 계열화와 더불어 의미를 띠기 시작한다고 할 수 있지요. 그런데 단순한 물리적 사건과의 만남에서 문화적 계열화를 일으키고 이루게 되는 것은 누구의 몫일까요?

여기서 계열화란, 발생하는 사건들의 배후를 **의미로 구성하는 어떤 주체의 능력이나 한 사회의 통념을 떠나서는 생각할 수 없다**는 말입니다. 때문에 계열화란 주체의 인식 능력이나 당대적 통념과도 내통하겠죠. 그래서 결국 **의미는 사건들을 계열화하는 각 주체들의 인식 능력과 뗄 수 없는 관계에 있다**는 말을 주목해야 합니다. 또한 한 사회에서 어떤 사건들이 발생할 때, 그 사회가 그 사건들을 평균적으로 계열화하는 그런 방식이 존재하는 겁니다. 우리는 이것을 공통적 의미나 상식, 양식, 즉 '독사'라고 부르지만요.[*] 따라서 사건들을 계열화하는 각각의 주체들만큼 예술 작업의 감상이라는 반응도 여러 갈래로 갈라지겠지요.

현상학에서 의미란 '인간이 대상에서 읽어내는 그 무엇'이라고 봅니다. '의미라는 것은 주체와 상관없는 객관적인 대상이 아니라 반드시 이 주체가 세계에서 읽어내는 그 무엇'이라는 거죠.[**] '현상학에 따르면 의

● 이정우, 『시뮬라크르의 시대』, 거름, 2000, 92~93쪽 참조.
●● 같은 책, 83쪽.

미란 반드시 주체 상관적이고, 대상과 주체가 맞물려 있는 경험 차원에서만 성립하는 것'●으로, 소위 당시 과학적인 태도와는 대조적인 사유를 했던 것이죠. 말하자면 너무나 주관적인 성향이지요? 그러나 오히려 이런 이야기야말로 우리가 이미 만나본 인지과학자 마투라나가 했던 말, 즉 관찰자와 관찰 사실은 뗄 수 없는 관계라는 이야기를 생각나게 하지 않나요?

그렇다고 문제가 다 끝난 것이 아니지요. 사건을 계열화시키는 사회상이나 개인에 따라서 얼마나 세상의 평균 통념, 공통 관념에 기대고 있는가, 또는 평균적 통념이나 상식과는 다른 개별적 입장에서 사건을 어떻게/달리 계열화하는 사유인가에 따라 사건의 의미는 얼마든지 달리 산출될 수밖에 없겠지요?

(그리고 덤으로 이런 문제도 알아차릴 수도 있어요. 모든 사건은 계열화가 일어날 수밖에 없다고 했지요? 그렇다면 역사적으로 어떤 사건이 어떤 계열화를 띠고 나타났는가에 따라서, 그 계열화하는 집단이나 주체의 당대적 의식이나 가치관을 엿볼 수 있지 않느냐 하는 문제가 나옵니다. 다시 말해서 어떤 의미가 어떤 계열화를 타고 있느냐를 따라가 보면 한 사회나 개인의 의식 구조(에피스테메)가 드러날 것이기 때문이지요. 이런 점에 착안해서 역사로 기술된 권력적 지식과 의미의 계열화를 되돌아가며 파헤쳐, 그 역사나 지식이 계열화된 인식의 맥락을 발굴하고 다시 읽어내는 지식고고학적 탐색을 감행한 사람은 바로 푸코였지요. 말하자면 들뢰즈와 푸코는 서로 같은 통로를 다른 방향에서 바라본 효과를 창출한 셈이었어요.)

의미란 '사용'됨으로써 발생하는 것이다.
의미가 사건을 통해 어떻게 구성되고 만들어지는지를 보았다면, 의미

●같은 책, 84쪽.

란 우리가 지금까지 있다/없다로 말해왔던 것처럼 미리 만들어져서 담기는 고유한 것이 아님을 알게 되었지요? 이제부터는 하나의 사건도 어떤 계열화를 띠느냐에 따라 누구에게나 다 같은 의미를 만드는 것이 아님을 짐작하겠지요?

또한 사건의 의미 발생과 비슷하게, 사물의 의미도 마치 단어들처럼 일반적 의미에 묶여 고정되어 있다기보다 그것의 '사용에 달렸다'는 문제를 여러 차례 언급해왔지요. 의미는 찾아지는 것이 아니라 (무엇과 더불어) 만들어진다는 점을 다시 들뢰즈의 말로 들어봅니다.

의미는 결코 원리나 시원이 아니다. 그것은 생산된다. 그것은 발견되거나 복구되거나 재사용될 수 있는 것이 아니라 새로운 장치를 통해 생산될 수 있는 것이다. 그것은 어떤 (심오한) 높이나 깊이에도 속할 수 없다. 그것은 단지 그 고유한 차원으로서의 표면으로부터 분리될 수 없는 **표면효과**일 뿐이다.

이를테면, 칼의 의미가 어디에 있겠습니까? 칼의 의미가 무엇인지 아무리 정확한 정의를 내려봐도 칼의 사용과 효과를 벗어나서 그게 대체 무슨 소용이 있을까요? 진정한 칼의 의미란 칼의 사용에 따라 발생하는 '표면효과'가 아닐까요? 칼의 의미가 본래 주어지고, 칼이 탄생한 것인가요? 가치라는 것이 주어지는 것일까요, 아니면 만들어지는 것일까요? 칼이 만들어지는 필요성/의미는 이렇게 칼의 사용과 더불어 창출되는 것이겠지요. 이렇게 '의미'는 부여되는 것이 아니라, 그때그때 (사용과 더불어) 발생하는 것이라는 사실은 우리의 미술 실기실 현장에서도 직접 연결되어 있어요.

● 질 들뢰즈, 『의미의 논리』(이정우 옮김), 한길사, 1999, 151쪽, 괄호 안은 이해를 돕기 위해 필자 보충.

그러나 자신의 작업에 어떤 의미를 '부여하려고' 애를 쓰는 학생들이 종종 있지요? 의미를 부여하려 한다고 해서 그것이 담길 성질의 것인가를 먼저 생각해보아야겠지요? 이런 착각은 미술 교육 현장에서의 문제만이 아니라 예술적 사유, 감상의 문제와도 직결되고 있지요. 그렇다면 흔히 하나의 미술 작업에서 의미를 '찾는다'는 것은 얼마나 부자유스런 일일까요? 이는 마치 보물찾기와 같은 것으로 이해하고 있는 격이지요? 창작자가 일방적으로 은밀히 숨겨놓은 소중한 그 무엇이 의미로 내재해 '있는' 것처럼 말입니다. 이는 창작자의 의지대로 그려 넣을 수 있는 형상 같은 것이 아닐진대, 의미는 서로가 스치고 충돌하고 만날 때 '빚어지고' '발생'하고, 나아가서 '소비'되는 '효과'라고 생각되지 않나요?

들뢰즈가 '**의미란 항상 그것이 지칭되는 자리에 없다**'고 했을 때, 이는 자신이 생각하는 자아라는 존재는 자신이 생각하는 곳에 있는 것이 아니라고 했던 라캉의 말과도 관련이 있지 않을까요?

모든 사물은 각자의 사용처와 의미가 있겠지만, 그 용도와 기능의 한정된 의미만으로 만남과 사용을 다했다고 할 수 없다는 사실을 우리는 알게 되었지요? 다시 새겨본다면, 그 어떤 사물도 한 가지의 기능과 용도에만 갇혀 있는 것이라고 볼 수 없다는 말이었지요. 그 사물이 그렇게 쓰이는 것은 우리가 아는 용법이 그것뿐이기 때문은 아닐까요? 사물은 우리가 투사하는 의미와 용도를 넘어 (저항하며) 얼마든지 또 다른 변태(계열화)를 일으킬 수 있겠지요. 그래서 고정된 의미만을 가치로 생각하는 사람들의 의식을 괴롭히고 당황케 한다면? 바로 여기에 '비자발적' 생각(해석)의 괴로움과 낯섦 또한 등장할 것입니다.

비자발적 해석/사용

가령 누군가가 빨간 색깔의 의미가 무엇인가를 묻는다면, 열정이라고 대답할 것인가요?

과연 누가 빨간 색깔이 갖는 '일반적' 의미를 이야기할 수 있을까요? 저 빨강, 이 빨강으로 그 쓰임새를 보기 전에 빨강을 따로 논할 수 있을 까요? 소방차, 신호등, 병원을 의미하는 십자 표식, 깃발, 입술, 손톱, 발톱 등에 사용된 빨강의 '일반적 의미'란 어떻게 가능할까요.

간혹 책상을 침대로 사용하면 안 되는가? 거기서 다림질을 하면 어떤 가? 연필토막을 쪼개서 윷놀이에 사용하고, 칫솔을 등 긁는 데 사용한 다면? 그 효과는?

사실 우리는 종종 낡은 칫솔을 구두에 묻은 흙을 털어내는 데 사용 하지 않았던가요? 또 머리솔이 등을 긁는 데 더 효과가 있다면, 고정 될 수 없는 그 솔의 의미는 더 넓어지거나 변하겠지요. 그렇다면 사물의 (사용) 의미와 그 사물을 지시하는 명칭과는 겉돌 수밖에 없지요. **'사물 의 의미는 바로 그것을 이해하려는 존재에게 종속될 수밖에 없다'**는 하 이데거의 말이 있었지요? 사물의 의미는 결국 사용 모습(계열화)에 따라 이리저리 굴절되며 사용법을 발명하기에, 한정적일 수 없는 만큼 다의적 이라는 말로 표현할 수 있을 겁니다. '사용'이라는 실존의 모습이 그때마 다 존재의 의미를 달리 규정하는 이 경우도 그 유명한 실존주의의 명제, '실존이 존재를 앞서는' 것으로 작용하는 경우라고도 볼 수 있겠지요.

마치 원시생활에서처럼 극도로 연장이 제한되어 있다면, 지시적 언어 를 대신할 '사용'이 발달하지 않을까요? 보자기 하나로 할 수 있는 일들 이 얼마나 많은지를 살핀다면? 어떻게 보자기의 용도와 의미를 지시/규 정할 수 있단 말인가요? 김장배추를 절이던 PVC 함지박이 물놀이를 하

거나 홍수가 났을 때 사람을 실어 나르는 보트가 되지 않던가요. 실제로 수많은 빈 병을 쌓아서 빛이 투과하는 벽으로 이용된 주택도 있지 않은가요. 창의성이란 대단한 무엇이라기보다 어쩌면 회피할 수 없고 제한적인 (비자발적) 상황 속에 억압/잠재되어 있다가 '우발적 압박'의 대응으로 터져 나오듯 하는 그런 '사용'을 궁리해내는 힘이 아닐까요?

소위 '맥가이버 칼'은 경우에 따라 '트랜스포머'가 되지 않던가요. 칼의 양면성, '양날의 칼'로 이미 잘 알려져 있듯이, 그 의미란 누구의 손에 맡기는가에 달린 문제였지요. 그런데 여기서 용도에 따라 변하는 사물의 의미란 무엇을 말하는가를 더 생각한다면 어떻게 될까요?

사물의 의미란 결국 사물이 '사용'될 때마다 만들어지고 나타나는 '효과'일 것입니다. 누구에게나 고정되고 통일될 수 없는, 그래서 지시되기 어려운 '효과'. 저것 아니면 이것이라고 지시하는 순간, 내 손 안의 모래알처럼 움켜쥐려 할수록 손가락 사이로 빠져나가버리듯, 잡히지 않는 의미는 결국 **사용의 효과**로 드러나는 것이겠지요. 그렇다면 **의미는 관념으로 이해되는 로고스적 차원이라기보다 그 효과로 체감되는 감성(아이스테시스)의 '소비적 차원'**에 가깝다는 점에서 꼭 예술적 체험과 닮았다고 생각되지 않나요? 아니, 예술적 체험이야말로 그런 사용됨의 '효과'를 동경해야 하지 않을까요? 따라서 어떤 예술적 체제나 제도 자체를 문제시할 때조차 예술적 체험이 생산하는 효과라는 지평을 먼저 떠올려야 할 것입니다.

사물의 의미를 고정된 시각으로 읽게끔 훈련되기 전 단계에 있는 어린아이들일수록, 사물을 다면적/공상적/즉흥적으로 넓혀가는 '터무니없는' 짓들을 잘 구사하며 즐겁게 놀 줄 압니다. 제한된 장난감만으로도 억지 소꿉놀이를 잘도 궁리해내지요.

가령, 다다이스트들이 사물 오브제들을 어떻게 전복된 의미로 사용했는가는 너무나 잘 알려져 있어요. 또 초현실주의자들은 사물 이미지들이 갖는 유기적 조화를 깨부수고자 얼마나 어이없는 노력을 했던가요.

범주와 지시성을 배반하고 미끄러지는 끝 모를 '지연'과 더불어 뒤집히는 의미의 세계⋯⋯.

원숭이 똥꼬는 빠알개-빨가면 사과-사과는 맛있어-맛있는 것은 바나나-바나나는 길어-긴 것은 기차-기차는 빨라-빠른 것은 비행기-비행기는 높아-높은 것은 백두사안⋯⋯.

14강

쓸모와의
불화,
소수자
─ 되기

14

소수자-되기로서의
현대미술

현대미술이 왜 대중적 예술이 되지 못하는가/않는가?
민중을 위한 예술이 대중을 펀드는 예술이어야 하는가?
민주주의와 현대예술의 관계는?
또는, 감성의 분배란?

 진취적이고 생기 있는 예술 작업이란 그 자체로 보면 당대와 연관된 어떤 예술적인 원리나 토대도, (바람직하게 볼) 기준도 허락하지 않습니다. 현대적인 예술은 언제나/이미 당대의 공통적 이념/감성과는 '불화'할 수밖에 없는 역설로 드러나고 있었으니까요. 따라서 비교가 용인되는 어떤 전제도 갖지 않기에, 비교 자체의 의미와 효과도 있을 수 없는, 차이만으로 자신을 만드는 현대예술은 영향과 감응의 강도만 문제가 될 뿐이지요. 하여 그 어떤 토대와 전제도 인정하지 않는, 새로운 사유를 하고자 하기에 우리에겐 더욱 난해할 수밖에 없는 현대철학의 입장

과는 이런 맥락에서 내통하고 있는 것입니다.

그러나 미술이나 철학에서 어떤 근거나 기준도 '합의'될 수 없다는, 이런 이해는 꽤나 낯설게 들리기도 할 것입니다. 민주적 합의 도출이 항상 관건인 우리 사회적 집단에서는 좀체 인정되거나 설득되기 어려울 것 같지요? 그럴 것이 우선 미술의 역사를 잠깐만 돌아봐도 시대마다 미적인 것을 규명하려는 움직임이 있었으며, 나름 당대의 미적 원리나 미적 기준 같은 것들이 작용하고 있음을 우리는 상식으로도 알고 있기 때문이지요. 이러한 나름의 당대적 기준들이 미술의 유파를 만든 사실도 알고 있어요. 그러나 서구 '근대 이후'의 예술 작업이란 사실 당대의 대중을 지배하는 감성이나 통념의 기준에 대한 저항이고 도전이었다는 점 또한 알고 있지요.

지금은 우리에게 너무나 친근하고 익숙해서 대중적 미감의 통속적 척도가 되어버린 인상파 작가들의 작업조차 나폴레옹 3세 치세 때는 처음엔 그 기법이 너무나 거칠고 상스러워 대중으로부터 외면과 비난을 한 몸에 받았던 점을 상기해봐야죠. 다시 말하면, 일반적인 미적 기준이나 원리로 통용되거나 정착되는 순간, 아카데미즘으로 퇴락하고 마는 사실을 우리는 익히 보아왔어요. 따라서 예술이란 대중의 정서를 기준으로 하는 통념에 편드는 감성과는 언제나 '불화'하는 경향을, 나는 들뢰즈의 용어를 빌려 '소수자-되기'의 형태로 말하고자 하는 겁니다.

여기서 소수자란 수의 적음에 달린 문제는 아니지요. 그것은 이를테면 당대의 표준적 감성과 별 불화 없이 화합하거나 거기에 부응하고자 하는 감성의 소유자 '일반'으로 포섭되지 않는, 그 바깥(이반) 쪽에 자리 잡은 존재일 것입니다. 또한 소수자는, 지배적 정서/감성에 편승하고 있다는 점에서 이익집단이 되기 쉬운 다수 계급과는 어쩔 수 없이 거리가

멀 수밖에 없는 존재이기도 합니다. 그렇다면 소수자란 일단 당대의 표준적 감성을 용인하기는커녕 불화하며 겉도는 무리를 일컫는 것이겠지요. 이런 소수자 부류는 어떤 면에서든 사회적/문화적 합의라는 기준에서 자유롭고자 스스로 소외되는 불이익을 감수해야 하기에 소위 엘리트 집단과는 크게 성질이 다릅니다. 이렇게 다수가 동조하는 정서와 갈등을 불사하는 입장에서 소수자-되기란 마땅히 사회/문화적 불이익을 자초하고 감내하는 위상이기 때문이지요. 말하자면 소수자-되기란 다수(적 기준)의 감성과 화합할 수 없는 길을 가는 모습으로 나타날 수밖에 없다는 입장에서, 자크 랑시에르가 새롭게 말하는 민주적 정치 개념과 유사한 운명을 보입니다. 아니, 랑시에르가 민주정치를 달리 말하려는 곳에서 바로 '소수자 예술론'이 사용되고 있는 것으로 보아야지요. 이를테면 그가 말하는 민주적 정치론이란 신통하게도 그대로 현대예술론이 되고 있다는 말입니다.

민주주의란 단절과 틈을 가져오는 일종의 불일치 과정이다. 내가 민주주의에서 **합의 대신 불화와 불일치를 강조하는 것**은, 단지 민주주의가 다양한 의견의 갈등을 포함하고 있다는 사실만 이야기하는 것이 아니다. 합의라는 관념에 기초한 민주주의는 사회 구성원인 우리 모두가 똑같은 경험을 공유한다는 잘못된 전제 위에 서 있다. 곧, 합의에 의한 민주주의라는 개념은 일종의 '객관적 필연성' 같은 것을 전제하고 있지만 내 생각은 반대다. **민주주의란, 그리고 정치란 불화의 지점이며 그러한 불일치들이 발현되는 순간을 가리키는 이름이다.**[*]

여기서 랑시에르가 말하는 '민주주의'라는 단어를 '현대예술'이란 단

● 자크 랑시에르와 최정우의 대담, 「"미학은 감각적 경험을 분배하는 체제다」, 『시사IN』, 2008년 12월 65호, 강조는 필자.

어로 대치해보면, 이 강의를 통해 말하고자 하는 현대예술의 입장을 별반 어색함 없이 대변해줍니다.

가만 보면, 민주주의가 합의를 전제로 하는 정치체제라는 생각 자체도 몹시 임의적인 발상이 아니었을까요? (우리에게 합의 도출이 과연 바람직한가를 아무도 의심하지 않고 있었던 현실, 이제 와서 우리가 꿈꾸는 것이 민주적 화합이었다는 문제에 회의를 제기할 때, 이를 어떻게 보아야 할까? 사실 1970년대까지만 해도 각 직장 사무실마다, 심지어 중등학교 교실에도 '인화' '단결' '화합'이라는 구호의 액자가 걸려 있었지요. 이 얼마나 군국주의적 치안의 침전물인가!) 왜냐하면 정치철학을 새롭게 제시한 랑시에르야말로 민주주의란 '불화'를 토대로 하는 것이고, 불화의 정치야말로 민주주의라고 함으로써 지금까지 우리의 정치적 통념을 뒤집고 있기 때문이지요. 우리가 알고 있는 정치라는 개념이야말로 '치안'에 가깝다고 말하고 있어요. 다스리고자 하는 주체가 전제된 치안은 다스려지는 대상이라는 객체를 설정한 개념인데 이런 고정된 사회관계가 이미 비민주적/비예술적 발상이 아닌가요?

그가 말하는 정치란 (예술적 체험과도 같은) '감성의 분배'란 점에 포인트가 있다고 주장합니다. 그러나 감성의 분배가 어떤 모습으로 나타나야 하는가는 해석과 경우의 수가 분분할 것 같습니다. (사실 어느 대학원생은 랑시에르가 말하는 '이름 없고 보이지 않는 것들을 보이게 한다'는 측면에서, 예술 작업으로 설득력을 가지기 어려운 '아무것도 아닌 것들'에 나름의 '몫을 찾아주고자', 아무것도 아닌 하찮은 일상적인 행적들로 어떤 무엇을 행사한다는 사실을 드러내고자 했습니다. 그런데 이는 유럽 전후 아방가르디스트들이 택했던, 일상적 '오브제'의 전복적 문맥을 다시 풀어서 펼쳐 보인다는 점에서 판단을 배척하는 '애니싱 고스'와도 닮아 있는 셈이었지요.)

어디나 어느 분야에서든 기준과 근거란 항상 한계와 비판에 직면하게 되지요. 어떤 자유로운 철학적 사유와 예술 정신이라도 그것이 (어느덧) '올바른' 기준과 원리라는 공통-감성으로 자리 잡기 시작할 즈음 이미/다시 소수자-되기와는 소원해질 것이기 때문입니다. 그러나 이때 통념을 이루는 쪽으로 전락한 철학과 예술은, 그렇다면 도리어 민주적 환경에 놓이게 되는 셈이 아닐까요? 다수의 정서에 부합하고 다수 민중의 감성을 편드는, 불화하지 않는 (올바른) 예술과 철학이 되어가는 것으로 봐야 하지 않을지요? 대다수의 사회 구성원들에 부응하는 예술이라면, (어쩌면) 누구나 바라는 바가 아닌가요?

그러나 과연 그럴까요?

예술,
불화의 정치

그렇다면 새삼, 민주주의란 뭐기에?

고병권은 한 책에서 민주주의에 대한 그간의 통념들을 다시 묻기 시작하면서, 그것들의 기반이 생각보다 취약하다는 사실을 알게 되었다고 합니다.

(플라톤에 따르면) 즉 민주주의에는 **올바름의 기준, 근거가 없고**, 단지 데모스의 의견만 지배한다는 것이다. 이 점에서 민주주의의 '아르케[●] 없음'은 단순한 '지배 없음'이 아니라 '기준 없음', '척도 없음', '근거 없음'을 의미한다고 하겠다. (중략) 어떤 토대, 어떤 척도, 어떤 원칙도 더 이

[●] 여기서 '아르케archae', '아키'란 그리스 초기 자연철학에서 제시된, 만물을 지배하는 우주의 근본 원리로서 지배, 통제와 근거라는 의미를 동시에 내포하는 말입니다. 그래서 무정부주의라고만 번역되는 아나키즘이란 '지배 없음'이면서 '근거 없음'이라는 의미로도 열려 있어야 하지요. 따라서 '안-아키즘'은 이 강의에서 줄곧 견지하는 입장이 되는 현대 예술 논의의 한 꼭짓점이 되는 셈이지요.

상 작동하기 어려운 영역 (중략) 원초적으로 평등하며('법 앞에서의 평등'이 아니라 '법 이전의 평등', '법에 우선하는 평등'이다.) (중략) 어떤 자격이나 조건 없이 서로 부딪치고 어울린다. 나는 여기서 민주주의를 발견한다. (중략) 민주화의 두 가지 의미는 **민주주의야말로 대중을 지배하는 통념이나 척도에 대한 비판이자 차별화**이며, 데모스야말로 개인을 넘어선 연대의 이름이라는 것을 보여준다. (중략) **만약 수적인 '다수'로 모든 걸 결정하는 정체를 우리가 민주주의라고 부른다면, 민주주의 이념이란 기껏해야 한 사회를 지배하는 상식과 통념 이상이 아닐 것이다.** 나는 이 경우 **통념에 맞선 소수적 투쟁**이야말로 민주화 투쟁에 합당한 이름이지, 다수 의견을 이유로 그것을 제압하는 게 민주주의라고 생각하지 않는다. °

고병권이 말하는, 민주화 투쟁에 합당한 이름이라는 '통념에 맞선 소수적 투쟁'이야말로 (어떤 면에서) 현대예술이 마땅히 무릅써야 하는 숙명적 소수자-되기와 겹쳐지고 있음을 봅니다. '**어떤 토대, 어떤 척도, 어떤 원칙도 더 이상 작동하기 어려운 영역**'으로서 현대예술과 현대철학이 가지는 특성은 고병권이 새롭게 돌아보는 민주주의 색깔과도 일치한다는 말입니다. 이는 민주주의의 토대를 '불화'로 보려 한다는 점에서, 합의가 허용되지 않는 미학론으로 민주주의 개념을 새롭게 조율해내고 있는 랑시에르와도 겹치는 부분이지요.

근래 문단文壇에서 트렌드가 될 정도로 회자되는 사람이 방금 살펴본 랑시에르지요.

문단뿐 아니라 화단畵壇에서도 이슈는 언제나 '미학적 순수와 참여적 실천' 사이의 갈등이라는, 이 땅의 해묵은 번민을 새롭게 돌아보게 하기

● 고병권, 『민주주의란 무엇인가』, 그린비, 2011, 13~41쪽, 괄호 안과 강조는 필자.

때문입니다.

심보선은 한 저서에서 이렇게 고백합니다.

사회학자인 내가 분석하는 사회적 실재와 시인인 내가 그려내는 꿈은
어떻게 만나는가? (중략) 나는 내가 사랑하는 예술과 내가 살아가는
삶이 어떻게 만나는지, **어떻게 서로 변화시키는지**, 온몸으로 실감해보
고 싶었다.[●]

그는 항상 '**구체적 삶 가운데 표현되는 예술적 꿈**의 형상과 효과를 탐
색해보려고 노력했다'고 술회합니다. 이런 심경과 각오는 이 땅에서 예
술과 문학을 하는 많은 이들도 마찬가지일 겁니다.

지금 우리에게 필요한 미학적 실험은 예술과 정치라는 서로 이종적인
것들을 결합하는 다양한 방식에 대한 상상이다.[●●]

실제로 '**직접적으로 정치적이면서도 첨예하게 미학적이고 싶다**'는 진은
영의 고백에는, 전자에 의한 '실천'의 획득과 후자에 의한 '새로움'의 향
유를 동시에 소유하고픈 욕망이 고스란히 묻어납니다.[●●●]

말하자면 '정치적 실천'에 매진하면서도 '미학적 실험'으로 새롭고자
하는 입장이 작가들 모두의 꿈이란 말이기도 하지요. 그러나 근자에 와
서, 정치적인 것과 미학적인 것이 따로 설정되는 것이 아니라 한 몸의 원
리일 것이라는 주장에 앞서, 정치가 도리어 미학이 되어야 한다는 논리
가 제기되기에 이릅니다. 이는 단박에 이 땅의 예술가들에게 구미가 당

● 심보선, 『그을린 예술』, 민음사, 2013, 11쪽, 강조는 필자.
●● 진은영, 『문학의 아토포스』, 그린비, 2014, 30쪽.
●●● 이강진, 「종언의 시대를 살아가기」, 『서울신문』 2012 신춘문예
평론 당선작, 2012년 1월 2일자.

기는 이슈가 되어버렸지요. 나아가서 한 술 더 뜨자면 누구나 이런 '이 상적' 꿈도 꾸게 되겠지요.

현대의 예술가들이 가장 오르고 싶은 지위는 '파퓰러 아방가르드'이다. 파퓰러 아방가르드란 대중성과 전위성, 명성과 개성, 성취와 자유를 양 손에 동시에 거머쥔 승자의 이름이다.[•]

예술가들은 아름다움과 '동시에' 정치적인 것, 나아가 대중성과 예술 성의 동시 획득을 조용하지만 절실하게 바라고 있었던 겁니다. 지금까 지 관례대로 순수와 참여/예술성과 현실성이라는 대립적 범주 사이에 서 시달림 받아온 작가들이라면, 그 양안의 섭동攝動과 합작이 얼마나 이상적으로 들렸을까요.

죽/밥의 경계, 그 양가성의 불균형

그러나 예술가들에 의해 이러한 위상이 가장 바람직한 이상으로 합 의/도출된 지금 누구라도 그것을 누리고 싶어 한다는 것은 그러한 동질 적 평정 논리에 스스로 묶이는 꼴이 아닐까요?

'정치로 작동하는 예술'과 '미학으로 작동하는 예술'이라는 경계의 설 정도 문제이지만, 하나의 가치로 일치될 수 없게 불화하는 특성들을 그 대로 인정하기에 앞서, 정치(대중성)와 예술(전위성)이라는 두 겹의 욕망 을 (각각 실체인 듯) 하나의 가치로 통합해내려는, 양수겸장이라는 화 합의 모습만을 이상적인 예술로 희구하려는 태도를 어떻게 보아야 할까 요?

투박하게 말해, 한 몸에서 유기적 통합의 구현을 이상으로 동경한다

● 심보선, 『그을린 예술』, 민음사, 2013, 191쪽.

는 것은 이미 다양체로의 예술이라는 궁벽진 가치들을 외면/억압하는 정체된 의미 외에 무엇일까요. 게다가 예술에서의 '이상적/올바른' 위상이란 과연 가능하고 바람직한 걸까요? 왜 올바르고 완전한 하나가 되길 꿈꾸어야 하는지요. 누구도 공통된 감성에서 멀어지지 않으려고 애쓰는 이 세상에서, 예술에 주어진 '편협되고' '못된', 엉뚱한 경로를 인정하지 않는다면, 우리는 어디서 우리가 가진 '창의적 뒤안길'의 자유를 엿볼 수 있을까요?

언제든지 약이 되기도 하고 독이 될 수도 있는, 서로의 같음과 다름이 동거하지만 하나로의 통일도, 두 개의 실체로도 나뉠 수 없는 파르마콘 같은 '불온한 운동체'로 예술을 인정할 수는 없을까요? 왜 밥도 죽도 아닌 양비론을 꿈꾸려 하는 것일까요?

미학적이고 정치적인 힘이 한 몸에서 '화합'과 '균형'을 이룬다는 '이상적' 세계에서는 굳이 예술이 예술로 태동할 이유도 의미도 없는 것은 아닐까요? 여기서도 서동욱이 말했던 예술의 기능적 면을 다시 인용해봅니다.

'요컨대 조화롭게 질서 잡히고 체계화된 통일된 유기체적 전체에 대항하여 이질성, 비연속성, 파편적 개별성을 드러내는 것이 예술의 기능'[•]이란 점 때문이지요. 따라서 죽도 밥도 견디기 어려워하는 배타적인 자아엔, 죽/밥이라는 양가성이 서로를 촉발하고 견인하는 상호 원인적 힘으로 작동될 어떤 불균형의 편협성도 일어나기 어려울 것입니다.

왜 밥의 정치성과 죽의 정치성의 불편한 동거를 무시/억압하고 화합과 탕평만을 논하려 하나요? 죽/밥이라는 경계조차 고정된 실체는 아니지 않은가요? 속이 편치 않은 이가 먹게 되는 죽이나, 6·25전쟁 당시 집집마다 식량이 부족해서 마지못해 물을 더 부어 쑤어 먹어야만 했던

● 서동욱, 『차이와 타자』, 문학과지성사, 2000, 372쪽.

죽, 밥의 물 양을 잘못 조절하여 죽 쑤게 된 것들의 의미가 다 같은 효과를 낼 수는 없겠지요. 우리가 취하게 되는 맥락과 정황에 따라 죽/밥은 서로 뒤집기하는 다른 효과를 낼 것이기에, 서로의 동일성으로부터 자유로울 수 있지 않나요? 왜 밥의 문제와 죽의 문제를 라캉처럼 각각 '반쪽의 결핍'으로만 보려 할까요?

정치적인 것과 미학적인 것을 한 몸에서 구가하려는 꿈은, 그 두 측면을 이미 상대적으로 갈라져 있는 구체적 '실체'로 전제하고 꾸는 꿈이 아닐까요? 아니라면 그 이상적인 한 몸이란 결국 서로의 '타자성'을 허용하고 품어낼 공간을 외면하고 밀쳐내는 꼴은 아닐지요. 말하자면 정치적인 것과 미학적인 것, 삶과 예술이 한 몸에서 균형을 이루지 못하고 불화하고 있다는 것이야말로 서로의 타자성을 서로가 흔들어 깨울 수 있는 문제의식이 아닐까요?

불편함, 불화 그리고 쓸모와의 거리

'좋은 글은 불편하다'라는 명제를 글의 가치에 대한 지표로 삼아왔다는 이 시대의 논객 김규항이야말로 **불편함이란 언제나 자기 성향이 꿈꾸는 자족적 균형을 경계하는 타자성, 그것을 일깨우는 감성**으로 보고 있는 것 같아요. 우리는 누구나 자기 기준으로 모든 것을 이끄는 자족적인 상태를 올바른 균형이라고 생각하기 쉬우니까요. 심지어 부부관계에서도 그런 각자의 기준이 갈등을 초래하지요. 이는 타자적 불편함을 즉자적 쓸모로 극복/수용하려는 동일화의 의지와 매우 밀착돼 있다는 점입니다.

언제나 타자성을 일깨우기 위해, 하다못해 자신의 음악적 취향조차 타성에 의한 위무를 경계하여, 꽤나 귀에 '불편한' 현대음악조차 청취하

기를 불사한 결과, 이젠 자발적으로 즐기기까지 한다는 김규항입니다. 아래 글은 내가 약간 편집하고 압축한, 그의 목소리입니다.

30여 년 전 한 시기에 내가 옛 지배계급의 수행 음악이던 「영산회상」이나 왕을 위해 연주되던 음악들을 탐닉하고 배우러 다니는 건, 혁명과 계급의식에 한창 몰입한 좌익 청년에겐 어울리지 않았고, 참으로 '쓸모없는' 일이었다.

그러나 그 쓸모없는 음악이 나에게 없었더라면 그 시간이 북이나 쇠를 배우는 좀더 쓸모 있는 시간으로 모두 대체되었더라면 나는 지금과는 달랐을 것이다. 좌익 청년에게 쓸모없는, 전혀 좌익적이지 않은 그 음악은 좌익 청년이 오래도록 좌익으로 살아가는 데 도움을 주었다. 예술이란 묘한 것이라서, 쓸모없음의 상태에서 그 본디 힘과 가치가 드러난다. 예술이 제 본디 힘과 가치를 가지는 조건은 쓸모가 아니라 **'쓸모와의 거리'**다. 인문학의 힘은 인문학적 사유와 통찰로 최대한의 쓸모를 뽑아내는 데 있는 게 아니라, 인간이 제 정신적 고양을 쓸모에만 바치거나 그런 태도에 함락되지 않도록 하는 데 있다. 요약하자면 예술과 인문학은 인간이 돈 되는 일보다는 돈 안 되는 일을 위해 살도록, 돈이 아닌 다른 소중한 가치에 좀더 정신을 팔고 용감하게 좇도록 한다. [*]

철학자 한병철이 『피로사회』에서 지적했듯이, 자본주의 사회─신자유주의 사회에서는 모든 사람이 가장 효율적으로, 스스로 자신을 몰아가는 방법에 몰입하여 생산성을 높이는 데서 궁극의 행복을 찾고자 한다지요. 따라서 자신의 생산성이 미진하거나 좌절될 때 자기 비하에 빠지게 된다는 것이 오늘의 '피로사회'랍니다. 그러나 이런 '피로사회'에

● 김규항, 「김규항의 혁명은 안단테로─쓸모없는 예술」, 『경향신문』 2015년 4월 20일자, 따옴표는 필자가 덧붙임.

서 가장 효율적이지 못한 일을 창출하고자 번민을 무릅쓰는 분야로 예술가나 철학자 집단을 떠올리게 된다지요? 이런 비효율적 집단 속의 개인들, 쓸데없는 짓을 진지하게 일삼는, 그래서 사회적으로 볼 때 '기생집단'의 대표적인 모습을 하고 있는 예술가나 철학자들이야말로 신자본주의 시대, 자기를 생산적 효율성만으로 기준 삼는 세상과 가장 대조되는 소수자로, 가장 순응되지 않는 '타자'로 자리매김해야 하는 것이 아닐까요? **당대의 사회 문화 정치와 끊임없이 불화하는 타자로……. 예외자가 아닌, 개인 소수자로** 말이지요. 삶과 예술, 정치적인 것과 미학적인 것을 별개의 실체처럼 취급하면서도 이제 한 몸에서 구현되는 꿈(의도)을 꾸기보다는, 그 어느 것이든 삶의 효율적 '쓸모' 건너편에서 서성이는 사회적 타자로 해방되어야 하지 않을까요? 스스로 온전한 자족적 균형을 누리지 못하는 예술의 불온한 자유야말로 '기생'할 타자를 견인해내는 생태적 자유여야 하지 않을까요? 그래서 정치적인 것과 미학적인 것이 각각 하나의 독립된 실체가 아니었다는 점에서 상호 의존적/상호 원인적 영향과 효과로 작용하는 한, **예술은 우리의 타자로 기생하는 권리와 개인의 자유를 누려야** 하지 않겠는가 하는 말입니다. 미셸 세르의 말마따나, **기생은 체계 변화와 발명의 원동력으로 창조적 간섭을 지칭하기 때**문입니다.

예술가들이 도달한 최근의 전위성은 '착한 행동'이다. 용산, 쌍용차, 강정을 비롯한 주요한 투쟁 현장에 얼마나 얼굴을 비치는가, 돕는가가 전위성의 표현이 된 것이다. 지지하고 돕기는커녕 빨갱이들이라 비난하는 이들에 비하면 상찬 받아 마땅한 행동이다. 그러나 예술가의 본색은 '착한 행동'이 아니라 '나쁜 행동'에 있다. 예술가는 여기저기서 훌륭한

사람이라고 상찬받으며, 의식 있는 사람으로 행세하려는 중산층 인텔리의 속물근성에 봉사하는 '착한 사람'이 아니라, **불온한 상상력으로 오히려 누구도 함부로 상찬하기 어렵도록 불편을 행사하며,** 현재의 세상과 포탄처럼 충돌하는 **'나쁜 사람'**이다.[*]

김규항은 자신의 칼럼에서 **'예술가의 전위성은 한 사회가 앞으로 나아가고 있는가 여부의 지표'**인데, 오늘의 전위예술가들이 퇴화된 형국을 한탄하며 '불온'할 수밖에 없는 예술가의 생태를 이야기합니다.

일찍이 나는 현대 예술/가들의 숙명적 위상을, 아도르노를 제외하곤 이보다 더 깜찍하게, 예술가 자신보다 더 상큼하고 아리게 깨우치고 있는 사례를 아직 만나보지 못했습니다. 아도르노는, 현대예술이란 이 세상의 '합리성이라는 것이 얼마나 비합리적인지 보여주기 위해 예술은 **스스로가 부조리해진다.** (중략) 예술적 저항의 근거는 예술이 사회에 토해놓은 시끄러운 발언이 아니라, 영원한 탈주를 통해 늘 사회에 불필요한 것으로, 사회의 영원한 **타자**로 머무는 예술의 존재 자체에 놓여 있다'[**]고 했지요.

과연 우리 곁의 지성인들 중 누가 현대예술가들이 지닌 불온한 성향의 외진 위력을 김규항보다 도도하게 꿰뚫어보고 있었을까요? 과연 논객 김규항이 보여준 차별화되는 레벨은, 여타의 인문사회주의자들과는 다름을 드러내주기에 충분한 **소수적 통찰**이라 아니할 수 없습니다.

그러나 **'지금 이 순간 예술가는 세상과 어떻게 충돌할 것인가'**를 고민하는 미지의 예술가들에게 모델이 될 **'나쁜 행동'**이 희박해져가는 오늘을 그는 한탄하고 있는 것입니다. 왜냐하면 세상과 충돌을 꿈꾸는 현대예술의 나쁜 행동이란 바로 당대의 현실에 순응하지 못하는/않는 예술

● 김규항, 「김규항의 혁명은 안단테로-무책임한 상상력에 경의를」, 『경향신문』 2014년 2월 4일자, 강조는 필자.
●● 진중권, 『현대미학 강의』, 아트북스, 2013, 100~101쪽, 강조는 필자.

의 사회 문화-정치적 불균형일 것이기 때문이라고 봅니다.

세상을 살아간다는 것이 상식과 체제적 감성에 부응하는 것이어야 할 때, 소위 작가들이란 실생활에서 표준에 미달되거나 초과되는 개인/삶을 누려야 하는 소수자-되기를 견뎌내고 있지요. 작가로서의 삶을 살아내기란 통념과 그에 저항하는 의식 사이에서 줄타기하는 (아슬아슬한) 작태일 수밖에 없지요. 왜냐하면 불행하게도/행복하게도 예술적 사유란 대체로 세상의 통념과 상식에 반하는 것이거나 전복적인 사유 앞에 놓이는 소수적인 것이기 때문이겠지요.

그러나 이상의 로드-강의가 하나의 소수자-예술론으로 드러난다면, 그것이 보다 옳아 보여서도 아니고, 오늘날 예술이 자본 논리/상품 논리에 부대끼는 현실에 반발하기 때문도 아닙니다. 물론 소수자-되는 예술이라고 해서 불이익을 무릅쓰고 가난해야만 할 이유는 없지요/있지요. 잘 팔리고 안 팔리는 것도/잘 팔고 팔지 않는 것도 아무 기준이 될 수는 없겠지요. 다만 무엇이 되었든 당대의 대세인 지배 논리가 현실의 표준으로 자리 잡은 상황에서 동일화된 다수의 감성에 순응하지 못하는 사유만이 소수자-예술/사유로 작동할 수밖에 없기 때문입니다.

이것으로 이 로드-강의, 로드-철학이라는 지난한 길을 떠나온 여행을 일단 마치기로 하지요. 어쨌든 나는 이 강의를 통해서 현대예술/철학적 사유를 같이 누려보고자 했지만, 간혹 너무 단순하게 사용하여 현대철학의 소중한 성과와 그 전문적 사용자들에게는 누가 될 수도 있으리라고 생각합니다. 그러나 한편 이 강의가 난해한 현대철학의 사유를 예술적 측면에서 보다 쉽게 사용해볼 수 있는 사례나 계기도 될 수 있으

리라 기대합니다. 모든 것이 그렇듯, 어떻게 사용하느냐 하는 사용의 몫에 따라 약도 되고 독도 되고/죽도 되고 밥도 될 것이지만. 때와 장소, 상황과 사건에 따라 사용이란 '기계'처럼 그때그때 각기 달리 작동하는 모습으로 나타날 것이기 때문이지요.

여기까지 따라와준 여러분께 감사의 말을 전합니다.

● 이 책은, 허락된다면 한 번도 만나본 적이 없지만 이 시대에 이보다 더 할 수 없는 삶의 전복적 통찰과 저항의 위력을 불사한, 모난 삶의 역설을 통해 누구도 따라올 수 없는 시대적 파격이라는 '괴물'로 현현한 채현국 선생에게 바치고, 평생 예술가로 살아가야 할 팔자인 두 딸에게도 건네련다.

인명

현대철학의 예술적 사용

예술을 일깨우는 철학/철학을 일깨우는 예술

ⓒ홍명섭 2017

1판 1쇄	2017년 2월 22일	
1판 3쇄	2021년 1월 20일	

지 은 이	홍명섭
펴 낸 이	정민영
책임편집	정민영 박기효
편 집	임윤정
디 자 인	이선희
마 케 팅	정민호 김도윤 최원석
제 작 처	영신사

펴 낸 곳	(주)아트북스
출판등록	2001년 5월 18일 제406-2003-057호
주 소	10881 경기도 파주시 회동길 210
대표전화	031-955-8888
문의전화	031-955-7977(편집부) 031-955-2696(마케팅)
팩 스	031-955-8855
인스타그램	@artbooks.pub
트 위 터	@artbooks21

ISBN 978-89-6196-288-9 03600

이 도서의 국립중앙도서관 출판예정도서목록(CIP)은
서지정보유통지원시스템 홈페이지(http://seoji.nl.go.kr)와
국가자료공동목록시스템(http://www.nl.go.kr/kolisnet)에서 이용하실 수 있습니다.
(CIP제어번호: CIP2017001885)